Sound & music 02

U0032116

好萊塢實務大師 **RIC VIERS**

現場錄音聖經

The Location Sound Bible
How to Record Professional Dialog for Film and TV

里克·維爾斯 著
林筱筑、潘致蕙 譯

推薦序

大衛・法瑪爾 David Farmer
電影《魔戒三部曲》、《金剛》、《星際飆客》聲音設計師

　　當里克・維爾斯邀請我為《現場錄音聖經》寫序時，我當下的反應是，他該找個真正從事現場錄音的人來寫才對。身為聲音設計師，我大多獨立作業，包括在數位音訊工作站創造新的聲音，以及到現場錄製聲音素材，再拿回工作室製作（希望有趣的）特效音。

　　因此，我平常大多數時間都像個隱士一般，埋頭在自己的世界裡。當我去現場錄音，並不是因為有人發給我整個劇組都要到齊的通告單。我通常能自己選擇收音的地點，多半以收音品質為考量，而不是這些地點在畫面上呈現的效果。我不必面對超早的通告時間，或是想辦法克服複雜鏡位的場景與畫面限制；不用花數小時等燈光打好，或擔心麥克風穿幫；不用等所有人都準備好了才照指令按下錄音鍵；不用一邊告知導演現場有哪些噪音，一邊又因為拖延拍攝進度而掙扎；也不需要小心翼翼地記下檔名或現場的後設資料，以確保音軌的條數與鏡號在後製時能夠核對上。我通常使用輕巧且容易攜帶的器材，而不是載滿了混音器與各種監聽系統的推車。我不會面臨到錄音師最不想遇到的狀況——必須在現場就確保音軌在最後混音時能夠使用。如果沒錄好，不用擔心，我並沒有毀了一群人準備了好幾個小時才拍出來的心血。

　　除了上述理由，最重要的是，我在捕捉演員的表演時不太有壓力。因為在所有場景和劇組人員的幫助下，演員在現場拍攝時都非常入戲，而我並不需要在風扇的噪音中想辦法清楚錄下演員的悄悄話，同時還不能穿幫。我完全不必做這些事，又或者說，我沒機會做到這些事。然而，在愈具挑戰性的環境下工作，就愈有成就感，現場錄音的工作絕對是如此！現場錄音，也是影視製作的聲音部門當中能第一手接觸拍片現場的工作。

　　現場錄音在聲音的後製流程中有著舉足輕重的地位。現場錄下的聲軌不管最後有沒有在混音階段確實用上了，或當做重新配音時的參考音，都非常重要。在此我要向肩負這個任務的勇敢人們致敬。你必須有萬全的準備，才能做好現場錄音的工作，而《現場錄音聖經》正是很好的開始。

目錄

第 21 章
殺青291

前言

對影視製作來說，聲音不只重要，而是至關重要。

大多數新手導演（很遺憾地，某些有經驗的導演也是）並不了解聲音對一部電影的重要性；有些導演相信聲音很重要，卻認為重要的聲音由後製得來，這和事實相去甚遠。雖然電影後製的確是魔法發生的時刻，但這些魔法必須在拍攝現場，當演員們用生命演出時就先被捕捉下來，要在事後配音重現這些時刻非常困難。因此，導演們必須明白現場錄音不僅僅是一項功能性的工作。現場錄音師使用不同的麥克風來捕捉聲音不同的質感與距離，就如同攝影師以不同的鏡頭構成畫面；本質上，錄音師就是現場的聲音指導。

第一次獨立製片的導演總在詢問「能不能救救我的現場錄音？」的同時附帶一個充滿血淚的故事，說他們的預算多麼拮据，現場請不起好的錄音師。我認同獨立製片的精神，相信獨立製片能夠、也將更加興盛。而且我也相信，獨立製片能有很棒的聲音。

無論你的預算多少，好的現場錄音都可能實現；就算使用入門器材，只要善用某些技巧，就能錄下讓作品脫穎而出的好聲音；這些技巧在書裡都有介紹。不過，這本書的目的並非為每一個特定狀況給予解決辦法，而是要提供適用於任何狀況的基本公式。每一次的拍攝都是獨一無二，你或許會遇到書中舉例的大多數情境，但更有可能出乎意料，甚至面臨其他錄音師從沒遇過的挑戰。只要了解處理問題的原則，並善用手邊的工具，你就能錄到最棒的聲音。

醜話先說在前頭，聲音並不「簡單」；要是聲音工作真的簡單，那每部作品都應該有好聲音才對。事實上，大部分（也就是 90%）獨立製片的聲音都很糟，所謂「只要把麥克風打開，確保音量表不要出現紅色」的想法是個迷思，就像是聲稱會按快門的人都是攝影師一樣。不是的，雖然這麼說有些不好意思，但這並不正確；而且，攝影機上的麥克風也不是解決之道……

但是別擔心，人生還有希望！你現在手裡拿的，就是一本能幫你立刻改善收音的最佳指南。或許你正打算朝錄音師的職位邁進，又或許你是獨立製片工作者，打算一手包辦拍攝和錄音，這本書都能幫助你達到好萊塢等級的收音。把它當成錄下好聲音的出發點，好好收在你的工作包或錄音車裡。一切準備就緒，開始錄吧！

What is Location Sound?

1 什麼是現場錄音？

現場錄音是指在影視拍攝現場收錄聲音的過程，通常是指對白，但也有其他的聲音素材需要收錄。這些聲音素材可以統稱為現場音，會在後製時交給剪接師，或由聲音後期部門進行混音。現場音就是在拍片或錄影現場收錄的所有聲音，範圍涵蓋從單純地為紀錄片補充畫面收錄環境音，到記者在外景播報晚間新聞，或是劇情片的對白。

現場錄音的目標是捕捉乾淨、一致且清晰的聲音，針對不同的製作類型，可能有數十種不同的優先考量與操作方式。但基本上，共同目標是提供觀眾能夠理解的對白。如果觀眾聽不清楚對白，那找錄音師來現場錄音就沒意義了！

影視作品不該讓觀眾費盡心思，才能聽懂演員在說什麼。有時候，無法在拍攝現場錄到乾淨的聲音，那就要請演員在適合的環境裡重新配音，例如錄音室，這樣的過程稱做 ADR（事後配音）。例如，因為拍攝特效場景而使用風機的時候，現場錄下的對白沒辦法在後期使用；但在事後配音的過程中，演員還是需要對白的錄音當做參考。有時候，導演想刻意讓觀眾聽不清楚對白，以達到特定效果；即使如此，現場錄音仍應該想辦法錄下乾淨的對白，把特效留給後期的團隊處理才對。

雖然相較於現場錄音初始的二〇年代，現在的器材已經改變，但錄音藝術基本上還是相同。別被那些琳琅滿目的新玩意轉移注意力，你的目標依然是：乾淨、一致且清晰的對白。或許書裡提到的某些器材已經被更新的產品取代，但介紹的技術絕對超越時間的限制。

記住：技術永遠優先於設備！

或許好的聲音並不能改進故事或題材，但不好的聲音肯定會讓觀眾出戲，或使觀眾無法專心於題材。看電影時，觀眾應該對攝影與表演感到震懾，但要是有人注意到其中的聲音，那表示聲音部門的工作沒做好。聲音應該是透明的，觀眾應該感覺自己跟演員身處在同一個空間，而不是透過麥克風聽到他們的對

說明：ADR 有多種解釋，例如自動對白替換（Automatic Dialog Replacement）或自動對白錄音（Automatic Dialog Recording），意思都是指「重新錄製對白以取代現場收錄的聲音」。

話。

在拍攝現場負責收音的人叫做錄音師，雖然你在現場也會聽到很多人用其他的代稱叫他們，例如成音師、錄音人員、收音組、錄音組、聲音操作員、收音的……，總之就是不會叫他們的名字。事實上，大部分的

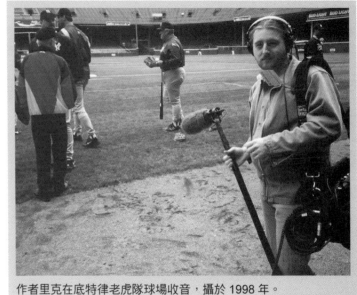

作者里克在底特律老虎隊球場收音，攝於 1998 年。

人都不會知道也不會問你叫什麼名字。我曾經跟一位女士共事多年，碰巧有次在商店遇到她，她跟我說「嗨！」，卻赫然發現不知道我叫什麼名字。她說：「嘿……」經過一陣尷尬的停頓之後，她終於投降，然後說：「……收音的！」我們兩個都笑了，這種情況天天發生。

許多人認為錄音師的工作很簡單，只要把麥克風指向說話的那個人就好。真是大錯特錯！錄音師遭遇的阻礙遠比攝影機還要多，但由於這些阻礙源自於隱形的聲波，因此沒人會注意。於是，直到大家聽到該場戲的回放之後，他們才會意識到你的工作，而且往往是聲音有問題了才會被注意到。

要在後製過程把糟糕的聲音變好是不可能的，你能修整聲音，但不能改善它。如果聲音在現場聽起來很糟，在後期也會一樣。因此，錄音師必須盡可能在現場錄下最好的聲音。現場錄音被認為是技術層面的工作，但這絕對是一門藝術。任何人都能在錄音室錄下好的聲音，但同一件事到了拍攝現場則需要相當程度的技術與經驗。在錄音室裡，各種因素都容易控制，但拍攝現場就像一片不受控的西部大荒野！任何可能出錯的事情都會出錯，現場錄音就是要在最糟的環境下設法交出最好的錄音成果。

不同的影視製作類型各有其獨到的收音需求與操作方式，這當中包含了新聞報導、實況轉播、廣告、紀錄片、企業宣傳片、YouTube 影片和劇情片等等。簡單來說，任何在螢幕上播放、有人在說話的媒體形式，都需要現場錄音。

本書將涵蓋三種主要的現場錄音形式：電子新聞採訪、電子現場製作與電影長片（劇情片）。

ENG 是 Electronic News Gathering（電子新聞採訪）的縮寫，工作方式基本上採取「跑轟戰術」，節奏非常快速。成員多半由三人組成，包含製作人、攝影師與錄音師。

EFP 是 Electronic Field Production（電子現場製作〔編按：又稱多機現場作業〕）的縮寫，牽涉到更複雜的設置，如演唱會、運動賽事轉播、外景節目錄製等。EFP 有時會介於 ENG 與劇組規模較大的高預算電視節目之間。節奏可能像 ENG 一樣快，但通常有更多的事先準備與規劃；更著重在節目的品質而非速度。運動賽事、政治事件、企業宣傳片、新聞現場直播、資訊行廣告等，都屬於此類。今日，錄影節目製作一詞指的不是 ENG，就是 EFP，但比較常是ENG。

早期的電視節目都是以錄影的形式製作，不過有些節目會先以底片拍攝，再轉成錄影帶播出，例如新聞報導。隨著電視節目的演進，愈來愈多節目以底片拍攝，例如電視影集。又因為電影拍攝過程數位化，這些界線也日漸模糊，電視和電影的拍攝方式產生重疊。現在，數位攝影機已經非常平價了，因此常用來拍攝 YouTube 影片或獨立電影長片。

為了更容易區別，在這本書裡我會使用 ENG 一詞來描述任何非劇情類的影片製作，EFP 則使用在更特定的地方。此外，劇情片特指任何劇情類的影片製作，無論是短片或長片、獨立製片或高預算製作，以及影集類的電視節目。第 18 章〈應用實例〉會深入解析不同的製作類型，及其在現場錄音時的配置與器材差異。

演員在佛羅里達的艷陽下拍攝，器材則得想辦法克服高濕度的險惡環境！

無論是哪一種製作，無論預算高低，身為現場錄音師，你的目標都是一樣的：**捕捉乾淨、一致且清晰的聲音。**

🎤**本節作業** 試著「聽」電影，而不只是看電影。去「聽」一部高成本製作、一部小成本獨立製片、一篇新聞報導跟一部 YouTube 影片，想必會有很大的區別。你能夠分辨它們的不同之處嗎？你聆聽的例子當中，有哪些值得改善的地方？寫下你的分析。等你讀完了這本書，回來再做一次這個作業！你的「聽力」一定會變得更加敏銳，也更能夠分辨聲音的質感。

Sound Basics

2 基礎聲學

聲音並不是艱澀難懂的科學，但的確是一門科學，當中牽涉到數學公式，而且大部分都跟分數有關。不過別擔心，本書只有在必要時才會提到科學原理，你永遠也不會碰到錄音師在現場拿著計算機計算殘響或是相位的問題。當你了解聲音運作的基礎原理，剩下的功力就在技術了。重要的是先熟悉這頭叫做聲音的野獸，畢竟那是你上場之後得想盡辦法捕捉的獵物。

■ 聲波

聲音是在空氣、水、或其他介質中發生的振動。振動傳遞到耳朵，然後被解讀為聲音。一個聲響，像是拍手聲，會擾動空氣分子；就如同把一顆石子扔進池塘，空氣分子產生波動，從發聲點放射出去。

聲波包含兩個部分：密部和疏部；密部是指空氣分子被擠壓在一起的部分，疏部則是空氣分子相互分散的部分。既非密部也非疏部的區塊，空氣分子處於放鬆，即所謂的「無聲」狀態。無聲的像是靜止的池塘，沒有任何波動。當一顆石子掉進池塘裡，水分子被迫相互推擠。石子與水面接觸的撞擊點把水分子

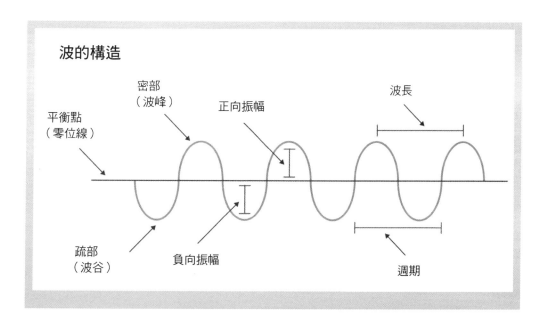

往下推，造成周圍的水分子上升，就形成了波。為了回到平衡狀態，水分子以波紋的形式從撞擊點往外擴散。水位上升部分是密部，水位下降部分是疏部，一個完整的波包含一個密部與一個疏部。

聲波的測量方式有兩種：振幅和頻率。

■ 頻率

頻率是指一秒內的完整週期數量（包含一個密部與一個疏部），以赫茲（hertz）為單位，通常用 Hz 表示；週期的數量愈多，頻率就愈高。一個每秒有100 個週期的聲音，寫成 100Hz（赫茲）；一個每秒有 1000 個週期的聲音，寫成 1KHz（K 代表 1000）。人耳能夠聽見的頻率範圍落在 20Hz 到 20KHz 之間。但這只是書本上的數字，實際上，男性平均可聽見的 40Hz 到 18KHz 的頻率，女性一般來說能比男性聽見更多高頻的聲音，這又是另一個女生比男生更酷的證據。貓咪能聽見 45Hz 到 64KHz 的聲音，所以才會說貓比人類都還要酷。

人類說話的聲音頻率平均落在 100Hz 到 3KHz，雖然其中的泛音遠遠超過這個範圍，有些男性能夠發出低至 60Hz 的聲音。頻率愈高，音調聽起來就愈高；頻率愈低，音調也愈低。

在人耳可聽頻率的範圍底下，我們把聲音分成三部分：

• 低頻或低音：20Hz ～ 200Hz
• 中頻或中音：200Hz ～ 5KHz
• 高頻或高音：5KHz ～ 20KHz

中頻還可再細分成兩個部分：

• 中低頻：200Hz ～ 1KHz
• 中高頻：1KHz ～ 5KHz

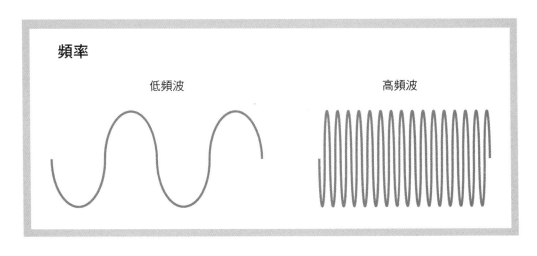

聲波的傳遞能夠穿透物體，例如牆面，而這樣的傳遞會使聲波減弱。低頻聲音穿透力較強，比穿透力弱的高頻音更容易穿過物體。舉例來說，當一輛載有震耳欲聾音響的汽車駛近，如果你待在屋子裡，大概只能聽見音響系統的重低音，因為大部分的高頻音沒辦法穿過車子，更別說穿越磚牆進到屋內，只有低頻音能穿透車子與磚牆進到屋子內。一旦你知道發出低頻音原來需要更大的能量，一切就顯得有道理了。別忘記，如果掉進池塘的石子愈大顆、丟的速度愈快，產生的水波也就愈大。比起低頻音，高頻音更容易控制、削減或清除。當然，聲音的幅度也會影響我們能控制或削減這些頻率的程度，於是我們來到下一個討論主題：振幅。

■ 振幅

振幅代表聲波的能量，人耳所感知的振幅稱為音量。石頭愈大顆，激起的水花就愈大，水波的能量也愈強；聲波也是同樣的原理。當空氣分子受到的擾動愈強烈，產生的聲音就愈大聲。測量聲音振幅的單位是分貝。

■ 分貝

分貝是用來測量聲波振幅的對數單位，分貝（decibel）一詞取自科學家貝爾（Alexander Graham Bell）的名字「貝（bel）」，以及拉丁文中的「十（deci）」，字面上的意思就是十分之一的「貝」，寫成 dB。當聲波的振幅愈大，分貝就愈高；10dB 聲音所含的能量是 0dB 的 10 倍，而 20dB 所含的能量是 0dB 的 100 倍。

■ 音壓

在現實生活中，分貝可以用來測量音壓，這個測量系統以無聲（0dB）為基準，將聲音的大小量化。人耳可聽見的聲音範圍相當驚人，將你的手輕輕滑過一張紙，發出的聲音可能只有幾 dB，而人耳平均的痛覺閾值達 140dB，這可是聽力閾值的一萬億倍！

以下是一些常見聲音的音壓：

• 聽覺底限（聽力閾值）：0dB
• 鴉雀無聲（或針掉落地面的聲音）：10dB
• 悄悄話：35dB

- 正常談話：65dB
- 車輛：85dB
- 搖滾演唱會：115dB

　（抱歉潑你冷水，但如果你打算在聲音這行走得長久，絕對不要沒戴耳塞就去聽搖滾演唱會。）

- 噴射機起飛：135dB
- 痛覺底限（痛覺閾值）：140dB
- 火箭升空：大於 165dB

　　人類耳朵的聽覺動態範圍是 140dB。動態範圍指的是在不破音的情況下，最大音量和最小音量之間的範圍；當超過 140dB，人耳會感到疼痛且產生永久性的損傷。長期暴露在高音壓環境中也會損害你的耳朵。一般建議，錄音師最好讓自己處在 85dB 以下的工作環境，工作時間每日在八小時以下。在錄音室內使用喇叭監聽時，也不應該超過這個音量。

■ 訊號測量

　　對人耳來說，0dB 代表聽覺底限。對錄音器材來說，0dB 是在不失真的情況下所能接收的最大振幅量。音量的量表以此為基準，因此表上的數字會出現負數。

　　在類比機器上，音量單位表通常從 -20dB 開始，一直到 +6dB；有些機器的峰值表則可能從

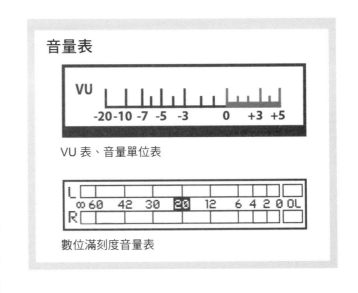

-60dB 開始，一直加到 +12dB。音量表會出現超過 0 的數字，是因為大部分類比機器即使超過了 0dB，也不會出現明顯的失真。相較之下，數位機器通常會有接收音量的最大極限，在此限度內，不會產生數位失真，也就俗稱的「削峰」。數位機器的音量表會從無窮小開始，往上加到 0dBFS（FS 是 Full Scale 滿刻度的縮寫）。0dBFS 是數位聲波當中能夠完整測量到的最大振幅量，數位音訊在第 11 章〈錄音機〉會有更深入的說明。

　　在訊號測量上，聲音的顯示方式跟音壓不一樣。以下是一些常見聲音在訊號量表上的顯示數值：（舉例僅供參考，不同的混音器、錄音機、麥克風，以及與音源的距

離，都會影響數值的變化。）

- 無聲／系統噪音：-95dBFS
- 鄉村夜間環境音：-60dBFS
- 腳步聲：-50dBFS
- 市區夜間環境音：-40dBFS
- 對白：-20dBFS
- 附近有汽車經過：-10dBFS
- 摔門聲：0dBFS
- 槍聲：在 0dBFS 發生削鋒而失真

　　監聽音訊時，如果振幅增加了 6dB，音量聽起來會大兩倍；而振幅減少 6dB（或 -6dB），聽起來只剩一半的音量。聲音器材的訊號等級分為三種：

- 專業線級：+4dBu

（譯註：dB 後面的英文字 u 或 v 代表該訊號測量的方式。v 指的是電壓〔volt〕，u 指的是卸載〔unloaded〕，兩者為類似的概念，皆是以電壓來計算聲音的分貝值。）

- 消費線級：-10dBv
- 專業麥克風級：-60dBu

　　由此可見，你會發現 line level（線級）的訊號比 mic level（麥克風級）要強了許多，麥克風級的訊號需要透過放大器把訊號增強到線級，才能使用在器材上；這個放大器就叫做前級放大器，俗稱「前級」。所有麥克風送出的都是麥克風級的訊號；專業聲音器材則通常有轉換器，能讓使用者自行選擇發送及接收哪一種等級的訊號。

■ 振幅與音量

　　值得注意的是，一般人常把振幅與音量搞混；即便兩者有直接的關聯，卻無法等比例精準換算。科學家哈維・福萊柴爾（Harvey Fletcher）和威爾登・蒙森（Wilden Munson）研究發現，在不同的頻率下，人耳對於不同音量的感知度為曲線而非直線，這條曲線稱為福萊柴爾──蒙森曲線（Fletcher-Munson Curve）。從該曲線圖中，我們發現人耳對頻率不同、振幅相同的聲音有著不同的音量感知度。簡單來說，在振幅相同的情況下，高頻音聽起來比低頻音大聲。例如，如果要使 20Hz 的聲音聽起來和 1KHz、40dB SPL（音壓）的聲音一樣大

聲，20Hz 的聲音就得達到 90dB SPL 才行。聽起來雖然一樣大聲，振幅可是有著十萬倍的差距！由此可見，振幅跟音量並不完全相同。

■ 相位

當不同的聲波組合在一起形成單一聲波，就稱為複合波；當兩組振幅與頻率的聲波組合在一起時，就會形成雙倍振幅的單一聲波。如果振幅、頻率都相同，但聲波的密部與疏部正好相反，兩個聲波會相互抵消，造成聲音變得微弱、甚至消失，稱為「相互抵消」。用更簡單的方式解釋，2 加 2 等於 4，但若把 -2 加上 2，總和就變成 0，這是因為 -2 跟 2 相互抵消了。

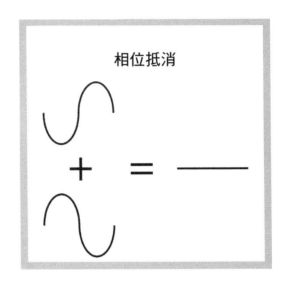

相位抵消

如果使用多支麥克風收錄同一個音源，組合在一起時就可能產生反相。如果把這些麥克風都錄進同一軌，形成的單一聲波是所有聲波的總和，在極端的情況下，可能會產生極小、甚至完全沒有聲音的狀況。多個聲音一旦錄進同一個音軌後，就不可能被分開，因此如果發生相位抵消，則不可逆。不過，如果各個麥克風分別錄到各自的音軌，相位抵消的問題就能在後製混音過程中，利用等化器或波形反轉的方式來修復。

■ 回聲與殘響

聲波從音源向外發散後，會一直到能量用盡或是接觸到平面才停止。接觸到平面之後，聲波的能量會反彈而形成回聲。由於撞擊造成能量喪失，回聲所含的能量並不如原始聲波。想像一下，把壁球往建築物的一邊丟去，當球打到建築牆面，能量使球朝反方向反彈。現在考慮丟球的角度，當我們直直地朝著牆丟球，球會彈回我們手中；若用 45 度角丟球，球則會以 45 度角反彈出去。

殘響是回音在密閉空間裡的延續。如果我們把壁球帶到壁球場中，可以透過慢動作攝影看到殘響的運作。丟球的速度愈快，球在場中反彈的次數就愈多，因為壁球場的牆面是石膏牆，反彈力非常好。如果這些牆是用容易吸收能量的材質製成，例如地毯，那麼球在打到牆面後將失去較多的能量，反彈速度也較

慢。這樣的球賽一點也不好玩。

現在，把壁球想像成聲波。當我們在壁球場中央拍手，會發出聲波往牆面發射出去，觸及牆面後，強大的能量使聲波朝反方向彈射回來；然後再觸及另一邊的牆，能量會減弱一點，但仍會朝反方向再次彈射。就這樣不斷地來回彈射，直到能量完全用盡為止。聲波並不像壁球一樣只朝一個方向運動，而是從音源位置 360 度放射出去，比方我們拍手時，就朝四面八方都發射了聲波。壁球場的平坦表面使聲波運動時的振幅能穩定遞減，直到能量完全用盡；因此，聲音能持續很長的時間。

總之，聲音是一頭麻煩而意志堅定的野獸，牠想活得愈久愈好。要抓住這頭野獸，就得使用無響室做為陷阱。這類房間是設計用來消除各種可能的回聲，藉此抑制殘響並進一步抓住這隻野獸。不過，現場錄音師必須在不使用無響室的狀況下捕捉聲音。現場錄音的挑戰，就是得在任何環境下收錄聲音。因此，錄音師必須了解聲音的特性，並懂得聲音在各種環境下如何運作。現場錄音師的最大挑戰就是，聲音不想被馴服或捕捉，而想要自由自在奔跑。下一章我們將討論麥克風，用來捕捉聲音野獸的主要工具。

🎙**本節作業** 空間聲學實驗能幫助你熟悉錄音過程中的房間聽起來是什麼感覺。找一個房間，在裡頭拍一下手，接著以不同的音量說幾句話，然後重複上述步驟。記得把聲音錄下來。把錄好的聲音回放，聽聽看錄下來的聲音反應跟你聽見的原始聲音是否有所不同？耳朵聽見的聲音跟麥克風錄下的聲音有什麼差異？

Microphone Basics

3 麥克風的基本概念

　　麥克風將音能轉化成電能的過程稱為轉換。當聲波進到麥克風的拾音頭，空氣壓力的改變直接使振膜產生振動。這跟人類耳朵的原理是相同的，聲波進到耳朵，使鼓膜產生振動，耳朵將聲音轉化成稱為神經脈衝的電子訊號，大腦則將這些訊號解讀為聲音。

　　麥克風依照轉換方式的不同，有兩種主要形式：動圈式和電容式，兩者由於使用不同的振膜，大大地影響了各自重現的聲音特色。

■ 動圈式麥克風

　　動圈式麥克風藉由線圈纏繞在磁鐵上的方式，將聲波轉換成電子訊號。移動的線圈連接在振膜上。這跟音響喇叭將電子訊號轉化成聲波的原理正好相反。動圈式麥克風跟喇叭一樣，都不需要外部電源即可運作，不僅耐用、也能處理較高的音壓（SPL），因此很適合用來錄製大的音量，例如鼓聲、槍聲、電吉他等。相較於其他麥克風，動圈式麥克風要有較多空氣流動才能產生訊號，以減低回授與過度的背景噪音。不過相對地，暫態響應也比電容式麥克風來得低。暫態響應是指麥克風振膜對空氣流動產生反應所需要的時間，當暫態響應愈快，就愈能忠實呈現聲音訊號。

　　在電視節目製作，特別是電子新聞採訪時，記者通常使用手持動圈式麥克風來進行外景報導、街頭採訪、舞台活動，以及現場活動直播。為了要錄下人聲，動圈式麥克風必須非常靠近說話者的嘴巴。

　　動圈式麥克風使記者能在非常吵雜的環境下進行訪問（足球場、街上、世界盃足球隊的休息室……）。這種麥克風有良好的噪音抑制功能，讓記者的聲音能在噪音中凸顯出來。面對舞台與現場活動的 PA 系統（編按：public address 的縮寫，對大眾擴音播放的公共廣播系統），動圈式麥克風由於能夠大量抑制回授，因此成為首選。

　　動圈式麥克風似乎堅不可摧。斯德哥爾摩部落客麥特·斯托柏（Mats Stålbröst）上傳了一支精采的 YouTube 影片，對 Shure SM58 這支號稱全世界最

普及舞台麥克風的耐用度進行了一連串測試。Shure SM58 麥克風被當做榔頭來釘釘子、從六英呎高摔下、浸到水中、放進冷凍庫一小時、用啤酒澆淋、放在披薩上丟進微波爐微波、被車輾過兩次、被埋進地底承受長達一年的雨水、下雪及各種氣溫之後，竟然還能夠使用！這樣的耐用度實在罕見，我絕對不會這樣去測試電容式麥克風。

■ 電容式麥克風

電容式麥克風利用電容變化將音能轉換為電子訊號。一股持續的電壓被分別送至振膜與基板，空氣的流動使振膜來回運動，導致振膜與基板的間距產生變化，因而改變電容，並產生電子訊號。

早年的電容式麥克風非常脆弱，現代的電容式麥克風雖然仍不如動圈式那麼耐用，卻已比過往處理受更高的音壓。電容式麥克風擁有較好的暫態響應，聽起來比動圈式更清晰，除了能更忠實重現聲波中細微的動態變化，能錄的頻率也比較高。只要是你耳朵能聽見的聲音，電容式麥克風一定也能夠錄到，甚至聽起來更「大聲」。若你隱隱約約聽到遠方的蟋蟀聲，電容式麥克風大概就能錄到蟋蟀的心跳聲了，這麼說當然有點誇張，但你懂我的意思。

電容式麥克風又分為兩種：純電容式麥克風和駐極體麥克風。

純電容式麥克風

純電容式麥克風需要外部的電源，也就是虛擬電源供電給電容。虛擬電源通常與聲音訊號傳輸共用一條音源線。現代的虛擬電源為 48 伏特，在麥克風或其他錄音設備上可能以縮寫 PH、48V、48、P48 等方式表示。

虛擬電源需透過平衡導線來傳輸，導線的接法是：Pin1 接負極、Pin 2 與 Pin 3 接正極。

由於 Pin 2 與 Pin 3 持續供應一定的電量，只有音頻訊號會改變電壓而被偵測為聲音，「虛擬」的稱呼也是源自於此。

早期有一種虛擬電源稱為 T-Power 或是平行供電（通常以 12T、12 Volt T 的符號表示），接法是：Pin 1 接地、Pin 2 接正極、Pin 3 接負極。

有些較老式的麥克風上頭刻有紅色圓點，代表麥克風裡的正負極接法相反。這麼做是因為當時使用的 Nagra 錄音機有正極的接地線，於是使用 T-Power 的麥克風就將 Pin 2 改接負極、Pin 3 改為正極，與正常 T-Power 中 Pin 2 接正、Pin 3 接負的模式正好相反。基於某些原因，Nagra 發展出不同於一般標準的系統，因此刻有紅點的麥克風是 Nagra 錄音機專用的。

許多製造商設計的麥克風型號，需以 12 伏特、T-Power、或現代標準 48 伏特的虛擬電源供電，例如聲海（Sennheiser）的 MKH 416-P48（以虛擬電源供電）和 MKH 416T（以 T-Power 供電）麥克風。目前 T-Power 麥克風較少見了，不過，如果你打算使用 T-Power 的麥克風，就得注意麥克風的極性，否則會錄不到聲音。在緊要關頭時，你可以把 XLR 線的 Pin 2 和 Pin 3 反過來焊接，就能將正負極調換過來。注意，如果將 48 伏特的虛擬電源輸入到使用 T-Power 麥克風，麥克風會損壞。

有些麥克風型號可使用內部電池來供給虛擬電源。絕對不要對麥克風重複供電（例如，從錄音機供給虛擬電源之外還連接外部虛擬電源，或使用麥克風內部電池加上錄音機的虛擬電源）。在大部分混音器和錄音機中，如果你不用虛擬電源，可選擇「動圈式」模式。這代表訊號在沒有任何電源的情況下即可被麥克風接收。在使用不需供給虛擬電源的設備時，務必把虛擬電源關閉。動圈式麥克風基本上對虛擬電源不會有反應；但其他設備像是無線麥克風接收器、錄音機、混音器輸出在與帶有虛擬電源的輸入相接時，都可能造成器材損壞或訊號微弱。總之，如果你的設備不靠虛擬電源供電，或已經有其他虛擬電源的來源，就要將錄音機上的虛擬電源關閉。

在影視產業使用的吊桿式麥克風大多為純電容式麥克風，需要虛擬電源，只有少數例外。所以你幾乎每天都會用到虛擬電源。

駐極體麥克風

駐極體麥克風的基板具有永久性供電，因此拾音頭不需要虛擬電源即可運作。不過，這類拾音頭的聲音訊號通常較微弱，因此多數駐極體麥克風仍會使用虛擬電源來為麥克風中的前級放大器供電，將聲音訊號放大。虛擬電源的來源可以是內部電池，或是外部音源線。

駐極體麥克風可能是全世界最受歡迎、也最普遍的麥克風，幾乎在每一台手機、電話、耳機和手持錄音機中都找得到。雖然一般消費型器材使用的是廉價且品質普通的駐極體麥克風，但高階駐極體麥克風由於比純電容式麥克風便宜許多，同時擁有良好的品質，因此仍占有一席之地。電子新聞採訪等級的槍型麥克風就使用駐極體麥克風，做為預算較低時的選擇；不過這類駐極體麥克風的品質不足以達到劇情片的拍攝標準。在影視產業中，最受歡迎的駐極體麥克風是領夾式麥克風，幾乎所有的領夾式麥克風都屬於駐極體式，只有少數為動圈式，動圈式並不適合用來現場錄音。

頻率響應

　　麥克風能夠重現的頻率範圍即為該麥克風的頻率響應。一般來說，頻率響應的範圍愈廣，收錄的聲音會愈精準。如果重現的頻率不同於原始聲音的振幅，代表聲音「被上色」了。音響工程師往往用「顏色」來描述頻率範圍中的各種頻段。在光譜當中，頻率不同的光波呈現的顏色不同，低頻光呈現暖色系的紅色或橘色；高頻光呈現冷色系的藍色或綠色。同樣地，我們可以形容低頻音「較暖」，而高頻音「較冷」。

　　大部分專業麥克風的頻率響應均以能夠呼應人耳可聽到的頻率為範圍：20Hz～20KHz。

　　通常在錄製對白時，我們偏好使用具有平坦頻率響應的麥克風。這種麥克風能忠實呈現所有的音頻，不做任何「上色」，不會有特定頻段的聲音會被放大或減弱，而會接近人耳聽到的聲音。有些麥克風會刻意改變頻率響應，將部分頻段的聲音強化，包括放大原始音源就有的頻段，以及校正原始音源缺少的頻段。Tram TR50 領夾式麥克風即為一例：這支麥克風在很適合藏在演員的衣服內，但高頻音很容易在穿透布料的過程中削弱。為了彌補損失的高頻，TR50因此強化了對 8KHz 頻段的頻率響應。

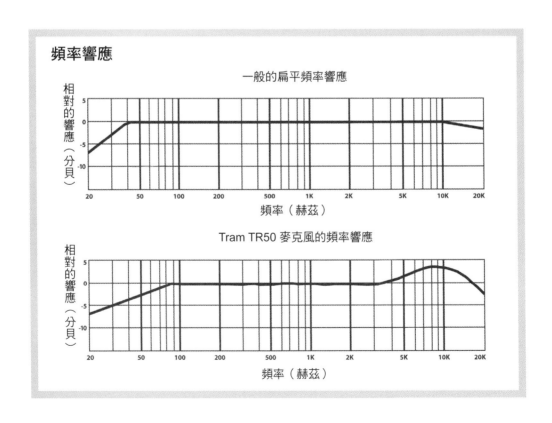

頻率響應

一般的扁平頻率響應

相對的響應（分貝）

頻率（赫茲）

Tram TR50 麥克風的頻率響應

相對的響應（分貝）

頻率（赫茲）

■ 麥克風指向性

麥克風拾音的方向稱為麥克風的指向性。不同的指向性會「拾取」不同方位的聲音，以下是六種不同的指向性：

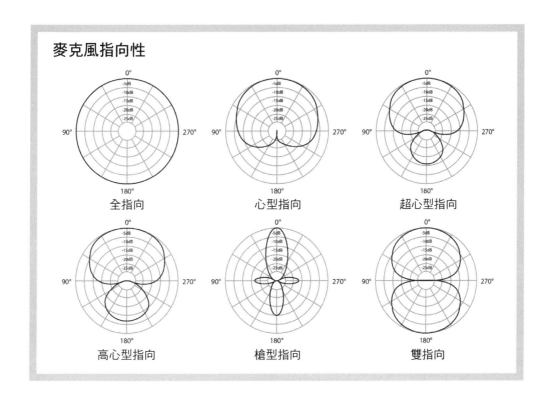

全指向

這類麥克風可拾取 360 度環繞拾音頭的聲音。

心型指向

心臟形狀的拾音範圍主要拾取麥克風正前方的聲音，對側面的聲音較不敏銳，會抑制來自麥克風後方的聲音。

高心型指向

心型指向的一種，但對麥克風正前方的聲音更加敏銳，可收到麥克風後方的部分聲音。

超心型指向

比高心型指向具有更集中於麥克風正前方的拾音範圍，能加強抑制麥克風側面與後方的聲音。

槍型指向

　　槍型麥克風的指向性最強，最能有效降低來自麥克風側面的聲音。要注意的是，拾音頭的後葉會收到麥克風正後方的聲音。

雙指向性或 8 字型指向

　　這種雙心型指向的麥克風可以同時收錄麥克風前後的聲音。除了用來收錄 MS（編按：Mid-Side 中間—側邊）立體聲之外，並不會用來現場錄音。

■ 對軸／離軸響應

　　當聲音落在麥克風拾音範圍之內，稱為對軸，這是收音的「甜蜜點」，也就是最佳位置。當聲音落在拾音範圍之外，稱為離軸，這個範圍有時也稱做「抑制區」（這也是我給我高中母校取的暱稱）。對軸的聲音聽起來明亮且清脆，而離軸的聲音聽起來比較扁平，也缺少高頻。

　　在一些有比較好離軸聲音表現的麥克風裡，當聲音偏移了軸線，聽起來只會比對軸的聲音小聲。但在其他麥克風中，因為對軸與離軸的頻率響應不一樣，離軸的聲音聽起來會像被「上了色」，不僅小聲，更因為缺乏高頻而顯得單調。使用這類麥克風時，必須隨時讓聲音落在拾音範圍當中，避免音色變差。當聲音在對軸與離軸之間飄移時，聽起來會很奇怪且不自然，聽眾也會覺得有點不對勁。這種現象以拾音範圍較大的心型指向麥克風來說比較不明顯，但槍型麥克風就很顯著。

　　當背景噪音很明顯時，你必須調整麥克風位置，以有效抑制背景雜音。這或許會犧牲了收錄對白的最佳位置，但要記住，我們的目標是讓觀眾聽清楚對白內容。使麥克風如果抑制掉大部分的背景噪音，即使對白聲稍微離軸，聽起來也比大量的背景噪音蓋過對軸的對白要好。

　　有次，我和經營哈特音效公司（Hart FX）的好朋友柯林・哈特（Colin Hart）到佛州的可可比奇（Cocoa Beach, Florida）收錄噴射機的聲音。航空秀的地點緊鄰海岸，使我們距離噴射機非常近，近到丟出車鑰匙就幾乎能擊中飛機。不過我沒嘗試，否則可能得大海撈針才能找回來。

　　噴射機飛過的聲音效果非常好，但當天風很大，使得海浪也異常大聲，讓我們分不清飛機引擎音效的尾音和海浪呼嘯的高頻聲。為了解決這個問題，我們讓飛機聲稍微偏離軸線，以減少錄到的海浪聲。這樣的妥協雖然很令人沮喪，但畢竟這種不需大費周章跟軍隊公關部門打交道就能如此接近軍機的機會實在太難得了。之前我可是打了十年的電話，才終於有機會進到跑道錄上幾個小時，

而且我住的地方距離空軍基地還只有大概三公里而已。

　　我們只能當機立斷，無論錄不錄音，航空秀都會舉辦。讓麥克風稍微離軸雖然不理想，但當我們回來聆聽錄到的音效，就知道那是最好的決定。我們帶回了許多紮實、震耳欲聾的噴射機引擎聲，在喇叭之間來回怒吼。如果我們堅持讓聲音落在軸線上，當中的許多音效就不能使用了。

　　背景噪音是音效品質的大敵。通常，音效必須與背景聲完全分開，才能運用在各種場景。幸運的是，對白即使有一點背景聲，還是能夠使用，尤其用在電子新聞採訪或紀錄片當中。對這兩種製作來說，環境是故事的一環。剪接師可能找不到聲音團隊來重塑背景音效，因此在對白當中保留一點點環境音，可以豐富聲軌，讓故事更有吸引力。

　　單純只看書上寫的麥克風指向性，跟實際聽過是兩碼子事。你得親自實驗不同麥克風的指向性，分別錄下對軸與離軸的聲音，比較當中的差異。

■ 平方反比定律

　　這個概念理解起來要比名詞本身簡單許多。平方反比定律指的是當麥克風與音源的距離減半，收到的音量會變成兩倍。同理，當麥克風與音源的距離增加為兩倍時，收到的音量就會明顯減半。白話一點說就是，麥克風愈近，收到的聲音愈大聲。你可以利用這個定律來削減背景噪音。將麥克風靠近音源不僅能讓要收的聲音更大聲，也能削減背景噪音。

　　麥克風距離收音目標永遠愈近愈好，這不僅能削減背景噪音，也能減少噪音隨著麥克風增益一起放大的可能性。不過，要是麥克風距離音源太近，可能會引發近接效應，使低頻不自然地放大，聲音變得低沉且加重。這個現象是聲音距離麥克風太近的緣故，錄到的聲音就像是廣播員低沉的播報聲。這種效果可以當做特效音，但對講求自然的對白來說並不理想。

■ 麥克風配件

　　再昂貴的麥克風若是缺少了適當的配件，也會毫無用武之地。影響麥克風收音的兩大因素是振動和風聲。大部分的專業麥克風都會附帶能解決這兩個問題的原廠配件，但它們的效果往往不如副廠生產的配件。如果你的預算有限，建議你購買中等價位的麥克風，以確保還有足夠的錢去買適合的配件。

■ 避震架

　　麥克風對振動很敏銳。振動會使麥克風產生不自然的低頻噪音。現場錄音時，手握吊桿產生的振動就會造成這類低頻噪音，即使是最輕微的動作也無法避免。因此麥克風必須放在避震架上，避免與吊桿或麥克風架直接接觸。避震架能減少操作麥克風時產生的噪音，但無法完全消除，因此移動麥克風的動作必須輕柔。

　　有時候，麥克風導線也會變成噪音來源。雖然麥克風懸掛在避震架上，但導線直接連接至麥克風，任何碰撞都會直接傳遞到麥克風。為了解決這個問題，務必確保導線和麥克風接頭的連接處留有足夠長度。

　　常見的避震架有三種類型：

- 橡皮筋固定型
- 懸吊支架型
- 橡皮筋懸吊型

避震架

■ 防風

　　麥克風對風的噪音非常敏銳，因為麥克風振膜的設計意圖是要對空氣壓力造成空氣流動的變化產生反應。風會在麥克風中產生極低頻、振幅強烈的聲波，造成非常惱人的破音。對麥克風進行防風絕對是要務之一。

　　常見的麥克風防風配件有四種：

- 防風海綿　　・防風毛罩，或俗稱「兔毛」
- 防風套　　　・飛船型防風罩，或俗稱「齊柏林」

　　麻煩的是，業界對於各種防風配件的稱法並不統一，各個製造商的稱呼都有些不同。不過，它們之間有明顯的區別。以下是不同類型防風罩的特色與使用方式。

防風海綿

　　防風海綿是最基本的防風配件，直接套在麥克風上以減少塞音和空氣運動。空氣運動可能來自出風口或風扇的氣流，或是移動麥克風所造成。塞音

防風海綿

（或稱爆破音）則是因為人們發出某些英文子音如「P」和「B」，產生突然的空氣噴發所造成。防風海綿通常在室內使用，在所有配件中的防風效果最低，不應該在室外時使用。

防風毛罩

防風毛罩由人造毛製成，可以套在麥克風或防風海綿上，增加一層保護。迷你毛罩是專為領夾式麥克風所設計，能達到最高度的防風，但也容易使麥克風穿幫。不同廠商的防風毛罩稱呼不同，例如 K-Tek 公司的 Fur Windsock、Rycote 公司的 Furry Windjammer，以及 Rode 生產的 Dead Cat 和 Dead Kitten。

防風毛罩，俗稱兔毛

防風套

防風套的構造是將人造毛覆蓋在塑膠或海綿網子上，用以阻擋進入麥克風的氣流。防風套能夠直接套上麥克風，更換方便且迅速，在電子新聞採訪時經常使用。防風套的效率高，但防風效果不如飛船型防風系統。

防風套

飛船型防風罩

以塑膠與特殊布料製成的管狀風罩，形狀像是軟式飛船，因此俗稱飛船或齊柏林。飛船型防風罩包含了一個可以固定在避震架上，握把形狀通常像手槍的外殼。手槍握把除了方便用手握住麥克風（較少用在現場錄音，但在收錄音效時非常實用），也可固定在吊桿的頂端。在握把上貼一截白色布膠，有助於辨識防風罩裡面裝的是哪一支麥克風。飛船型防風罩擁有所有配件中最好的防風效果。

飛船型防風罩，俗稱齊柏林

飛船型防風毛罩

飛船型防風毛罩是針對不同型號「齊柏林」量身訂做的毛罩，在業界有許多不同的暱稱，我最喜歡叫它巨無霸套套。不同廠商也各自為自家的這款防風毛罩取了不同的名稱，像是 Sennheiser 的 Wind Muff、Rode 的 Dead Wombat，以及 Rycote 的 Windjammer。高負載的飛船型防風毛罩，例如 Rycote 的高強度防風毛罩（Hi-Wind Cover）能在風速極強的環境下提供高強度的防風效果。若無法取得高強度防風毛罩，有些錄音師會在「齊柏林」底下為麥克風裝上防風海綿。記得在每日收工時把防風海綿取下。若「齊柏林」底下裝有防風海綿，外層可以貼上有色布膠帶，方便辨識。

無論何時，只要你在麥克風上套了東西，即使材質再薄都會擋掉一些高頻音。防風處理會讓麥克風少了一些原來能錄到的高頻，減損的程度或許聽不出來；但根據經驗法則，在室內只有絕對必要的情況下才應該使用飛船型防風罩。在戶外如果要使用麥克風，絕對要採取防風措施。

飛船型防風毛罩

■ 防雨

雨水是使用麥克風可能遇到的另一個難題。在雨中使用吊桿式麥克風，必須為麥克風加上額外的防雨處理。你可以使用鬃毛雨墊或其他自製的裝備來削減雨水打在飛船型防風罩上所發出的噪音。雨墊能套在防風毛罩上，但防風毛罩會被雨水浸濕。有些錄音師會將不含潤滑劑的保險套套在麥克風上，飛船型，確保麥克風不受雨水損害。

不要將麥克風直接指向地面，以免放大雨水落在水窪裡的聲音。在拍劇情片的情況下，這場戲大概會在後製時全部重配（ADR），現場錄音則做為參考音使用。然而，錄音師不應該先入為主認為一定會在事後配音，還是得試著去錄下最乾淨的聲音。「雨人」是一種特製的雨套，能保持麥克風乾燥並錄到相對乾淨的對白，但收音位置則需要因此

雨人

調整。一般那種將麥克風舉在演員頭頂的舉法因為會擋到演員前方的雨水，應該行不通。另一個可能的問題則是積水。積水會在雨套末端匯集成小水流而落在演員前方，在傾盆大雨的場景裡不容易被發現，但換到細雨綿綿的場景時就明顯許多。

🎤**本節作業** 拿一支麥克風到戶外，在不做防風處理的情況下錄點聲音，然後試著使用上述各種類型的防風配件。聽聽看錄音的成果，你聽到了什麼？哪一種防風處理能達到最好的結果？

Microphones for Location Sound

4 現場錄音麥克風

電影、電視現場錄音會用到的麥克風有下列幾種：

- 吊桿式麥克風
- 領夾式麥克風
- 平面式麥克風
- 隱藏麥克風
- 手持麥克風
- 唇式麥克風
- 機頭麥克風

每一種麥克風都有其特定的收音方式，也各有不同的指向性選擇。要注意的是，用來錄製對白的麥克風必須是單聲道。立體聲麥克風收錄的音源較廣，與我們使用心型指向麥克風將對白與其他聲音隔絕的目標相互牴觸。影視作品的立體聲音響效果並非真的來自現場錄音，而是在後製過程中由混音師利用現場錄音取得的所有元素額外創造出來。環境音則可藉由攝影機上外接的立體聲機頭麥克風來錄音。這樣的錄音方式能用於拍攝補充畫面，但不能拿來錄製對白或空間音。

接著就來看看不同類型的現場錄音麥克風。

吊桿式麥克風

Boom 桿的 Boom 字常被誤認為麥克風的一種，但嚴格來說，並沒有一種麥克風類型稱做 Boom 麥。Boom 指的是連接麥克風的吊桿（Boom 桿）或裝置，吊桿末端連接的麥克風為槍型或心型指向麥克風。這兩種麥克風收錄的對白聽起來最自然，各有其優缺點。

電子新聞採訪的首選是槍型指向麥克風，它的高度指向性非常適合在突然且多變的環境下收音，尤其是戶外。缺點是，在室內使用時，槍型麥克風的拾音範圍末端很容易放大房間裡的殘響。相較之下，心型指向麥克風在室內呈現的聲音則要自然許多，但它寬廣的拾音範圍較不適用在戶外。

槍型指向麥克風

槍型指向麥克風是一種**細管狀＋梯度**麥克風。干涉管的深處裝有可感應壓

力梯度的振膜，振膜兩側能針對空氣流動造成的壓力變化產生反應。全指向性麥克風使用的是有如一面銅鼓的壓力振膜，只會對單一方向的空氣壓力產生反應。單一指向型麥克風，例如槍型或心型指向麥克風，則使用壓力梯度型的振膜。麥克風的「細管」（也就是 line 這個字的由來）上有許多細縫，稱做相位埠。當聲波從四面八方、不同距離之外傳來，相位埠使得進入干涉管的聲波在抵達振膜時產生些微的時間差。這些時間差恰好引發精準的相位抵消。正是由於干涉管中指向性的壓力梯度振膜與相位抵消的機制，讓槍型麥克風形成高度集中的拾音範圍。

槍型麥克風能有效抵抗來自側邊的噪音，但麥克風末端仍具有敏銳度，因此收音時要避免將麥克風背對著噪音來源的方向，否則仍然會收到噪音。反而應該善用拾音範圍的抑制區，也就是麥克風側面。槍型麥克風的主要拾音範圍是 12 點鐘與 6 點鐘方向，再來才是 9 點鐘及 3 點鐘方向。在交通繁忙、海邊、人群中，或其他會持續發出噪音的環境下，可試著改變麥克風方向，讓拾音範圍避開噪音來源。

偏壓電容式麥克風

市面上有些槍型麥克風使用了偏壓技術，最有名的例子像是 Sennheiser MKH 416 和 Rode NTG-3。這項技術使麥克風幾乎不受濕氣影響，讓偏壓麥克風成為面對惡劣環境的最佳選擇，也是萬用槍型麥克風的首選。雖然 Schoeps Colette 麥克風在業界是公認的吊桿式麥克風霸主，在戶外卻不實用，而且在高濕度的環境下表現很差。

短槍型與長槍型麥克風

槍型麥克風的干涉管長度，決定了麥克風能抑制多少噪音，進而影響麥克風的拾音範圍；拾音範圍愈小，收音的位置就得愈精準。定位是將麥克風對準演員嘴巴的過程。當麥克風的拾音範圍愈廣，定位的確實性愈不重要，因為聲音落在拾音範圍外，也就是離軸的機會愈小。但在使用拾音範圍很窄的麥克風時，定位的準度就會有顯著影響。

長槍型麥克風是拾音範圍最集中的麥克風，最重、也最長（2 英呎），幾乎

Sennheiser MKH 416 槍型麥克風

都用在室外。在室內當然也會使用，但只限於極特殊的狀況，例如大型攝影棚、巨大的場景，或在天花板夠高、有足夠空間移動這支巨大麥克風的場地。別忘了，麥克風的定位必須極度精準，因為它的拾音範圍非常狹窄，稍微移動一下都會使聲音聽起來很不一樣。

短槍型麥克風比較常見，尺寸和重量在現場錄音時也較為實用。比起長槍型麥克風，短槍型麥克風的拾音範圍較廣，因此較能容許誤差，也較容易對到演員。短槍型麥克風的長度通常約 10 英吋，指向性往往僅對中、高頻聲音有效果。低頻音則無論拾音範圍多大，都會被收錄進去。兩者之中，長槍型麥克風對低頻音的指向性比較精準。

常見的短槍型麥克風型號：

- Audio Technica 4073
- Beyerdynamic MC836
- Neumann KMR81IMT
- Rode NTG-2
- Rode NTG-3
- Sanken CS-1
- Sanken CS-3E
- Schoeps CMIT5U
- Sennheiser MKH 416
- Sennheiser MKH 60

常見的長槍型麥克風型號：

- Audio Technica 4071
- Beyerdynamic MC873
- Neumann KMR821
- Rode NTG-8
- Sennheiser MKH 70
- Sennheiser MKH 816

Sanken CS-1 槍型麥克風

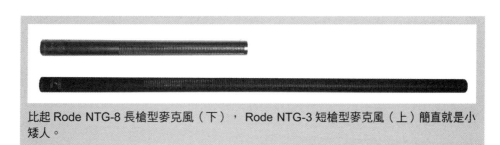

比起 Rode NTG-8 長槍型麥克風（下），Rode NTG-3 短槍型麥克風（上）簡直就是小矮人。

比起上述的純電容式槍型麥克風，駐極體槍型麥克風是比較經濟實惠的替代品。駐極體麥克風多在電子新聞採訪時使用，在電影拍攝現場極為少見。不過，它們的功能與設計跟純電容麥克風沒什麼兩樣。唯一的差異是，駐極體麥克風的拾音頭比純電容更容易產生噪音。

常見的駐極體槍型麥克風型號：

- Audio Technica AT835b
- Audio Technica AT815b（長槍型）
- Beyerdynamic MCE86
- Sennheiser ME66
- Sony ECM-674

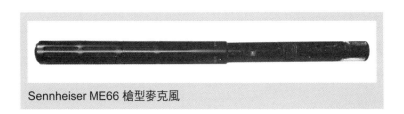

Sennheiser ME66 槍型麥克風

乍聽之下，槍型麥克風把聲音變近了，但其實不然。它是把來自麥克風側邊的聲音給削弱。槍型麥克風的原理並不像望遠鏡，真正比較接近的是捲筒式衛生紙中間的圓管。望遠鏡讓遠方影像看起來變近，紙質圓管只是將你的目光集中在狹小的範圍。不過別忘了，槍型麥克風末端還有小小的拾音範圍。

收音距離的迷思

說到有關麥克風的迷思，來談談麥克風收音距離吧。我們常用收音距離來描述某支麥克風比其他麥克風更能觸及、收錄到遠處的對白。這個誤解正是因為把槍型麥克風想成了望遠鏡。事實上，麥克風的振膜只是種對空氣壓力產生反應的傻瓜裝置，只會被動做出反應，並不具有辨認或主動判斷的能力。收音距離是對麥克風指向性的誤稱，麥克風的指向性是指麥克風抑制或削減來自特定方向聲音的能力，而收音距離只是錄音界在這個誤解底下發明的用語。

指向性麥克風聽起來好像能夠往前延伸而錄下特定方位的聲音，實際運作原理正好相反。這種麥克風會消除落在拾音範圍之外的聲音，像是只觸及特定聲音。舉例來說，在空無一人的酒吧裡，把玻璃杯放在吧台上的聲音在30英呎外都能聽到；但如果吧台區坐無虛席，還播放著音樂，玻璃杯的聲音就會變得聽不到。麥克風收到玻璃杯聲音的能力沒變，只是環境裡的雜音讓玻璃杯的聲音消失了。

再想像一下同樣擁擠的酒吧場景：若在演員前方5英呎處擺上心型指向的

麥克風，觀眾很難聽清楚他在說什麼；但如果把拾音範圍較寬的心型指向麥克風換成範圍狹窄的槍型麥克風，即使距離不變，結果也會有巨大差異，觀眾因此聽得一清二楚。乍聽之下，槍型麥克風好像延伸出去、拉近演員的聲音；實際上正好相反，槍型麥克風抵消了所有來自側邊與絕大部分來自後方的聲音。

酒吧就是一個槍型麥克風效果勝過心型指向麥克風的典型室內場景；在人潮群聚的場景中，抑制的概念是對白錄音能不能使用的關鍵。其他較適合使用槍型麥克風的室內場景包含運動員更衣室的訪問、演唱會現場訪問或工廠的場景。這些吵雜環境對收音的阻礙，遠比使用槍型麥克風在安靜環境中錄到的大量殘響更為不利。

總而言之，收音距離一詞是對指向性的誤稱。麥克風並不會主動向外觸及聲音，而是消除了落在拾音範圍之外的聲音。

心型指向麥克風

心型指向麥克風是對所有心型拾音範圍麥克風的通稱（包括心型指向、高心型指向、超心型指向）。拾音範圍較寬，錄到的聲音比較自然，幾乎只在室內使用。槍型麥克風與心型麥克風在外型與拾音範圍兩方面的顯著差異，很容易讓人因應不同場合做出最佳選擇。

槍型麥克風需要較高的頭頂空間，因此無法在天花板過低的房間使用。心型麥克風的體積小了許多，可在狹窄的空間靈活運用，恰好也對應了心型麥克風必須很接近說話者才能錄好聲音的特性。槍型麥克風與說話者之間可以相隔幾公尺的距離。拾音範圍較廣的心型麥克風比槍型麥克風更容易「對到」演員。除此之外，心型麥克風也比較能接受多位演員同時說話、或演員不斷走動時很可能產生的離軸誤差。同樣情況下若是使用槍型麥克風會變得困難許多。

常見的心型指向麥克風型號：

- DPA 4011
- Neumann KM 184
- Neumann KM 185
- Rode NT5
- Rode NT6
- Schoeps MK41
- Sennheiser MKH50

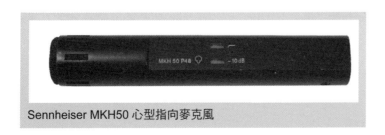

Sennheiser MKH50 心型指向麥克風

■ 領夾式麥克風

領夾式麥克風是體積非常小、專門用來別在演員身上的駐極體麥克風。原文的 lavalier 來自法文，意思是「掛在脖子上的吊飾」。最原始的領夾式麥克風真的就是直接掛在演員脖子上，才因而得名。現代的領夾式麥克風，或簡稱的 lav（中文稱小蜜蜂），體積更小，容易藏在或者戴在演員身上而不引人注意。現今幾乎所有主播、脫口秀主持人、實境秀明星都會別上領夾式麥克風。

領夾式麥克風有種獨特的聲音，聽起來不如吊桿式麥克風自然。它缺少了空間感；在大遠景中，會讓演員聲音聽起來距離攝影機很近。領夾式麥克風往往直接別在演員胸前，只專注於收錄對白，於是聽起來扁平而不真實。吊桿式麥克風通常能收到的聲音，在領夾式麥克風的音軌中則會缺少像是演員拿道具的聲音、房間的聲音等。為了補償這項缺陷，可將麥克風別在演員胸前低一點的位置，聲音聽起來會比較有空間感。

領夾式麥克風的體積必須搭配非常小的振膜。某些型號的振膜僅有 1 毫米，比起槍型麥克風 12 毫米與錄音室麥克風 25 毫米的振膜，簡直小巫見大巫。一般來說，振膜愈大，聲音響應能力愈好。

全指向與單一指向領夾式麥克風

全指向麥克風是最受歡迎的領夾式麥克風，能收到來自四面八方的聲音。這對領夾式麥克風來說是很重要的特性，因為演員可能在說話時轉頭或移動，換成單一指向麥克風的話就很容易收不到聲音。單一指向領夾式麥克風幾乎都是別在演員胸前正中心的服裝外層、向上對準嘴巴，大多在新聞播報、人物直接對著攝影機說話或不太會轉頭的訪問中使用。單一指向麥克風對強化聲音很有幫助，因為它的拾音範圍能避免回授產生。

領夾式麥克風有兩種設計：側面收音和頂端收音。側面收音麥克風朝前，頂端收音麥克風則朝上，可以往上、往下、往側面擺動。通常，領夾式麥克風的構造與拾音範圍沒什麼關聯，但是會影響別麥克風的難易度與美觀程度。側面收音麥克風大多是方形，比狹長管狀的頂端收音麥克風要寬。在現場準備兩種不同的麥克風，工作時會有更多選擇，但是要避免在同一個場景混用不同型號的麥克風。就跟其他麥克風的使用方法一樣，這會讓聲音聽起來有差異，特別是背景的環境音。

常見的側面收音領夾式麥克風型號：

• Conutryman EMW

- Lectrosonics M152
- Rode Pin Mic
- SONOTRIM STR-ML
- TRAM TR 50

常見的頂端收音領夾式麥克風型號：

- Conutryman B6
- DPA 4061
- Rode Lav
- Sanken COS11D
- Sennheiser MKE2

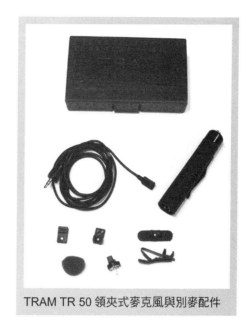

TRAM TR 50 領夾式麥克風與別麥配件

領夾式麥克風能夠從麥克風線供給虛擬電源，或以內部的 3 號（AA）電池或鈕扣電池供電。某些使用鈕扣電池的型號，例如 TRAM TR 50 更換起來比較困難。你也能移除內部電池，以其他外部來源像是混音器、錄音機或攝影機等來供給虛擬電源。

領夾式麥克風還是會損壞，但如果保養得當也能夠長久使用。駐極體最終會因為電荷喪失而失去極性，使麥克風變得吵雜。相較之下，純電容式麥克風的電壓來自外部，因此壽命長久許多。話雖如此，我那幾組領夾式麥克風也用了超過十年。

Rode Lav 領夾式麥克風

■ 平面式麥克風

平面式麥克風可用來收錄大面積範圍內的聲音，例如會議室長桌，也會裝設在拍攝場景的牆面或劇場的舞台地板上。平面式麥克風藉由其外殼部位，把全指向的電容式麥克風架在物體表面。

Sanken CUB-01 平面式麥克風

除了讓聲音直接進到麥克風，也能收到從物體表面反射的聲音，聲音訊號因此達到了加倍的強化效果。不過，如果該平面的面積小於 3 平方英呎，麥克風將無法完整收到低頻的聲音。

物體表面的振動會影響平面式麥克風的效果。當這類情況發生時，可以用泡棉把麥克風與物體表面隔開（例如滑鼠墊，或在麥克風底下貼上耳塞）。最早的平面式麥克風是皇冠牌（Crown）的 PZM 音壓式麥克風（Pressure Zone Microphone）。雖然 PZM 一開始只是皇冠牌的產品，但後來就常以 PZM 來通稱平面式麥克風。

常見的平面式麥克風型號：

• Crown PZM-6D
• Crown PZM-30D
• DPA BLM4060
• Sanken CUB-01
• Schoeps BLM 03

■ 隱藏式麥克風

隱藏式麥克風是指任何隱藏、擺放或固定在拍攝現場的麥克風；設置方式依現場情況而定。槍型、心型、領夾式或平面式麥克風都能當做隱藏麥克風。隱藏麥克風可以裝設在任何地方，例如把槍型麥克風架在 C 型燈架上、把領夾式麥克風貼在車子的遮陽板上、或把心型指向麥克風藏在桌上的書堆後面。有些領夾式麥克風體積小到即使放在鏡頭前，畫面上也看不出來。隱藏式麥克風能夠在演員轉頭、望向門廊或走出門的時候，用來收錄特定的一句對白。

■ 手持麥克風

手持麥克風經常被稱為記者麥克風，能讓講話的人拿在手上。因為麥克風本身會入鏡，電視台或製作公司會在麥克風握把上加上麥牌，讓觀眾能夠認出電視台或該公司名稱。為此，多數手持麥克風設計有細長的握把，有時也稱做握柄式麥克風。

EV RE50 是業界標準的記者用麥克風。這支麥克風非常耐用，並且內建雙層防噴網，可用來減少噴麥。它對於背景噪音有絕佳的抑制效果，因此即使在最吵雜的環境播報新聞，觀眾也能聽得相當清楚。

手持麥克風幾乎都是動圈式麥克風，得靠近講者的嘴巴才能有效運作，理想距離是 4 英吋。距離若超過 12 英吋，聲音會開始變得薄弱。錄音師通常需要提醒新人記者或來賓「減少手部動作」，以免麥克風遠離嘴巴、聲音忽大忽小，讓觀眾感到不適。對聲音表演者來說，把麥克風直接對準嘴巴是很普通的事。一般電視觀眾則會想看到記者的嘴巴在講話，所以記者應該避免「吃麥克風」，而要把麥克風放在下巴位置，在顯示自己講話動作的同時仍保持良好的收音品質。

想當然耳，記者也得提醒自己將麥克風靠近嘴巴。訪問別人時也一樣，觀眾才能聽清楚訪問內容。這一點即使是聲音工程師也可能忘記。每次當我看到聲音專業人員在演講或主持工作坊過程中被觀眾提醒要對著麥克風說話時，都覺得很糗。

現場連線時，如果記者沒有對準麥克風，你應該以肢體動作提醒對方，例如做出拿麥克風對準嘴巴的動作，避免記者因為一時分心而忘記接下來要說的話。觀眾很習慣看到講者拿麥克風說話，對錄音過程通常也有非常初階的理解。在使用吊桿或電影拍攝場景中，動圈式麥克風基本上派不上用場。因為收音時必須非常靠近音源，在攝影機前不可能不穿幫，而它的暫態響應也遠比不上電容式麥克風。

有麥牌的 Rode NT3 手持麥克風

EV RE50 手持麥克風

常見的手持麥克風型號：

• Audio Technica AT8004

• EV RE50

• Rode NT3

• Shure VP64AL

唇式麥克風

唇式麥克風是由 Coles 公司獨創的鋁帶式麥克風，記者常用它來錄製拍攝現場

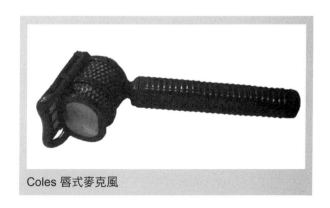

Coles 唇式麥克風

的旁白，或是播報運動賽事。唇式麥克風的構造中有一個特殊的帶狀物，能幫助播報員保持與麥克風振膜之間的最佳距離。這樣的設計使講者的嘴巴完全被麥克風擋住，因此較適用於畫框外的收音。這種麥克風歷史悠久，目前逐漸被新穎的設備取代。雖然現在許多新產品陸續推出，新聞播報車上還是有唇式麥克風，每天錄下新聞旁白、傳播到世界各地。警告：對唇式麥克風供應虛擬電源會導致麥克風嚴重損壞！

■ 機頭麥克風

　　機頭麥克風是固定在攝影機上的麥克風。它可能是攝影機的原廠配件，也可能選購自其他廠牌。槍型麥克風是最常見的機頭麥，能輕鬆錄到對白並抑制背景噪音。拍攝紀錄片時，雙聲道的機頭麥克風可以錄下較豐富的環境音。

　　機頭麥克風的使用很主觀，它們容易受到攝影機噪音、移動噪音與背景噪音影響。此外，因為麥克風固定在攝影機上，大多數時間的收音位置都不好。有鑑於此，你應該只在錄音不是特別重要的時候才使用機頭麥，例如用於補充畫面的拍攝。拍攝時如果只使用機頭麥，不可能達到最好的錄音效果。吊桿能讓麥克風對到攝影機無法觸及的地方，並能在說話者移動時跟著對方而不影響畫面。

　　攝影機本身附贈的機頭麥多半是駐極體槍型麥克風。想要加強收音效果的攝影師，可以購買他廠的純電容式槍型麥克風來替換，例如 Sennheiser MKH 416 或 Rode NTG-1。在攝影機上安裝短槍型麥克風時，記得把攝影機鏡頭調整到最廣的角度，來確認麥克風不會入鏡。

　　很久以前，有人找我去饒舌歌手霸王戈迪（King Gordy）《惡夢》（Nightmares）音樂錄影帶的拍片現場拍攝幕後花絮。MV 的拍攝地點在底特律，D12 與狂野夏洛特（Good Charlotte）樂團的成員也客串演出。因為客串明星很大牌，這又是霸王戈迪的首張專輯，幕後花絮就顯得非常重要。我的工作內容是訪問明星與工作人員，拍攝預算不高，因此我得包辦所有工作，同時操作攝影機跟收音。

　　當天我使用無線的領夾式麥克風來錄所有訪問，並在攝影機上裝了一支 Sennheiser MKH 416 機頭麥，準備為腳本外發生的事件錄音。經過整夜拍攝，影帶素材一下子就累積到 5、6 小時。我在 14 個小時拍攝結束後收工回家，天已經亮了，但我還是迫不及待想看拍到的東西。當我把攝影機接上工作室螢幕，滿心期待看見自己超凡的攝影技巧時，悲劇發生了……機頭麥出現在所有廣角

鏡頭的右上角。這不是我的第一次拍攝,我也記得在安裝麥克風時確認觀景窗,很顯然地,當時我可能沒調到最廣角,或是觀景窗有誤差。無論是什麼原因,麥克風就是入鏡了。

我打給製片,向他坦承失誤。令人訝異的是,他哈哈大笑,跟我想像的反應完全不一樣。他要我別在意,但從此之後他在現場總會要我再次確認機器的設定。結論就是,在裝機頭麥的時候千萬記得確認麥克風沒有穿幫!

常見的機頭麥克風型號:

- Beyerdynamic MCE86
- Rode NTG-1
- Rode Video Mic
- Rode Stereo Video Mic
 (雙聲道機頭麥)
- Sennheiser MKH 400
- Sennheiser MKH 416
- Sony ECM-CG50

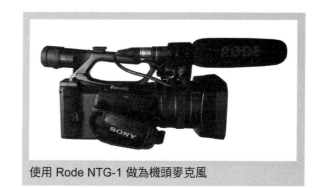

使用 Rode NTG-1 做為機頭麥克風

www.microphone-data.com 是一個很方便比較麥克風型號與特性的實用網站。這個客觀的組織幾乎網羅市面上所有麥克風的資訊,網站也收錄了許多深度討論麥克風技術與用途的文章。

多功能麥克風

多功能麥克風存在嗎?答案可能很令人困惑:不存在,但也存在。事實是,沒有任何一支麥克風能適用所有的情況,不過在預算、時間和攜帶性的限制下,有時候錄音師會被迫選擇一支霸王級的麥克風在現場使用。說明如下:

預算

麥克風可不便宜,想買齊每一種麥克風可能得花上一萬美元!所以剛開始,請從仔細選擇麥克風這件事出發。

時間限制

電影長片的拍攝環境與電子新聞採訪大不相同。拍攝長片時,你有時間更換麥克風,追求最好的收音效果;但電子新聞採訪可是分秒必爭!很多時候,上一秒你還在室內錄訪談,下一秒就得衝到戶外拍攝現場新聞事件。接下來你又必須飆車前往另一地點錄製街訪。現實中,你根本沒有時間停下來更換麥克風。

攜帶性

電子新聞採訪工作經常需要搭飛機旅行或在市區東奔西跑，沒有讓你攜帶各種麥克風的足夠空間。我通常會建議，選擇一支你最喜歡的麥克風，然後物盡其用。

麥克風有各種形式、指向性、廠牌和價格。剛開始，這些資訊可能讓你暈頭轉向，尤其當你還不熟悉技術規格的時候。有些麥克風因為高人氣且擁有許多成功案例，成為業界認可的標準，但仍然有其他更好而且（或者）更便宜的選項。挑選麥克風時，一定要先聽聽看麥克風的聲音。拒絕直接網購而不現場測試的誘惑。可能的話，先跟朋友商借或向器材公司租來用看看，收集其他人的使用經驗，到網路論壇上看看，並且詢問你周遭的錄音師。

讓我們來總結一下所謂的「多功能麥克風」。理論上，沒有麥克風是真的「多功能」；但實際上，有時你得真的仰賴「多功能麥克風」。最靈活的收音麥克風是短槍型麥克風，然而它也不是在所有情況下都很理想。不過如果你剛起步，預算只夠買一支麥克風，短槍型麥克風會是最佳選擇。它可以稱得上是現場錄音界的多功能瑞士刀。

■ 麥克風位置

擺放麥克風跟挑選麥克風一樣重要。一支低價麥克風若是放對了位置，聽起來會比一支放錯位置的高價麥克風還要好！決定麥克風位置的好壞有兩個因素：距離和角度。

麥克風距離音源愈近，愈能抵抗殘響和外來的噪音。但如果麥克風離得太遠，則會收到更多反射自空間的聲音，而不是直接音，使對白變得不清晰。直接聲是指從音源直接進到麥克風的聲音。要錄好的直接聲，麥克風必須靠近音源，或是在經過調整適合錄音的空間中錄音。後者對現場錄音人員來說簡直是遙不可及，所以擺放麥克風的目標是靠近音源，以便收錄直接聲。間接音指的是第一時間自音源周遭物體，例如牆壁、地板、天花板等反射回來、尚未進到麥克風的聲音。

間接聲有可能是一次性的聲音反射，例如配音時從譜架反射回來的聲音；也可能是不斷反射的殘響。當麥克風愈接近音源（像是演員的嘴巴），收到直接聲的比例就愈高；當麥克風愈遠離音源，會收到較多間接聲。基本上，人類就是利用這個概念來判斷自己身處空間的大小，以及音源與自身的距離。

如果你不知道間接聲在螢幕上聽起來如何，想像一下家庭式錄影帶。家庭

式錄影帶的聲音問題在於它利用攝影機上拾音範圍很廣的麥克風來收音。比起直接聲，這樣會收到較多間接聲，你能很明顯聽出這樣的效果為什麼不好。如果你不希望自己的錄音成品聽起來像是家庭錄影帶，就要盡可能靠近演員，才能錄到更多直接聲。

　　將麥克風位置靠近演員，能錄到對白中更高比例的直接聲，而不是反射或殘響。如果你聽見反射的聲音，請調整麥克風角度，讓反射落在麥克風側面。槍型麥克風的拾音範圍能有效減低或消除來自側方的反射，只留下直接聲。此外，麥克風靠近音源還能讓聲音更大，混音器或錄音機就不需要設定那麼強的放大效果，而有助於減少錄音中的底噪或嘶嘶聲。

　　麥克風的設置角度應該善加利用、搭配麥克風的拾音範圍。由此可見，全指向性麥克風的擺放角度就不那麼重要。使用單一指向麥克風則必須盡可能讓聲音對在軸上。音源和對白必須應該是麥克風瞄準的目標。把麥克風對準講者的雙腳顯然不能錄到最好的聲音。你也不難看到新手收音人員把麥克風直接對在演員的頭頂或側面，這就跟把麥克風對準演員鞋子一樣。不會有聲音從演員的鞋子或頭頂發出來，因此不應該將麥克風指著這些地方。記得一定要將麥克風朝向音源。

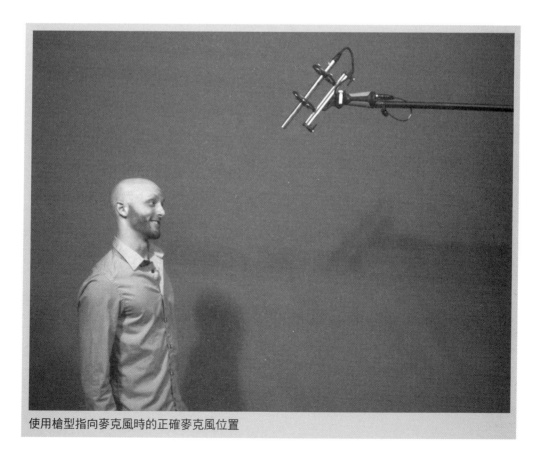

使用槍型指向麥克風時的正確麥克風位置

要以什麼樣的角度把麥克風對在演員的嘴巴上，得視攝影機畫面與背景噪音的程度而定。吊桿式麥克風的最佳收音角度是高過演員、在演員前方由上往下定位。雖然聲音來源是演員的嘴巴，較有經驗的錄音師會把麥克風對在演員胸膛，利用麥克風的拾音範圍前葉來收錄對白，因此稱為前葉定位技巧。

　　把麥克風對在演員的胸膛，不僅較平衡的頻率響應，也有較大的範圍能去定位麥克風。如果把麥克風對準嘴巴，範圍只有一顆高爾夫球那麼小，一旦演員轉頭了，聲音就會大為改變。除非你能分毫不差地與演員動作同步……而這實際上非常困難。對準胸膛，你的目標範圍有一個紙盤那麼大，較能容忍麥克風的定位誤差，錄到的聲音會有一致的表現。槍型麥克風的最佳角度是 30 度，由上往下收音時，這個角度能抵消背景噪音。

　　低矮的天花板、障礙物、攝影機角度和其他因素都有可能讓你無法由上往下舉桿（譯註：業界俗稱「走上面」）。面對這些情況，你可以使用「挖冰淇淋」的手勢（業界俗稱「走下面」），也就是把麥克風由下朝上對準演員。兩種方式的麥克風角度一樣，只是走向改成由下往上。後者能夠減少來自地面的反射噪音，但收音效果不如前者，反而會產生較多中頻、並缺少高頻的聲音。

　　無論是哪一種角度，麥克風距離演員愈近，收音效果愈好。走下面時，就

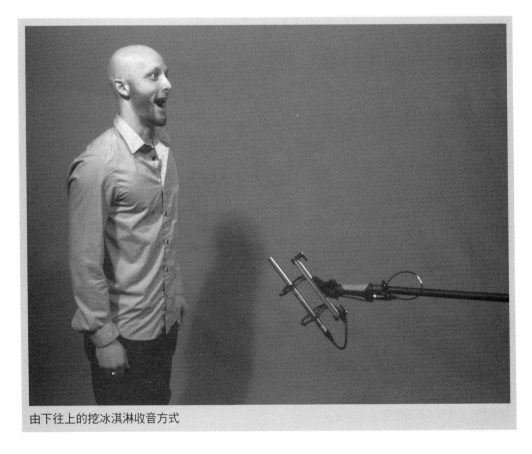

由下往上的挖冰淇淋收音方式

算麥克風在演員的膝蓋位置，還是能收到可用的對白。麥克風與演員距離愈遠，聲音會愈薄弱，在演員的腰部到膝蓋這個範圍收音比較好。如果你的收音位置在膝蓋以下，可能得考慮其他方式。

走下面的收音方式可能是你的救命符，但絕對是最後的選項，其缺點如下：

1. 挖冰淇淋手勢最大的問題是讓聲音聽起來混濁。人的胸腔本身就是一個低頻共振室，用這個方法使麥克風接近胸腔，會收到許多低頻與中頻聲。麥克風走上面的方式則因為頭部較靠近麥克風，頻率響應與音色都會自然許多。

2. 容易收到頭頂的噪音，例如飛機聲、燈光的噪音、以及反射自天花板的噪音。

3. 演員的手部動作與拿道具的聲音可能會比對白還要大聲，使得畫面與其對應的聲音空間感不一致。

4. 收音員必須想辦法避開家具、場景和道具。相較之下，由上往下收音可能遇到的障礙物較少。

5. 攝影師在設計畫面時，通常不會在演員頭頂留太多空白，因此麥克風走上面時能夠較接近演員。相反地，也有攝影師喜歡在畫面裡呈現演員較多的肢體，因而限制了麥克風由下往上走時能夠接近演員嘴巴的程度（例如麥克風只能待在演員膝蓋或大腿的位置）。記得跟攝影師好好溝通，找到麥克風的最佳工作位置。

麥克風從下面走的缺點遠多過優點。當演員彎腰或低頭說台詞的時候，走

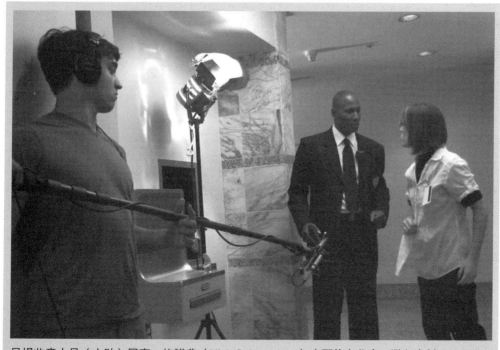

吊桿收音人員（大助）尼克‧施諾弗（Nick Schoonover）由下往上收音，避免穿幫。

下面或許是個不錯的選擇，否則你應該盡可能讓麥克風走上面。

角度和距離

以下是使用不同類型麥克風時，應該考慮的角度與距離：

槍型麥克風

短槍型麥克風應該距離演員 18 ～ 36 英吋；長槍型麥克風距離演員 4 ～ 8 英呎都還能收到可用的聲音。若你距離演員小於約 4 英呎，就可以考慮換成短槍型麥克風。

領夾式麥克風

領夾式麥克風最好能別在演員嘴巴下方 6 ～ 8 英吋處。一般來說，領夾式麥克風的最佳位置在胸腔中央。把麥克風別得太高會讓聲音變悶，別得太低則讓聲音過分薄弱。第 6 章〈領夾式麥克風別麥技巧〉將介紹各種不同的別麥方式。

手持麥克風

手持麥克風應該距離嘴巴 4 ～ 12 英吋，拿在講者前方，往嘴巴方向稍微傾斜。這個位置能讓觀眾看到說話者的嘴巴，也能夠減少發出某些聲音時的噴麥情形。

有時候，風向與環境噪音也會影響麥克風的擺放位置。如果可能，看看攝影機是否能夠改變角度，讓收音的位置更好。情況允許的話，在使用領夾式麥克風時，讓演員背向噪音來源；使用槍型麥克風時，則讓演員面對噪音來源。如果攝影機角度不可能改變，你就得在一切限制底下找到最佳的收音位置。

有時候你會意外收到可用的聲音，但唯有透過正確技巧，才可能收到優質的聲音。

🎤**本節作業** 設計一個麥克風測試活動，看看機頭麥、領夾式麥克風與槍型麥克風哪一種的效果最好。實驗不同的麥克風位置與距離，哪個聽起來最好？接著，把效果最好的麥克風拿走，用剩下的麥克風試著找出最好的錄音方式，持續這個步驟，直到你手邊剩下聲音表現最糟的麥克風（想也知道一定是機頭麥）。現在用它來測試看看，你該怎麼調整麥克風位置與角度讓它變得好聽？

5 吊桿麥克風的舉桿技巧

■ 吊桿收音員

好的現場收音用五個字就能總結：麥克風位置。

在現場負責擺放麥克風位置的人就是吊桿收音員，他們是人體麥克風架，也稱為收音大助、吊 Boom 員、Boom Man 等。

不論怎麼稱呼，他們的主要工作是讓麥克風跟著演員，而且使用得往往是最不舒服的姿勢。收音員要避開道具和場景，一邊輕快地動作，一邊將麥克風保持在最佳位置，當然，還不能穿幫。收音人員可能得彎下腰、伸長手臂、拉長身體，甚至在拍攝時走動——過程中不能發出一丁點聲音。這表示收音員必須穿著安靜的鞋子，更不可能像演員 T 先生（Mr. T）一樣穿金戴銀。收音員要保持腳步輕巧，避免穿著硬底或容易發出摩擦聲的鞋子。如果現的地板踩起來真的非常吵，應該試著鋪上地毯或是隔音毯。若是沒有毯子，也可以脫掉鞋子只穿襪子走路，或在鞋底黏上避震泡棉貼。

如果你是電子新聞採訪的錄音師，就必須身兼混音與舉 Boom 二職，這表示你會兩手滿滿（這裡可沒有言外之意）都是器材。

黏在鞋底的避震泡棉貼

當你設定好錄音機音量之後，就要緊盯著麥克風，確保它在收音位置又不穿幫。這時你必須眼看麥克風、耳聽錄音機；經驗豐富的錄音師用聽的就能夠察覺最輕微的爆音，或是知道什麼時候該把聲音訊號調大。這不是現場收音的最好方法，但你得想辦法克服難關，一個人當兩個人用！

有預算聘請專門的收音員時，關鍵是找到能夠真正勝任的人，獨立製片者經常忽略這點。誇張的是，總有人認為吊 Boom 員只是那個「手拿 Boom 桿的

「傢伙」，只要雙手健全就好，簡直錯得離譜。

我在一次可怕的經驗中學到這個教訓。之前我曾經雇用了油膩膩的鮑伯來當我的收音員。他是我高中時一起玩樂團的朋友，一個很屌的吉他手，嗓音粗曠冷酷，他令人不敢恭維的衛生習慣為他贏得了這個綽號。在睽違十年不見的某天，我在樂器行遇到鮑伯，我們寒暄了幾句，他告訴我他正在演出的空檔，想找些散工來做，我跟他這事我會放在心上。

幾天之後，我接到製片公司的電話，對方想跟我租借器材，並附帶一位收音員。當時我已排定其他工作，便想到了鮑伯。我那時覺得很合理，畢竟他常在錄音室穿梭，熟悉麥克風與錄音流程，於是就請他去接那次的拍攝。

傻眼的是，才開拍幾小時我就接到製片的電話，問我能不能找人去代替鮑伯。我這才恍然大悟，鮑伯雖然是個傑出的音樂人，卻是很糟糕的收音員。製片說，鮑伯一下子就清空了點心、偷閒抽菸十幾次、睡著兩次、Boom 穿的次數數也數不清，最可怕的是，他還拿 Boom 桿打中導演的頭。儘管製片相當輕鬆地看待那天的悲劇，一邊跟我解釋還一邊想辦法不笑場，我還是連聲道歉並找了頂替的人，某個懂得現場規矩又真的會舉桿的人。

舉桿的技巧需要長期養成，鮑伯讓我認清了這一點，我再也不敢犯類似的錯誤。在此給所有獨立製片工作者一個忠告，再怎麼省也要把錢擠出來去請一位稱職的收音員。省下華麗的手工三明治午餐，改吃 5 塊錢的披薩吧。檢視有哪些不必要的器材，好好拉表 (編按：管理導演組的拍攝行程表) 省去多餘的拍攝時間。簡而言之，用盡方法也要花錢找一個懂得自己在做什麼的收音員。

■ 吊桿

吊桿不只是收音員的主要工具，也應該跟他的人融為一體。收音員要讓自己與吊桿合而為一，成為只求收到最佳對白聲音的個體。

使用吊桿的目的是為了讓麥克風靠近演員又不會入鏡，不被觀眾發現，而有一種誤以為是攝影機變魔術般錄下所有聲音的錯覺。大部分人都不會想到自己在電視或電影裡聽到的聲音，原來是跟攝影機分開錄的。錄音室吊桿，例如費雪（Fisher）公司的產品，是早期的伸縮槓桿設計，至今在攝影棚內錄製電視節目時仍會使用。隨著高畫質 HD 攝影機的出現，體積更小、攜帶式的費雪吊桿能在棚外的拍攝現場使用，替收音員減輕不少負擔。現代的吊桿設計有時也稱做釣魚竿，質量輕、可攜帶，成為現場收音的首選。

吊桿是由類似伸縮望遠鏡、一節一節的構造組成，當中的每一段部件都可

以拆下來清潔與保養；每一節的末端有個可以鎖緊的裝置，稱做「關節」，鬆開後能使吊桿延伸到理想的長度，再鎖緊關節就能固定。使用時，記得將關節鎖到適當的緊度，避免拍攝到一半吊桿突然轉動，也確保吊桿已確實伸長。當然也不能鎖得太緊，不然除了可能損壞吊桿，還很難調整長度，趕拍下一個鏡頭時會非常麻煩！

　　吊桿多以鋁或碳纖維製成，鋁製吊桿耐操但比較重。重量是使用吊桿時的一大考量，吊桿一開始舉起來好像很輕，但當你的肌肉開始疲憊時，就會感到突然變重。吊桿伸得愈長，在重力加持下感覺愈重；善用槓桿原理能會省力許多。伸長吊桿時，兩節之間要重疊一小段，才會比較穩固，這點尤其在吊桿延伸到最長的時候會很明顯。要是沒有預留安全長度，吊桿很有可能會因為頂端麥克風的重量而斷裂。

　　吊桿的長度規格落在三個區間，每一種都有特定的用途。旅遊節目與紀錄片收音通常使用 5 到 9 英呎的吊桿，新聞採訪與一般影片使用 9 到 12 英呎，拍攝長片則使用 12 到 18 英呎長的吊桿。隨著吊桿愈伸愈長，麥克風會離收音員愈來愈遠。因此在伸長吊桿時，永遠從最上面的那一節開始延伸，再慢慢往下；如果你從最底下的那節開始伸長，等要伸長最上面那幾節時，手已經搆不到了。

常見的吊桿型號：

• Ambient Recording QX5100

• Gitzo 3560

• K-Tek K-202CCR

• LTM Carbon Fiber（碳纖維桿）

• Rode Boompole

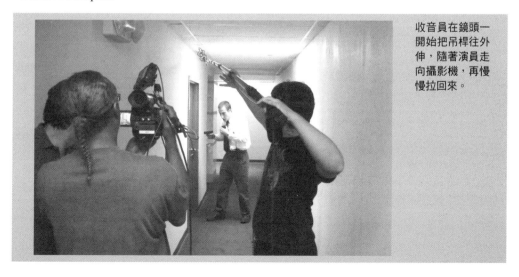

收音員在鏡頭一開始把吊桿往外伸，隨著演員走向攝影機，再慢慢拉回來。

說到吊桿應該伸多長，剛剛好的長度絕對不夠，盡量要比所需長度再長 1 至 2 英呎，有助於平衡重量，操作起來可以輕鬆一些。此外，如果你使用標準的 H 型姿勢，伸長的手臂大概會讓你多出 4 英呎的活動範圍，前後各約 2 英呎。別把這個長度算在你的吊桿長度內，因為你不會想一整顆鏡頭的時間都伸長手臂。保持舒服的舉桿姿勢就好，這多出來的距離就做為演員超過走位時的預備延伸長度。

舉桿工作時請發揮常識。吊桿伸長時，一不注意就會造成危險，基本上跟武器沒兩樣！你應該隨時緊盯吊桿，否則場景、水晶燈、吊扇、電線、工作人員和演員都有可能變成這把聲波光劍的受害者。意外通常發生在準備拍下一個鏡頭、或是上顆鏡頭剛拍完（那個你覺得可以安全移動吊桿）的時候⋯⋯。總之，提高警覺並隨時注意周遭環境。你可以在伸長的桿子末端貼一小段螢光或霓虹色的強力布膠帶，讓吊桿在移動時更加顯眼。燈架和額頭都已列入揮舞吊桿的受害者名單。

吊桿麥克風對手持操作產生的噪音非常敏銳，即使已經裝上避震架，噪音還是可能傳至麥克風。因此，操作吊桿必須非常輕柔，許多經驗老道的收音員會戴上棉手套來降低噪音。為此，Rode 的一款吊桿甚至在最底下的一節加裝軟墊，然而這只限於一隻手握住的範圍，另一隻手還是要戴手套。舉桿時，務必取下手上的戒指，並且避免用手指敲打吊桿。

吊桿頂端標準 3/8 英吋的螺絲用來安裝避震架或飛船型防風罩（齊柏林），而幾乎所有符合拍片標準的防風罩與避震架都有個 3/8 英

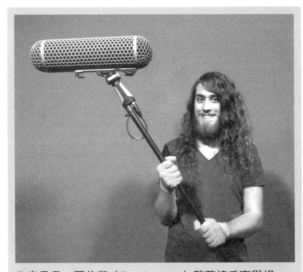

收音員丹・羅倫茲（Dan Lorenz）戴著棉手套舉桿。

吋螺帽，方便直接鎖上吊桿。如果你想把防風罩或避震架鎖在一般的麥克風架上，就需要用到 5/8 英吋轉 3/8 英吋的轉接頭。

吊桿分為內走線與外走線兩種類型。內走線吊桿又有盤繞式或直線式導線的區別，彈簧式內走線吊桿適用於新聞採訪工作，因為它的導線能隨著吊桿伸縮而自動拉長或收起。直線式內走線吊桿伸縮時，由於多餘導線可能從吊桿的

開口露出，需要多加注意。這個開口設計在吊桿底部的正面或側邊，在側邊開口的好處是讓吊桿在不使用時，底座能平放在架子上。有些吊桿底部有 XLR 型插孔，這時候為了能讓吊桿底部能平放，接上直角型 XLR 導線是最好的選擇。

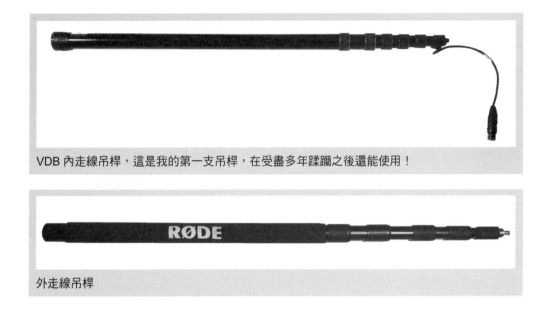

VDB 內走線吊桿，這是我的第一支吊桿，在受盡多年蹂躪之後還能使用！

外走線吊桿

　　放下吊桿時，你應該將吊桿的插孔輕放在自己的腳上，直接放在地上會沾染塵土而導致吊桿損壞。吊桿底部如果連接 XLR 導線的話，就不能放在腳上，不然會造成導線彎曲與內部磨損，產生斷斷續續的爆裂聲或流失聲音訊號。鬆掉的 XLR 導線也會在音軌中產生同樣的噪音，必須盡快修復。如果現場修不好，可以先拿布膠帶纏住導線連接點做為緊急修復。

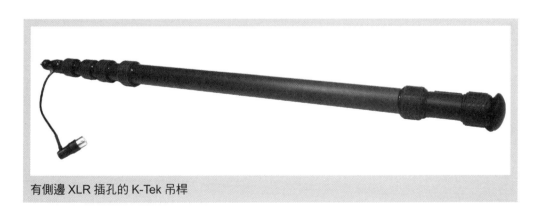

有側邊 XLR 插孔的 K-Tek 吊桿

　　內走線吊桿的缺點是內部導線在操作時容易產生振動聲，因此移動時要特別注意，避免導線搖晃。上下快速移動吊桿很容易造成導線撞到吊桿內壁而產生噪音。

內走線吊桿因為能快速又有效率地伸縮，成為電子新聞採訪時的必備品。缺點之一是其內部導線容易纏在一塊，讓吊桿難以完全伸長，久而久之更會損壞導線的焊接點而發生接觸不良。定期拆開吊桿底座保養，將導線的打結解開，就能夠解決這個問題。

新聞採訪使用的吊桿通常會藉由一條短捲線與混音器相連，收音員不用煩惱收線問題。這種捲線也是新聞採訪的必備品。

外走線吊桿是單純的伸縮桿，比內走線吊桿便宜。使用時麥克風導線會從外面纏繞，因此不會有類似內走線敲擊吊桿內壁產生的噪音；但如果外走線纏得不夠穩固，一樣也會打到吊桿製造噪音。為了避免這個狀況，導線應該牢牢纏住，並且用兩側各有一顆塑膠球的髮

電子新聞採訪時使用的短捲線

圈（如右下圖）固定。這種髮圈平常被拿來綁馬尾，但拍片現場常有人用它來固定導線，因為上面的兩顆球能快速解開。直接以強力布膠帶來固定，那不僅會留下黏黏的殘膠，要伸縮吊桿時也很不方便。

在吊桿上纏繞導線時，在導線與麥克風防風罩或避震架之間預留幾公分的空間，不僅讓麥克風能夠根據鏡頭與演員位置調整角度，還能避免過度拉扯導線而產生的噪音，預留太長同樣也會製造噪音。必要時，用髮圈將多餘的導線固定在吊桿上，或是想辦法減少預留的導線長度。

外走線吊桿在伸縮時需要比較多時間調整，因此不適合用在新聞採訪場合。相較之下，在電影拍攝現場就合適得多，因為收音員有比較多時間能調整吊桿。

拍攝時因為場景的每個方向都有障礙物，從地上的電線與景片到頭頂的燈和 C 型燈架，簡直就跟地雷區一樣，因此如何在其中走動就成了一門大學問。場景空間愈小，愈難克服障礙物。

雙珠髮圈

有經驗的收音員會在手持吊桿通過時喊一句「Boom 桿過」，提醒演員及工作人員注意以避免受傷。

吊桿不使用的時候要收好，避免將完全伸長的吊桿丟在無人看管的牆邊。如果在亂放在場景中，可能惹惱美術組和刮花牆壁。如果吊桿倒下來，除了桿子本身損壞，更可能打傷劇組成員。如果你非不得已一定要把吊桿靠在牆邊，一定要收到最短的長度。

■ 舉桿姿勢

舉桿運用的是槓桿原理而不是蠻力，話雖如此，這工作也真不是柔弱的人能做得來。當吊桿伸長時，應該以前面那隻手當做支點，後面那隻手調整吊桿的上下左右與旋轉來跟著演員。想要調整吊桿至仰角時，前方的手往上推來支撐吊桿，後面的手則往下壓；想將吊桿平行地板舉起時，只要同時舉高兩隻手即可。

操作吊桿的方式有以下五種：
- **點** 旋轉吊桿，使麥克風末端瞄準演員以收錄對白。
- **擺** 水平地移動吊桿，跟隨演員或在不同演員之間來回。
- **升／降** 讓吊桿平行地面上升或下降。
- **軸** 以一隻手做為支點，使吊桿呈仰角或俯角運動。
- **跟** 收音員和吊桿跟著演員一起移動。

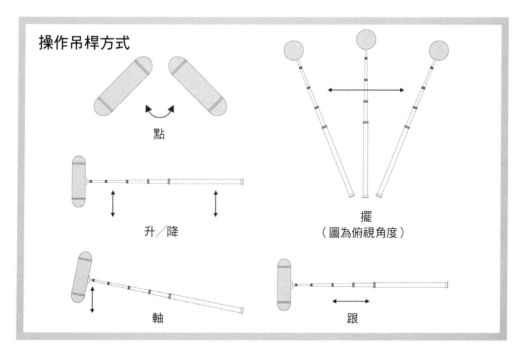

操作吊桿方式

點

升／降

擺
（圖為俯視角度）

軸

跟

你的雙臂應該保持柔軟、雙手放鬆，保留旋轉吊桿的空間。手握得太緊，較容易產生操作噪音。雙臂太過僵硬也不好，那會讓你舉沒幾分鐘就不由自主地發抖。採取小幅度動作並不時更換身體的重心，有助於紓緩肌肉。要是像棵樹直直站著，只會走向失敗。讓身體保持流暢。

以下提供幾種舉桿姿勢：

標準 H 型 (又稱為「射門得分」姿勢)

採用標準 H 型的姿勢時，雙手要從肘部彎曲，就跟美式足球射門得分時的裁判手勢一樣，而你的雙腳應該穩穩站立做為支撐。此時你的手朝各個方向都有約十幾公分的移動距離。避免採用 Y 型姿勢，也就是雙手完全張開且伸直，這樣手臂會完全沒有移

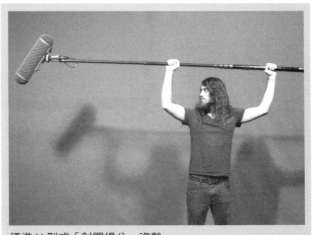

標準 H 型或「射門得分」姿勢

動空間。你甚至能藉由傾斜身體來延伸舉桿的範圍，而不需要移動腳步。

如果你是新聞採訪的錄音師兼舉桿員，可以短暫用前面那隻手單手支撐吊桿、後面那隻手調整混音器。如果你必須保持雙手舉桿，麥克風又快要爆掉了，那就得花時間調整手的位置以空出另一隻手。快速調整的方法之一是拉回麥克風（讓麥克風遠離說話者）以免爆音，等說話聲音變小時再靠近說話者。切記不要讓麥克風離得太遠，也要小心操作時的噪音。

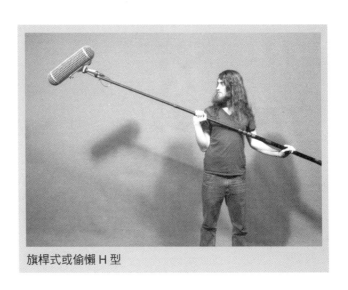

旗桿式或偷懶 H 型

旗桿式 (偷懶 H 型)

先把雙手擺在「射門得分」的姿勢，然後把手肘靠在身體兩側。

以 H 型姿勢舉桿久了之後換成這個姿勢即可稍做休息。旗桿姿勢也很適合在狹窄的空間內使用，例如擠滿置物櫃的休息室、小間廚房，或其他無法做大動作的空間。

十字架式

這個姿勢是讓吊桿靠在脖子後面，雙手往前掛在吊桿上。雖然較不利於精準且快速定位，但在吊桿完全伸長、演出時間也很長的時候很管用。

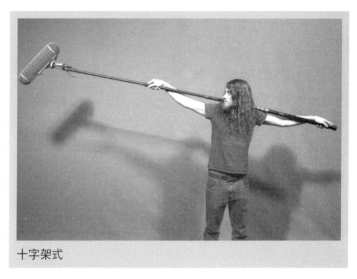

十字架式

單手舉桿

要同時手持吊桿與混音器的場合，新聞採訪錄音師總會手忙腳亂！有時候，兩手必須同時做不同的事，一手調整混音器，一手舉吊桿。讓吊桿朝前、直直靠在你的前臂下方，再用手抓住。這會使吊桿呈現一個角度，所

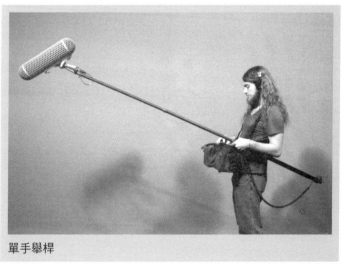

單手舉桿

以你得注意避免讓吊桿入鏡穿幫。這個技巧只能在吊桿伸長不超過 9 英呎的時候使用，一旦超過這個長度，吊桿會太重而難以控制。在電影拍攝現場，當你能用雙手舉桿時，就不應該採用這個姿勢。

騎士姿勢

單手舉桿的方向改成由下往上，在麥克風要從下方收音的情況下使用。

頭頂式

有些新聞採訪錄音師會將吊桿靠在頭頂，以單手操縱吊桿方向，另一隻手則用來調整混音器。這個姿勢較不理想，因為吊桿很可能會從頭頂滑下來而打到旁人。

吊桿固定架

有時候，演員或受訪者從頭到尾都保持在定點，那麼使用C型燈架與卡特里尼夾或是其他吊桿支撐架來固定吊桿，就再合理不過了。這個方式不僅行得通，收音效果也好。如果這場戲或訪問過程中有兩個人在定點說話，你可以像剪刀一樣交叉固定兩支吊桿來收音。

吊桿伸長時，在末端加上沙包來幫助平衡，可確保安全並且避免吊桿折彎。一般麥克風架在電影或電視劇拍攝現場既不耐操也不實用，你可以購買吊桿支架或其他替代物，像是戶外用品店賣的釣竿固定架。鷹嘴夾能夠快速固定吊桿，但並不理想，因為它不能同時固定吊桿的部位，也可能導致吊桿彎曲或折斷。

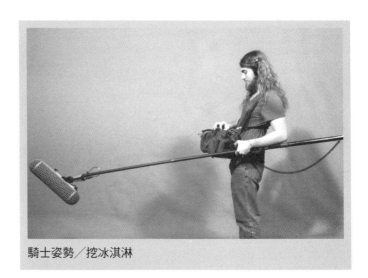

騎士姿勢／挖冰淇淋

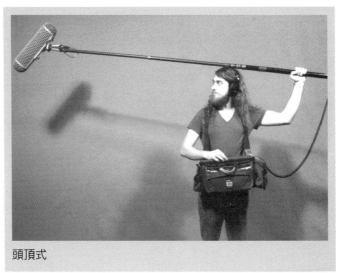

頭頂式

卡特里尼夾

禪定模式

　　無論採用哪一種姿勢，都應該盡可能維持身體穩定且舒適。如果你沒找到最舒服的姿勢，麥克風可能會穿幫、吊桿會抖動，而且一下子就筋疲力盡。無力而抖個不停的手臂會讓吊桿產生噪音，

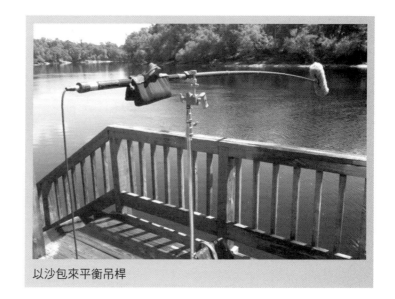

以沙包來平衡吊桿

所以一有機會就要想辦法讓手臂休息。剛開拍時，吊桿舉起來或許感覺不重，但只要經過幾場冗長的戲之後，你的手就會痠到不行。總之，找到自己的節奏，深呼吸，放鬆身體。

■ 操作吊桿

　　手持吊桿移動是一門藝術。操作吊桿的一切運動都要行雲流水般，像是在跳芭蕾舞。試著擺動身體而不移動吊桿，有助於放鬆僵硬的肌肉，以便隨時因應需要做出反應動作，我把這叫做「收音員之舞」，是華爾茲舞步而不是夜店式衝撞。你得無所不用其極，讓麥克風擺對位置，分毫之差都會讓好聲音變得馬馬虎虎。

畫框範圍

　　當攝影師（譯註：好萊塢系統通常有專業的操機員，但台灣業界拍片往往是由攝影師自行操機。）定好畫面，你就必須建立畫框範圍，才能知道麥克風怎麼走而不穿幫。畫框範圍是這個畫面的絕對邊界，你要做的是「擁抱畫框」，意思是離畫框愈近愈好。攝影師通常很願意幫你建立畫面；無論如何，記得跟攝影組確認畫框範圍。

　　「Boom 穿！」這句話會讓所有收音員大冒冷汗，代表這顆鏡頭該卡了。建立畫框範圍時，可以先大膽地把麥克風伸進畫面裡，漸漸往上提直到離開畫面(出畫)為止。這個方法遠比從畫面外慢慢把麥克風伸進去看什麼時候會穿幫要快多了。你會明確知道畫面的界線，因為比起聲音，攝影師通常更在

乎畫面，絕對會想預留更大的空間。若你先從畫外開始，他們一定會告訴你到那個位置就可以了，不讓你繼續靠近；所以要反過來，從畫面內往外挪移，**讓攝影師告訴你什麼時候出畫**。隨意把麥克風擺在畫面外通常會換來一句「這樣可以了」，但這還不夠好。你應該積極挑戰，讓麥克風進到最佳位置去「擁抱畫框」。

當畫框建立之後，你必須記得框線的位置。從畫面背景中選一個跟框線頂端平行的點，可以是背景磚牆上的一條線、背景的一個標誌、櫃子的頂部，甚至是 C 型燈架。以 Steadicam（攝影機穩定器）拍攝的鏡頭，收音員可能要換上跑鞋才能跟上攝影機，用類似新聞採訪的跑轟方式跟拍。

有時候，畫框範圍跟走戲時看到的可能完全不同。如果獲得攝影師同意，你可以在變焦環上貼一小段膠帶，來判斷現在這顆鏡頭是遠景還是近景。這對新聞採訪來說非常實用，因為拍攝過程完全沒有任何排練，一切都要臨機應變。

畫框範圍變化較大的鏡頭可能會非常難應付。例如拍攝主觀鏡頭（POV）或動作戲時，畫面可能不斷變動。在這些情況下，最好預留多一點空間以策安全。如果不確定是否穿幫，可以要求看回放。有些收音員會在麥克風的風罩尖端貼上白色布面膠帶，穿幫時會比較容易發現。

收音員必須熟悉定焦鏡頭。不同於變焦鏡頭，定焦鏡頭有固定的焦距，多在拍攝電影時使用。數字愈小的鏡頭，例如 18mm，產生的畫面較

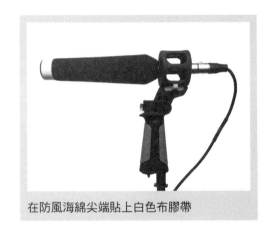

在防風海綿尖端貼上白色布膠帶

寬；數字愈大，例如 50mm，產生的畫面則較窄。在攝影師喊出要更換某顆鏡頭的時候，你能夠馬上知道自己有多少空間。

現場監視器也能夠幫你建立畫面，但必須謹慎使用。數位攝影機的觀景窗不同於底片攝影機，除此之外，不是所有監視器上看到的畫面都會跟實際拍到的一樣。底片攝影機利用分接頭接出影像訊號，讓你看到跟底片同步的圖框內掃描，所以看到的畫面範圍比底片實際拍到的還大。有些收音員會在手臂上綁一個小螢幕，一邊舉桿、一邊看畫面。

即使吊桿麥克風本身沒有穿幫，它的影子也可能漏餡，所以你得化身成「追影者」。追蹤影子可不容易，在鏡頭開始前揮動吊桿，能幫助你辨認出影子。動作別太小，這樣很難找到影子；目的要很明確，誇張地揮動吊桿並注意牆壁

及場景。還有千千萬萬不要打到人！再也沒有比收音員拿著吊桿像短片《三個臭皮匠》（Three Stooges）裡的柯利一樣左敲右打攻擊同事還要可怕的事了。

在影子干擾到攝影師之前先把問題解決。收音員改變位置，要比調整燈光簡單許多。只要改成從主燈的另一側舉桿就可以。如果頭上有不能調整位置的強光，例如建築物內固定的頭頂燈、甚至是太陽光，都不能從上方收音，因為影子一定會落在演員身上。這時候只能從下往上收音。如果畫面固定不動，吊桿也不需要移動，可以利用旗板來藏住影子，或讓影子與場景合而為一。但如果吊桿一動，影子就會穿幫，這招就玩完了。

反射則是吊桿的另一個敵人。仔細檢查現場任何可能在畫面中反射出吊桿的表面，例如鏡子、閃亮的車子、窗戶、甚至演員的眼鏡。在多數情況下，旗板能夠減少反射。不過如果攝影師因此不耐煩也不要驚訝，尤其是他必須「因為聲音」而調整打燈方式的時候。重要的是，在架燈與走戲時就要想辦法解決所有問題。如果正式拍攝之後才發現問題，可能會嚴重拖延拍攝進度並且浪費鏡頭數。如果燈光組願意幫忙調整架燈位置，記得快點把你的吊桿擺好，才能快點解決問題。

其他解決反射的方法包括利用消光噴劑來消除反射面的光澤、取下畫框的玻璃、在畫面外掛上絨布或其他黑色布料來減少背景的反射。把道具角度稍微轉個幾公分也可行。一點小幅調整就能有很好的效果。

■ 定位

操作吊桿是為了找到合適的麥克風位置。收音員必須將吊桿伸長對著演員，並在拍攝過程不著痕跡地跟著他們。有時候，你得踩在蘋果箱或梯子上來擴大麥克風的收音範圍，也可能需要用很奇怪的姿勢舉桿，像在玩垂直的扭扭樂。這一切的終極目標就是讓麥克風靠近音源！

彩排對收音員來說非常重要，它能幫助你了解這場戲的走位和節奏。雖然正式拍攝時，戲的節奏與定位點勢必會有落差，但彩排還是能讓你對接下來要發生的事先有個概念。走位時，攝助通常會用夜光膠帶或布面膠帶幫演員貼上定位標記。無論彩排時怎麼走，正式開拍時你都要有臨機應變的準備。

在數位拍攝的時代，即興演出變得愈來愈普遍。以前在電影的黃金年代，正式拍攝前一定會彩排，台詞、走位、和整段戲的節奏進展大致都已經固定。數位錄影帶的拍攝方式讓情況有所改變。過去大家都說：「錄影帶很便宜。」而現在，數位資料簡直就跟免費的一樣。

即興演出是讓演員投入一場戲的好方法，表演更為自然、不像有經過排練。

我在《星際大戰五部曲：帝國大反擊》（The Empire Strikes Back）裡頭最喜歡的一句台詞，就是當莉亞公主對韓·索羅表白時，他自信滿滿地說：「我知道。」這出乎原本的設定。劇本上原本寫著：「我也愛妳。」沒錯，真是老梗。事實上，導演爾文·克許納（Irvin Kershner）讓演員哈里遜·福特（Harrison Ford）做了好幾個不同的反應，供剪接選用，最終這句即興的台詞被保留下來。這就是即興演出才有的魔法。

不幸的是，即興演出是收音員的惡夢。一場戲通常會經過排練（希望如此），而收音員要記住每個演員移動與講對白的時間點。要是演員說了台詞，但是麥克風沒有對到正確的位置，收音效果就會不好。萬一真的發生了這種情況，請求導演再來一次，讓麥克風能確實收到音。最起碼也要「單收」那句台詞，意思是在攝影機不拍攝的情況下單純只錄對白。

有時候，導演會希望在彩排時直接開錄，以捕捉演員最「真實」的表演。可能的話，請導演至少告訴你演員的可能位置。在這樣的情況下，收音員必須臨場發揮並且照著直覺走。導演也可能偷偷告訴工作人員彩排時要開機，但不讓演員知道，讓他們放鬆地表演。此時現場連喊開機和打板的機會都沒有，那就千萬記得要打尾板。這點我們會在第 12 章〈同步〉裡詳細討論。不過大部分

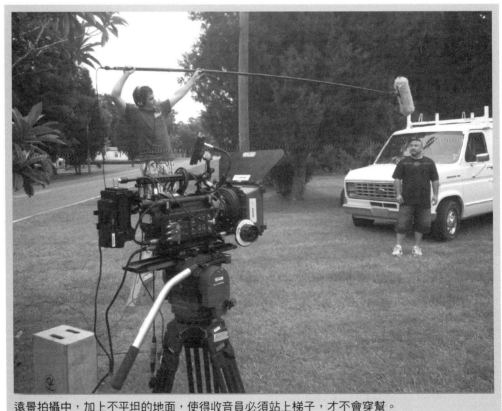

遠景拍攝中，加上不平坦的地面，使得收音員必須站上梯子，才不會穿幫。

的時候，彩排只會是彩排。即使錄了，通常也會因為調整表演或其他技術問題而重拍。假設沒有重拍，但聲音出了問題，一定要讓導演知道。

新聞採訪也會遭遇即興演出的問題，那就是「真實人生」。現場沒有劇本，任何事都可能發生，這就是新聞工作的日常。技巧之一是藉由觀察受訪者的肩膀來推斷他的動作。人們通常在往某個方向移動之前，身體會不由自主地傾向相反的方向。如果你發現說話者往左邊稍微傾斜，那他接下來可能會往右走。觀察受訪者眼神的移動方向，也能幫助你猜測他的心思，以及下一步方向。

面對無法預先排練，又有一大群人的拍攝現場，例如實境秀（雖然我不太相信實境秀完全沒有排演過）、企業會議和新聞現場等，你在舉桿時應該全神貫注。最好的方式是先將麥克風對著團體中間，再看看對話往哪邊走。通常會有一、兩個人比其他人還要健談。當出現爭吵或辯論的時候，不宜不斷移動吊桿，因為可能會有好幾個人同時講話，你必須當機立斷決定要將麥克風對著誰。這或許很累人，但是在這類場合，你得專心聆聽人們的對話內容，才能知道下一步會往哪去。此時，比較適合使用心型指向麥克風，它較寬的拾音範圍能給你多一點的誤差空間。如果你使用槍型麥克風，最好將麥克風對在人群中間。

如果演員轉身背對攝影機，你就得下決定，他的聲音聽起來應該像是沒對到麥克風，或者麥克風應該跟過去？如果你決定讓麥克風留在原位（例如專心收錄另一位在畫面中演員的聲音），聲音聽起來的空間感跟畫面不會改變。但如果麥克風跟著那位轉身的演員，另一位演員的聲音會因此改變，這可不理想，你必須讓後者的聲音保持一致。因此，最好的解決方式是加入第二支麥克風，讓兩位演員的聲音都能同時收錄清楚。如果之後攝影機打算反過來拍攝背對畫面的演員，兩組麥克風也提供剪接師在來回切換鏡頭時，有更多對白聲音可以選擇。永遠要意識到收音的涵蓋範圍。如果你只有一支麥克風，專心把面向攝影機的演員對話收好。因為在後期，運用等化器與殘響插件來製造空間效果要簡單許多；反之，想把原本沒對到麥克風的聲音變得清楚幾乎不可能。

如果這場戲演員 A 的對白被演員 B 插嘴，搭詞之後演員 B 也繼續說話，那就把麥克風對準演員 B。觀眾通常會注意後插進來的對話，而不是演員 A 說話的內容。一般來說，人們不用聽清楚每一個字，也能明白對話的重點，收錄對白時的原理也一樣。如果觀眾聽不清楚插話的演員 B 在說什麼，就會感覺有訊息遺漏了。如果你發現這場戲的演員喜歡刻意搭詞，你要想辦法使用兩組麥克風同時收音；如果你只能有一支麥克風，那就專注錄下新的台詞。

收音時，避免讓麥克風從平行地面的方向直接指向說話者。槍型麥克風會把對白聲與背景聲壓縮在一起。避免將麥克風直直地對準演員，這會讓背景噪

音跟著放大，除非你別無選擇。從上往下或從下往上的麥克風角度都會比水平要來得好。

　　如果演員一開始不在畫面裡，或是在鏡頭後半段出畫，你應該從頭到尾跟著他，才能錄到空間感一致的對白聲。如果不這麼做，演員在畫面外的聲音聽起來就會對不到麥克風，與有對到時的聲音一比顯得相當不自然。記得從頭到尾跟著演員，直到導演喊「卡」，也不要在最後一句台詞一說完就立刻移開吊桿。那些對白結束後安靜而細微的時刻，可以收錄空間音、道具聲音，甚至是即興演出加的台詞。如果一顆鏡頭剛開始很廣，吊桿必須從非常外圍的位置開始，隨著變緊的畫面慢慢伸進去，反之亦然。除了這兩種情況，在導演在還沒喊「卡」之前，你的麥克風都應該留在原地。

　　某些狀況下，你可能需要用到兩支吊桿麥克風來收音。如果沒有第二位收音員，你可以用 C 型燈架把第二支桿架在定位，來收錄第二位演員的聲音，或用來確保同一位演員移動到遠處時的收音品質。舉例來說，假使一場廚房裡的戲有兩位演員，你應該可以同時收到兩位演員的對白；如果其中一位演員把頭伸出窗外，或把身體探出走廊來說台詞，而你的麥克風對不到，那句台詞就會因為收不到音而無法使用。就算演員身上可能別著領結式麥克風，聲音也難以跟吊桿式麥克風吻合。因此，你可以為此在窗外或走廊安排第二位收音員、或至少架一支定點麥克風來收那句話。除非導演另外指示，否則畫面外的對白應

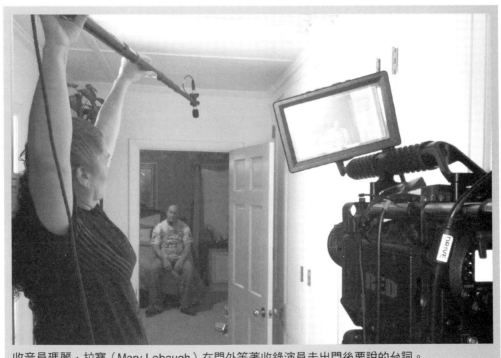

收音員瑪麗・拉寶（Mary Lobaugh）在門外等著收錄演員走出門後要說的台詞。

兩位演員在木棧板上向外看著薩旺尼河（Suwannee River）說台詞。攝影機畫面和走位讓收音組別無選擇，只能用 C 型腳架把吊桿麥克風從後方架著收音。

該跟畫面內的對白同等重要。使用同廠牌與型號的麥克風收音，對白比較容易吻合，雖然不一定每次都能成功。許多聲音工程師喜歡購買同系列的麥克風，這樣一來不同麥克風的聲音更容易吻合。不過通常，只要聲音很接近就夠了。

　　有時候，你還得從演員身後舉桿，把麥克風角度折回來對著演員。這招在演員背對鏡頭站在陽台上，對著陽台外說話時非常好用。

■ 以吊桿來混音

　　新聞採訪作業時，吊桿也可以用來混音。藉由把麥克風對著不同演員，或是移動麥克風，你就能有效地利用吊桿進行混音。拍攝劇情片時，最好把混音工作留給混音師，但在拍新聞採訪時，你必須擔起一整個團隊的事！

　　如果其中一位演員說話比較大聲，或是聲音比較有力，你應該把麥克風靠近較小聲的演員來平衡兩人的對白。也就是說，你能利用麥克風位置來混音。單純把麥克風對著演員沒什麼幫助，這樣混音師還是必須調整音量、改變錄到的背景噪音／底噪。把麥克風對著講話的演員是對的，但記得要偏向說話小聲的那一位。

如果一位演員站立、另一位演員坐下，那又是另一個難解的情況。當畫面必須拍到前者，麥克風要從上面走又不穿幫，這樣就離後者太遠。這時你有幾個選擇：假設兩位演員都別上麥克風，你可以將吊桿對準站姿演員，再從那個位置把麥克風轉向坐姿演員。這樣或許不甚理想，但麥克風不會穿幫。你也可以考慮使用第二支麥克風，尤其當站著的演員會入畫或出畫，更應如此。最後，你可以嘗試舉桿對著站姿演員，並隱藏一支麥克風來收坐姿演員的對白。總之，每場戲都不一樣，勇敢去實驗！運用你所知的一切來找到最佳的麥克風位置。

一位優秀的收音員就算面對火災也能臨危不亂。他們很有自知之明，在現場很輕鬆，但絕不會喋喋不休；有自信，但不洋洋得意。最重要的是，他們隨時保持警覺。不用問收音員跑去哪了，因為他們隨時都在待命，專注在現場。當走戲內容有所改變，他們的「蜘蛛鈴」就會叮叮作響。

🎙**本節作業** 操作吊桿時，經驗勝過一切。把麥克風架上吊桿實際操作，練習、練習、再練習！拿支手電筒綁在麥克風末端，手電筒的光束可以顯示出擺動吊桿時的麥克風的拾音範圍。LED 手電筒更能幫助你專注在很細的光束上。用這個方法練習跟著演員、或在兩個演員之間來回錄音，以便熟悉可行的舉桿姿勢與技巧。就算你能看見麥克風緊緊跟著演員，也不代表麥克風就能清楚收到演員的對話。

6 領夾式麥克風別麥技巧

領夾式麥克風在現場收工作中占有一席之地。雖然有些錄音師認為領夾式麥克風只能塵封在盒子裡永遠也用不上，事實上它們能解決許多問題，是很有用的工具。如果使用得當，領夾式麥克風也能夠錄到很好的對白。大多數人的目光都集中在吊桿式麥克風上，領夾式麥克風卻能在每天的電子新聞採訪中派上用場，錄下的聲音也出現在新聞報導、《日界線》（Dateline）這類的新聞雜誌節目、遊戲節目、實境秀、座談節目，以及大多數的劇情片中。無論你從事哪一類型的現場錄音工作，一定都會用到領夾式麥克風。

在影片拍攝現場，你會常常聽到攝影師或是製片說：「用迷你麥就好了！」通常，他們希望用最「簡單」、卻不是最好的方式來解決收音問題。這樣想，就跟要求攝影師所有鏡頭都拍特寫就好一樣。別想偷懶！不要以為替每位演員別上麥克風就不需要舉桿了。

領夾式麥克風（譯註：以下稱為迷你麥）是現場收音的必要之惡。對某些情況來說，例如簡報、播報新聞和專訪時，它們是最好的選擇。但在拍攝劇情片時，迷你麥可能會變成你的眼中釘。原因是，迷你麥最好能夠別在演員衣服外層的胸部中間。然而拍攝劇情片時，麥克風不能出現在畫面中，因此出現一連串難題，像是衣服摩擦麥克風的噪音，或是麥克風被服裝蓋住使聲音變悶。以下將介紹一些使用迷你麥收音時的訣竅與技巧。

■ 迷你麥的空間感

迷你麥錄到的聲音空間感會非常接近音源，它們無法像吊桿式麥克風那般有同樣的品質或自然的聲音，反而有時像是得了「幽閉恐懼症」。使用迷你麥的好處是較能隔絕背景噪音，這點已經能夠滿足新聞採訪的拍攝；但在電影拍攝現場就不那麼實用，因為觀眾對電影對白的要求是聽起來必須自然。把麥克風直接別在演員身上就能非常貼近演員，但這麼一來，麥克風與外界的隔絕就太徹底了，聽起來不自然。拍攝電影或電視時，用迷你麥錄下的對白一定要經

過後製處理；相較之下，吊桿式麥克風能錄下較自然、而且可能只需要後製微調的聲音。

開放式麥克風，例如 boom 麥（吊桿式麥克風），可以收錄並且彌補以迷你麥為主要對白聲時所缺少的空間音。有些迷你麥跟不同的吊桿式麥克風搭配會有很好的混搭效果，但絕對沒有迷你麥能跟 boom 麥聽起來一模一樣。拍攝活動紀錄，例如法院聽證會時，吊桿式麥克風能收到較自然的聲音，也能捕捉到沒有別上迷你麥的人聲。當然，沒有對準到麥克風的對白不會好聽，但觀眾能夠理解這樣類似新聞報導的拍攝方式。開放式麥克風在記者會上也滿實用。記者會現場常會利用媒體訊號分配盒把台上與公共麥克風的訊號分送給各家記者，但是當記者隨機提問而沒用公共麥克風時，即可利用吊桿式麥克風來收音。同樣地，此時聲音聽起來或許有點遠，但總比完全沒收到聲音好。

迷你麥有時候是極度吵雜現場的最佳解決方案，也能拿來錄製後期重配時需要的參考音。在很難或幾乎不可能使用吊桿的場景，例如地下室、擁擠的走道、低天花板空間中，迷你麥也是不錯的選擇。Steadicam（攝影機穩定器）的跟拍鏡頭也可能讓你難以架設吊桿麥克風。但無論如何，你都應該以吊桿麥克風為第一優先，其次才使用迷你麥，或把迷你麥當做第二層保險。

迷你麥一般都是全指向性，而且能像音壓式或平面式麥克風一樣，以演員的胸部為傳聲面來收音。把麥克風別在演員胸前偏下方，可以減少麥克風靠得

我參加已故巨星麥可・傑克森（Michael Jackson）記者會時的視角，當時我利用吊桿麥克風來捕捉記者隨機提出的問題。

太近的問題，讓麥克風多一點開放的空間感。如果演員的胸前共鳴讓低頻特別重，可以用低通濾波器來過濾掉部分低頻聲。有時候，可以用演員身上的迷你麥來收錄另一位演員的對白，讓聲音聽起來不那麼扁平。比方兩位演員對話時靠得很近，你可以用演員 A 的迷你麥來收演員 B 的對白，反之亦然。這樣收到的聲音聽起來不那麼近，也比較自然。如果其中一位演員身上沒有別麥，這招也很好用，例如臥底行動、隨機訪問、路人發表的評論等。

■ 迷你麥的聲音挑戰

當你把迷你麥別在演員胸前時，可能會產生所謂的音影。音影跟光影的概念類似，當某個物體阻擋了能量來源，就會讓超越到物體後方的能量減少。因為迷你麥別在胸前，演員的下巴自然成為阻擋聲波的障礙物而形成音影，使聲波無法直接進到麥克風。如此一來，聲音聽起來會比麥克風直接收到聲波時還要悶與扁平。如果麥克風別得太靠近脖子，聲音會變混濁，並產生不自然的低頻放大效果。反之，如果麥克風離嘴巴太遠，聲音則會變得薄弱。

另一個挑戰發生在演員的頭往左右轉或向上抬頭的時候，任何一個方向都可能使麥克風收不到清楚的對白。如果演員低頭看著胸前說話，就好像他直接對著麥克風說話，聽起來有如「上帝之音」。要是演員別著麥又依靠著硬質的平面說話，則有可能產生刺耳的反彈聲或回音。如果該平面不會出現在畫面中，例如演說台，可以用布料或其他吸音材質來降低聲音反射的程度。

■ 迷你麥的埋設

不論何時，迷你麥只要埋在衣服裡，聲音就會變悶，因為高頻音的聲波比低頻音弱，容易被布料吸收。這跟使用海綿做為防風罩的原理一樣，不過海綿的密度低，造成的聲音差異幾乎難以分辨。把迷你麥藏在衣服下，會讓**齒音**明顯減少。齒音的頻率範圍在 6KHz 到 10KHz 之間，當中又以 8KHz 的聲音最明顯。為了修正這個問題，有些領夾式麥克風，例如 TRAM TR50，能夠增強齒音的頻率範圍，以彌補被削弱的頻率。

■ 三比一定律

拍攝時通常只會使用一支吊桿麥克風，同時使用好幾組迷你麥的情形卻很

常見。不過這種用法可能會產生相位抵消的問題，讓聲音聽起來空洞而不悅耳。相位抵消能藉由把麥克風隔開來解決，但因為迷你麥是別在演員身上，意味著你也必須移動演員，這不太可能，因為會影響走位和畫面構圖。這時候，利用三比一定律，意思是運作中，也就是正在說話那位演員身上的麥克風音量應該是其他相鄰麥克風的三倍。換句話說，就是要降低其他未運作麥克風的音量。例如，當麥克風訊號進到第一軌的演員正在說話，推桿在 75% 的位置時，沒有對白進來的第二、三軌推桿就要推到 25% 的位置。此安全措施能有效避免發生相位抵消。

■ 迷你麥的埋設位置

迷你麥的收音甜蜜點在胸腔的正中間，這裡通常是別麥的最佳位置。不過，如果你知道演員從頭到尾都會轉向左邊跟另一個人說話，像是《今夜秀》（Tonight Show）的節目座談來賓，那麼把麥克風別在演員的左側就能得

演員側著頭交談時，把迷你麥別在演員側面。

到最好的收音效果，當演員轉頭說話，聲音會正好落在麥克風上；如果演員轉頭或是把頭靠著窗外說話，也適用這個技巧。雖然胸部中間是甜蜜點，不代表永遠是麥克風的最佳位置，你得針對一場戲找出真正的最佳位置。

尋找迷你麥的最佳位置，需要多方嘗試。不幸地是，大部分拍攝現場沒有時間等你做實驗，如果他們願意讓你調整一、兩次麥克風位置，就謝天謝地了。第一次調整，他們會擺臉色給你看，第二次，他們會對你咆哮，到了第三次，他們可能就會把你轟出去，然後丟下那句老話：「後期再修！」因此，你的任務是在替演員調整麥克風之前，先專心觀察所有可能影響麥克風位置的因素。

從了解走位開始，這關係到演員說話時面向何處。在決定把麥克風別在哪個位置之前，想辦法取得愈多資訊愈好，因為你可能只會有一次機會。需要幫

演員別麥克風的時候，記得告訴第一副導演，好讓他們把額外的時間算進去。

走戲的時候，表演通常會是正常的音量。演員喜歡在彩排時所有保留，以便將能量留給正式拍攝；這表示在愛情戲當中，彩排時的音量會遠比正式開拍還小；而在激烈的爭吵戲或緊湊的動作戲中，正式演出時的音量則遠比走戲時大聲。你得在正式拍攝時預期到必要的調整。

■ 雙迷你麥

雙迷你麥是指演員在領帶夾上同時配戴兩支迷你麥，做為現場連線節目的雙重保險。同時間內，只有一支麥克風會收音，不過要是那支麥克風壞了，錄音師能馬上改用另一支麥克風。如果使用的迷你麥是無線系統，總共需要兩組發射器與接收器，一組各搭配一支麥克風。

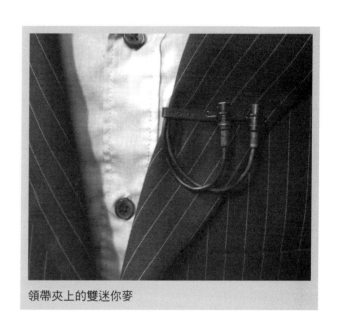

領帶夾上的雙迷你麥

■ 別麥時與對方的互動

無論你怎麼看待這件事，當你在幫人別麥克風時，都是在侵略他們的私人空間。在你的臉上帶一個簡單的微笑，整個過程會比較輕鬆。避免過多的攀談。首先，大多數的對話都發生在兩個人距離 2 到 3 英呎的情況下，這時候跟演員對話，你們的距離一定會少於 1 英呎，所有互動都會顯得尷尬。更何況，演員可能正專注著背台詞，或是因為要上電視覺得驚恐萬分。記得有禮貌、避免講笑話（不過這對我來說很難！）。

當你靠近演員時，向他們介紹自己是錄音師（收音員、收音助理……），讓對方知道你要幫他裝麥克風。如果需要調動、脫掉衣服，或把線從衣服底下穿過去，一定要告知他們再動手，有助於放鬆他們的戒心。大多數專業演員都很熟悉別麥克風的過程，我說大多數，是因為你絕對會碰到一些業餘演員或記者，認為世界上有那種用魔法、或其他不需要肢體碰觸就能憑空別麥的方法。

幫業餘演員別麥時，記得他們很有可能從來沒經歷過這件事，所以整個過程可能會很緊繃。

幫小孩別麥時要特別謹慎，他們可能對此感到害怕。緩慢且友善地接近他們，如果你需要碰觸到他們的衣服，記得請他們的家長或監護人在場。幫異性演員別麥時特別需要技巧，尤其當演員未成年時更要注意；幫未成年演員別麥時一定要有父母或其他工作人員在現場，這能避免萬一演員感到不舒服而做出指控時所引發的後續法律問題。

▋衣服的噪音

迷你麥的天敵是衣服產生的噪音。把麥克風別在衣服外頭時通常不會有問題，但當要把麥克風藏在衣服底下時，麻煩就都跑出來了。衣服產生的噪音有兩種：接觸噪音和動作噪音。

接觸噪音

當衣服直接摩擦到麥克風或麥克風線，就會產生接觸噪音。為了避免這個問題，除了使用特殊的配件來別麥，避免兩者直接摩擦，還要用膠帶把麥克風線固定好，接觸噪音才不會透過導線傳到麥克風裡。把演員身上可能摩擦到麥克風的鬆動裝飾品用膠帶貼好，也能避免接觸噪音。身上別著麥克風時，演員要避免雙手抱胸，一來會產生沙沙作響的衣服摩擦聲、讓聲音變悶，二來也可能讓麥克風掉落。拍胸、擁抱等動作也一樣。

動作噪音

衣服結構彼此摩擦時，會產生動作噪音。為此，可以利用防靜電噴霧或水來軟化硬梆梆的布料。在這麼做之前一定要先告知服裝組。有些布料，例如合成纖維，特別容易產生動作噪音。詢問服裝組能不能用天然的布料來取代吵雜的人工材質（燈芯絨、人造絲或嫘縈、塑膠皮革和聚酯纖維等）。

首飾則可能產生斷斷續續又難以判別的噪音，也算是另一種動作噪音。例如，掛在胸前的項鍊會正好打在迷你麥的最佳位置上。如果演員像《天龍特攻隊》（The A-Team）裡 T 先生飾演的巴拉克斯一樣必須戴著吵雜的首飾表演，你可以詢問服裝組能否以橡膠或塑膠的首飾代替。當中又以橡膠最理想，因為塑膠還是可能會發出噪音。沒問過之前，你永遠不會知道行不行得通！

可能的話，請演員在靠著物體、或是做一些可能產生噪音的動作時，先暫停說對白。另一個減少服噪音的方法是定期確認演員的麥克風與服裝。汗水、

動作、空間濕氣和高溫等，都可能讓麥克風的膠帶失去黏性而脫落。再加上，演員與服裝組總是不斷調整衣服，都可能讓麥克風移位或鬆脫。

■ 麥線的應變長度

使用迷你麥時，必須預留麥克風線的應變長度，以保護麥克風並減少噪音。布面膠帶、牙線或是細繩都能用來固定麥克風線。使用各種別麥配件時，也有不同的走線技巧，一切目的都是為了讓麥線在被拉扯的時候還有餘裕移動。因此麥線繞成的迴圈不能太緊繃。

麥線的設計也相當重要。如果麥線與拾音頭中間裂開，這支麥克風就差不多壽終正寢了。有時候這能修得好，但修理費高到還不如直接買一組新的。使用較硬的麥克風線或許能避免這個問題，但也較容易產生接觸噪音。其他麥線衍生的問題，例如割傷皮膚或是接觸不良，則可以在現場修好。

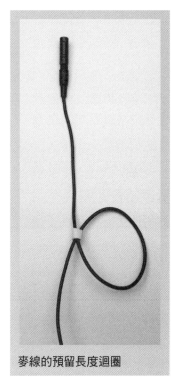

麥線的預留長度迴圈

迷你麥子彈能幫助你更快把麥線穿過衣服底下，避免把手伸進演員衣服底下扭動造成的尷尬，不過它們的售價通常有點貴（40 美金）。想要省錢的話，可以在麥克風與接收器的接頭上用布膠帶黏上有重量的 TRS 端子，借助重力讓麥克風線自然垂下。任何有重量、體積小、可以順暢通過衣服夾層的東西，都能拿來使用。如果手邊沒有任何類似工具，你就只能親 自動手了。關鍵是展現專業度，如果你生性愛搞笑、愛耍小聰明，現在你最好閉嘴。你永遠不該在把手伸進演員衣服裡面的同時跟他們進行破冰之旅。罩子放亮點，專心在你眼前的任務。最後拜託，記得先含顆薄荷糖！

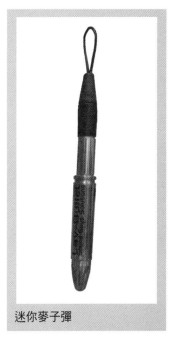

迷你麥子彈

■ 迷你麥轉接頭

有些迷你麥會附帶各種轉接頭，供特定的發射器使用；也可能配備標準的 XLR 接頭和電源供應器，供接線時使用。Rode 的新型迷你麥克風有一組專利的「MiCon」轉接頭，很方便麥克風接上不同的發射器。這增加了迷你麥的使用靈活度，你不需要因為換了無線系統就更換整組麥克風。記得在轉接處加上快拆頭，讓演員能在休息或收工之後快速拆下麥克風線。

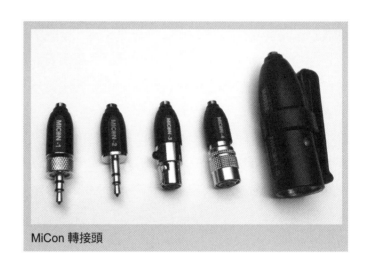

MiCon 轉接頭

迷你麥麥線與發射器的接頭往往是最脆弱的接點，也承受最多拉扯。即使你很小心地照顧它們，迷你麥的命運卻掌握在演員手上。用力拉扯麥克風線的情況勢必會發生，這時麥克風接頭就成為第一個受害者。竅門是將麥線穿過演員褲頭的皮帶環，繞一小圈，再接上發射器。此外，拍攝動作戲時需要加強固定麥克風並預留應變長度。

或許你會想為已經接有特定發射器接頭的麥克風自製轉接線，讓它可以直接接上混音器的 XLR 端子。不過，迷你麥需要微弱的供電才能運作（通常小於 6 伏特）。無線發射器就為麥克風提供了這樣的電源；如果使用 XLR 端子連接麥克風與混音器的轉接頭，則要有能夠將 48 伏特標準虛擬電源減弱為迷你麥適用電源的電力迴路。也有些型號會在 XLR 端子中加上以電池供電的電源供應器，例如 TRAM TR50 麥克風。在自製轉接頭的時候，記得先閱讀麥克風的使用說明。

以下是常見的迷你麥接頭型號：

- XLR（俗稱 cannon 頭）
- TA-4
- Lemo 3 Pin
- Mini-Plug（3.5mm 接頭）
- TA-3
- TA-5
- Hirose 4 Pin
- Locking Mini-Plug（可鎖的 3.5mm 接頭）

注意：不是每種可鎖的 3.5 接頭都使用同樣的螺紋，購買組件之前最好再次確認規格。如果螺栓無法輕易鎖上你的發射器，不要硬鎖，避免破壞螺紋。

迷你麥的麥克風線與轉接頭都不應該入鏡，即便麥克風本身別在衣服外面時也一樣；你可以把麥克風線穿過衣服底下，再接到無限發射器或電源供應器。如果演員穿著夾克或大外套，你可以直接把麥克風線塞到外套底下。

使用有線迷你麥的時候，應該把電源供應器戴在演員身上，你可以把它夾在演員的皮帶上、塞進襪子裡，甚至放入口袋，再把麥克風線繞出來以免損壞，並且務必要留下應變迴路。如果演員與鏡頭都是定位不動或動作很少，你可以把電源供應器綁在演員的小腿根：利用布面膠帶把電源供應器纏在襪子上、直接把供應器塞到襪子內，或利用魔鬼氈固定。如果電源供應器沒有牢牢固定在演員腳上，細長的麥克風線就很有可能在演員走動時被強烈拉扯。把電源供應器裝在小腿上的好處是，你能隨時插上或拔掉連接到混音器的 XLR 線。

■ 彩色迷你麥

大部分迷你麥都是黑色的，別在白色或淺色上衣外層時就像黑刺一樣扎眼。觀眾已經很習慣看到記者或脫口秀主持人配戴麥克風，所以這並不是世界末日。露在衣服外的麥克風能利用特寫鏡頭裁掉；在遠景和中景畫面中的迷你麥也不容易被注意到。

近幾年，廠商開始製作各種顏色的麥克風與防風罩，偽裝麥克風變得容易許多。你甚至能因應演員的服裝來搭配不同顏色的麥克風頭與防風罩。例如在實境秀《地獄廚房》（Hell's Kitchen）當中，每位參賽者都身穿白色廚師服，一雙訓練有素的眼睛能輕易看到外套上的白色麥克風，但是大部分觀眾都不會注意。彩色迷你麥並不是器材清單中的必需品，但準備幾組絕對會讓製片龍心大悅，讓你成為他們下次雇用組員時的優先人選。

麥克風線也有各種顏色。不管為了什麼原因你必須讓麥克風線露出來，都可以試著把線塗成演員衣服的顏色；或者把麥藏在場景裡時，漆成背景的顏色。乳膠漆很容易擦掉，不會損害麥線。但切記不要塗到麥克風內的網子，這不僅會影響收音，顏料更可能滴到振膜上，導致麥克風故障或影響收音效果。

■ 別麥技巧

除了能夠勝任別麥工作的收音組人員，你不該讓其他人經手別麥的任務，就算是服裝組和有經驗的演員也不行。收音組才是通曉所有別麥技巧、也最懂得把迷你麥裝好的人。即使其他人很願意幫忙，服裝組思考的也會是衣服上的麥克風看起來如何，而不是聽起來如何；對演員來說則是角度問題，在自己身

上別麥很不容易，因為自己很難發現貼麥克風造成的衣服皺褶，或有沒有穿幫。如果服裝組需要把麥克風線從發射器上面解開，記得向他們示範如何解開接頭而不會損壞麥克風線。

替演員穿戴指向性迷你麥比全指向性迷你麥要複雜得多。指向性迷你麥要朝向演員的嘴巴，你得把麥克風固定好，才不會因為一點輕微的碰撞就移位。雖然別麥的第一考量是收到最好的聲音，但也要考慮穿幫問題。即便在容許麥克風頭露出來的場合，也應該把麥克風線整理好，沒道理讓雜亂的麥克風線出現在鏡頭前面。

迷你麥幾乎可以裝在任何地方，理想範圍在嘴巴四周 12 英吋內。以下是幾種常見的別麥位置：

- 領子內側
- 中央的鈕扣之間
- 襯衫底下
- 外套底下
- 耳朵上
- 頭髮裡
- 襯衫口袋（口袋內需鑽洞讓麥線穿過）
- 領子下方
- 外套翻領上
- 胸膛
- T 恤的領子邊
- 帽緣
- 太陽眼鏡／眼鏡上

以下是一些實用的別麥方法：

領帶夾迴圈

如果情況允許迷你麥露在衣服外面，領帶夾迴圈是最常見的別麥手法。由於麥線迴圈呈現 J 字型並以領帶夾固定，有時也稱做「J 型迴圈」。

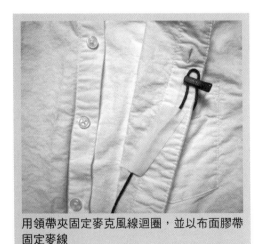

用領帶夾固定麥克風線迴圈，並以布面膠帶固定麥線

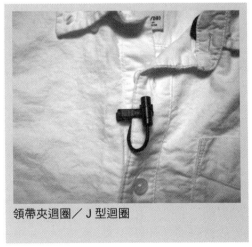

領帶夾迴圈／J 型迴圈

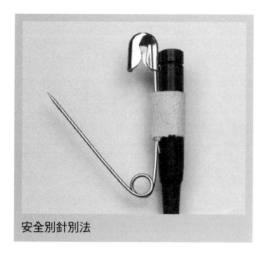

安全別針別法

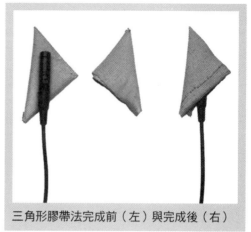

三角形膠帶法完成前（左）與完成後（右）

安全別針別法

　　安全別針很容易黏在頂端收音型迷你麥的側面，因此很方便別在衣服裡面或布料底下。

三角形膠帶法／紙上足球折法

　　用兩個折成三角形（就是玩紙上足球時折起來當足球的三角形）的布面膠帶把頂端收音型迷你麥像三明治一樣夾在中間，能把麥克風牢牢固定在衣服夾層中，而且減少衣服噪音。當演員流汗或空間濕氣很重時，膠帶可能會失去黏性，這時建議用安全別針來加強固定。

平貼法

　　取一塊面積約 2 平方英吋的布面膠帶，把麥克風貼在膠帶中央，拾音面朝外，再把膠帶反摺黏在演員胸口的衣服底下。這時衣服就具有類似防風罩的效果。記得將衣服表面因膠帶造成的皺褶撫平，這個方法在演員穿著棉質衣物時的效果最好。

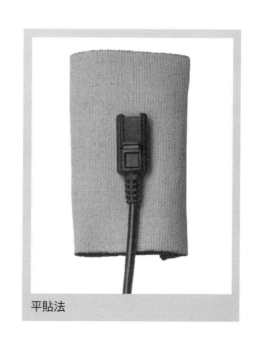

平貼法

TRAM 麥克風架

　　側面收音型迷你麥，例如 TRAM TR50，在固定時不能蓋住側面的振膜，以免削弱收音效果。因此，不能使用上

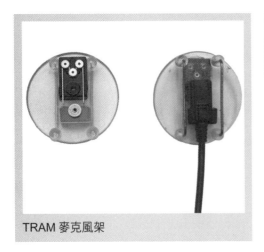

TRAM 麥克風架

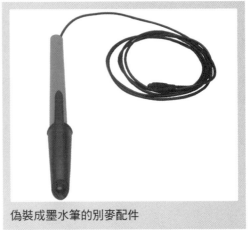

偽裝成墨水筆的別麥配件

述的三角形膠帶法。TRAM Mic Cage 麥克風架正是專門為 TRAM TR50 設計的別麥配件。配件上有兩支小桿，分別架在麥克風的兩側，用來避免麥克風接觸衣服產生的噪音。你可以直接把配件的圓餅黏在定位，或是利用吸血鬼夾的版本把麥克風固定在衣服上。

墨水筆別麥法

如果你很羨慕臥底特務那些酷炫的偽裝道具，空心墨水筆就是其一。它能把麥克風偽裝成筆插放在襯衫口袋；筆蓋裡頭藏有頂端型收音迷你麥，直接對著嘴巴收音。

衣襟別麥法

衣襟是指襯衫中間縫有扣子的長條部分。這個方法是利用三角形膠帶或吸血鬼夾把迷你麥固定在鈕扣之間。

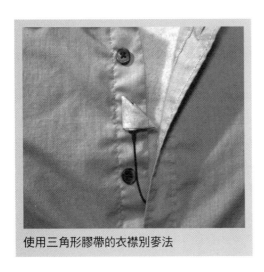

使用三角形膠帶的衣襟別麥法

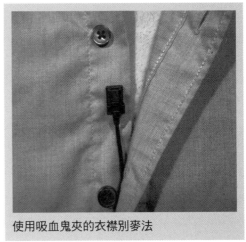

使用吸血鬼夾的衣襟別麥法

鈕扣型麥克風

鈕扣型麥克風很容易偽裝成扣子也能完全消除衣服噪音。Rode 出廠的鈕扣型麥克風有不同顏色的外蓋選擇，也能塗成不同的顏色或在鏡頭前藏起來。

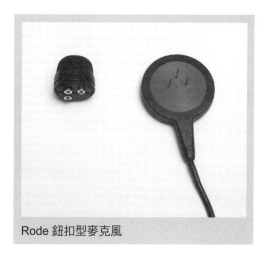

Rode 鈕扣型麥克風

胸部別麥法

直接把麥克風黏上胸膛的方法很適合擁有大片胸肌的男性演員，麥克風能藏在胸肌中央的凹陷處而遠離衣服的摩擦噪音。在皮膚上使用特殊用途膠帶，例如藥用膚色貼布、3M 手術用醫療傳舒膠帶、Topstick 假髮專用雙面膠帶、或 OK 繃的效果，都比用布面膠帶來得好。記得使用酒精棉片先擦掉皮膚表面的油脂、沙塵與汗水，確保有乾淨的接觸表面以增加膠帶黏性。油脂跟汗水都會讓膠帶失去黏著力，所

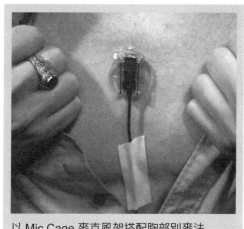

以 Mic Cage 麥克風架搭配胸部別麥法

以你可能需要拍完在幾顆鏡頭後，再次清潔皮膚並重新黏上膠帶。使用胸部別麥法時，也能利用麥克風架來避免衣服噪音。

胸罩別麥法

女性的乳溝是避免麥克風產生接觸噪音的最佳屏障。你可以將迷你麥固定在衣服或夾在胸罩上，讓麥克風朝向胸部。將麥克風線繞過胸罩正中間的布料做一個安全迴圈，有助於固定麥克風。小胸部的女性可能需要額外的麥克風防護來避免接觸噪音，此時三角形膠帶與麥克風架就能派上用場。如果女演員對你動手在胸部中間黏貼麥克風感到不舒服，你可以示範給她看，再讓她自行動手。

皮膚隱藏法

當演員需要大面積裸露的時候，可以利用化妝與膚色膠帶來隱藏麥克風線，再把麥克風藏在比基尼胸罩裡或是項鍊上面。這個方法在拍攝遠景時也許管用，

但在拍攝特寫鏡頭時，可能就要以吊桿麥克風為收錄對白的主力。

頭髮、帽子、眼鏡藏麥法

把迷你麥藏在演員頭髮裡的技巧幾乎只運用在劇場當中，因為台上的演員與觀眾之間有段距離，麥克風不容易被發現。相反地，若是在鏡頭前面，麥克風很容易穿幫。而且，麥克風線勢必要經過脖子往下走，在演員轉頭或攝影機移動時很容易曝光。不過你還是得將這個方法銘記在心，或許某天你在試過其他別麥方式都行不通時，它能夠派上用場。當麥克風別在演員頭頂時，聲音聽起來會比別在胸前時薄弱。有些錄音師會將麥克風藏在帽緣，甚至是眼鏡的側邊，然而這些方法有個共通的困難點，就是要讓麥克風線從脖子後方走下來但不能穿幫。如果這顆鏡頭完全不會移動，演員也完全不動，這些方法或許還能行得通；但是大多數電影或電視的拍攝都會牽涉到動作，不管是演員或攝影機。如果現場有雙機以上的機器在拍攝，要不穿幫就更困難了。不論如何，把這些方法記在心裡，你永遠不知道哪天會派上用場。

頭盔／面具別麥法

在某些場景中，演員會佩戴太空人頭盔或是面具等蓋住嘴巴的配件，使得吊桿麥克風的收音變得非常困難。在這種情況下，你可以把迷你麥裝在頭盔裡或面具底下。雖然在該現場收錄的對白通常會變成事後 ADR 重配的參考音，但有時候這樣錄到的對白更具有自然的空間感。多加實驗，看看你能想出什麼解決方法。

■ 別麥的配件

當你準備好要幫演員別麥克風時，記得把所有配件都帶齊再接近演員。你可不希望開始幫演員解開扣子也走完麥克風線之後，才發現你得跑回錄音推車去拿膠帶。準備一個小工具箱來收納所有可能用到的配件。至少，多帶幾卷布面膠帶，甚至事先把膠帶分段黏在自己的手臂上或大腿上，避免膠帶纏在一塊。縫滿口袋的釣魚背心或攝影組背心是你在現場工作的好幫手，雖然你可能被其他工作人員取笑、照片被貼到臉書上。你還是自己決定吧，但別怪我沒提醒你社群平台的力量。

你可以跟直接購買迷你麥配件，也可以發揮馬蓋先精神，動手改造生活用品。TRAM 公司生產的迷你麥配件似乎比其他廠牌多。以下是一些你可以在裝備包裡準備的配件：

- Topstick 假髮用雙面膠
- Transpore 藥用傳舒膠帶
- 布面電工膠帶（譯註：台灣常稱為「大力膠」）
- 一般橡皮筋
- 迷你麥子彈
- Mic Cage 麥克風架
- 吸血鬼夾
- 細繩

- Moleskin 膚色貼布
- OK 繃
- 牙齒矯正用橡皮筋
- 安全別針
- 保險套
- 領帶夾
- 牙線
- 裝無線發射器的小袋子

　　你可能需要在轉換鏡頭時調整迷你麥，所以務必眼明手快。幸運的話，服裝組也會幫忙查看麥克風是否穿幫。定時檢查麥克風，確保黏貼或夾固的位置沒有移動，看看膠帶是否因為汗水而脫落。可憐的迷你麥必須忍受許多摧殘，遭受汗水和其他分泌物的攻擊。有些型號，例如 Sanken COS-11D 麥克風具有防潑水的麥克風頭。調整迷你麥時記得動作要快又有效率，因為導演可能馬上就要接著拍了。

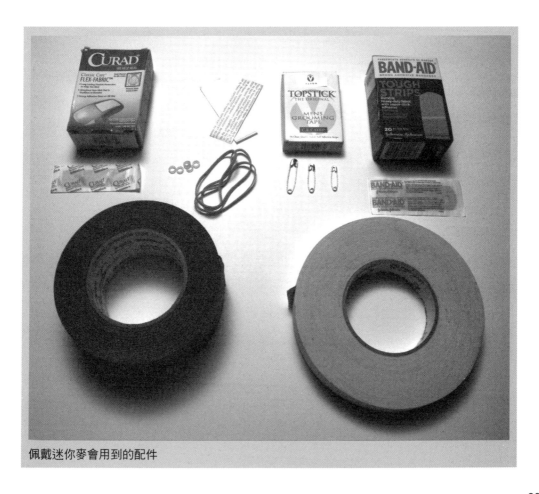

佩戴迷你麥會用到的配件

使用迷你麥需要許多練習和創意，你常會遭遇到出其不意的難題（例如身穿比基尼的女演員或是西裝濕透的男演員）。熟悉各種別麥的位置，並準備充足的別麥配件，能幫助你應付各種挑戰。多花時間練習，鍛練專業的別麥工夫。

千萬別讓收音組以外的人來拆卸迷你麥。因為麥克風可能用安全別針或其他夾子固定在服裝上，一不小心就會割破服裝；而且，昂貴的麥克風與發射器可能在拆卸過程損壞。沒有人會像你一樣照顧自己的器材。如果麥克風被演員弄壞，或因為其他拍攝狀況而毀損，產生的費用要由製片公司承擔。他們的保險應該要囊括更換器材的費用。

當迷你麥使用完畢要收整時，請一手握住拾音頭下方幾公分的麥線位置，從那裡開始收起。如果從與發射器相連的另一端開始收，會讓麥克風頭懸在空中亂晃，任何碰撞都可能損壞麥克風。不使用的時候，迷你麥應該好好收在盒子裡，避免相互打結，或與其他器材纏在一起。

■ 迷你麥的防風方法

拍攝戶外場景時，必須為迷你麥做好防風措施。有時候，防風罩在室內場景也很好用。如果現場風很大，盡可能讓演員背對風的來源以避免噪音。迷你麥兔毛罩、金屬絲網防風罩或海綿防風罩，都能避免風或氣流影響收音，各有其優缺點。兔毛罩的防風效果最好，但它龐大的體積會讓演員看起來像被野生動物攻擊一樣，在拍攝劇情片時不實用。如果麥克風藏在很單薄的衣服底下，防風罩可以避免氣流打到麥克風而影響收音。Rycote 廠牌的 Undercover 降噪貼紙是拋棄式的防風罩，能夠直接黏在迷你麥上達到防風效果；另一款類似產品 Overcover 防風毛貼則附帶了小型的兔毛罩。

多數的海綿防風罩僅能防噴，防風效果不是太好。在風力極強的狀況下，你可以考慮把麥克風藏在外套或衣服底下，避免狂風造成的爆音。如此一來儘管聲音會有點悶，但總比充滿吵雜的風爆聲來得好。演員穿著厚重外套時則需反向操作，避免把麥克風藏在太多層衣服之下。棉質手套的指尖部位、薄紗棉布、高密度海綿都可以臨時拿來製作防風罩。

🎤**本節作業** 找一個穿衣風格千變萬化、媲美艾爾頓・強（Elton John）的朋友，練習各種衣服穿法時的別麥方式，把聲音錄下來並聽聽看結果。別忘了，拍攝現場你的時間有限，所以趁現在來個極速挑戰，試著用一半時間把麥克風別好。如果這位朋友剛好是你的另一半，你也能在昏暗的燈光下別麥，搭配一點浪漫音樂，告訴對方這個練習能讓你事業有成。結束後再奉上一頓高級晚餐與紅酒。接下來……就自己看著辦吧！

Wireless System

7 無線電系統

無線電系統包含一組發射器，運用無線電波把訊號傳遞到接收器。現場收音時，無線電系統最常用來將麥克風訊號傳送到錄音機或混音器，這些器材常稱做無線麥克風、小蜜蜂、無線等。無線電系統的另一個用途，則是將訊號從錄音機或混音器輸出至其他訊號來源，例如耳機的監聽訊號；或是從混音器輸出至攝影機的主要訊號。首先，就讓我們來認識看看無線電麥克風系統。

■ 為什麼要使用無線電麥克風？

使用無線電麥克風有下列三個原因：

機動性

有了無線電麥克風，演員就能自由在拍攝現場移動，而不會被麥克風導線拴住。在電影拍攝現場，無線電麥克風往往被當做備用麥克風，吊桿式則為主要麥克風。在電子新聞採訪現場，無線麥克風不僅常做為主要麥克風，甚至可能是唯一的收音來源。

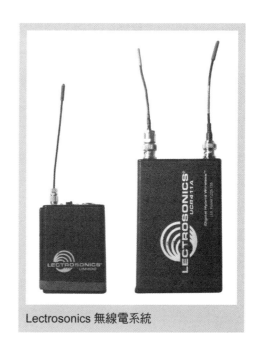

Lectrosonics 無線電系統

畫面限制

遠景、天花板很低的場景，或是長距離等其他因素，都可能讓吊桿麥克風難以發揮功能。無線電麥克風能夠非常靠近演員而不穿幫。

覆蓋率

在實境秀這類的拍攝現場，說話人數太多，要以一到兩支吊桿捕捉所有人的聲音太過困難。相較之下，無線電麥克風能夠同時收錄多個人的對白。

了解使用無線電麥克風的原因之後，讓我們來看看麥克風的運作方式。

■ 無線電波

無線電麥克風以無線電波來傳遞訊號，電波頻率則是以百萬赫茲（megahertz, MHz）為範圍。在無線電系統中最常使用的頻寬帶是甚高頻（VHF）和特高頻（UHF）。

VHF（甚高頻）是 very high frequency 的英文縮寫，完整範圍從 30 MHz 到 300 MHz 之間，不過美國聯邦通信委員會（Federal Communications Commission,FCC）保留給無線電麥克風的使用頻段只有 150 MHz 到 216 MHz。

UHF（特高頻）是英文 ultra high frequency 的縮寫，完整範圍

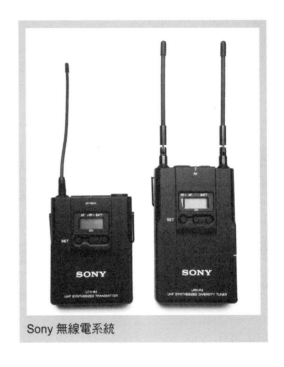

Sony 無線電系統

在 300 MHz 到 3 GHz（吉赫）之間，FCC 保留了 470 MHz 至 698 MHz 的頻段給無線電麥克風使用。要注意的是，UHF 無線麥克風過去的可用範圍在 470 MHz 到 806 MHz 之間，但現在 698 MHz 至 806 MHz 頻段已經分配給數位電視傳輸使用，所以從無線電麥克風的可用頻段排除。

第 2 篇〈聲學基礎〉中說過，1 KHz（千赫茲）表示聲波每秒重複了 1,000 次；500 MHz（百萬赫茲）則代表無線電波每秒重複了 500,000,000 次，遠超過人耳的可聽範圍。無線電波的運作原理跟聲波一樣，也會發生反射與屏蔽等現象，並且能夠穿過物體傳輸。

UHF（特高頻）較適合專業的無線電系統使用，因為具有較高的輸出功率 250 mW（毫瓦），是 VHF（甚高頻）最高輸出功率 50 mW 的五倍。不過，多數 UHF 系統還是以 100 mW 為輸出功率來節省電池壽命。VHF 系統比較便宜，因此較常出現在婚禮攝影、劇場、DJ 表演現場表演和教堂等場合，效果很好。目前，在未申請特殊許可的情況下，FCC 會將無線電麥克風系統的最高功率限制在 50 mW。更明確的法規與資訊請查詢以下網址：www.fcc.gov/encyclopedia/wireless-microphones

UHF 訊號要比 VHF 強許多。VHF 無線麥克風系統在許多年前的業界拍攝

現場比 UHF 常見。過去我常在一間公司自由接案，公司內有幾十組無線麥克風系統，提供錄音師在每天開工前選用。大家每天像打混戰一樣，比賽誰先搶到 UHF 系統；若你的通告時間較晚，到公司之後就只剩下 VHF 系統可以用，這代表你那天都將和斷訊與糟糕的收音效果對抗。有些錄音師搶得不耐煩了，會把 UHF 系統的麥克風藏在器材室，或在前一晚打包好器材，再留下紙條寫著：「敢碰就斷手！」現在，VHF 系統已經不再常見。

無線電波跟聲波一樣會產生相位抵消，也就是聲波從物體表面反射，再與其他聲波交互作用時產生的消減或放大效果。相位抵消在無線電波當中被稱為斷訊。VHF 與 UHF 系統的波長差異很大，波長是指一個波完成整個循環所需要的距離，VHF 的波長約在 134 到 195 公分之間，UHF 的波長則在 45 到 60 公分之間。使用 VHF 系統時，如果因為相位抵消產生斷訊，你必須把 VHF 接收器移動幾十公分才能讓訊號變強。使用 UHF 接收器時，則只需要移動幾公分到十幾公分，就能避免相位抵消。

無線麥克風系統內部的頻率交互調變會造成訊號干擾。實際運作上，交互調變是兩個（或超過兩個）的頻率組合在一起，產生新的頻率，稱做鏡頻或是偽頻率。重要的是，只使用兩組無線麥克風時並不會發生交互調變，因為該現象需要兩個或兩個以上的頻率組合才會發生。

交互調變原理與數學計算對大部分錄音師來說難以理解（包含我自己在內），但要避免這個問題其實很簡單。使用兩組以上的麥克風頻率時，先將高頻率減掉低頻率，得到一個數字後，再和高頻率的數字相加，或用低頻率減掉這個數字。舉例來說，A 發射器的頻率是 550 MHz，B 發射器的頻率是 600 MHz，兩者相減得出 50 MHz；再將 B 發射器往上加 50 MHz、得到 650 MHz，或將 A 發射器往下減 50 MHz 而得到 500 MHz。；此時交互調變的頻率是 500 MHz 和 650 MHz。如果把第三組發射器設定在這兩個頻率，將導致各種問題。

上面的例子是以整數來舉例，處理起來相對簡單；不過，當你使用八組發射器，頻率又非整數時，計算過程會非常惱人。有些廠商如 Lectrosonics，就提供了參考用的頻率表。市面上也有一些頻率統整軟體，可以用來計算不同廠牌發射器的可用頻率。

這類頻率對照表提供特定頻段中可用的頻率，讓你的發射器都落在單一特定頻段，避免交互調變產生的訊號干擾。只不過，就算你的所有發射器頻率彼此都能相容，拍攝現場還是可能會有其他無線電訊號造成干擾。

頻率捷變式的無線電設備能調整成不同的頻率，甚至有些還具備掃頻功能。較舊的無線麥克風擁有固定的頻率，這表示如果你希望在現場有更多可選擇的頻

頻段 24

頻率	SW 頻道編號	美國電視頻道編號
614.900	0,5	tv38
615.500	0,B	tv38
616.400	1,4	tv38
617.000	1,A	tv38
618.300	2,7	tv38
619.200	3,0	tv38
619.700	3,5	tv38
620.500	3,D	tv39
626.900	7,D	tv40
629.100	9,3	tv40
629.800	9,A	tv40
631.100	A,7	tv40
632.900	B,9	tv41
633.800	C,2	tv41
636.400	D,C	tv41
638.700	F,3	tv42

頻段 25

頻率	SW 頻道編號	美國電視頻道編號
640.500	0,5	tv42
641.100	0,B	tv42
642.000	1,4	tv42
642.600	1,A	tv42
643.900	2,7	tv42
644.800	3,0	tv43
645.300	3,5	tv43
646.100	3,D	tv43
652.500	7,D	tv44
654.700	9,3	tv44
655.400	9,A	tv44
656.700	A,7	tv45
658.500	B,9	tv45
659.400	C,2	tv45
662.000	D,C	tv45/46
664.300	F,3	tv46

由 Lectrosonics 公司提供，頻段 Block 24 到 25 的頻率對照表

率，就得額外攜帶幾組設備。記者會、運動賽事，還有其他媒體眾多的拍攝現場，很快就會縮限你的可用頻率。這些地方可真是無線電叢林！掃頻設備有助於更快找到可用頻率。現在，無線電麥克風設備的收音效果與功能都強大多了。

如果你到拍片現場參與新聞專訪或側拍工作，記得詢問現場的收音組，你應該使用哪些無線電頻率才不會對他們的拍攝造成干擾。同樣地，在演唱會或劇場表演做側拍也是一樣。無論哪個場合，請記得側拍組或媒體可能不會太受歡迎。別太高調，你身在別人的地盤，記得尊重對方。重點是，找到合適的可用頻率，讓你們彼此都能收到好的聲軌。

無線麥克風系統之外的無線電波也可能造成無線電干擾，例如電子設備、調光器、馬達、燈光的鎮流器等。雪上加霜的是，以無線電波遠端遙控的攝影器材也一樣。這時候，手邊有個無線電波掃頻器就很有幫助！針對拍攝現場進行掃頻以找出可用頻率。

可能造成無線電干擾的因素不勝枚舉，負面表列不會產生干擾或雜訊的東西還比較容易！以下是可能干擾無線電的一些物品：

- 金屬結構
- 馬達
- 無線電手機
- 日光燈管
- 小家電
- 飛機
- 硬碟
- 引擎
- 手機
- 無線電對講機
- 霓虹燈
- 鎮流器
- 電腦
- 喇叭
- 花園裡的地精、通靈板，還有脫口而出「我覺得這組無線電麥克風一定很好用！」這一句話

　　如果早上這個頻率還好好的，吃過午飯後卻失靈了，也別太驚訝。只要幾次經驗，你就會深信這世界上有某股看不見的黑暗力量在對抗你。如果你剛好有個幸運符，把它掛在錄音推車上也好！

■ 無線發射器

　　無線發射器是將無線電訊號傳送到相同頻率接收器的設備。多數的發射器會連接領夾式麥克風，由演員配戴在身上。這類發射器就是俗稱的小蜜蜂。

　　發射器最常放置在演員的腰背部。在某些影片中，發射器出現在鏡頭前可被觀眾接受。但如果是劇情片，你就得想辦法把發射器藏起來。了解演員在戲中的動作能幫助你決定發射器的位置。假設劇中的醫生會把白袍脫下來，你就要把發射器藏在演員的衣服底下，麥克風才不會在演員脫掉白袍之後穿幫。

　　部分發射器上的皮帶夾可以拆卸，把夾子拆掉後，就能把發射器裝到小口袋中。這些小口袋上的魔鬼氈能幫助固定發射器而不掉出來，又讓換電池變得方便。在決定藏發射器的位置時，記得考量演員的走位與動作。

　　你可以把發射器裝在小袋子裡，用綁帶將它固定在演員腰部，再用衣服蓋住。發射器也可以綁在演員的大腿或是腳踝。腳踝位置會比較麻煩一點，因為發射器容易壓在骨頭上，在

裝發射器的小袋子

袋子中墊一小片海綿會讓演員舒服一些。發射器的天線也可能從褲子下擺露出來，在鏡頭前穿幫。為了解決這個問題，你得把小袋子倒過來綁。此外，多預留一點麥克風線長度也相當重要，因為發射器的重量會使麥克風線發生拉扯。綁發射器時要特別謹慎，才不會讓手中的設備滑落。

如果演員需要戴著發射器進行特技動作，記得確保他不會被發射器傷到身體，或是動作本身造成發射器損壞。如果演員表演的肢體動作很大，一定要用綁帶把發射器牢牢地固定在演員身上（腰部、腿部、腳踝等）。確認演員覺得舒適，但也不要太鬆，畢竟綁帶一定會因為發射器的重量而慢慢下滑，所以還是要適時調整。

你也可以把發射器放進演員的褲子口袋。若經過服裝組同意，你可以在演員褲子口袋的內側剪個小洞，方便麥克風線穿至演員的上衣底下。無論如何都要確保發射器不會穿幫，發射器體積造成衣服鼓起來一包的位置，也要處理。請戴上發射器的演員把口袋裡的手機拿出來，就算調成震動，手機訊號還是可能對發射器造成干擾。

人體中大量的水會吸收不少無線電訊號。避免將發射器直接緊貼演員的皮膚、造成訊號減弱。反之，應該用東西把發射器與皮膚隔開，例如布面膠帶、衣物等。如果是極端的狀況（例如汗流浹背的曲棍球球員身上），你可以把發射器裝進保險套裡、或使用防水的發射器，像是 Lectrosonics MM400C。在此鄭重說明，有潤滑液的保險套並不會強化收訊，只會讓所有東西都變得黏搭搭！

為了達到最好的訊號傳輸效果，天線應該呈一直線。為此，你可以用橡皮筋的一端固定天線頂部，然後把另一端固定在演員的衣服上，讓演員能自由伸展、彎腰和站立。在決定藏起多餘的麥克風線時，記得《魔鬼剋星》（Ghostbusters）裡的工作守則：別讓線交叉！當然，這裡講的是麥克風線與天線。否則會跟伊根博士警告的一樣「下場會很慘。」雖然你不至於全身上下都像光速爆炸那樣慘，但是會大大地縮減無線訊號的範圍，造成各種怪問題。總之，別讓天線與麥克風線交叉！

發射器天線可能會在拍攝過程中磨損而需要更換，有些型號的發射器天線可以拆卸，讓工作簡單許多。其他固定在發射器上的天線則需要送回原廠認證的維修店。自行更換固定式的天線可能會讓器材的原廠保固失效。

設定發射器音量時，你可以用自己的聲音做測試。參照待會要別在演員身上的同樣位置，把領夾式麥克風別在自己的身上。大聲說話，將麥克風設定到不會爆音的恰當音量。在大部分發射器中，綠色 LED 燈代表發射器順利接收到麥克風訊號，紅色 LED 燈則表示訊號過載。調整發射器的敏銳度，使紅色 LED

燈不會再閃爍。接下來，把麥克風別到演員身上，請他做相同的測試。如果演員在戲中需要提高音量，就請他以那個音量說話，再適當地調整發射器。

　　在幫演員別麥前測試麥克風，是為了確保迷你麥跟發射器都正常運作。讓演員自己測試也是必要的，因為他跟你的聲音不同。但通常，以你的聲音做測試，與演員自己測試得到的音量結果也會一樣，因此不須再做調整。花愈少的時間幫演員別麥克風，演員的心情就愈好，拍攝進度也愈快。

　　盡量別讓演員知道發射器的靜音開關在哪兒，一旦他們知道了，很可能自行使用它。要是演員把發射器靜音了，開拍前卻忘記打開，可能會一陣手忙腳亂。較新型的發射器上有特定的 LED 燈，可以顯示發射器是否為靜音狀態，這個設計對於發現並解決錯誤很有幫助。尊重演員在現場的私人談話，尤其是當麥克風訊號被輸出至劇組人員配戴的監聽耳機時。當你發現演員在進行私人、敏感的談話時，記得把他的頻道靜音。多年來，我聽過不少有趣的對話，然後……不，我不打算重複任何內容。

■ 發射轉接器

　　另一種發射器是發射轉接器，俗稱方塊。這類發射器能將手持式麥克風變成無線麥克風。若發射器本身能供應 48 伏特的虛擬電源，也能直接裝在吊桿式麥克風上。如果發射轉接器本身無法提供虛擬電源，就必須配合使用有內部虛擬電源的吊桿式麥克風，例如 Rode NTG-2。一般來說，你應該盡可能使用拉線式吊桿式麥克風，但某些情況下，無線 Boom 省事許多。有些錄音師會甘冒訊號干擾或斷訊的風險，每一顆鏡頭都使用無線 Boom 來收音。你得自己衡量風險。

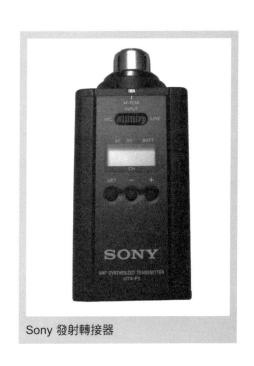

Sony 發射轉接器

■ 壓伸

　　壓伸（編按：又稱為壓縮擴展）是指在無線電系統中，將聲音訊號壓縮後再伸展的過程。壓伸是「壓縮」和「伸展」這兩個詞的組合。壓縮的過程發生

在發射器端，而伸展的過程發生在接收器端。無線電頻率（RF）發射器的訊噪比大約落在 60 ～ 65 dB，但專業現場收音可接受的訊噪比則是這個數字的兩倍。壓伸的過程把傳輸時的聲音訊號壓縮至 60 dB 的範圍，然後再伸展回原本的訊號範圍，使得聲音訊號在透過無線電波傳輸時，能使用較少的頻寬，減少傳輸過程中接收到不理想的噪音。

經過多年，現今的壓伸技術大幅提升，在最後的收音成果中不容易被聽出來。然而，沒有任何技術是完美的。在設定發射器音量時，避免過度引發壓伸的過程。數位無線麥克風系統使用無偏差的絕對範圍，因此不會產生壓伸，也使得數位麥克風系統能提供比類比系統更好的聲音。

■ 無線接收器

無線接收器會接收任何一個在相同頻率底下傳輸的訊號。同一組發射器和接收器可能被設定在不同的頻率。別先入為主，一定要確認並檢查發射器與接收器是否設定為同樣頻率。使用多組無線麥克風時，可以利用不同顏色的布面膠帶來標示同一組的發射器與接收器。

你可以把單一發射器的訊號傳送到多個調成同樣頻率的接收器；但反過來，你無法將多個發射器的訊號傳送給單一的接收器。把單一發射器的訊號同時傳至多個接收器的方法，也適用於多機拍攝、實境秀，以及遠端訊號途程的設定（監聽站、備用錄音機等）。

分集式接收器有兩支天線，彼此以超過波長四分之一的距離為間隔。接收器裡面有一個迴路隨時在監控兩支天線收訊，主動選擇並切換擁有較強收訊的天線，以避免斷訊。UHF 系統的波長距離與兩支天線的間隔，使得兩支天線幾乎不可能發生相位抵消的情況，這讓分集式接收器在斷訊的預防上遠勝過非分集式系統。因此，幾乎所有專業與中高階的接收器都採用分集式系統。

在真分集式接收器中有兩支天線與兩個無線電模組。當其中一個模組中的訊號掉到預定的閾值以下時，系統會自動切換至另一個模組。切換速度之快，讓訊號不會受到影響，因此難以察覺。

有些發射器與接受器能夠選擇要以麥克風級或是線級的訊號強度輸出訊號。記得將接收器及其相連設備的輸出等級調整一致。如果設定成不同等級，可能造成訊號過度放大或是太弱。不要把虛擬電源供給至接收器。有些設備無法辨別虛擬電源，因此不會受到電壓的影響；但也有些設備，像是 Sennheiser Evolution 系列，輸入虛擬電源會造成嘶嘶聲與噪音。

常見的無線麥克風系統如下：

- Lectrosonics 100 系列
- Lectrosonics 400 系列
- Sennheiser Evolution G3 100 系列
- Sony UWP-V 系列
- Zaxcom TRX900 系列

■ 無線麥克風天線

當發射器與接收器的直線距離空無一物時，訊號效果最好，不容易出現斷訊。場景的牆壁、演員、道具和其他物體，都可能阻礙這條直線距離。因此要盡量把天線往上升，超過這些障礙物，以提升收訊品質。調整天線能夠大幅改善訊號的接收。避免讓一大群工作人員或旁觀者站在你的錄音推車前；這龐大的水體及各種個人電子產品可能會嚴重干擾無線麥克風收訊。

發射器和接收器上都有天線。發射器上的鞭狀天線會配合不同的頻段裁剪成適合的長度。天線長度為其頻率波長的四分之一，因此稱做四分之一波長天線。我們已經知道 UHF 無線麥克風系統使用的頻率介於 470 MHz 到 698 MHz 之間，鞭狀天線的長度因此介於 11 到 15 公分（4.5 到 6 英吋）。Remote Audio 公司有販售未裁剪的天線「奇蹟鞭子」（Miracle Whips）組合，裡頭包含不同顏色的天線蓋和裁剪的教學手冊。

一組對應的發射器與接收器天線要互相保持角度極性；也就是說，兩者的天線角度應該相同。當天線垂直裝在發射器上時，接收器的天線角度也應該垂直；當發射器的天線角度呈水平，那接收器的天線角度也應該呈水平。如果兩者的角度不同，訊號會因此減弱或流失。

多數無線麥克風的有效距離可達幾百英呎，較高階的無線系統甚至可達 1,000 英呎。 不過，發射器與接收器愈靠近，始終是最理想的距離。當兩者距離超過 1,000

Lectrosonics SNA600 偶極天線

英呎時，你可能要開始擔心，或至少改用特殊的天線來強化收訊。

　　八木天線和對數週期天線（LPDA）能夠加大無線電波的訊號範圍。八木天線看起來就像是八〇年代家家戶戶屋頂掛著的老式電視天線；而對數週期天線因為形狀特殊，常被稱做「鯊魚鰭」或「蝙蝠翼」。對數週期天線具有方向性，這表示可以藉由調整它們的指向來減少干擾或改善訊號的增益。PSC 公司（Professional Sound Corporation）生產的對數週期天線（UHF 對數週期天線）具有 4.5dB 的增益，可將訊號強化三倍。Audio Technica ATW-A49S 天線則有 6dB 的增益，可將訊號強化四倍。Lectrosonics SNA600 偶極天線則是全向性天線，具有約 3dB 的增益，使訊號增強為兩倍，且增加約 20% 的有效距離。新式的螺旋天線，例如 Shure HA-8089 的螺旋天線可提供高達 14dB 的增益，頻寬比傳統天線更大。這些都是目前許多人公認最好的天線，在錄音師社團中愈來愈受歡迎。天線可以同時連接到多個接收器，有些錄音推車會直接配備一對天線來幫助分配訊號。

　　用來連接天線與接收器的是像 RG58 這樣的同軸電纜。同軸電纜具有高度的絕緣性及保護層，因此能有效阻隔訊號干擾。纜線愈短，訊號的流失程度愈低。100 英呎長的同軸電纜與 UHF 頻段（700 MHz）連接時，到了末端會有 17 分貝毫瓦（dBm）的訊號流失，相當於原始訊號減少了六倍之多！換成使用 100 英呎像 RG8 這樣低耗損的纜線時，訊號的損失甚至可以降低到使用 RG58 時的三分之一。近期以 PWS-S9046 纜線較受歡迎，其訊號流失的比例比 RG58 低。

　　除了流失訊號強度，你還必須考量高頻音的流失。如果你的天線纜線長度會超過 30 英呎，就要使用較粗的纜線如 RG8，或者將接收器與發射器靠近一點。使用較長的麥克風音源線，而不是用較長的同軸電纜來連接天線，有助於收到更好的聲音。不論如何，你應該想辦法縮短發射器與接收器之間的距離，例如把接收器藏在場景裡，或出畫一點點的位置。當鏡頭推進時，把接收器移近，讓它更靠近演員，距離縮短對你一定有好處。當演員要做長距離移動時，可以請收音二助拿著接收器移動，讓接收器更接近演員。在某些情況下，你甚至可以把接收器固定在攝影機的台車上，避免將天線架在距離錄音推車很遠的地方，長距離會使訊號產生衰減。

　　電子新聞採訪的錄音師不太需要特殊的天線系統，因為他們所有的無線系統都連接在錄音機背包裡。簡單來說，無線麥克風設備會跟著錄音師本人跑，而錄音師通常離現場很近。如果你發現訊號斷訊或受到干擾，試著改變收音位置，因為你走到哪裡，天線就會跟到哪裡。

■ 數位無線系統

數位無線系統比類比系統可信賴得多，不過時間會有一點延遲。數位無線系統必須將類比的聲音訊號轉換成數位訊號才得以傳輸；而當數位訊號抵達接收器時，會再被轉換回類比訊號。整個轉換過程大約需要 3.3 毫秒，聽起來是個大問題，但實際上幾乎無法察覺。不過，如果你將數位系統與類

Lectrosonics 數位混合式無線系統

比系統混合使用，這些許的時間差可能會引發相位問題或是明顯的延遲。解決方法是，確保數位無線訊號是以不同的音軌來混音或錄音。這樣的時間差類似以兩支距離不同的麥克風來收錄同一音源時所產生的現象（例如，用演員身上的迷你麥與距離頭頂 3 英呎的吊桿式麥克風同時收音）。另一個方法是利用數位混音器或錄音機，將 3 毫秒的延遲時間加入類比訊號來源，例如走線式吊桿麥克風或是隱藏式麥克風；這麼做能有效地同步類比訊號與數位無線訊號。

有些新型數位無線系統的發射器上設計有備用的數位錄音機，可用來拯救發生斷訊或訊號干擾的音軌。如果錢不是問題，最好的設備選擇會是數位 UHF 分集式系統。Lectrosonics 是業界公認品質最好的無線設備廠商，他們的產品幾乎在全世界所有影視拍攝現場都看得到。ENG 等級的主流無線系統則是 Sennheiser Evolution 系列，只要三分之一的價錢就能有很好的效果。

■ 電池

在無線系統中，電池也會影響收音品質與無線電訊號。使用無線系統時，一定要用新的電池；當電池電力下降時，無線電訊號也會跟著下降。拍攝劇情片時通常會有多次短暫的休息時間，可以讓你快速地更換電池；但在現場連線、訪談與其他現場活動中，可就沒有空檔。如果你必須長時間使用無線電設備，開拍前一定要裝入全新的電池，即使原本的電池還有 80% 的壽命也一樣。

如果一整天的拍攝都會用到無線設備，記得在午餐時間更換電池。要是拍攝時間拉長，你或許得再更換一次，但一般來說，一個拍攝日只要換兩次電池

就差不多了。電池壽命在極度低溫的環境中會降得很快,因此面對寒冷的長時間拍攝,記得多帶一些電池備用。

當電池電力下降時,無線系統的效果也會隨之下滑。若你覺得訊號愈來愈弱,就要快點檢查電池。有些無線接收器會顯示其對應發射器的電池壽命,這樣的設計很方便解決訊號微弱的狀況。如果電量看起來還很足夠,試著把接收器移近發射器,或考慮換到其他頻率。

鋰電池可為無線設備供電較長時間,雖然相對昂貴,但也減少換電池的次數。一般來說,鋰電池的持久性可長達普通電池的四倍,缺點是,鋰電池的電量流失曲線並不穩定。其他化學電池的電量會以穩定的速度流失,比較方便監控;鋰電池則容易在電量快用完時突然沒電,電量顯示往往看起來還很充足,卻在半小時後突然沒電。鋰電池可以持續使用好幾天,但電池壽命監控起來會相對變得困難。

在無線系統中使用一次性電池會讓你很快就破產。充電電池比較省錢,但需要定期充電。有些接收器可以外接電源。在現場使用電源分配系統的話,一顆大電池就能同時供電給所有接收器和混音器,省下許多錢和時間。部分攝影機有輔助的電源插孔,可以供電至攝影機上的電源接收器,以節省更換電池的次數與開銷。沒有外接直流電(DC)插孔的接收器與發射器,可利用改造後加上直流電線的假電池,順利以外接電源供電。

■ 無線中繼

將聲音藉由無線系統傳送到攝影機的方式稱為無線中繼,好處是攝影師跟錄音師不用綁在一起、可以分頭工作。缺點則跟所有無線訊號一樣,也會遭遇斷訊或干擾等問題。更麻煩的是,錄音師沒辦法有效地監聽接在攝影機那端的訊號。沒錯,如果攝影師不介意增加重量,攝影機上也還有空間,你可以在上面裝一個無線訊號回送設備。問題是,當你聽到斷訊或干擾時,還是無法判斷問題到底發生在攝影機輸入端(主訊號)還是在輸出端(監聽訊號)。

嚴格來說,無線中繼並不是最保險的選項。現實生活中,無線中繼每天都在使用,多數時候也運作順暢。然而某些情況下,攝影機不能被任何東西拴住,所以通常會使用 ENG 集體線來傳送聲音訊號。身為錄音師,你應該自己決定;現實狀況更常是由攝影師這一方來決定要不要跟收音組綁在一起。

無線中繼的正確設置方式,首先是將混音器(譯註:通常指的是具有混音功能的錄音機,但台灣業界還是習慣只稱之為錄音機)的輸出端與發射器的輸

入端設定成一致。有些發射器可以選擇要使用麥克風級或線級，但大部分發射器是麥克風級。如果設備上沒有可以調整的開關或選單，那麼該設備很可能已經預設為麥克風級，請翻閱說明書確認。接著，從混音器（錄音機）輸出測試音頻，並調整發射器的音量，讓音量表從紅燈慢慢下降至綠燈。然後，根據接收器的輸出端在攝影機上選擇正確的音源輸入端。可能的話，盡量採用線級。接著調整接收器的音量，確保它不會爆音。最後，調整攝影機的輸入音量，讓音量表維持在 0VU 或是 -20dBFS。如果有多軌同時傳送給攝影機，每一軌都要做相同的設定。

除此之外，透過無線中繼方式把聲音輸出給攝影機的另一個缺點是，不僅消耗大量的電池，還得每天確認。如果你同時使用多組無線麥克風，每天可能會消耗 32 顆三號電池！當中包括，每一個發射器、接收器各要兩顆三號電池。若你使用四組無線系統，這 16 顆電池至少得更換一次，總共就需要 32 顆。

■ 謹慎使用無線系統

現代的無線系統已經比過去可靠得許多，但無線技術還是有一堆問題。要價好幾萬元的系統依然會發生訊號干擾與斷訊；就算發生的機率很小，只要一次干擾就可能毀了那次拍攝的鏡頭，而必須再來一次。以實體線方式連接的系統更加可靠，也不需要電池，因此只要情況允許，你應該優先考量有線而非無線系統。如果演員身上的麥克風是無線迷你麥，最好搭配使用有線式吊桿麥克風。有了這層額外的保護措施，吊桿麥克風可做為無線麥克風發生干擾或斷訊時的救援。

反之，當你無法找出嗡嗡聲的來源，或是音源線接地產生的雜音，無線系統便成了最好的解決之道。有時候完全無法解釋為什麼這類聲音會有問題。我遇過最怪的狀況發生在底特律 54 Sound 攝影棚拍攝阿姆（Eminem）的工作現場。當時我們要幫他拍攝「感謝貴單位頒給我這個獎，可惜我不克出席……」這樣的得獎感言。當天我提早到了現場，這說法在拍攝阿姆的場合聽起來有點輕描淡寫。我跟阿姆合作過好幾次，他從來不準時現身，事實上他大概會遲到至少四小時！這對我來說通常是因禍得福，因為像得獎感言這類的拍攝，頂多五到十分鐘就拍完了。因為阿姆遲到，我的薪水總是很容易就從半日變成整日計算。多謝啦，阿姆！

回到故事場景，我在中午抵達現場並準備好所有器材；有線式領夾麥克風測試完畢，也調整好攝影機，一切都準備就緒，接下來只剩等待。等待過程中，

我們玩了地下室的遊戲機、講了幾通電話、上了一下網。大約下午五點，阿姆慢慢晃進攝影棚，然後又消失半個小時去做一些百萬身價饒舌歌手會做的事。終於，他走進來坐下，我把麥克風別在他身上，戴上耳機。

不知為何，音軌中有一種可怕的嗡嗡聲。他只坐在距離我 5 英呎的地方，麥克風線就在地板中間，距離任何電線都很遠。這時候我還不太緊張，我去檢查攝影機，確定攝影機使用的是電池電源，把連接監看螢幕的 BNC 端子解開，還是沒解決問題。接著拔掉錄音機與攝影機的連接線，沒用；再換 XLR 線和另一組迷你麥，聲音還是在。

阿姆開始不耐煩，即便以上的除錯過程還不到兩分鐘，我開始感到緊張了。我換上自己暱稱「好兄弟」的吊桿式麥克風，聲音還是在那！結果改用無線麥克風系統，嗡嗡聲就消失了。到底為什麼？我至今仍毫無頭緒。我們猜測那棟建築物裡有人啟動核子發電機之類的，但這永遠無解。回到家後，我測試了所有的設備，卻無法複製出同樣的嗡嗡聲。那次之後，我在一樣的攝影棚拍過其他案子，也沒再遇過相同的問題。我的重點是，就算你按部就班來，狀況還是可能發生。那次經驗告訴我，無線麥克風的收音效果比有線麥克風還要好。

在一場戲中，你可以部分使用無線麥克風收音、部分使用吊桿麥克風。雖然兩者聲音會有差異（麥克風位置、空間感、一致性），但這可能是某顆鏡頭唯一的收音方式。務必使用獨立錄音軌來分別錄製吊桿麥克風與迷你麥，方便後期聲音設計師決定混音方式，或從中擇一使用。舉例來說，如果演員一邊開車、一邊說話，車靠邊停之後下車繼續說對白，你可以一開始用無線迷你麥收音，等演員下車之後再改用吊桿麥克風。或者如果演員一邊說話、一邊走進餐廳坐下，並在餐桌前演完後半段的戲，你可以先用無線麥克風收錄演員走進餐廳時的對白，再換用有線麥克風收錄演員坐定位後的對白。即使你前面使用無線麥克風，不代表整場戲沒有改變的彈性。如果演員在戲中移動或出鏡，試著使用無線麥克風收錄移動中的對白，其他時候則使用有線麥克風。簡單來說，只在需要時使用無線麥克風就好。

使用無線麥克風通常比事後配音 ADR 的效果好。麥克風位置、演員動作和衣服噪音會是關鍵的影響因素。在錄製 ADR 的空間裡，你能錄到非常乾淨的聲音，但很難重現演員在現場演出時同樣的表演強度。ADR 永遠是聲音品質上的妥協做法。無線麥克風系統是錄音師手中的一張王牌，但在亮出王牌之前，你應該先考慮每一張牌的可能性。只要情況允許，盡量使用有線麥克風。

本節作業 這裡我們會使用到無線麥克風系統做個實驗。找一個朋友，替他別上迷你麥與無線發射器，請他在房間裡走動。有聽到訊號干擾或斷訊嗎？這些問題能夠解決嗎？接著，請這位朋友走出房間並繼續走動。麥克風的收音效果有差異嗎？之後，找一個開放空間像是足球場或是公園，請他在你身邊說話。最後，請他站遠說話，他能走到多遠而不斷訊呢？嘿，千萬記得別在懸崖邊做實驗啊！

Plant Mic Techniques

8 隱藏式麥克風的使用方法

隱藏式麥克風不是一種特定的麥克風類型，而是指麥克風的擺放位置。吊桿式麥克風固定在吊桿上、領夾式麥克風別在演員身上；隱藏式麥克風則是不固定在吊桿、也不別在演員身上的麥克風。簡單來說，隱藏式麥克風是另一種放置麥克風的方式。

相較於領夾式麥克風，隱藏式麥克風能收到較為自然的對白。領夾麥克風會呈現人工且空間感封閉的聲音。以演員身上的迷你麥收音時，距離攝影機 30英呎的演員說話聲聽起來，跟距離攝影機 5 英呎的演員一樣。隱藏式麥克風的概念是：麥克風定點不動。如同以其他方式擺放的麥克風，隱藏式麥克風分為有線和無線。通常，有線的隱藏式麥克風比較理想，但如果正式拍攝幾顆鏡頭之後才臨時決定要使用隱藏式麥克風，無線麥克風可以節省許多時間。如果使用有線麥克風，導線長度記得多留一些，免得需要再次調整麥克風位置。多餘的導線應該整齊順好、不穿幫。

如果演員遠離了隱藏式麥克風，聲音也會變遠。你可以運用一些巧思，把麥克風藏在會跟在演員身邊的道具裡，像是行李推車，這讓麥克風能跟著演員一起移動。隱藏式麥克風也能用來收錄現場的特效音。

你可以事先在現場藏好幾支麥克風，來收錄演員在不同位置所說的台詞。隱藏式麥克風擺放位置的範圍有時候被稱做「區域」。例如，在某場戲中，演員在桌子前開始說話，然後走到門口跟走廊的送貨員來段對話，接著又走到窗邊對著鄰居大喊。你可以在每個區域都擺一支隱藏式麥克風。使用多支隱藏式麥克風可能會在混音中造成相位問題，但只要每支麥克風都有獨立的音軌，後製階段就能透過在不同的麥克風之間做切換的自動混音功能來解決相位問題。如果要把兩組以上的麥克風混進同一軌，記得利用三比一定律來避免相位問題。

領夾式麥克風是最常做為隱藏式麥克風的類型。指向性迷你麥通常適用於廣播或新聞，但不適合做為隱藏式麥克風，除非演員在定點不動。Countryman B6 麥克風是市面上體積最小的迷你麥，即使放在攝影機的畫框內也不會被發現，它的拾音頭比火柴頭還要小得多。這種麥克風最早是因應舞台演出的需求而生，但因為體積小且聲音自然，馬上就被運用到影視產業。比起一般的迷你

麥，平面式麥克風，例如 Sanken CUB-01，能覆蓋較大的收音面積。Rode 鈕扣型麥克風也是能夠提供溫暖且自然收音效果的好選擇。

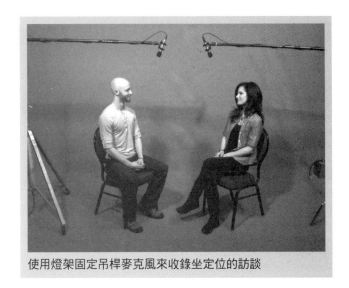

使用燈架固定吊桿麥克風來收錄坐定位的訪談

一般用在吊桿上的麥克風，例如心型指向或槍型麥克風，都適合隱藏在現場、協助收錄主吊桿麥克風無法收到的單一台詞。這時候，使用跟主麥克風同一型號的麥克風來做隱藏式麥克風，後製團隊更容易製作出一致的音色，讓整場戲的對白聽起來連貫。如果 boom 麥不好隱藏或數量有限，還是能以迷你麥或平面式麥克風做為隱藏式麥克風，只是後製會需要更多調整，音色才能一致。空間感開放的迷你麥與距離音源很近的槍型麥克風，在音色上要花很大的功夫才能吻合。所以可能的話，在現場使用相配的麥克風收音，方便後製團隊作業。

座談專訪可以使用固定的吊桿麥克風來收音，只要運用 C 型或其他燈架及吊桿支架，把吊桿固定在演員頭頂，就可省去長時間手持吊桿，收音效果也很棒。

■ 隱藏式麥克風的擺設位置

使用隱藏式麥克風時，應該謹守平方反比定律。隱藏式麥克風要離音源夠近，才能達到效果。如果距離不夠近，收到的聲音就會太遠，跟以機頭麥克風來收音的效果沒兩樣，而這從來就不是好的收音方式。隱藏式麥克風應該藏在演員前方，而非身後，將指向調整為能夠直接收到演員嘴巴說出的對白，或指在演員面前。

擺好麥克風後，觀看監視器以檢查麥克風有無穿幫。如果要把迷你麥藏在現場，你應該把這個位置告知攝影師，否則他可能會因為發現現場有未知的麥克風而發怒。

隱藏式麥克風可以因地制宜，藏在任何地方。以下是一些常見及不那麼常見的藏麥位置：

桌子

藉由把麥克風藏在桌上的道具裡或後方，你能夠收到坐在會議桌或餐桌周圍的群眾對話。如果是比較大張的桌面，則使用多支麥克風來增加收音範圍。

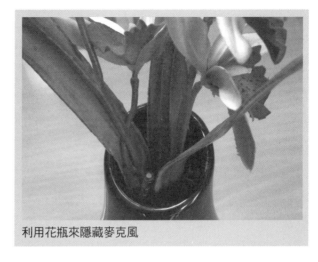
利用花瓶來隱藏麥克風

平面

把麥克風藏在牆面或其他平面上，可以收到吊桿麥克風無法收到的對白。這個方法在演員需要面對某個平面說話，例如電視、黑板或白板時，相當好用。

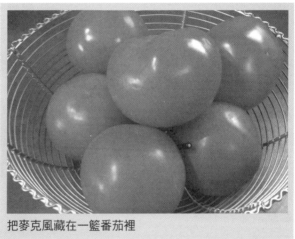
把麥克風藏在一籃番茄裡

書桌

當戲中一位演員站著與坐在書桌前的演員對話時，只使用一支吊桿可能會產生問題。吊桿在收錄坐姿演員的對白時很容易太低而入畫。這時候，你可以特別為他在書桌道具後面藏一支麥克風來收音。

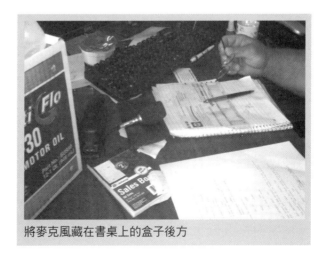
將麥克風藏在書桌上的盒子後方

車內

拍車戲時，可能將車輛與攝影機固定在拖車上，再用另一輛車拖行拍攝，這種以平板拖車的車拍方式會讓觀眾有演員真的在開車的錯覺。這個設置讓燈光、攝影和收音器材都能安穩地架設在車內及其周圍。低預算的拍法是拍攝在靜止車輛內假裝開車的演員，再另外營造出晃動的效果，並且搭配畫面投影或綠幕。這種方式能為製片

公司省下租借拖車的費用，也能達到較好的收音品質。

當車輛必須真的移動時，錄音師得思考錄音機該擺在哪裡。某些情況下，錄音師可以坐在後座，只要不穿幫就好。極端一點，錄音師可能得躲在後車廂。不過我並不建議，因為這既不安全，又一片漆黑，重點是非常不舒服！有時候，劇組會以跟拍車來拍攝戲用車輛，這時候錄音師就能坐在跟拍車裡，使用無線系統來收音。

在為車內的麥克風走線時，務必使用可拆的導線，方便你在車輛駛離時能快速地解開麥克風與錄音機的連接處，而且這個接點最好能夠設置在後座。在設置多組麥克風時，使用四芯線或 CAT-5 集體線會更方便。

有時候，你必須在沒有跟拍車的情況下在戲用車輛裡面藏設麥克風，通常是因為攝影機要單獨架在車上，由演員開出去，沒有劇組人員跟拍。這大部分發生在拍攝賽車，例如納斯卡賽車（NASCAR）的場合。此時錄音師要將錄音機設定好、固定在車內，當車輛準備出發時再按下錄音鍵，心裡暗自禱告。很顯然這種做法非常不理想，但若別無選擇，還是可以收到堪用的聲音。

對演員來說，在演出時聽到導演的指示非常重要。對講機當然是最方便的選擇。不過使用時，應該使用獨立於其他劇組人員的頻道，才能確保溝通訊號乾淨。或者，你也可以在後座放置喇叭來達到相同目的。Remote Audio Speakeasy v3a 這組能以兩顆 9 伏特電池運作的攜帶型喇叭就是不錯的選擇。如果你沒有吃電池的喇叭，將電源轉接器接上車內點菸器也能為喇叭供電。

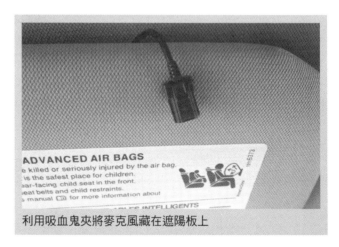

利用吸血鬼夾將麥克風藏在遮陽板上

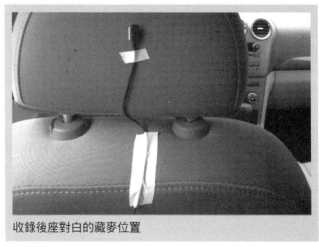

收錄後座對白的藏麥位置

在車內，演員能別上迷你麥，但安全帶可能摩擦麥克風而產生噪音，因此你應該避免讓安全帶直接壓在麥克風上。比較好的收音辦法是將麥克風藏在遮陽板或儀表板上。多數遮陽板外層都以較軟的材質包覆，在車輛移動時剛好為麥克風提供避震效果，收音還能達到與畫面更相符的空間感。在這種情況下也可以使用心型指向麥克風，但一般來說使用領夾式麥克風的效果較好。

許多錄音師會毫不考慮地將 Sanken CUB-01 藏在車內天花板。如果乘客不只一人，可考慮設置多組隱藏式麥克風，例如另外將 CUB-01 裝在後座天花板，為後座乘客收音。此外，前座座椅的後側是收錄後座乘客對白的最佳藏麥位置。

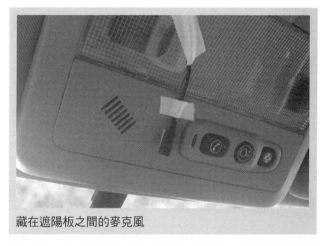

藏在遮陽板之間的麥克風

如果兩位前座演員面向彼此說話，麥克風可以藏在兩片遮陽板之間。

如果演員比較矮或者是兒童，麥克風可以藏在排檔桿上。

如果演員會面對他那一側的車窗，或背對著麥

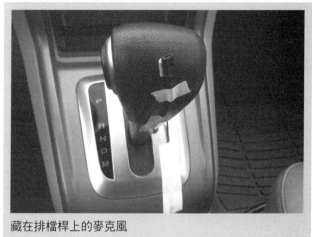

藏在排檔桿上的麥克風

克風說話，試著多裝一支麥克風來收錄那幾句對白。在狹小的車內空間，同時近距離使用多支麥克風可能會引發相位問題，不過分軌錄製多半都能在後製時解決。話說回來，還是不要輕易把所有的賭注都下在分軌錄製上，你應該盡量在現場就先處理。如果你是一邊錄音、一邊混音，試著獨立監聽每一個音軌，留意是否有這個情形。

有時候，為了畫面好看，車內物品會通通堆到座椅底下而可能發出惱人的噪音。問問看是否能將物品移出車外暫放，或至少用毯子包住放到後車廂。同時，確保車上所有東西都「牢牢固定」，燈具、鑰匙、零錢，還有置物箱裡的

物品都會發出噪音。要解決鑰匙圈的噪音，最好的辦法就是只保留發動車子的鑰匙就好，其他則交給道具組或負責的人員保管。用布膠帶或束帶把鑰匙全都固定在一起，也可以避免晃動。

　　車上的冷氣應該關閉。引擎啟動或車輛開動時產生的低頻隆隆聲已經夠麻煩了，冷氣聲對於收錄對白更是雪上加霜。演員可以在每顆鏡頭的休息時間打開冷氣，但正式拍攝時不該這麼做。

　　如果攝影機會拍到車窗外面，窗戶必然會被搖下。要是這些鏡頭跟車窗緊閉時的鏡頭剪在一起，對白音色聽起來會不一致。這是現場收音所要面對的殘酷現實，有些事情就是會在你的掌控之外。為了使音色一致，後製團隊可能會需要在緊閉車窗鏡頭的聲軌中加入風聲與道路的環境音。

　　搖下車窗拍攝會帶來許多麻煩，例如風聲、車輛噪音和其他交通噪音。在這樣的情況下，你可以把迷你麥藏在演員衣服下以收錄較乾淨的聲音，因為衣服能隔絕一些外界噪音。如果你仍然打算將麥克風藏在遮陽板上，記得要做防風措施；即便這些對白可能會需要後製以 ADR 重配，你還是應該在現場盡全力收到最乾淨的對白。如果最後真的要重配，這些聲音可以當做參考音使用。

車門

　　要收錄站在車旁說話的演員對白時，你可以把麥克風藏在車門的側邊。

車輛引擎蓋下方

　　如果在車子引擎蓋打開，演員一邊埋頭工作、一邊說話的狀況下，麥克風可以藏在引擎室。理想情況是，藏在引擎蓋底下的麥克風音色，要與演員離開引擎蓋下方，以吊桿麥克風從演員頭頂收錄的音色吻合。如此一來，後製得以最低度調整，甚至不經過 EQ 平衡處理就讓所有對白保持一致。

櫥櫃

　　當演員探頭進櫃子或衣櫥內正好同時說對白，吊桿式麥克風可能伸不進去，這跟演員在引擎蓋底下說話的情況類似。此

將麥克風藏在卡車的車門側面，在遠景鏡頭中收錄對白

時變通的辦法是把麥克風藏在櫥櫃裡面收音。

門口

某些情境下，你可能要使用吊桿麥克風為演員收音，但背景裡還有另一位演員靠在門邊說話。這時候，你可以請第二位收音員手持或以 C 型燈架固定第二支吊桿在門邊收音，又或者直接把麥克風藏在門框上方。

窗戶

探監這一類場景會有兩位演員隔著窗戶說話。這時候演員距離玻璃很近，吊桿麥克風很難伸到演員面前。此時你可以在窗戶兩側各藏一支麥克風來收錄演員對白，或分別為兩位演員別上迷你麥，雖然比較耗時。

法庭

在現實法庭中進行新聞報導相當具有挑戰性，尤其是現場連線。美國的真頻道（truTV）是一家專門從事這類報導的電視台。跟劇情片不同的是，這裡的所有事件都是進行式，沒有再來一次的機會。如果你沒收到某一句話，就永遠錯過了。

雖然法庭中通常設有 PA 系統，各處也都會擺放麥克風，但你千萬不要把 PA 系統的聲音直接拿來使用。這些麥克風的等級

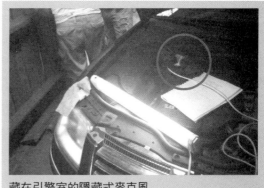

藏在引擎室的隱藏式麥克風

藏在櫥櫃裡的麥克風

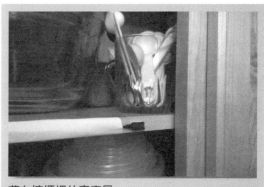

藏在門框上方的麥克風

在監獄會客室的玻璃兩側各藏一支麥克風

通常都很低，PA 系統的聲音一定會有嗡嗡聲。除此之外，系統中的麥克風都沒有適當混音，音量也會亂七八糟。所以要在法庭收音，你得設置大量的隱藏式麥克風，為重要人物像是律師、法官等人直接裝上領夾式麥克風。有些法官會同意使用 PA 系統，但拒絕配戴迷你麥，這時候你可以把麥克風藏在法官的講桌麥克風上，或是旁邊的長椅上。

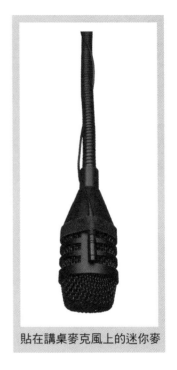

貼在講桌麥克風上的迷你麥

以下是在法庭收音時常見的麥克風配置：

- 辯護律師／檢察官：無線迷你麥
- 證人台：藏在講桌麥克風上的有線迷你麥
- 陪審團牆（阻隔陪審團與被告等人的牆面）：平面式麥克風（注意，這不是用來收錄陪審團的發言）
- 陪審團圍欄／橫擋：隱藏式有線迷你麥
- 法官：無線迷你麥、藏在講桌麥克風或長椅上的有線迷你麥
- 律師發言台：藏在講桌麥克風上的有線迷你麥
- 律師桌：藏在講桌麥克風的有線迷你麥
- 視聽設備：隱藏式有線迷你麥
- 空間音麥克風：安裝在法官後方牆上的平面式麥克風，面向觀眾

上面提到的某幾個特定位置必須使用無線麥克風。但我再次強調，能使用有線麥克風時盡量避免使用無線麥克風，休庭期間必須仔細且全面地確認電池壽命，開庭期間可不會暫停或讓你靠近長椅去換電池！

運動賽事

記錄運動賽事要收錄的不光是對白而已。現場戰況可以使用隱藏式麥克風收音，讓賽事更生動地呈現在觀眾眼前。以曲棍球比賽轉播為例，通常會以設置在賽場各處的麥克風收音為背景音效。球迷用拳頭敲打玻璃的聲音或許很吵，但這也是觀賽經驗的一環。當你在家看轉播時，會聽到啪的一聲射門、曲棍球圓盤敲擊球門的嗡嗡聲，以及球員彼此的撞擊聲。在電視轉播賽事中聽到的比親臨現場感覺還要刺激。

我永遠忘不了 1997 年第一次去現場看的曲棍球比賽。那是底特律紅翼隊（Detroit Red Wings）振奮人心的賽季，他們最終贏得了史丹尼盃（Stanley Cup）。那次我是為 ESPN 聯播網工作，需要記錄賽前與賽後的球員訪問，這表

示比賽期間我們什麼事也不用做，只要坐著看比賽，因為有另一組團隊負責賽事轉播。身旁的攝影師吃著熱狗，我坐在觀眾席，一邊想著自己的工作有多酷。但沒過多久，我就覺得少了什麼。比賽很安靜，太安靜了。然後我才豁然開朗，原來真正的曲棍球比賽聽起來是個這樣子！

多年來，我都被電視轉播那刺激又近距離的音效給寵壞了。當然，在現場我還是能聽到隱約的射門聲，以及冰鞋刷過冰面的聲音，但都非常微弱。我覺得很失望，這是為什麼？因為觀眾期待的是聽到刺激的比賽啊！觀眾想聽到的是拳擊賽中手套撞擊的聲音、棒球賽中球棒「鏘」一聲打中球的聲音、還有超級盃（Super Bowl）球員近身肉搏的衝撞聲。如果沒用麥克風收這些聲音，觀眾什麼也聽不見。

曲棍球賽通常使用隱藏式麥克風來收音。其他比賽，像是美式足球，則會有好幾位收音員站在場邊，以直接手持、或使用擺在集音盤內的槍型麥克風來捕捉現場聲音。集音盤是一種碟型、能收集聲音並反射到上方槍型麥克風的設備。集音盤被視為移動式的隱藏式麥克風，但嚴格定義起來並不算是隱藏式麥克風。如果你擔任運動賽事的錄音師，記得加入現場音效來豐富整個賽事！

以下是一些比較有創意的藏麥位置：
• 植物盆栽裡（「植物」可能跟隱藏式麥克風的英文 plant mic 有點關聯）

• 桌子的書本背後	• 演員手持的道具（板夾、書本等等）
• 床頭板、床頭櫃	• 演員面前的電腦螢幕
• 窗戶	• 演員乘坐的交通工具
• 鏡子	• 車輛排檔桿
• 鄰近的道具	• 基本上哪裡都可以！

■ 隱藏式麥克風的固定方法

嚴格來說，隱藏式麥克風不是正規的別麥方式，因此也大多使用非正規的固定技巧。簡單來說，如何固定麥克風，取決於麥克風要固定的表面。固定麥克風主要會用到兩樣東西：扣件和避震架。

扣件

電工用的布面膠帶大概是拍片現場最常拿來固定物品的工具了。拍攝期間的任何東西都可能以布膠固定。一般來說，布面膠帶能黏貼物品，又不像封箱膠帶容易留下殘膠。但對某些材質的平面來說，布膠帶撕下時可能會讓油漆剝落、亮

光漆磨損，或在溫度過高的情況下留下殘膠。其他可用來固定麥克風的材料還有紙膠帶、曬衣夾、彈簧夾與安全別針。

布面膠帶球

避震架

專用避震架可以隔絕麥克風跟週遭環境或吊桿接觸。理論上，這是用來設置隱藏式麥克風的好辦法；但實際上，避震架體積很大，在鏡頭前很難隱藏。有鑒於此，我們需要額外的吸震措施。泡棉或其他柔軟的材質有助於隔開隱藏式麥克風跟要固定的平面。這在演員用力拍桌、坐下或拿起道具時能達到很好的防震效果。枕

布面膠帶管

頭、一疊衛生紙、或海綿，都可以拿來做防震。

　　把布膠帶揉成一團、有黏性的面朝外，就是很有效的避震工具，同時兼具扣件功能。只要把布膠帶黏在任何你想擺放麥克風的位置即可。

　　布面膠帶也能用來製作迷你麥的迷你避震架。將膠帶反捲成雙面都可黏貼的圓管狀，一面黏上迷你麥，另一面黏在你想固定麥克風的任何一處，圓管中間的空間就能吸收輕微的震動。

🎤**本節作業** 環顧你身處的空間（咖啡廳、教室、飛機上……任何地方），如果你必須在這個空間收音，卻沒辦法使用吊桿，你會把麥克風藏在哪裡？試著找出有創意的藏麥位置，錄下聲音並聽聽看結果。

9 麥克風的挑選方法

　　針對不同鏡次選擇適合的麥克風，結果會有天壤之別。適用於所有情境的萬用麥克風並不存在。對錄音師來說，選擇麥克風的優先順序是：吊桿式麥克風、隱藏式麥克風、領夾式麥克風。你也應該依照這個順序來決定工作中首要和次要的麥克風。錄音權威弗萊德・金斯伯格（Fred Ginsburg）稱此為「麥克風技術順位」。

　　基本上，吊桿式麥克風能夠提供最自然的收音效果。但有些地點、場景或攝影機角度會讓吊桿式麥克風顯得不切實際，這樣的例子包括大遠景、特效場景、以及環境噪音量極大的拍攝現場。這時候，你應該優先使用隱藏麥克風，最後才會是領夾式麥克風。拍攝地點能幫助你決定麥克風的類型；而應該使用隱藏式麥克風或迷你麥，則由表演動作的內容來決定。

■ 選擇麥克風的原則

　　以下是選擇和使用麥克風的原則。如果不確定，只要牢記「B.P.L」這個口訣（Boom 吊桿式、Plant 隱藏式、Lav 領夾式）！

室內場景	
吊桿式麥克風	
• 心型指向／高心型指向 由上往下收音（走上面） 由下往上收音（走下面）	• 槍型麥克風 由上往下收音（走上面） 由下往上收音（走下面）
隱藏式麥克風	
• 全指向性／領夾式麥克風 • 平面式麥克風	• 心型指向／高心型指向 • 槍型麥克風
領夾式麥克風	
• 有線式	• 無線式

室外場景

吊桿式麥克風

- 槍型麥克風
 由上往下收音（走上面）
 由下往上收音（走下面）

- 心型指向／高心型指向
 由上往下收音（走上面）
 由下往上收音（走下面）

隱藏式麥克風

- 槍型麥克風
- 心型指向／高心型指向

- 全指向性／領夾式麥克風

領夾式麥克風

- 有線式

- 無線式

一旦你決定了某個鏡頭的麥克風，盡可能在過程中維持一樣的設置。即便後來你覺得另一支麥克風比較好聽，提供音色一致的音軌給後期剪接師，比起中途更換麥克風更為重要。在正式開拍前做好決定，在同個鏡頭中盡量使用同一支的麥克風。你不需要整場戲都用一樣的麥克風；當鏡次更換了，你就可以考慮其他麥克風選項。當然，這只是一般的做法，有些狀況會讓你不得不更換麥克風。不論如何，原則是盡力讓音軌的音色保持一致。

如果是因為遠景鏡頭而無法將吊桿式麥克風靠得夠近，那就想辦法使用無線領夾式麥克風。剪接師通常會使用特寫鏡頭的聲軌，並以遠景鏡頭錄下的聲音做為參考音。

有些麥克風在混搭時的一致性會比較好。混合使用不同廠牌的麥克風有時候會使音色出現顯著差異。單支麥克風獨立使用時聽起來沒什麼問題；但混在一起或交互切換使用，個別麥克風聽起來就可能變得奇怪。這樣的情況尤其在收錄背景噪音或空間音的時候特別明顯。

新聞採訪現場作業時沒辦法很多麥克風。通常你只會有一支吊桿式麥克風（多半為槍型麥克風），再加上幾組領夾式麥克風，就必須應付所有拍攝。麥克風的選擇常常受拍攝類型很大地影響。在電影拍攝中，攝影師會使用遮光斗和濾鏡；但在新聞採訪作業中，攝影師為了節省時間很少會在鏡頭前加東西。這一種邊跑邊拍的拍攝方式，或許會讓習慣劇情片製作方式、擁有較長時間追求音畫品質的工作人員感到沮喪。新聞採訪的拍攝具有即時性且預算較低，畢竟這個工作著重的是速度。

■ 聲音空間感

　　把聲音空間感處理得與畫面一致，這點理解起來相對簡單，尤其當你把吊桿不能穿幫這個原則納入考量，就更好懂。在遠景鏡頭中，吊桿必須距離演員很遠才不會入鏡，而這個位置收到的聲音空間感也會符合畫面的視覺。相反地，如果鏡頭很近，吊桿麥克風也能很接近演員，此時聲音同樣符合攝影鏡頭的空間感。

　　聲軌當中包括直接音、間接音和殘響三者之間的平衡，會塑造出聲音的空間感。在後期如果要調整麥克風的音量很簡單，聲音的空間感卻很難調整。要讓近距離收音的聲音聽起來變遠，可以利用後製軟體的插件來增加聲音的反射和殘響；反過來卻無法利用插件來除去對白中的反射與殘響，把收音距離很遠的音軌變近。（譯註：近期已經有新開發的插件可以去除殘響，技術也愈來愈好，因此愈來愈可行。）

　　聲音的空間感也能利用對白／背景聲的比率來塑造，也就是對白音量與環境音或空間音的音量比例。在遠景鏡頭中，聲音空間感是對白聲聽起來較遠，而且有較高比例的環境噪音；特寫鏡頭則著重在對白聲，背景噪音聽起來很小聲或幾乎不存在。錄到的音軌音量則跟聲音的空間感沒有關係。

　　無論整體音軌錄得大聲或小聲，對白聲和背景噪音的比例仍可以相對維持。簡單來說，如果對白音量占了整體音軌的 80%、背景音占 20%，無論整個音軌訊號是 -10dB 或 -40dB，這樣的比例會維持不變。錄「大聲一點」，能夠避免在後製期間產生過大的底噪。當你找到了前級放大器的甜蜜點時，就自然會有這樣的效果。在這之後，就剩下麥克風位置對不對的問題。當你移近麥克風，音量自然會變大。面對這樣的情況，你可以把錄音機的音量調小，讓音量符合之前錄下的音軌，有助於提供音量一致的聲軌給聲音剪接師。

■ 攝影機角度與畫面空間感

　　攝影機角度的概念不同於畫面空間感。攝影機能以各種不同的角度擺在被攝者周遭：後面、上面、下面、側面；攝影機畫面則能從中景拉到特寫，甚至大特寫。然而在上述所有情況下，聲音的空間感都要保持一致，不該因為攝影機角度或遠近有所改變。但是遠景鏡頭就不一樣了，因為演員對白的直接音會伴隨著間接音，聲音的空間感會相當不同。假設拍攝一個大遠景，演員距離攝影機很遠，此時如果演員的說話聲聽起來很近，會讓觀眾對空間的理解感到困惑。

　　如果將麥克風靠近演員，會加大對白的音量，並降低背景聲的音量及該空

間對聲音的影響；反過來，如果將麥克風拿遠，不僅會加大背景聲的音量及該空間對聲音的影響，也會降低演員說話的音量。技術上你可以調整麥克風的增益，但麥克風的設置位置與類型選擇才是錄音工作成為一門藝術的關鍵。如果你找不到最好的收音效果，或是演員對白、背景，以及空間對音色影響程度的最佳平衡，你該調整的不是錄音機旋鈕，而是麥克風擺放的位置。如果還是不成功，改用其他麥克風試試看。

■ 吊桿式麥克風的空間感

以吊桿麥克風由上往下收音的方式，最能使聲音的空間感與畫面吻合。其他的收音方式不是每次都能達到相符的效果。隱藏式麥克風設置在定點，領夾式麥克風因通常裝在演員身上而聽起來很近。使用吊桿麥克

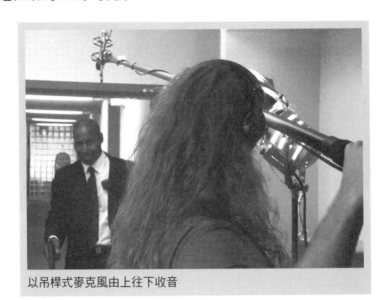

以吊桿式麥克風由上往下收音

風，並且盡可能環抱畫面邊框，觀眾聽到的聲音就會支撐眼前所見的畫面。遠景聽起來是遠的、近景聽起來是近的。

通常，應該避免從攝影機旁邊或正後方來收音，但有時這可能是最好的辦法。例如，有場戲演員要直接低頭看著攝影機（像是 POV 主觀鏡頭），並對著攝影機說話，你可以把麥克風擺在攝影機旁、朝上對著演員收音。記得解決掉攝影機產生的任何噪音。

■ 移動對白

演員在表演時的移動也會影響聲音的空間感。如果演員遠離攝影機，那他就不應該靠近麥克風，不然會讓演員聽起來愈來愈靠近觀眾，看起來卻像是要離開。音畫不一致會使觀眾感到困惑。如果換成演員靠近攝影機，就不應該讓他遠離麥克風。上述這兩種狀況都會導致聲音與畫面的空間感不一致。一般來

說，吊桿式麥克風都會跟著演員移動，使收音的空間感維持一致。但如果你必須將麥克風設置在特殊的位置、或隱藏起來，就得確保畫面與聲音的空間感彼此吻合。

移動對白（演員在移動中說的對白）通常不會使用隱藏麥克風來收音。在演員行走的路線中間擺一支隱藏麥克風，對白會隨著演員走動而忽遠忽近，聽起來很不自然。尤其是把麥克風擺在演員移動的起點，聲音更會隨著演員走近攝影機而變得愈來愈遠，效果特別詭異。隱藏式麥克風較適合用來收錄定點的對白，特別是演員的某幾句台詞或者吊桿麥克風收不到的部分對白。如果你無法使用吊桿式麥克風來收錄移動對白，無線迷你麥就成了唯一的選擇。

■ 多機作業的空間感

雙機作業能夠加快拍攝進度，但如果兩台攝影機的拍攝角度差異極大，會為收音組帶來很大的麻煩。例如，假設 A 機拍攝中景、B 機拍攝遠景，吊桿麥克風的最接近位置會取決於 B 機的畫面。此時的聲音空間感會符合 B 機，但與 A 機不相符。面對這一類狀況，領夾式麥克風會被當做主要的音軌來源。

一切的目標都是為了讓觀眾眼前看到的與耳朵聽到的相符。身為人類，我們期待遠方的東西聽起來遙遠，靠近的東西聽起來很近。如果顛倒過來，就會覺得不自然。

現場收音的關鍵就是「在對的時間、對的地點，使用對的麥克風、以對的音量來收音」！

🎤**本節作業** 試著將麥克風擺在不同的位置，體驗直接音與間接音之間的關係，以及對白聲／背景聲的比例。將麥克風擺在距離你 2 英呎由上往下收音，錄下幾句話，並以聲板記錄該音軌的麥克風距離。接著再退後 2 英呎，錄下一樣的詞句並記下距離，再遠離幾公尺重複同樣的動作，直到你距離麥克風 15 英呎。有發現什麼改變嗎？當然在距離麥克風最遠時，音量一定會最小聲，除此之外呢？直接音與間接音是否有差異？你有注意到對白聲／背景聲比例的變化嗎？同樣的實驗請在室內與室外各進行一次。

Signal Flow

10 訊號流程

訊號流程可以定義為聲音訊號從源頭到目的地所走過的路徑。更簡單地說，就是從起點到終點的過程。訊號流程包括兩個部分：傳遞訊號所需的邏輯路徑與實體路徑。

■ 邏輯路徑

你應該理解使用器材的訊號流程。哪端應該接上哪端，一開始或許很令人困惑，有許多地方要考量。不過如果你能有邏輯地思考，就等於贏在起跑點了。訊號源永遠應該跟輸入端連接，輸出端則永遠該跟下一個設備的輸入端連接。我爸至今仍不懂這個簡單的道理，到現在，他每次買了新的家庭劇院產品還是會打電話問我。當他問我應該把 DVD 或藍光播放器的輸出端接到哪時，我的答案永遠是：「看你想把訊號輸送到哪個設備，就接在它的輸入端。」我總是會失去耐性、口氣很差地的回答，但最後還是出現在他家，直接幫他裝好。

對於較複雜的設置，你或許得實際畫出訊號流程圖。使用訊號流程圖不代表你不懂自己在做什麼，更多時候，這反而代表你知道自己在幹麻。訊號流程可能很複雜，而拍攝的速度只會讓你壓力倍增。你可以試著以顏色及標籤來標示器材，方便迅速找出問題。許多錄音師會依據導線的顏色，在對應的推桿貼上同樣顏色的標籤，來幫助記憶每條導線和聲軌的配對。不同顏色的布膠帶或電氣膠帶可以拿來標記成對的無線發射器與接收器。幾秒鐘的小動作，能大大減少訊號配對的時間。你可以在小抄與解說卡上記下各種設定、操作模式與選單快速鍵。

到底什麼是訊號流程？

訊號流程就像水管線路一樣。在你住的房子裡，水依循同樣的方向，從這一端流到那一端。如果你希望水龍頭流出水來，只要把它轉開即可，前提是水要先流到水龍頭的位置才行。我們從頭說起好了。水究竟從何而來？假設你住在大城市，日常用水自城市的自來水廠，這就是你的水源。此處的水流是以最強的壓力抽送，每經過一個節點壓力就會減少一些。水也可能先流經當地的配

水點再到你家；之後，主要的水閥能讓水流進家中的各個水管。一旦水進入家中的水管線路，隨即會被導向所有的水槽、馬桶、蓮蓬頭等。若不透過幫浦或特殊的接頭，是沒辦法將水加壓回原來在自來水廠時的水壓。如果你能

Sound Devices 744T 上的快速鍵小抄

理解這個概念，就能理解聲音訊號的流程。

上述例子當中有幾個概念需要釐清。第一，除非水已經從自來水廠送到了你家，並流經主水閥進到各個管線，否則打開蓮蓬頭不可能會有水。這個道理跟聲音訊號一樣：如果麥克風沒有接上（好比自來水廠關閉一般），你的麥克風訊號就不可能出現在主混音音軌當中。

第二，從麥克風傳至混音器的訊號高低，是由該聲軌的增益鈕（也就是主水閥）來控制。當水閥只打開一點點，只有少量的水能夠流過；當水閥全部打開，水流量最大。同理，當聲軌的增益只稍微打開，只有些許訊號能夠通過；當增益充分開啟、到達「均一點」的位置，就能讓適中的訊號通過。不過比起水閥，增益旋鈕的功能更像是泵浦。換句話說，增益旋鈕控制了能放大聲音訊號的內部放大器。當某條聲軌的增益完全拉掉，還是會有少量的訊號放大效果。把增益旋鈕拉到最低並不會阻斷訊號傳進混音器，但某些情況下，聲音訊號會因此縮小到幾乎消失殆盡。

第三，蓮蓬頭的水龍頭必須打開，它就如同聲軌的推桿一般。藉水管線路的比喻來理解聲音訊號的流程，事情簡單了許多；不同的是，錄音師通常擁有絕對的控制權和成套的按鈕，這是件好事。

多一點旋鈕和開關，你能更快掌控整個聲音訊號的流動：傳送到哪裡以及傳送多少量。無論你的混音器上有十個，還是好幾百個旋鈕與開關，概念都一樣，每一個旋鈕不是用來開啟，就是負責關閉一條提供訊號穿過的路線。如果聲音沒有如你所願抵達目的地，只需要回溯訊號流程，確保每個閥門都有開啟。

在訊號流程中牽涉到了水壓的問題：讓水流動的力量。這股壓力稱為「增益」。決定在哪一端增益以及增益多少，都必須謹慎思考。過度的增益會導致破音失真或產生系統底噪；過低的增益則讓你的聲音訊號像是廉價旅館裡水壓

微弱的蓮蓬頭。接下來，就讓我們進入增益分層的世界。

增益分層

理解增益分層是很重要的一步，因為它會大大影響聲音訊號的品質。不過別擔心，這很容易理解。

增益分層的主要原理是，聲音訊號在源頭時最強，往下的各個階段會維持同樣的等級，或是衰減。一個階段的訊號強度，永遠不該調得比上一個階段強。當你發現必須使用放大器來增強聲音訊號時，就能懂得這個道理。如果把放大器調整到超過最佳設定，也就是超過所謂的均一增益，就會放大系統嘶嘶的底噪聲或其他噪音。

均一增益的用意，是讓兩個傳送與接收同一訊號的不同設備達到同樣的訊號強度，在產生最少系統底噪的情況下獲得最佳的訊號強度。均一設定在增益／微調旋鈕、或該音軌的推桿上，是以「U」或「0」表示。要注意的是，依照不同情況，你可能必須將增益維持在均一設定，也可能不該這麼做。

使用線級訊號的聲軌，系統經常將輸入的增益預設在均一位置，但聲軌的推桿則可以設定在高於或低於均一值，端看你希望傳送到主輸出的訊號多寡而定。以線級輸入的訊號如果升高至超過均一增益，可能會造成失真。

麥克風訊號又是另外一回事。首先，你必須將麥克風級的訊號（約為-60dB）放大到線級（+4dB）。當演員大聲叫喊而使麥克風訊號過強，你必須調降該聲軌的增益旋鈕做為補償。若輸入訊號太強，下拉聲軌的推桿可以減少從該軌進到主混音當中的訊號量，但訊號本身還是會失真。這是因為訊號在離開麥克風前級（也就是該軌的增益值）、進到聲軌的推桿之前就已經失真了。下拉推桿只會減少已爆音訊號的量，而不會減少聲音爆掉的程度。這時候，減少聲軌的輸入增益，才能避免爆音。在某些情況下，你甚至必須利用衰減器來減少聲軌的增益值，才能將乾淨的聲音訊號往下傳送到推桿。

聲音一旦失真之後就無法回復。你可以透過適當的增益分層來避免爆音；然而只要一失真，就無法逆轉。要注意的是，有些音源會讓麥克風本身呈現過載，在到達聲軌的增益之前就失真。麥克風的內嵌式衰減器或衰減鍵可以矯正這個問題。如果問題還是無法解決，你應該直接把麥克風拿遠離音源。

增益分層並不只有在使用兩組以上器材時才會用到。增益分層的結構在單一設備，例如單一錄音機或混音器內部也同樣存在。增益分層的原則是，隨著層次推進，聲音訊號的等級要不是維持一致，就是逐漸降低。

■ 實體路徑

現在來聊聊水管吧！水管是水流動的管道，在聲音訊號中相當於導線。如果水管之間不互連，水就無法流到目的地。發生這種問題總讓人好氣又好笑，但訊號異常時往往就只是因為導線沒接好這樣的小事，業界俗稱為「漏氣」。內部線路，也就是設備或麥克風內部的導線通常不會是問題，我的意思是，僅有小於 0.001% 的機率會在這邊出狀況。如果導線都接上了，訊號卻仍舊相當微弱或沒有訊號，要檢查的就是水管／導線，也就是訊號的實體路徑。

當你確實理解訊號的邏輯路徑，就可以開始連接各條水管。其中，有兩個要件：接頭和導線。

接頭

接頭中的公接頭負責輸出訊號、母接頭負責接收訊號。事先了解這一點，你就不會在拉了一條約 100 英呎的導線之後才發現要接麥克風的那端錯邊了。由於麥克風會輸出訊號，麥克風上面的接頭一定是公接頭；要連接麥克風的導線端一定是母接頭。

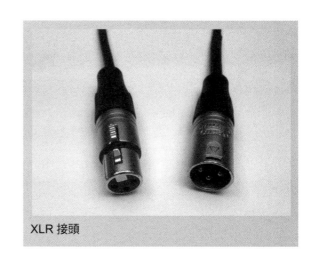

XLR 接頭

在連接或拆卸導線時，一定要握住轉接頭。避免直接扯掉連接設備的導線，不然會損壞內部的金屬線絲，使電流產生斷斷續續的短路而損害器材。連接導線時，仔細聽是否有「咔」的一聲，才代表導線牢牢接上。

接頭與轉接頭類型

XLR

XLR 接頭可以在標準的麥克風導線上看到，也可以接在使用線級訊號的器材之間。XLR 的縮寫源自一種 Cannon 接頭（譯註：即 Cannon 美國卡農電子公司生產的 X Latch Rubber 接頭，業界常稱為 Cannon 頭或 Cannon 端子）。母頭上有一個卡榫，能牢牢鎖住公頭。按壓設備上的卡榫，能鬆開 XLR 公頭連接設備的那端；按壓接頭上的卡榫，則能從設備上解開 XLR 母頭。卡榫的功能是避免導線意外被拔開。

• XLR 端子的內部接法

Pin 1：接地　　　Pin 2：正極（熱）　　　Pin 3：負極（冷）

請注意，由於多年前某些國家針對哪個接腳應該是正極產生了分歧的意見，因此，有些老舊器材的 Pin 2 是負極。不確定的話，記得檢查設備說明書。

電話端子

電話端子原本被用在電話交換機的接線上，因此得名。電話端子分為兩種規格：1/4 英吋及 1/8 英吋。1/8 英吋的版本常稱為 3.5mm 或是「迷你接頭」。使用不可鎖的接頭，例如耳機線時，記得把接頭完全插入。如果沒有插到底，可能導致沒有訊號、訊號微弱，或是雙聲道訊號變成單聲道訊號。較新的設備會在迷你接頭表面加上螺紋，確保接頭正確接上且固定。兩種規格的電話端子都各有兩種版本：TS 和 TRS。（譯註：電話端子的縮寫分別來自端子的三段式構造：尖〔Tip〕、環〔Ring〕、套〔Sleeve〕）

　• TS 版本　　　　　　　　　• TRS 版本

　　內部接法：　　　　　　　　內部接法：

　　T：訊號　　　　　　　　　T：正極（熱）

　　S：接地　　　　　　　　　R：負極（冷）

　　　　　　　　　　　　　　　S：接地

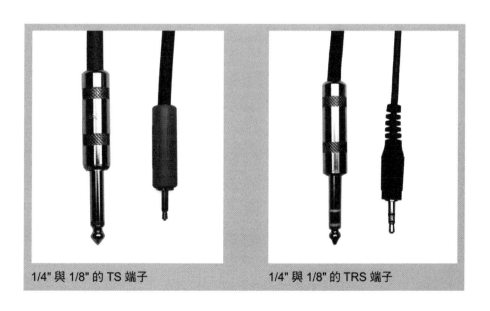

1/4" 與 1/8" 的 TS 端子　　　　　　1/4" 與 1/8" 的 TRS 端子

RCA 端子

RCA 端子的名稱來自它的發明者——美國無線電公司（Radio Corporation of America）。這類接頭廣泛運用在消費型設備上，但有些專業設備也會使用。（譯註：RCA 端子的中文俗稱為梅花頭或蓮花頭。）

- RCA 端子內部接法
 - T：訊號
 - S：接地

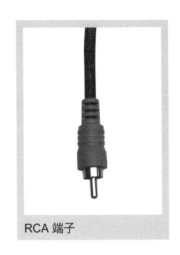

RCA 端子

BNC 端子

BNC 端子是需要旋轉才能鎖上的接頭，常出現在視訊設備、無線電設備（RF）、時間碼設備的導線上，以及部分無線電麥克風的天線接頭。BNC 端子的導線不會用來傳遞聲音訊號。

- BNC 端子內部接法
 - T：訊號
 - S：接地

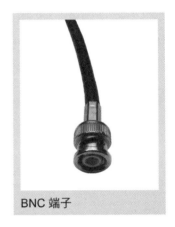

BNC 端子

轉接頭

轉接頭能把某種端子的接頭改變成另一種端子。對錄音師來說，各式各樣的轉接頭是必需品。裝上適當的轉接頭之後，導線幾乎可以接上任何一種音訊設備。

筒型轉接頭

筒型轉接頭是能改變接頭公母的轉接頭。

轉接頭

訊號衰減

插入損失是指在訊號流動的過程中，每加上一個接頭，就會使訊號減弱一些。使用愈多接頭與轉接頭，訊號損失愈多。因此，你應該盡可能使用端子相符的導線，把轉接頭當做次要選擇。此外，在只需要一條導線的時候，避免把多條短線接成長

Female XLR 公轉母轉接頭

線，而應該使用一條本身長度就足夠的線。

　　導線很長時，麥克風級的訊號會比線級的訊號更快衰減，原因在於後者的訊號比前者強許多。訊號衰減的程度可以用公式來計算。現實當中，麥克風訊號常常以百餘英呎的導線傳遞，產生的衰減也幾乎難以察覺；若導線所需長度超過 1000 英呎，建議使用線級訊號較為保險。這樣的長條導線較常在電視拍攝現場出現，目的是將所有訊號連接到遠方的轉播車或 SNG 車，以便混音並傳送出去。若你需要長距離傳輸麥克風級訊號，可以使用分配放大器或是訊號強波器來降低訊號衰減的情形。

導線

　　導線由幾條相互隔絕的金屬線組成，再以外殼包住，有時也稱做管線，負責把各個設備連接在一起。導線分為兩種：平衡導線與非平衡導線。

　　非平衡導線由兩個導體組成：訊號部分與接地部分。一般使用在消費型或生產性消費型的產品中；適合短距離使用（通常少於 6 英呎），較容易產生雜訊或噪音。

　　平衡導線則由三個導體組成：正極（熱）、負極（冷）、接地。導線中的正極與負極會以螺旋方式交纏在一起，可避免產生電磁感應；這樣一來，當雜音接觸到導線，就會同時被兩個導體接收。在

星鉸四芯電纜

導線的終點，正負極的訊號會反轉過來，形成有效的相位抵消而去除雜音。相位抵消的效果使平衡導線成為長線及專業器材的首選。可以的話，盡可能使用平衡導線！星鉸四芯電纜在正負兩極各使用兩股交纏的導線，大幅降低發生訊號干擾或電磁感應的可能性。專業麥克風的導線都是平衡導線。

　　拉線的時候，要將導線拉直並遠離任何交流電（AC）電線，以避免電磁干擾。如果聲音導線跟交流電電線互相平行，兩條線要離得愈遠愈好，否則聲軌中可能產生哼聲。如果聲音導線非不得已一定要跨過交流電電線，讓兩者呈 90 度垂直，以減少發生電磁干擾的可能。

　　雖然平衡導線能有效抵抗雜訊，這樣的問題還是可能發生。諸如嗡嗡聲和哼聲的噪音都會破壞收音效果。哼聲抑制器這一類設備藉由隔離變壓器來

哼聲抑制器

截斷接地迴路，能有效去除雜音，在需要快速解決嗡嗡聲和哼聲等問題時很好用。另一種受歡迎的設備選擇是 Sescom IL-19。

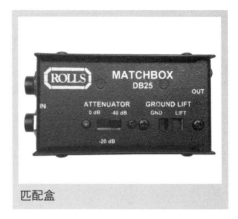

匹配盒

將消費型和專業型等不同等級的導線或不同阻抗的線材混著使用，也可能造成嗡嗡聲和哼聲。匹配盒這類的轉化器能把訊號等級變一致。

所有與音訊相連的設備都應該設定在同樣的電路內。若非如此，就可能造成接地迴路，而這包含了相機、畫面監視器、視訊輔助訊號訊號、監聽耳機等。如果出現接地迴路，你可以使用內嵌式逆接地轉接頭，把 Pin 1 從訊號傳輸的路線上隔絕，而不用真的不需要把 Pin 1 剪斷。但請記得，虛擬電源只能藉由平衡導線傳輸，使用逆接地轉接頭會阻隔虛擬電源。

逆接地轉接頭

拍攝時必須使用品質良好的導線。的確，便宜的導線是可以用，但它們在現場的壽命絕對不會超過一週。麥克風導線的線徑規格在 20AWG 到 24AWG 之間。當導線出問題時，幾乎都是在接頭或靠近接頭處。避免使用塑料接頭的導線，它們容易損壞又難以修復。以標準金屬做為接頭的導線壽命較長，可以輕易地焊接或修復。千萬別把壞掉的導線丟掉！把接頭留下來，就可以製作新的導線（甚至更短的線）。發生故障的導線應該清楚地標示，有時間再來修理，最好能利用布面膠帶把導線的接口貼住，表示不能使用，或以標籤標示「NG」或「故障」。（編按：AWG 為美國線規〔American wire gauge〕的縮寫，做為區分導線直徑的標準。線徑數字愈小，線徑愈粗，能承載的電流也愈大；相反地，線徑愈細，耐電流量愈小。）

整線

整線工作對拍攝現場相當重要。一條線可能很快就變得像是一坨義大利麵。當你有好幾條線亂七八糟地堆在一起，要把它們快速分開根本是不可能的任務。多利用一些技巧，讓導線隨時保持整齊。

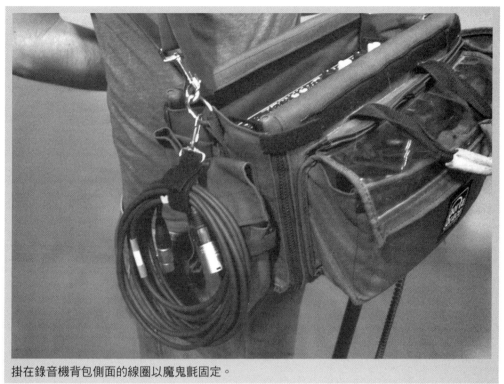

掛在錄音機背包側面的線圈以魔鬼氈固定。

收線的時候,不能像在收繩子一樣掛在手肘上,久而久之這樣線材會損壞。應該採用正／反的收線法,也就是將導線以一正、一反的方式繞成迴圈,第一圈順時針、第二圈逆時針,持續交替。方式收線正確,就能「訓練」線材維持正確的樣子;如果方式錯誤,會使導線逐漸走樣,很難重新來過。經過「正確訓練」的導線能輕易被拉開,不過要拉開線的時候,你得注意導線的末端沒有不小心穿過線圈中間,否則每一圈都會打結。發現打結的時候應該立刻停止拉線,重新順好線再來一次。

正／反收線法是為了保護導線的中芯,拉力緩衝則能保護末端。導線掛在錄音機背包時,線圈直徑應該控制在 6 到 8 英吋之間,超過這個長度,線圈很容易在你移動時勾到東西。如果線圈掛在錄音推車上,直徑可長達 2 英呎,因為錄音推車遠比 ENG 工作時使用的導線還要長。

電子新聞採訪時,你可能得快速地把器材丟上車前往下個地點。可能的話,趁著車輛移動時把線收好;就算不行,你也應該在收工後整理器材時確實整線。在現場,導線可能放在地上,沾過草皮、泥巴、沙地和其他各種噁心的東西,像是修車廠地上的油泥。別把髒兮兮的線就這樣收起來,跟你貴重的器材放在一起。帶一條抹布把線擦過之後再收好,最快的方式是一隻手握住抹布包著線,另一隻手把線順著拉過。或者,你可以拿一個專用的桶子來裝線,跟其他器材

分開。最後記得在收完那堆碰過骯髒地板的導線後，用潔手液清潔雙手。

　　在公共場合拍攝時，記得把導線貼在地上，以策安全。必要時腳踏墊也可以派上用場。若導線必須經過門窗，記得讓門窗保持開啟，不要全部關上，否則會損壞導線。走線應該要遠離交流電源，而且不能妨礙演員、攝影機、Steadicam 攝影師，以及推軌行經的路線。保持導線的整潔，在問題出現時能更容易進行除錯。

■ 除錯

　　在現場拍攝時，沒有什麼比訊號流程被截斷或連不上訊號更惱人了。雖然器材本身可能發生故障，但人為疏失往往才是主因。別慌張，這只會讓情況更糟，你應該有系統地解決問題。

　　一般來說，你應該依照下列順序來進行除錯：

1. 電源
2. 混音器／錄音機的設定
3. 導線
4. 麥克風

　　大多數的設備問題可以追溯到沒有成功獲得供電，或許是電源被關閉、交流電斷路器被踢倒、延長線被拔掉，或是電池該換了。下一步，確認混音器與（或者）錄音機的設定，應該開啟的聲軌是否都開啟了，耳機監聽的聲軌是否正確。如果這些都沒問題，再來檢查導線。確認導線兩端是否都接上，導線的任何接點都可能是問題主因。在聲音訊號的鏈結中，導線是最脆弱的部分，因為它們經歷過最多摧殘。如果沒有好好保養導線，可能會讓訊號斷斷續續或是失去訊號，而且總會在最不應該的時機出錯。倘若訊號迴路確認無誤，兇手可能就是麥克風本身了。透過在麥克風前彈指或直接對著它說話來檢查麥克風，絕對不行對著麥克風吹氣！否則會產生超過振膜所能承受的音壓而損壞麥克風。如果麥克風沒有訊號，換一支新的試試看。假設還是不成功，就再重新回頭檢查每一部分。檢查混音器／錄音機時要特別仔細，一個開關就可能產生各種問題！如果第二輪除錯步驟做完後還是找不出問題所在，原因很可能是器材故障了。

　　必須把器材拆開才能修復的問題，也許需要更專業的人員來協助，自行修復通常會讓產品保固失效，這點務必謹慎。

本節作業 練習自製導線。你可以在一般五金行買到標準的焊接工具，試著製作幾條非常短的線。首先，你必須先練習焊接的技巧。當你能在不燙傷手指的情況下進行焊接，就可以再精益求精，將每個點焊接得乾淨又漂亮。導線末端多餘的金屬線可以使用熱縮套來保護。試試看自製下面這些導線：

・XLR 端子母頭——TRS 端子公頭
・XLR 端子公頭——TRS 端子公頭
・RCA 端子——TS 端子

當你完成一條導線，記得使用測線器來確認接點是否都正確。在未通過測試之前，不要使用自製的導線。

Recorders

11 錄音機

錄音機是指能捕捉聲音訊號並儲存下來，提供之後回放的設備。過去近半個世紀以來，Nagra 錄音機曾經稱霸整個現場收音界。多年來，這台使用 1/4 英吋盤帶的類比錄音機從單聲道進化至雙聲道錄音，最後甚至加上時間碼功能。直到 1990 年代，數位卡帶錄音機（譯註：DAT，Digital Audio Tape 的簡稱）問世，類比時代就開始瓦解。數位卡帶錄音機的興盛期遠比 Nagra 來得短，不到十年，就漸漸被非線性硬碟錄音機所取代。現在是非線性硬碟式錄音機的天下，而且想必還會持續很久。即使傳輸的媒介、檔案格式、位元深度和取樣頻率有天一定會改變，但數位之外的錄音形式已不復見。

■ 數位音訊

不同於類比錄音帶以磁帶上的波形來儲存聲音，數位音訊是以 0 跟 1 來儲存資料。這些資料分別透過類比轉數位（A/D）與數位轉類比（D/A）的轉換器來編碼與解碼。類比轉數位轉換器會先掃描類比訊號，再將聲音資料以數位檔案儲存；數位轉類比轉換器則在讀取檔案後，將資料轉換回類比訊號。在數位音訊檔案中，構成聲音波形資訊的兩個元素包括取樣頻率與位元深度。

取樣頻率

取樣頻率是指一個聲波在一秒的時間內被取樣的次數。聲音取樣的過程就好像在一定的時間區間內為聲波拍下照片，再以這些照片建構出一條連續的波形。例如，取樣頻率 48KHz 代表該聲波每秒鐘被拍照、或被取樣了 48,000 次。取樣頻率愈高，獲得的頻率解析度就愈高。

取樣頻率遵從以工程師哈里・奈奎斯特（Harry Nyquist）命名的奈奎斯特定理（Nyquist theorem）。該定理說明，取樣頻率至少要達到採樣訊號中最高頻率的兩倍，否則會在轉換的過程疊頻，產生不悅耳的人造效果。要收錄最高頻率 20KHz 的聲音（人耳可聽見的最高頻率），取樣頻率至少應為每秒 40,000 次。而為了避免頻率高過 20KHz 的聲音發生疊頻，一般會將取樣頻率調整成可以錄

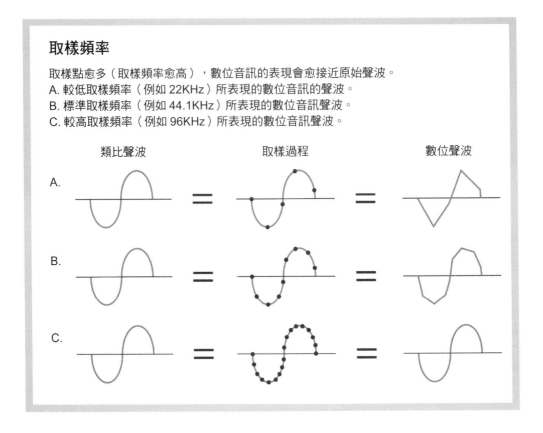

取樣頻率

取樣點愈多（取樣頻率愈高），數位音訊的表現會愈接近原始聲波。
A. 較低取樣頻率（例如 22KHz）所表現的數位音訊的聲波。
B. 標準取樣頻率（例如 44.1KHz）所表現的數位音訊聲波。
C. 較高取樣頻率（例如 96KHz）所表現的數位音訊聲波。

類比聲波　　　　取樣過程　　　　數位聲波

A.

B.

C.

下 22,050Hz 的聲音，這就是標準 CD 取樣頻率 44.1KHz 的由來。目前，收錄對白所使用的標準取樣頻率為 48KHz。

位元深度

位元深度又稱為量化，也就是針對聲音訊號振幅的取樣。如右頁上圖，取樣頻率是水平式的測量，位元深度則是垂直式的測量。16 位元的位元深度代表以 65,536 個垂直區間來測量振幅；24 位元的位元深度則以 16,777,216 個區間來測量。這代表 24 位元的音訊解析度是 16 位元音訊的 256 倍，因此能較忠實地呈現原始的振幅，進而大幅減少聲軌中的噪音。24 位元音訊是專業錄音的標準位元深度；多數消費型和專業攝影機仍使用 16 位元的音訊。

錄製電影對白的標準位元深度是 24-bit、取樣頻率 48KHz。電子新聞採訪的聲軌通常以 48KHz 錄製，但根據攝影機相容性的不同，可能會使用不同的取樣頻率與位元深度；ENG 聲軌可能的錄製格式有 16-bit/44.1KHz、16-bit/48KHz、20-bit/48KHz、24-bit/48KHz。

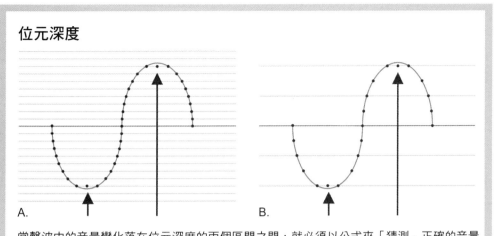

位元深度

A.　　　　　　　　　　　　　　　B.

當聲波中的音量變化落在位元深度的兩個區間之間，就必須以公式來「猜測」正確的音量為何。A 代表較高的位元深度，可以降低訊息轉換過程中的猜測或預估；B 代表較低的位元深度，轉換過程中需要較多的猜測或預估。

削鋒

　　數位檔案有一個絕對的極限，稱為「數位零度」。若聲音訊號超出了這個極限，類比轉數位的轉換器只會保留在限制範圍內的取樣點，直到訊號回歸可以取樣的範圍。由於聲波的波鋒經過削切，訊號因此呈現惱人的數位失真。削鋒失真的訊號聽起來尖銳且嘎吱作響，不像類比訊號在快要完全爆掉之前發出較為溫暖的聲響，因此無論如何都應該避免。在過去，削鋒失真無法修復，意思是沒有任何辦法能將聲波變回原來的樣子。現在有一些類似 iZotope 公司生產的插件，在削鋒發生時能夠在固定的等待點之間插入訊號，近乎完美地把聲軌修復成原來的樣子。不過，即使有這些新插件以備不時之需，你還是應該在現場收音時盡可能避免削鋒失真情形。

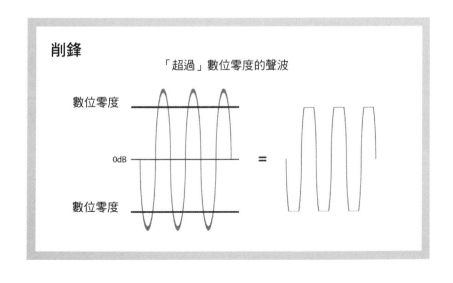

削鋒

「超過」數位零度的聲波

數位零度

0dB

　　　　＝

數位零度

■ 檔案格式

現代錄音機使用以微軟（Microsoft）開發的 .WAV 檔為檔案格式。.WAV 檔又分為以下幾種：

• 單音軌：一個檔案只包含一個音軌
• 立體音軌：一個檔案包含兩個音軌
• 多音軌：一個檔案包含多個音軌

.BWF 檔（廣播波形格式）是 .WAV 檔的進階，有時也稱做 BWAV 檔（英文唸做 B-Wave）。這種格式可在檔案中一併記錄後設資料。設定錄音機時，可以選擇錄製單音軌或多音軌 .BWF 檔。假設你有 8 個聲軌的音訊，你可以採用多音軌 .WAV 檔的格式儲存，得到一個包含 8 個音軌的音訊。同樣地，你也可以選擇將上述音訊錄成單音軌 .WAV 檔，得到 8 個獨立的檔案。

雖然 MP3 檔並不是專業的錄音格式，有些錄音機還是提供 MP3 檔的錄製格式。通常，MP3 檔只會用在需要繕打逐字稿的錄音素材上。MP3 檔案經過壓縮，可以在 iPod 這類消費型播放器中使用。MP3 格式能將檔案壓縮為原始大小的十分之一，方便播放器儲存大量音樂，也不容易聽出與原始 CD 的差異，因此讓一般消費者心花怒放。但對專業聲音工作者來說，MP3 檔簡直讓人想一邊搗住耳朵，一邊拜託國會立法把「M」和「P」從 26 個英文字母中刪除。

■ 後設資料

後設資料是指儲存在檔案裡的額外資訊（字面上的意思是「關於資料的資料」）。這把可供查找的訊息，例如時間碼、檔案名稱、位元深度、取樣頻率等，隨著音訊一併記錄到檔案中。有了後設資料，聲音剪接師與後製團隊就能在資料夾內快速查找檔案，或是調出特定場次的檔案，讓後製作業簡單許多，聲畫合板（對同步）可以在幾秒的時間內完成。其他適合加入後設資料的資訊包含攝影機的底片卷數、影帶編號、硬碟或記憶卡編號、麥克風型號、角色名稱（非演員名稱）、拍攝日期、場號、鏡次等等，加上去的資料永遠不嫌多。

後設資料是很有力的工具，但要是記錄錯誤就白搭了。因此，在後製的流程中，關鍵是確認後設資料的正確度。要是資料有誤，原本只需要幾秒鐘就能完成的工作，最後可能變成要花好幾個小時在幾百個檔案中大海撈針。後設資料必須正確記錄，而記下並輸入後設資料已經成了錄音師工作的一部分。

許多錄音機上附有可連接副廠鍵盤的插孔，讓輸入後設資料變得容易許多。錄音推車上的空間相當珍貴，你應該使用體積不大的鍵盤。錄音機本身通常具

使用單一旋鈕或選單來輸入後設資料的功能，但不方便快速編輯資料。而為了節省時間，有些型號能依照使用者的設定，依序自動命名檔案。

■ 數位錄音機

基本上，數位錄音機是以封閉作業系統運作的電腦，只專注於一種工作：數位檔案錄音。數位錄音機就像多數作業系統一樣可能會當機，使用者必須強制重新開機。這很少發生，但也不無可能。目前，現場錄音所使用的數位錄音機作業系統大多極為穩定可靠。有些數位錄音機，例如 Zaxcom Deva 錄音機，具有錄音容錯功能；即使當機，機器仍會持續錄音，直到電源關閉那一刻為止。

有時候，廠商推出的軟體更新程式能夠優化錄音機的作業系統。聰明的錄音師不會在第一時間就馬上進行更新，而是先觀望是否有其他不滿意的使用者回報更新問題，因為你不會想把吃飯的工具就這樣交到軟體工程師手中。更新系統前，查看相關論壇或部落格，不要心急。別忘了，你的錄音機即使不更新也還是能順利運作。

數位設備註定遭到數位妖精惡作劇。與類比設備相比，數位錄音機往往只要重開機，問題都會神奇地消失。如果問題還在，試著關閉電源、拔除電源或電池，等待 10 秒左右再重新開機。另一個辦法是一一檢查選單與子選單上的所有設定。

許多錄音機可設定預錄緩存的時間，持續錄製聲音。當你按下錄音鍵，檔案長度會從你所設定的預錄時間開始。假設你將預錄時間設為 10 秒，檔案會從你按下錄音鍵的「前」10 秒開始。這個類似時光倒流的功能，可做為副導忘記喊錄音，或是即興拍攝方式的保障。除此之外，緩存功能也能幫助後製在某個剪接點前，以錄在預錄範圍的打板來對同步。緩存區大小根據錄音機各有不同，也會隨著音訊的位元深度／取樣頻率而改變（例如，較高的位元深度／取樣頻率會削減降低緩存區的大小）。

隨著固態硬碟技術的發展，筆記型電腦（或任何 iPad 的進化型）很有可能成為未來電影拍攝現場的主流錄音機。固態硬碟構造中沒有會動的機械部件。或許，獨立運作的錄音機還是有存在的必要，例如需要一邊移動一邊收音時，拿著筆電跑來跑去很不方便，但誰知道呢？可能到時候，智慧型手機變成錄音機的首選，而這一切也只能順其自然發展。

目前，筆記型電腦由於電池壽命不夠長而必須使用交流電，因此不適合做為現場收音的錄音機。在 www.mikegyver.com 這類網站中能找到特殊的直流電轉換器，讓筆電能以外接式 12 伏特電池來供電。另一點要考量的是筆電的風扇

噪音。如果你決定使用筆電做為主要錄音機,務必關閉所有背景軟體,不要打開臉書或其他不必要的軟體,以免當機。沒錯,臉書是不必要的。此外,檔案應該錄到外接式硬碟,絕對不要使用筆電的內部硬碟。因為作業系統本身就安裝在內部硬碟裡,這可能會讓硬碟速度變慢,造成音檔延遲或斷斷續續。況且如果筆電當機或中毒,檔案很容易遺失(歡迎蘋果電腦使用者提出反證)。使用外接硬碟能減少內部硬碟的負荷,若作業系統發生問題也不受影響。當一切問題都解決之後,你還需要時間碼產生器。

Vosgames 公司開發的 Boom Recorder,以及 Gallery 開發的 Metacorder 都是專門為使用筆電進行現場收音所設計的軟體,需搭配其他連接至筆電的收音器材一起使用。軟體的功能包括輸入後設資料,以及藉用音軌的輸入通道將外部時間碼輸入軟體中。

相較於 Nagra 錄音機的黃金時代,現代錄音機的功能與錄音效果簡直只會出現在科幻小說裡。錄音機從單軌進展到雙軌,再到今日的多軌。接下來就讓我們看看目前主流的兩種錄音機:雙軌錄音機和多軌錄音機。

■ 雙軌錄音機

雙軌錄音機又稱為立體聲錄音機。「立體聲」這個詞在聲音領域經常引起誤會,它真正的意思是指左右兩個聲道的關係。當左右兩個聲道組合在一起時,能夠產生單一的立體聲效果。

現場收音時,雙軌錄音機用來錄製兩個獨立的聲軌。左右聲軌之間沒有絕對的關係,「左」與「右」的說法只是為了表達以哪個特定聲軌來傳遞音訊。例如,左聲軌指的是聲軌 1、右聲軌指的是聲軌 2。因此,音訊往左定位時,訊號會進到聲軌 1;音訊往右定位時,訊號則進到聲軌 2。除了區分錄音機聲軌是左還是右,「立體聲」和「左」、「右」都與實際錄下的聲軌沒有關聯。多數時候,對白在戲院放映時都是以單聲道播放,只有音效會定位到左邊或右邊。

使用雙軌錄音機時,要以邏輯思考來決定把哪支麥克風的訊號送到哪一軌當中,讓剪接師更容易剪接與混音,所以你應該適當地把兩個聲軌分開。一般來說,使用雙軌錄音機時,主要麥克風(通常是一支吊桿麥克風)應該錄在聲軌 1,其他次要的麥克風(通常是領夾式麥克風)則應混入聲軌 2。在雙軌錄音機中,我們通常會把軌道 1 直接稱做聲道 1、軌道 2 稱做聲道 2。

Nagra V 雙軌錄音機

常見的雙軌錄音機型號：

- Fostex FR-2
- Nagra LB
- Nagra V
- Sound Devices 702T
- Tascam HD-P2

■ 把聲軌錄進攝影機

電子新聞採訪使用的攝影機基本上是連接著鏡頭的雙軌錄音機。分配麥克風時，你應該採取跟雙軌錄音機一樣的方式：聲軌 1 連接主要的麥克風，聲軌 2 連接所有次要麥克風的混音。以攝影機做為錄音機的缺點是，攝影師的目標是捕捉畫面，跟錄音師完全不同。

控制攝影機上的錄音操作是錄音師的工作，但大多數攝影師並不喜歡讓別人碰他們的器材。因此，跟攝影師好好協調，請他放心讓你調整攝影機上的錄音設定。如果拍攝回來的補充畫面沒有機頭麥的聲軌，那是你的責任。最好在開拍前和收工後都檢查一下攝影機上的錄音設定。這麼一來，當攝影師出去拍設補充畫面，留下你收拾燈具和其他器材時，拍回的畫面才會有聲音。

這是我在拍攝《日界線》節目時學到的教訓。當我們在外地旅館結束訪問之後（這類節目的訪問通常都在旅館進行），製片想要補拍一些受訪者走過人行道的簡單畫面，不需要錄音師來收音，於是我留下來收拾器材，讓攝影師跟受訪者去拍外景。幾天後，我接到製片驚慌失措的電話，顯然是補充畫面完全沒聲音。我本來以為攝影師會把攝影機的錄音輸入來源調整成機頭麥，但他沒有。我要幫自己說句話，我很肯定當時攝影師說他會調整設定，但無論如何，

沒有再次確認是我的錯。

　　製片堅持要我回到拍攝地點跟受訪者見面，錄下她走過人行道的腳步聲和環境音。因為是我有錯在先，也只好無償進行。我們錄了幾次，不同的走路速度都錄，以確保錄到所有需要的聲音，再請 FedEx 把錄音帶快遞到紐約。如果加上開車時間，那真是長達四小時的惡夢，也是我最後一次預設會有人幫我調整攝影機的錄音設定。

　　新聞採訪工作中，錄音師會使用 ENG 集體線（又稱做臍狀線）來連接錄音機與攝影機。ENG 集體線是一組包括兩條 XLR 線（分別接上兩條音軌）與一條3.5mm 音源線的複合線，後

附有快拆接頭的 ENG 集體線

者可將聲音訊號送回攝影機的耳機孔。某些集體線中還有一條額外的 3.5mm 音源監聽線，方便攝影師接上耳機監聽。這些線材可能要價不斐，但每一分錢都很值得，它們能有效地將所有需要從錄音機輸出至攝影機，以及從攝影機傳回錄音機的訊號都整合在一套線上。

　　大多數 ENG 集體線都有快拆接點，讓你能在每條線末端繼續連接攝影機的情況下，快速地將錄音機與攝影機分開。快拆端的接頭可能是多 Pin 的 XLR 接頭，或廠商製作的專門接頭。多 Pin XLR 接頭體積偏大，但比較容易修復；專屬接頭損壞時則必須送回特定廠商來修復。平時多準備一條 ENG 集體線，在主線損壞時幫助很大。如果沒有備用線，你必須把每條導線分別連接至各個音軌。雖然使用布面膠帶、束帶或繩子來固定線材很方便，但也有明顯的缺點。布面膠帶貼久了會黏黏的、束帶會勾到東西或割傷手，繩子不好整理又容易滑落。如果你使用兩條分開的 XLR 線，就必須區分聲軌 1 和聲軌 2。試著使用不同顏色的導線，或在聲軌 1 的線材末端貼上布膠帶，或者直接以標籤來標示每一條線。

　　使用 ENG 集體線要注意的是兩端都要裝上護線套。你可以用鉤子、扣環或魔鬼氈把線固定在錄音機背包上，避免錄音機在線材被用力拉扯時損壞。另外，你可以使用束帶、繩子或魔鬼氈，把線的另一端固定至攝影機上方的握把。其中最好用的是魔鬼氈，因為容易拆卸，準備時也能快速裝上；必要時也可以使用束帶，但確保你身上有折疊刀或其他工具能割斷束帶。護線套能防止攝影機

端的接口因為線材被拉扯或勾住而毀損。訣竅是先將線材穿過攝影機上的橫槓，再與攝影機相連。

當錄音設備跟攝影機接在一起之後，你得跟上攝影師的腳步。要是他出發而你慢了一步，差幾呎你們之間的線長可能就會不夠。如果攝影機

在攝影機橫槓上預留的護線套

端的線材一被拉緊，觀景窗很可能因此打到攝影師的眼睛！使用 ENG 集體線時，盡量在攝影機與錄音機之間預留剛好的長度，一來不需要整理過長的線，二來更容易移動。以正／反收線法把多餘的線收好，再用魔鬼氈把線圈固定在背包側邊。如果你突然需要更長的線，只要像拉降落傘一樣撕開魔鬼氈，就能拉開你跟攝影師之間的距離。當你跟上攝影師的腳步後，再迅速把多餘的線收好。在邊跑邊拍、一邊又要舉桿而沒有太多時間收線的情況下，這個技巧很實用。只要拉開魔鬼氈，攝影師就可以往前移動，你則繼續舉桿。不過，在 ENG線接上錄音機那端的魔鬼氈裡至少要預留一段線圈，做為拉扯時的緩衝。這樣就算有人被線絆倒，也不會造成線材跟錄音機損壞。是的，這種狀況真的發生過！

ENG 集體線的長度約在 15 到 25 英呎之間。25 英呎是最好的選擇，使用時長度足夠，不使用時又可以把線收起來掛在錄音包旁。只要把長線捲好，25 英呎的線可以整成 15 英呎；但長度不夠用時，15 英呎的線可沒辦法無中生有增長到 25 英呎。這時候，就要用延長線把線接長了。

聲道備援

在只使用一支麥克風的情況下，通常會把麥克風的音訊送到錄音機的兩個聲道，稱為聲軌備援。這是過去使用盤帶錄音機時，用以避免機器過載或是盤帶跳掉的做法，而這個習慣就這樣延續到數位錄音時代。既然兩個聲軌的音訊來源一模一樣，有些錄音師會把第二個聲軌調降 6dB，做為發生削鋒失真情況的保險措施。

■ 多軌錄音攝影機

有些攝影機配備了四個可用聲軌，此時你應該確保主音訊被送到前兩個聲軌，因為這會是剪接師收到音檔後最先使用的部分。關於這件事，我又有個難忘的教訓。

之前，我們在為阿姆的電影《街頭痞子》（8 mile）拍攝幕後花絮的專訪片段。我在他身上別了一支迷你麥，並使用一支吊桿麥克風從上方收音。攝影師堅持要我把音軌錄在攝影機的第 3、4 軌，因為他想把第 1、2 軌留給機頭麥。我口氣很好地提出抗議，問他是否能破例，但他拒絕了。這時候我已經預見了後期團隊可能產生的困惑，彷彿能聽到剪接師在一週後打來電話，問我說為什麼聲音聽起來那麼糟。於是，我在影帶與盒子上都特別標示，告訴後期人員吊桿麥克風在第 3 軌、迷你麥在第 4 軌。從來我的電話確實沒響。

拿到發行的電影 DVD，我跳過正片，直接轉到幕後專訪。令我懊惱不已的是剪接師竟然在成品中用了機頭麥的音軌，那真是糟透了。後期人員不僅沒看到我特地做的註記，更不在乎自己的作品，連聲音那麼爛也沒發現。我以自己的作品為傲，並不是每次有客戶打電話來抱怨我都會在意，因為我很清楚自己的收音品質；然而我更在乎交出的音軌在影片中呈現的最後成果。那一次，我自認善盡職責，錯不在我，因此不感到丟臉。但看到自己的名字出現在聲音糟透的作品中讓我倍感失望。那次教訓再次證明了把主音軌設定在錄音機第 1 軌有多麼重要，不管你是將攝影機當錄音機用、或是使用獨立的錄音機都一樣。使用多軌錄音攝影機時，千萬要把你的音軌設定在最前面的兩軌。

■ 消費型攝影機

使用消費型攝影機時想錄好音軌，挑戰可能極大。就算你透過極專業的麥克風與混音器輸出音訊至攝影機，還是得仰賴攝影機的錄音系統。為了讓一切順利，你必須測試這樣的錄音方式能否行得通。

首先你會面臨的挑戰是，並非所有消費型攝影機都有音源輸入孔。如果真的這麼不幸，其他都免談了，你絕對（絕對、絕對、絕對）不能以消費型攝影機內建的麥克風做為主要音源。在這樣的情況下，你應該換成雙系統錄音

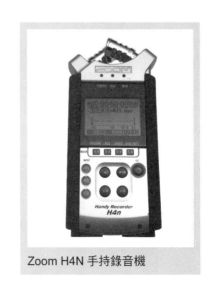

Zoom H4N 手持錄音機

的拍攝方式，將聲音錄在獨立的錄音機裡（詳見第 12 章〈同步〉）。使用消費型攝影機，表示製作的預算大概非常低，但沒關係，低預算也要有好的收音品質！Zoom 手持錄音機是低預算拍攝時的最佳選擇，能夠為精打細算的拍片者提供良好的收音效果。

消費型攝影機的第二個挑戰是音訊輸入幾乎都是麥克風級，代表輸入端使用了麥克風前級放大器。這樣一來，你送到攝影機的音訊也必須是麥克風級。如果是線級，一定會產生尖銳或爆掉的聲音。高階攝影機的麥克風前級通常也只是一般等級，所以別指望幾百美金的消費型攝影機能有多好的麥克風前級。你要評估的是，原始音訊在經過前級放大之後會產生多少底噪。一般來說，將攝影機音訊輸入的增益調整至 50% 或更低，會有比較好的收音效果。

第三個挑戰是訊號監聽。多數中階和專業級攝影機能讓你透過音量表或耳機來監聽音訊；大部分消費型攝影機都不具備這兩種功能。也就是說，當你把聲音送進攝影機之後只能聽天由命。除非透過回放，否則你無法聽到錄音成果；更慘的是，你可能得等到影片剪接完才聽得到。

第四、也是最後一項挑戰則是訊號接孔。消費型攝影機的音訊輸入口很脆弱，千萬別在此使用轉接頭，避免增加接孔承受的壓力，造成內部電路板損壞。如果你一定要使用轉接頭，應該藉由短線接至混音器（錄音機）的輸出端，同時也避免輸出端發生不必要的拉扯。如果你必須透過轉接頭將麥克風直接連上攝影機，那你應該把轉接頭放在別的地方。例如把接上 3.5mm 音源線的轉接頭放入攝影師的口袋，然後從那裡接上麥克風線。Beachtek 公司開發的轉接盒不僅提供轉接孔，更包含麥克風級／線級的切換，以及音量控制功能。

在克服這四個挑戰之後，你必須決定送進攝影機的音量大小。訣竅是把音量調到極端值，以找出攝影機可接受的音量範圍，並省下許多時間。尋找適當的設定時，不要每一次只調整一點點；相反地，把增益值大幅提高，稍微超出亮紅燈的數值，再慢慢拉回到許可範圍。先找出最大的音量極限，再依照它來決定適合的音量。

比較麻煩的是，不是所有攝影機上的音量表都準確。事實上，許多攝影機音量表上面根本沒有數字，而是只有籠統的標記，令人感到挫折，因為標記並沒有固定的標準。例如，某台攝影機的音量表亮紅燈時表示聲音快要爆了，但實際上還沒有爆；另一台攝影機的紅燈則表示聲音已經爆掉，幾乎無法使用。有鑑於此，使用新的攝影機時，先試驗看看音量表究竟代表什麼意思。不要盡信說明書上的資訊，要用耳機直接去監聽訊號才對。

許多攝影機具有自動音量調節功能（譯註：ALC，Auto Level Control 的簡

稱），或稱做自動增益調節（譯註：AGC，Auto Gain Control 的簡稱）。這個功能或許對自己同時拍攝和收音的拍片者很有幫助，但通常由錄音師獨立收音輸出給攝影機時，不應該使用這個功能。麻煩的是，有些攝影機並不能關閉這個功能，經過自動音量調節之後的音軌還是可以使用，但效果不會像錄音師自行控制時的品質那麼一致。ALC 功能可以用來幫你找出適合這台攝影機的音量設定。ALC 電路能夠監控並調整音量大小，為攝影機找出適當的音量，雖然這個音量可能在每台攝影機都不一樣，但能夠讓你更快掌握這台攝影機的音量表系統。藉由 ALC 功能，你可以把音訊輸入攝影機之後，觀察上頭的音量表如何變化，知道這台攝影機的音量表怎樣才合理。記得檢查回放，確定錄音效果是好的，別信任這些奇怪的音量表！

■ 多軌錄音機

多軌錄音機是讓對白剪接師美夢成真的利器。在好萊塢電影的發展史中，對白大多是以單軌錄製。直到 1980 年代，立體聲（嚴格來說是雙軌）錄音機才成為業界標準。2000 年之後，由於硬碟錄音機的問世，數位多軌錄音機愈來愈普及。多軌錄音機一開始是 4 軌，之後迅速發展成 8 軌。現在，大多數影音製作都以多軌錄音機為標準，音軌可多達 12 軌、甚至更多。多軌錄音機的概念是將現場使用的每一支麥克風都錄在各自獨立的音軌，讓對白剪接師的工作輕鬆許多。

以下是一些常見的多軌錄音機型號：

• Edirol R-4 Pro
• Sound Devices 744T
• Sound Devices 788T
• Tascam HS-P82
• Zaxcom Deva IV

隨著可用音軌數量的增加，錄音師在錄製對白時能夠掌控且覆蓋的程度提升許多。不過，美好的日子沒持續多久就出現了

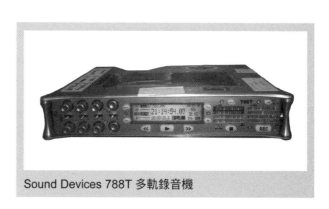

Sound Devices 788T 多軌錄音機

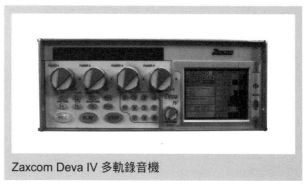

Zaxcom Deva IV 多軌錄音機

多軌錄音，衍生而來的新挑戰變成回放、毛片中的大量原始素材，以及剪接。當那麼多未經混音的音軌同步播放時，觀看或剪接一場戲變得很困難。製片在看毛片的時候，開始抱怨音軌聽起來都很糟。因此，即便有了這項嶄新的科技，許多錄音師還是選擇走回頭路，像早期使用 Nagra 單軌錄音機時一樣，把所有音軌混成單軌。現今，使用多軌錄音機的標準做法是將第 1 軌留給混音音軌。在現場錄音的同時，錄音師也會同步進行混音，並把混音送進錄音機的第 1 軌，剩下的音軌則做為獨立音軌使用。

■ 獨立音軌

ISO 獨立音軌是指在一條音軌上只錄一支麥克風。雖然 ISO 軌也可以用來記錄時間碼或錄製音樂，但最終目的是讓後期團隊能將每支麥克風的音訊獨立出來使用。如果各支麥克風彼此不重疊，也能以 ISO 軌來錄製多支麥克風。例如，一條 ISO 軌可能同時跟好幾位演員身上的迷你麥相接，只要這些演員在戲裡的說話時間都不重疊，這樣的音軌還是可稱做 ISO 軌，因為這些麥克風彼此獨立。當兩支以上的麥克風經過混音、錄在同一軌，就不可能再分離或重新混音。因此，ISO 軌的最直接定義就是其中的每支麥克風聲音都要能被獨立出來。

雙軌錄音通常結合了一條 ISO 軌和一條混音音軌。舉例來說，如果將吊桿麥克風錄在聲軌 1、剩下的迷你麥與其他麥克風錄在聲軌 2；這麼一來，聲軌 1 就是 ISO 軌、聲軌 2 則是混音音軌。又如果聲軌 2 上只有一支迷你麥，聲軌 1 跟 2 就都是 ISO 軌，因為兩個音軌都各自只有單一的音源。

■ 混音音軌

混音音軌可以是單聲道或雙聲道（雙軌）。單聲道的混音較為簡單，畢竟你只需要專注在一個音軌；通常，以單聲道做為混音音軌已經非常足夠，足以做為剪接師剪接毛片的起點。如果後期的聲音團隊想使用特定麥克風，只要使用 ISO 軌即可。雙

Zaxcom Deva Mix-12 混音面板

軌混音的操作方式跟獨立使用雙軌錄音機一樣。錄音師會將一支或一支以上的所有吊桿麥克風錄在聲軌 1，剩下的迷你麥和隱藏式麥克風錄在聲軌 2。這個做法較有挑戰性，因為你必須同時控制兩種混音。

　　有些多軌錄音機型號有專門的混音控制板，強化了錄音機的混音功能，因而不需要以額外的混音器來製作混音音軌。要注意的是，大部分設備中的類比訊號並不會通過外接混音器，混音器只是擔任像控制面板一樣的角色，讓錄音師藉此控制錄音機上的實際功能。這些混音器只是控制面板，真正的輸入與輸出還是在於錄音機本身。目前市面上較新型的推車式混音器則在內部整合了一台數位錄音機，將類比訊號控制器與數位錄音機結合。選擇混音面板時，匯流排與直接輸出埠是多軌錄音時比較看重的兩項功能。

■ 音軌分配

　　在錄音機上針對每支麥克風分配音軌時，先將麥克風依重要性一一排序。接在混音音軌之後的音軌應該是吊桿式麥克風，接著是第二重要的麥克風，以此類推。將混音音軌設定在第 1 軌的原因在於有些過帶機會自動將多軌 .BWF 檔上的第 1 軌帶入毛片。分配演員的迷你麥聲軌時，盡可能維持一致，方便對白剪接師作業。不要隨意配對麥克風與音軌，而去試著思考這些音軌在後期的使用情形。設計出一套規則之後，盡量按照規則來分配音軌。

以下是多軌錄音時常見的音軌分配方式：

- 音軌 1：混音音軌
- 音軌 2：吊桿 1
- 音軌 3：吊桿 2
- 音軌 4：演員迷你麥
- 音軌 5：演員迷你麥
- 音軌 6：演員迷你麥
- 音軌 7：演員迷你麥
- 音軌 8：隱藏式麥克風

　　在為 ISO 軌進行混音時，要知道 ISO 軌的音量取決於各軌的增益值，而不是混音推桿。混音推桿的功能是平衡各個音軌，就算你使用的每個音軌都具有直接輸出埠、專用混音面板與外接式混音控制器也一樣。這項技術的優點是無論你怎麼調整推桿，都不會影響 ISO 軌的音量，好比現實生活中的「復原」鍵一般。如果你在混音過程犯了錯，後製團隊或你自己還是能利用 ISO 軌重新混音。大部分的多軌錄音機都能讓你利用休息時間，在現場直接修正混音的錯誤。

　　電影與電視製作看待混音音軌的方式有所不同。在電影製作中，混音音軌是用來觀看毛片、現場回放以及畫面剪接。到了聲音後製團隊手中，混音音軌

通常會被丟在一旁，對白剪輯主要只使用 ISO 軌。但多數的電視製作因為節目馬上就要播出，後製期非常短，混音音軌因此會被當做主要的對白聲，只有在某場戲的混音音軌行不通時，才會改用 ISO 軌。以上並不代表混音音軌對電影錄音師來說不重要；無論什麼拍攝類型，你都該盡可能製作最好的混音音軌，即便它最後可能只被當做參考。

有些多軌錄音機可以錄製 10 個音軌，問題是，錄音機上只有 8 個音訊輸入。也就是說，最多只能錄 8 個 ISO 軌；另外 2 軌則專門給混音音軌使用。混音音軌可能是使用者自行設定的混音組合，或是上述 8 個輸入的所有混音。通常，混音軌以外的 8 個音軌都能做為 ISO 軌。外接型混音面板只提供 8 個錄音音軌；如果這 8 軌中包含一條單聲道的混音軌，那就只剩下 7 個 ISO 可以用。如果你的混音軌使用了雙聲道，可用的 ISO 軌就只剩 6 軌。其他多軌錄音機，例如 Deva 16，則結合了 8 個類比輸入與 8 個數位輸入，最多可錄製 16 軌。

使用外接型混音面板的好處是，你可以依照需求調整混音類型。例如，假設你總共使用 10 支麥克風，但只有 7 條 ISO 軌可以用，那你可以將其中 4 支麥克風做成子混音，在輸出至輔助輸出或子群。並不是所有麥克風都需要獨立的 ISO 軌，但每一句台詞都應該在 ISO 軌當中保留獨立的位置。上述例子中，做為子群組的四支麥克風可能各自收錄一場戲，不同角色在不同時間開口說話、台詞互不重疊，因此不需要為每一句台詞都保留一條 ISO 軌。在拍攝電視實境節目時，正規的混音方式都不太管用。實境節目沒有腳本（至少，他們想讓觀眾這麼覺得……），所以你幾乎不可能進行混音，因為根本不知道哪個人什麼時候會說話。這時候就要多虧了有多軌錄音；錄音師此時成了技術人員，失去混音的工作。只要情況允許的話，所有麥克風最好都有其獨立的音軌，把混音交給後期剪接師去負責。實境節目就是要捕捉被攝者的真實情緒，這些情緒可能透過小至悄悄話及竊竊私語，大至大吼大叫、彼此對罵的聲音來表達。錄音師可以為對白設定平均音量，但更必須隨著現場的氛圍與被攝者的當下情緒來預測可能的音量變化。別因為你不需要「混音」就鬆懈，你必須擁有忍者般的反應能力，以及絕地武士般的預知能力，才能在緊張時刻做出反應。

■ 交件方式

在使用 Nagra 盤帶錄音機與數位卡帶錄音機的時代，每天收工後會將素材以盤帶（卡帶）形式交給製作公司。現代，錄音機用來儲存檔案的方式為內建硬碟、SD 卡與 CF 卡。以硬碟或記憶卡來存放錄音檔案時，常見的交件方式如下：第一種是所謂的硬碟交換，意思是拍攝期間有幾顆硬碟輪流使用；錄音師

以一顆硬碟錄音，收工後交給檔案管理人，隔天再以另一顆硬碟錄音。也就是說，錄音師會使用兩顆以上的硬碟。這樣一來，製作公司也能在拍攝期間同步處理毛片。CF 卡也經常採用同樣的工作模式。

有些錄音機型號配備了光碟機（DVD-R 或 DVD-RAM），可以製作備份音檔，交給後製團隊。目前光碟機依然受到歡迎，但寫入檔案的時間比較久，也容易因外在環境（濕氣、冷凝、震動等）而損壞。或是以筆記型電腦來燒錄DVD。現在，光碟這個曾經大受歡迎的交件方式，已迅速被記憶卡所取代。記憶卡穩定許多、寫入速度較快；跟多數光碟不同的是，記憶卡可以一再重複使用。無論你決定以什麼形式來交件，務必自己留一份備份音檔。假使你交件的檔案遺失、毀損，或是被誤刪，製片公司會找你要備份，他們會預設你自己有一份。假如你使用備用錄音機來錄製兩軌混音軌，供不時之需，這個備份並不需要混音軌。真正需要備份的是多軌錄音當中的所有 ISO 軌。

有些錄音機具備同步鏡像錄音的功能，能同時把檔案錄在兩種不同的媒介上，一個備份用、一個交片用。這時候，DVD-RAM 是不錯的選擇，因為它能在檔案寫入時立刻驗證寫入是否成功；DVD+R、DVD-R 和 DVD-RW 則只能等整張光碟都寫入完畢，再進行驗證。如果錄音機沒有鏡像功能，你就必須在每天收工後進行備份。如果錄音機上有資料傳輸埠，例如 Firewire 或 USB 埠，你可以接上電腦、外接硬碟或另一台錄音機進行鏡像錄音或事後備份。

計算工作時數時，你應該把備份檔案的時間算進去，在開始收線時與麥克風的同時就同步進行備份。若你使用了場務組（電工）接的電源，讓他們知道你還需要用電，通常他們要切斷電源前會通知所有組別，英文說法是「Power going cold」，但也不是每次都會通知。不確定的話，記得跟電工協調清楚。拔除記憶卡時，記得在錄音機選單執行卸除，或是先關閉錄音機電源，避免突然拔除儲存設備造成檔案遺失。

交片的硬碟、記憶卡或光碟上應該清楚標示資訊，包含拍攝日、記憶卡（硬碟）編號、製作名稱、取樣頻率、位元深度、調校參考音、時間碼幀率等等。別只標籤外盒！因為硬碟或記憶卡最終還是會從盒中取出，要是本身沒有標示，在一堆記憶卡之中尋找檔案會變得相當困難。

■ 音量表

音量表分為兩種類型：VU 表與峰值表，兩者有著天壤之別。VU 表對於音訊的反應速度較慢；輸送 1KHz 的標準參考音時，經過校正的 VU 表需要 300

毫秒才會達到「0」的位置，回復時間也需要 300 毫秒。相較之下，峰值表的反應速度是 UV 表的 30 倍，只需要 10 毫秒就能反應。不過，峰值表的回復時間非常慢（通常需要 1,700 毫秒），需要很久才能看到音量表的變化。在某些設備中，峰值表的回復時間可由使用者自訂。峰值表又稱做峰值監控表。VU 表忠實呈現了人耳聽到音量變化的實際感受，用來決定（電影、電視、廣播等）節目的平均音量。VU 表示「音量單位」（volume units），不過常有人開玩笑說 VU 是「無用」（virtually useless）的意思，這對使用數位錄音的現場錄音人員來說還滿有道理的。峰值表並不稀奇，但在使用數位錄音機時，是避免削峰失真的必備工具。目前，多數的類比機械音量表（包含 VU 表和峰值表）已經被 LCD 螢幕上的顯示數值、或階梯型的 LED 音量表所取代。這些量表顯示的通常是峰值表，但有些 LCD／LED 量表則可以設定成 VU 表、峰值表，或兩者皆是。VU 表上的數值通常介於 -20dB 到 +3dB 之間，峰值表的數值則多介於 -40dBFS 到 0dBFS。在數位錄音機上使用 VU 表簡直是一場危險的賭局：VU 表上顯示 -3dB 的音量，在數位錄音機上可能已經爆音了。相反地，峰值表能提供真實而準確的音量。如果你發現錄下的音軌爆掉，最好要求副導再來一次。

■ 設備調校

在每次開拍前，你應該確實調校設備，確保訊號流程順暢、音量恰當，並提供後製團隊參考音量。在錄影帶年代，標準流程是在每支錄影帶的前 30 秒放入電影電視工程師協會（SMPTE）的彩色條紋訊號和 1KHz 的參考音（譯註：業界多稱 1K Tone），做為剪接師調校後製設備時畫面與聲音的參考標準，英文將這兩者合稱為「bars and tone」。現在，彩條訊號與參考音愈來愈少見，因為數位時代的設備並不像各種類比機器之間有那麼大的差異。不過，即便早已不再使用錄影帶，許多製作公司與電視網還是會要求交片時放上彩條訊號。無論是否有這項要求，你都必須輸送 1KHz 的參考音（或稱校正音、標準音）到攝影機或錄音機，確保所有設備都經過確實調校。這項工作應該時時執行，而且更換新鏡次時至少做一次（譯註：台灣業界通常會在開拍前和每次轉場時執行）。

在每日開拍前錄製一段參考音依然是很常見的工作流程。電影電視工程師協會提供的參考音標準是 -20dBFS。如果你的設備以 -20dBFS 為校正標準，自然會有 20dB 的空間才會達到爆音。兩個使用不同音量表的設備沒有經過調校，結果會是場災難。既然音量表接收到一樣的訊息，以 1KHz 標準音來調校設備，會得到以下結果：

- 滿刻度峰值表：-20dBFS
- VU 表：0dB
- 峰值表：-8dB

如果混音器或錄音機沒有內建音頻產生器，你可以購買具有標準音頻的測線器，或是專門的音頻產生器。假設你手邊完全沒有製造參考音的辦法，那就透過利用測試對白音來調校混音器或錄音機。做法是先將混音器的音量表設定好，再把訊號輸出到攝影機，調整攝影機的音量直到它符合混音器的音量表。如果調校時未使用標準音，可以先錄下一段測試用的對白音，並在回放中做確認。許多攝影機音量表的標示並不正確，或根本沒

測線器

有標示。有疑慮的話，一定要在開拍前先測試。如果錄的音量太低，後製把音量拉高後會產生很多機器底噪；若錄得太大聲，則會造成爆音失真。

■ 如何選擇專業級錄音機？

在挑選現場錄音機與混音器時，前級放大器是其中的一大要點。專業的前級放大器擁有高達 100dB、甚至更廣的動態範圍。一台設備就算有不計其數的功能，若前級的效果很差，這台設備就一文不值。錄音機應該要能夠承受晃動、濕氣與極端溫度造成的冷凝問題。此外還要考量設備中可用的音軌數量，以及錄製檔案的媒體類型。

當你選好了錄音機，應該實際測試看看它的能耐。打開錄音機，把你的推軌設在均一點（大都推到 60% 的位置），錄個大約 30 秒。接下來，以你最喜愛的麥克風，用標準由上往下的收音方式，在距離音源 2 英呎處，以不同的增益值錄個幾段。一開始，以低增益（約 20% 的位置）錄幾句話。接下來，每一次增加 20%，重複個幾次。先用耳機聽回放，注意聽機器的底噪聲；再用錄音室喇叭把聲音放出來聽看看底噪，你發現什麼變化了嗎？

這項測試的目的是讓你更了解設備的能耐，使用任何新的麥克風、混音器或錄音機時，都可以做這樣的測試。在你能充分掌控的環境下找出設備的限制，

總比到了現場拍到一半才發現問題好！

■備用錄音機

備用錄音機通常會跟主要錄音機同步啟用。萬一主要錄音機故障或音檔遺失、損壞，就多了一層保障。你可以將訊號從主要錄音機、或混音器的輸出傳送給備用錄音機。有些錄音機則除了配備 AES/EBU 或 S/PDIF 數位輸出，還藉由一條能夠傳輸雙軌、未壓縮 PCM 音訊的纜線，將數位音訊輸出給備用。（編按：PCM 為 pulse-code modulation 脈衝編碼調變的簡稱，是一種透過取樣、量化、編碼三個步驟將類比資料轉換成數位訊號的方法。）

千萬別小看 Zoom H4n 這類中階備用錄音機的品質。這台錄音機為低預算拍片者提供的錄音效果，遠勝過攝影機內建的麥克風。無論預算高低，你應該善用手邊的工具來錄製音質最佳的音軌。

把攝影機當錄音機使用時，備用錄音機可能是你的救命仙丹。我曾經在一個名為《錄怒症》（Rode Rage）的節目擔任主持，訪問各個領域（電影圈、電視圈、音樂界、電玩界等）的專家。我與團隊從底特律飛到洛杉磯，用幾台 Panasonic DVX100B 攝影機來拍攝雙機專訪。這是標準的新聞採訪工作流程，我們把所有音軌都輸入到主要攝影機上。打包攝影機時，我們做過測試；雖然測試一切順利，我們還是決定攜帶備用錄音機，以備不時之需。

大肆沐浴洛杉磯的艷陽之後，我們回到底特律，開始剪接超過 40 小時的素材。果不其然，主攝影機的音軌中出現嗡嗡聲——那是我們所有音訊的來源啊！經過幾天住院療養，受創心靈康復之後（是誇張了點），我們決定使用備用錄音機上的音軌。同步所需的時間不長，因為我們每段訪問都只拍了幾次，而且有確實打板。要是我們沒使用備用機，損失的金錢與時間將難以估計。設定備用錄音機只額外花了我們幾秒鐘，它卻一夫當關地拯救了整個拍攝。幫自己一個忙，帶上備用錄音機，總有一天它會是你的救命恩人。

🎤**本節作業** 練習用同一台錄音機來錄不同的音量（極小聲、極大聲、正常音量）。刻意讓聲音爆掉，聽聽看結果如何。在後製軟體當中，若把錄得很小聲的聲軌放大會發生什麼事？把錄得很大聲的聲軌拉小聲又會怎麼樣？你有辦法修復因為削鋒而失真的聲軌嗎？

Sync

12 同步

電影與電視的神奇之處在於它是知覺現象中「視覺暫留」的產物。當圖片以一定速率閃過眼前,看起來就像是動了起來。事實上,電影只是每秒在螢幕上閃過 24 張圖片而已。影格率讓大腦相信我們看到了正在動的影像,但其實只是一連串靜止的畫面,圖片並不是真的在動。

視覺暫留造成的錯覺加上聲音,使得虛擬景象更為真實。螢幕上的演員看起來拿屠刀刺了另一位演員,當然他拿得可能是假刀,也沒真的靠近那位演員,但如果刺人的畫面和重擊西瓜的聲音同步播放,椅子上的觀眾會因為畫面的真實性而嚇到,甚至撇過頭去。此時,錯覺產生了。觀眾真的認為聽到的聲音是畫面中的事件所造成。

螢幕上影像跟對白同步播出時,觀眾會把聲音與畫面這兩種媒介連結在一起,形成同一個訊息來源。他們相信聽到的聲音是直接從螢幕而來。多數看電影的人(包括我爸)並不知道螢幕後有喇叭。一旦聲音跟影像不同步,觀眾會立即從故事的奇幻世界中抽離,意識到他們被科技所操弄。早期的功夫片就是對白不同步的經典例子,畫面的人物明明在說話,對白卻過一會兒才聽到。

影片的聲音錄製方式分為兩種:單系統和雙系統

■ 單系統

單系統是由一部同時錄下聲音和影像的攝影機組成。影像錄製時聲音被同步錄下,這表示攝影機也是錄音機。拍攝進行時無法在攝影機上調整聲音,因此錄音師使用他的器材來操控輸入攝影機的聲音。只要混音器跟攝影機調校好(例如輸入選擇、軌道音量等),錄音師就掌握了攝影機的聲音錄製情形。攝影機上的聲音控制鍵通常會貼上布膠帶,避免碰撞或不小心動到設定。有些新型攝影機會加上透明塑膠保護蓋來解決這個問題,讓你不用移開蓋子就可看到裡面的設定。如果在低亮度環境中看不到旋鈕時(這是拍攝時常有的狀況),可以貼上細長的螢光膠帶做為記號。

知道攝影機可當做錄音機使用這點很重要;然而,底片攝影機無法錄製聲

音（超 16 釐米除外），現代的數位電影攝影機才有錄音的功能。大部分的電子新聞採訪是單系統作業，如果攝影機錄音品質不佳，或是無線設備收訊不良導致斷訊爆音時，可以利用備份錄音機來錄音。

備份錄音機也用來側錄聲音、供字幕聽打使用。這類字幕聽打錄音機並不需要提供高品質的聲音，僅做為記錄訪談或是拍攝內容的聽打參考。製作人藉由這些聽打文字在剪接過程中快速找到需要的聲音片段。像是 Zoom H4n 這樣的手持錄音機就可以當做字幕聽打錄音機，缺點是沒有時間碼功能。解決方式是在第一軌錄聲音，在第二軌錄時間碼。

■ 雙系統

在雙系統中，影像由攝影機擷取，聲音由錄音機錄下。錄音機與攝影機分開作業。單系統作業時，攝影機按下錄影即可同時記錄聲音與影像；雙系統作業時，錄影過程需要攝影機跟錄音機同時運轉，在後製階段再將音像同步整合在一起。

如今像 Red One 這樣的數位電影攝影機已經可以同時錄音了，但因為這類攝影機的聲音不如單台錄音機好，所以通常會採用雙系統作業。不論如何，你還是能透過無線傳輸把聲音訊號傳至攝影機，當做參考音。有線傳輸訊號的聲音品質最好；無線傳輸固然有斷訊等問題，但能夠現場回放並提供影音同步的毛片，對想節省時間金錢的獨立電影來說仍是很好的方法。使用無線傳輸時，要確認無線接收器的固定架或套袋固定在攝影機上，攝影師才能自由移動、不被線纏住。每次攝影機機位移動時，記得傳送測試音，看看無線接收器收到的聲音是否確實傳送到攝影機上。

雙系統作業時，避免使用機上麥克風來錄「參考」音軌，而應該要從混音器或錄音機送訊號給攝影機。演員到吊桿麥克風的距離不同於演員到攝影機麥克風的距離。距離愈遠，攝影機麥克風收到的聲音會因此延遲；如果剛好沒有時間碼或打板，就可能在後製時出現聲音同步的問題。

■ 雙系統的工作守則

雙系統作業需要使用拍板，讓聲音跟影像有效達到同步。每一個鏡次都要遵循標準的工作守則，藉此提供拍攝訊息給攝影機與錄音機。

每一個鏡頭開拍時，工作人員會喊出下列口令：

第一副導演：「錄音！（Roll Sound）」

錄音師：「錄上！（Speed）」

第一副導演：「錄影！（Roll Camera）」

攝影師：「錄上！（Rolling / Camera Speed）」

第一副導演：「報板（Marker）！」

第二攝影助理：「第一場，第一鏡次，打板（marker）！」然後敲下拍板棒、發出響聲，產生同步點。

這些專業用語可能不同，也可能由不同工作人員負責，重要的是了解這個工作守則。錄音師會先啟動錄音設備，確認聽到正確聲音後才喊「錄上！」讓劇組知道設備已經開始錄音了。錄音的媒材比電影膠卷便宜，所以為了節省拍片開銷，聲音先開錄也很合理。緊接著，攝影機膠卷開始轉動，確認開始錄影後才喊「錄上！」避免用手勢，像是豎起大姆指，或只是點頭回應。不要假設大家都在看你，或是應該知道你開拍了，一定要清楚且大聲地喊出「錄上！」，否則製作團隊會等到你喊出來為止。如果你喊「錄上！」卻安靜了一陣子，那就再喊一次「聲音錄上！」確認他們全都聽到。

報完場景鏡號後，確認拍板離麥克風夠近，能夠聽見拍板棒闔上的聲音。有時候因為拍攝緣故，拍板會離演員很遠，這時候，吊桿收音員應該把麥克風指向拍板，錄下打板聲音。如果你使用的是領夾式或隱藏式麥克風，盡量讓拍板靠近這些麥克風，當然也包括身上藏有領夾式麥克風的演員。

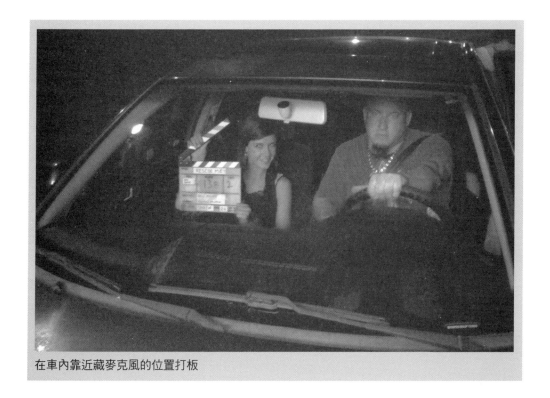

在車內靠近藏麥克風的位置打板

攝影機一定要清楚拍到拍板上的資訊跟打板的瞬間，拍板上有場景、鏡次的訊息跟時間碼（如果使用的是有時間碼的拍板）。有時候，拍攝場景很不方便打板，例如鏡頭從演員眼睛的大特寫慢慢拉出來，不容易擺放拍板和對焦。遇上這種情形，你可以等到拍完後再打「倒板」，意思是，在拍攝結束或鏡頭的「尾巴」才打板。標準作業

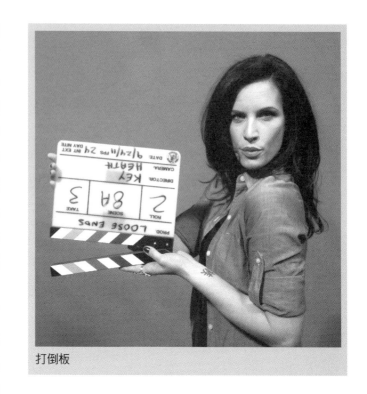

打倒板

流程是把拍板倒著拿，表示這個鏡頭是拍完後才打板。準備好在導演喊「卡」之後立刻打倒板，這樣才能錄到。導演有可能在喊卡前先停頓一下「好⋯停！」，記得快喊「倒板！」提醒導演錄下倒板。如果還沒喊就停錄了，記得在聲音紀錄表上註記「未打板」。

如果麥克風很難收到打正板或倒板的聲音，你可以請演員幫忙唸出第幾場、第幾鏡次，然後拍手，這是萬不得已的權宜之計。記得讓演員拍手，並讓攝影機拍下雙手互擊的瞬間。《小鬼當家》（Home Alone）DVD 幕後花絮裡有一段有趣的影片，演員丹尼爾・史登跟喬・佩西坐在休旅車內，因為拍板在休旅車外不方便作業，所以史登幾乎是貼著佩西的耳朵用拍手方式打板。

「第二板」是指鏡頭拍攝時雖有打板，但拍板棒闔上的瞬間卻跑出畫面，或沒有清楚拍到。為避免後製混淆，標準作業程序是在第二次敲下拍板前喊：「第二板」。記得一定要在聲音紀錄表上註記「第二板」，如果沒寫的話，剪接人員可能會對錯同步點。

打板是雙系統作業的標準程序，如果因為人手短缺或沒時間在每個鏡次開拍時打板，你還是可以在軟體中利用音頻的波形來進行音像同步。但要記得：後製會花更多時間。

■ 單系統和雙系統的優缺點

每種方式都有各自的優缺點，下面是單系統與雙系統兩種方式的比較：

單系統作業優點

容易架設，一件設備可以同時錄影、錄音，錄製過程影音就已同步，節省後製時間。

單系統作業缺點

攝影機的設計與製造是為了錄下高品質的影像，卻不見得有高品質聲音。幾乎所有攝影機的聲音品質都比低價位的手持錄音機差。錄音師必須跟在攝影機旁。如果透過無線電傳輸聲音，可能會有爆音或斷訊問題。

雙系統作業優點

雙系統作業的音質一定比較好。錄音師可與攝影機獨立作業，讓攝影師移動更自由，而且可以在單一定點監控、調整聲音。

雙系統作業缺點

架設較為複雜，因為牽涉兩個獨立的作業系統，需在後製中進行音像同步。

■ 單系統作業的架設範例

- 麥克風接到攝影機
- 麥克風接到混音器、再接到攝影機
- 麥克風接到混音器、再接到攝影機與備份（字幕聽打用）錄音機
- 麥克風接到混音器、再接到多部攝影機
- 麥克風接到混音器、再接到多部攝影機與備份（字幕聽打用）錄音機
- 麥克風接到混音器、再接到配備有可中斷聲音回送系統及對講系統的衛星通信轉播車

■ 雙系統作業的架設範例

- 麥克風接到混音器、再接到錄音機
- 麥克風接到混音器、再接到錄音機與攝影機（攝影機的音軌只用來參考）*
- 麥克風接到多軌錄音機

• 麥克風接到多軌錄音機和攝影機（攝影機的音軌只用來參考）*

說明：在雙系統作業中傳送音訊給攝影機，做為毛片的參考音軌，或提供粗剪使用。進入後製再以錄音機的音軌替換。但如果攝影機使用的時間碼跟錄音機不同，就可能需要手動重新對同步。

■ 聲音紀錄表

　　聲音紀錄表是錄音師詳細記錄音軌錄製狀況的表格，上面記錄了所有場景、鏡次與拍攝訊息，是後製時的重要文件。場記會為每個場景和鏡頭編號，發現有重覆時，要向他確認清楚。如果有任何令人混淆的情形，像是忘了有倒板、或是有作廢檔，這會變得特別重要。順帶一提，編製場景號碼時，為避免跟 0 與 1 混淆，通常會跳過 I 跟 O 兩個英文字母。

　　表上的其他資訊還包括麥克風種類、取樣頻率、位元深度、參考音、時間碼速率等等。聲音紀錄表除了留一份給錄音師外，還要多影印幾份發給製作團隊跟後製人員，甚至可以轉成可搜尋的數位 .PDF 檔。BWF-Widget 這個應用程式是特別設計用來讀取、編輯聲音檔中的後設資料，可以列印聲音紀錄表並產生 .PDF 檔。手寫聲音紀錄表時記得簡潔明瞭。

攝影師丹尼·史脫克（Danny Stolker）用 Canon 5D 攝影機做雙系統拍攝。

聲音紀錄表

日　　期 _____　製作公司 _____　卷　　號 _____

取樣頻率 _____　導　　演 _____　媒　　體 _____

位元深度 _____　錄 音 師 _____　時 間 碼 _____

場景	鏡次	錄音檔編號＃	錄影檔編號＃	備註	第1軌	第2軌

聲音紀錄表－兩軌

聲音紀錄表

製作公司 _____　媒　　體 _____　卷號 _____ 日期 _____

導　　演 _____　取樣頻率 _____　位元深度 _____

錄音師 _____ 電話 _____　電子郵件信箱 _____　時間碼 _____

場景	鏡次	錄音檔＃	錄影檔＃	備註	1軌	2軌	3軌	4軌	5軌	6軌	7軌	8軌

聲音紀錄表－多軌

英文縮寫	意思	狀況描述
TS（Tail Slate）	倒板	拍攝後才打板
M.O.S.（Mit Out Sound 或 Without Sound）	無聲	無聲鏡頭拍攝
NG（No Good）	不佳／失敗	導演覺得不好的鏡頭
PRINT（a Printed Take）	保留的鏡次	導演保留可用的拍攝鏡次，在聲音紀錄表上圈起來
NGS 或 SNG（Not Good for Sound）	聲音不佳	聲音有問題，導演仍可用這個鏡頭，但聲音部分需要修補或重配音
BIF（Boom in Frame）	麥克風穿幫／Boom 穿	拍到吊桿麥克風
WT（Wild Track）	獨立音軌	沒有畫面，單獨錄下的聲音
VO（Voiceover）	旁白	錄下的對白或旁白
PB（Playback）	配樂拍攝	以一邊播放音軌的方式進行拍攝
RT（Room Tone）	空間音	拍攝空間內的環境音（通常錄 30 秒）
SS（Second Sticks）	第二次打板	第二次打板
FS（False Start）	開始錯誤	鏡次作廢
FT（False Take）	拍攝錯誤	鏡次作廢

　　記得一定要多留一份聲音紀錄表，如果原始聲音紀錄表不見了，這會救了整個製作團隊，讓你變成英雄。在錄音檔遺失或你的技術被質疑時，備份的聲音紀錄表也能保護你，因為聲音紀錄表不會說謊。除此之外，一旦出了問題而導演質問你明明說過聲音沒問題時，你可以參考聲音紀錄表，讓上面的紀錄說話。很不幸地，如果在電影後製階段發現有鏡頭沒拍好時，往往很快就變成大家互相指責、推卸責任的遊戲。聲音紀錄表可能是你唯一可以還原當時拍攝現場的證據。很多時候，這是聲音紀錄表被拿來參考的唯一理由。如果你有把份內工作做好，剪接師連聲音紀錄表都不用看就能順利地剪接完。聲音檔內的後設資料會帶領後製人員找到正確檔案，今日的聲音紀錄表主要用來備份後設資料，提供拍攝紀錄以外的問題解決之道。

■ 後製前的準備

　　對不同製作案來說，後製有不同的意義。有些製作案會有一群專業聲音工作者分工處理音效、擬音、事後配音 ADR，以及現場錄下的對白；有些製作案

可能只有一名沒有什麼聲音工作經驗的人負責剪接。在進後製之前，你必須完整了解影片裡會怎樣使用音軌，所以要跟製作人（電視、影片）或後製總監（電影）建立良好的溝通管道。如果是直播的電視節目，因為不會有後製作業，所以完全沒這方面問題，當然直播節目將來可能會剪接成別的節目，但至少那是直播的內容，從混音器輸出到轉播車或電視台的聲音，就是觀眾聽到的聲音，所以混音一開始就要做好。

專案節目製作在拍攝前要和後製總監、或直接跟剪接師討論傳送時的技術規格，討論事項包括時間碼、播出媒介、取樣頻率、位元深度與檔案格式。在現場進行多軌錄音時，記得只需要給影像剪接師混好的音軌，但要給聲音剪接師所有的分軌檔，因此溝通清楚很重要。所有技術規格都應該用電子郵件或影印文件白紙黑字確認，讓所有人知道。

如果你確實做好份內工作，應該不太會聽到其他人說什麼閒話；但如果你的電話響了，可能就是哪裡出了問題。底特律修車廠（編按：The Detroit Chop Shop，作者設立的錄音公司）的前錄音師布萊恩·考瑞奇（Brian Kaurich）非常專精於劇情片與電視真人實境秀。最近從他負責聲音製作的電影剪接師那寄來了一封信，信裡感謝布萊恩提供非常優良且一致連貫的對白音軌。這種事可真是前所未有。如果發生在你身上，你會一輩子記得。

■ 時間碼──準備被搞迷糊吧！

時間碼是在錄製媒介上給每個畫面標上特定號碼的計數器。五〇年代時，電影電視工程師協會（SMPTE）制定出業界標準的 SMPTE 時間碼，應用在電影電視製作上。SMPTE 時間碼為每格畫面分配一個特定的號碼，就像每棟房子都有自己的門牌號碼一樣。剪接師在剪接或播放影片時可搜尋或定位特定的一格畫面，就好比郵差根據住址把信投遞到特定的房子。這些指定的號碼依據 24 小時制細分成四個欄位，每個欄位只有兩位數：HH：MM：SS：FF（小時：分鐘：秒數：格數）

範例：01：02：03：04 ＝ 1 小時：2 分：3 秒：4 格

前三個欄位在不同的時間碼格式中是一樣的，因為 1 分鐘永遠都有 60 秒、1 小時有 60 分鐘、1 天有 24 小時。不過最後一欄就讓人有點困惑了。

■ 影格率

影片的影格率最初是從電子系統處理影像的頻率延用而來。在美國，電流

以 60Hz 頻率交替，每個圖場以 1Hz 頻率變動，2 個圖場組成一格畫面，因此 60Hz 的頻率（每秒 60 個圖場）就變成每秒有 30 格畫面（frame per second，簡稱 fps）。這是美國國家電視標準委員會（NTSC）採用的影片標準。相較之下，歐洲地區的電流以 50Hz 頻率交替，每個圖場以 1Hz 頻率變動，2 個圖場組成一格畫面，因此每秒有 25 格畫面；這個標準用於 PAL（相位交錯系統）的影片中。

一開始時，NTSC 的影片是以每秒 30 格的速率跑動，時間碼最多只有 30 格。影格欄位的數字從 00 開始到 29 結束，時間碼最多可錄到：

23:59:59:29　也就是 23 小時：59 分鐘：59 秒：29 格

如果上面的數字多增加一格，整個時間碼會超出 24 小時，數字會回到 00:00:00:00，也就是「跨日時間」。

跨日時間在舊式 VTR 錄影機上會出現各種問題。在錄影機盛行的年代，馬達跟齒輪要耗費幾秒鐘時間才能運轉至應有速度；沒有運轉正常的話，播放時會出現畫面瑕疵或模糊不清。剪接時，在實際剪接點前要提前預跑幾秒，讓機器「跟上速度」，剪接點的影像才能正確播放，不因任何機械性能故障而產生問題。標準的預跑時間為 5 秒，這段時間可讓機器達到、並維持在適當轉速。

剪接過程中，VTR 錄影機會依據影帶目前的位置來尋找特定的時間碼。只要一按下播放或錄影鍵，錄影機會倒回（預先倒帶）5 秒，然後才開始播放或錄影。如果帶子的時間碼中途跨過 24 小時分日點，錄影機會因為搞混時間而開始急速倒帶或快轉，試圖去找到正確的剪接點。這就是所謂的跨日時間問題，也就是說，錄影機迷路了。

舉例來說，假設錄影帶開頭的時間碼是 23:45:00:00，而我們要在 15 分 2 秒後錄影。此時時間碼會跨過午夜，來到 00:00:02:00。

如果目前錄影帶位置在 00:00:02:00，剪接點設在 00:00:03:00 處，因為錄影機播放前需預先倒帶 5 秒，問題就產生了。雖然剪接點離目前位置只有 1 秒，但錄影機為了要預先倒帶 5 秒，會往回再倒 4 秒的時間，一旦倒帶超過 2 秒，時間碼就會讀到 23:59:59:29.。發生這種情形時，錄影機會誤以為這是一支具有完整 24 小時時間碼的帶子，然後開始倒帶，直到跑回時間碼的開頭為止！這時問題就嚴重了。

有鑑於此，就像這行業的其他大小事一樣，出現了避免跨日問題的解決方案。剪接師和攝影師會把每支帶子開頭的時間碼設在 1 小時或 01:00:00:00.，避免錄影機在剪接時出錯。又恢復美好幸福的日子了。

丢格

　　早期電視只能播放黑白的節目，專為黑白電視制定，每秒 30 格影格率的這套標準在當時運作良好。後來彩色電視問世，當影像訊號加上色彩訊號，一切就亂了。電視訊號改為採用每秒 29.97 格的影格率，使原來的計時系統產生問題：SMPTE 時間碼每小時多出了 3.6 秒。相較於這樣的改變，唯一不變的是電視業者中那些總想圖盡廣告利益的貪婪分子。每小時多出 3.6 秒意謂著他們每天會損失兩支寶貴的 30 秒廣告時間。因此為了調整影格率，一群白領天才聚集起來、發明出一套新的系統，把每小時多出的時間丟掉一些，並將這個新系統巧妙地命名為「丟格」。

　　丟格的時間碼除了每 10 分鐘以外（時間碼的「分鐘」位置以 0 結尾的特定時間點，像是 00、10、20、30、40、50 ），每分鐘會丟去前兩個影格編碼。這聽起來很瘋狂，但其實只是一個數學加總問題。以下是每分鐘丟掉兩格的範例：

01:02:59;27

01:02:59;28

01:02:59;29

01:03:00;02

01:03:00;03

01:03:00;04

說明：影格編碼 ;00 與 ;01 在序列中被丟掉了。

　　分鐘位置以 0 結尾時的範例：

01:09:59;27

01:09:59;28

01:09:59;29

01:10:00;00

01:10:00;01

01:10:00;02

說明：沒有任何影格編碼被丟掉。

　　這個數學問題可能令人困惑。但如果他們把這種主意打到閏年，每隔周星期二、逢 7 結尾的時間就多加兩格，我也不會感到意外。不管如何，這是我們現在工作的標準，我很希望這個標準能重新制訂一次，訂出一種「不丟格」、真正的時間編碼系統，把每個影格確實被計算進去，而且選用的每一種影格率

格式（每秒 24 格、25 格或 30 格）都要確實計數。也就是說，每個影格必須能夠均分時鐘上 1 秒的時間（例如，每秒 30 格即代表每個影格真的等同於 1/30 秒）。目前，這只是理想而已……現階段，大多數人使用 NDF（無丟格）時間的原因是它讓每個影格都有一個對應的時間碼而不用跳過任何數字，缺點是每個小時會多出 3.6 秒。

必須特別指出的是，真的被丟掉並不是影格，而是影格的時間編碼。簡單來說，丟格只是一種每隔一段時間會跳過某些數字的單純編號系統而已，不要把丟格的時間碼跟掉格搞混。掉格是指 NLE（非線性剪接系統）或影像擷取軟體在即時影像轉檔時，因為影像沒有正確轉成數位資料而遺失的影格。兩個詞彙沒有任何關聯。

每個欄位前面如果顯示冒號（：）表示採用的是不丟格的時間碼。分號（；）則代表採用丟格的時間碼。這些記號通常出現在時間碼的影格欄位之前。

01:02:03:04 ＝無丟格式時間碼（NDF/Non-Drop Frame Timecode）

01:02:03;04 ＝丟格式時間碼（DF/Drop-Frame Timecode）

也有些機器的無丟格時間碼會在每個欄位前用分號表示：

01;02;03;04 ＝丟格式時間碼

當然還有其他方式，像是在影格欄前面使用英文句點（.）來表示：

01:02:03.04 ＝丟格式時間碼

現在流行的每秒 24 格（fps）高畫質攝影又是怎麼回事？你猜對了！那不是真的每秒 24 格的影像訊號，而是每秒 23.976 格。記住，底片是採真的每秒 24 格拍攝沒錯，但是將影像訊號轉成底片就會產生問題。在這種情況下，可以藉由時間碼去記錄真正每秒 24 格影像。

影格率（丟格或無丟格）讓我們知道時間碼是以怎麼運作的。現在我們來討論不同時間碼的使用時機。時間碼的錄製有兩種選項：自由跑動或錄製跑動。

■ 錄製跑動模式

在錄製跑（record-run）模式下，時間碼會隨著錄影機開始或停止錄影一起跑動。如果時間碼起始點在 01:00:00:00，錄了 5 分鐘整再按下停止時，時間碼會顯示 01:05:00:00，並且停在這個數字直到下次錄影時再繼續跑動。當錄影機再次錄影時，時間碼會從 01:05:00:00 繼續往下跑。這種方式能夠顯示出已經在錄製媒介上錄了下多少時間的內容。例如開始錄影的時間碼是 01:00:00:00，現在顯示 01:24:00:00，代表我們在這個媒介上錄了 24 分鐘的內容。

對於多數新聞報導及影像製作來說，每一捲帶子（錄影帶、硬碟，或任何在這本書出版後發明的新儲存媒介）的時間碼會從下一小時開始。第 1 捲的時間碼從 01:00:00:00 開始、第 2 捲從 02:00:00:00 開始、第 3 捲從 03:00:00:00 開始，依此類推。在雙系統中採用錄製跑動模式時，為了在每次錄影開始時讓所有設備都能接收到正確的時間碼，攝影機、錄音機和拍板必須（以無線或有線方式）互相連動。

說明：攝影機在雙系統作業時，因為可以從有時間碼功能的拍板上獲得參考，所以不一定需要時間碼；但提供時間碼至攝影機，對後製同步作業會有幫助。

■ 自由跑動模式

在自由跑動模式下，時間碼就像是牆上的鐘一樣，一旦啟動就會自動一直跑下去（跨過 24 小時制後會回到 0）。一般來說，自由跑動的時間碼會設定成實際的時鐘時間（Time of the Day，簡稱 TOD）。時鐘時間採 24 小時制。例如，早上 8 點鐘開錄，時間碼會設成 08:00:00:00；如果是晚上 8 點開錄，時間碼會設成 20:00:00:00。以此為例，如果在晚上 8 點錄製 5 分鐘整的影片，開始的時間碼會是 20:00:00:00，結束的時間碼會在 20:05:00:00。如果中間休息 10 分鐘再錄下一個鏡頭，新的起始時間碼會在 20:15:00:00，跟錄製跑動模式的 20:05:00:00 有所不同。現今 99.9% 的剪接工作都採數位方式，如果拍攝工作在半夜進行，自由跑動模式時間碼可以跨過 24 小時制的時間，不必擔心跨日問題。

依據時鐘時間跑動的時間碼，缺點在於不容易發現錄音機跟拍板的時間落差。最好請收音人員大聲報出拍板上顯示的幾時、幾分、幾秒，讓錄音師檢查錄音機上的時間碼是否同步，並且每隔一段時間重新檢查一次。

不過，自由跑動模式的優點在於製作人及其他劇組人員在拍攝時都以用自己的手錶為時間參考。當然，如果時間碼中間的時間間隔較久，也能知道拍攝期間浪費多少時間。自由跑動式時間碼一般會設成時鐘時間，不過也可以設成任何數字。一旦設定好的時間碼開始跑動，就會從設定的時間點一直跑到重新設定的當下為止。

■ 設定時間碼

錄影機上的時間碼可以透過內建或外部的時間碼產生器來建立。內建時間碼由錄影機本身產生；外部時間碼則是錄影機透過無線或有線傳輸所接收到的時間碼。而藉由置入式同步的方法，內建時碼產生器可以得知並接收外部的時

間碼；這個方法幾乎可以說是專為自由跑動模式而設計。置入式同步的做法是，錄影機接收了外部時間碼（只需幾秒時間）後，訊號線即可拔掉，錄影機會根據接收的時間碼自動產生後續的時間碼。通常稱做給錄影機「吃」時間碼。採用自由跑動模式時，每隔一段時間就要監看時間碼，避免時間碼中途跑掉或斷訊。時間碼運行超過 8 小時後容易有跑掉的問題，為了以防萬一，每天至少要再一次接收正確的時間碼，通常會利用休息用餐時間後的空檔做這件事。

決定採用哪一種影格率（丟格／無丟格）跟時間碼模式（錄製跑動／自由跑動）後，設定錄音機上的時間碼就容易多了。電影標準時間碼為 30NDF（每秒 30 格，無丟格）。但如果聲音要跟以每秒 24 格拍攝的攝影機同步時，得先確認時間碼是採用真正的每秒 24 格、或是每秒 23.976 格。如果錄音機上沒有每秒 23.976 格的選項時，那就必須使用影片標準的 29.97NDF 時間碼。如果錄音機要接收來自另一台錄影機或攝影機的外部時間碼，就必須進行置入式同步，以便接收要輸入的外部時間碼。

下面的表格能幫助你決定錄製時採用的時間碼模式。

時間碼相容性			
影像影格率		聲音影格率	
30 FPS	舊式黑白電視 高畫質逐行掃描 （HD Progressive）	30 FPS	一致的影格率
29.97 FPS NDF	標準（SD）畫質彩色電視 高畫質逐行掃描	29.97 FPS NDF	一致的影格率
29.97 FPS DF	標準畫質彩色電視 高畫質逐行掃描	29.97 FPS DF	一致的影格率
25 FPS	PAL 電視系統 高畫質 PAL	25 FPS	一致的影格率
24.00 FPS	電影／高畫質逐行掃描	24.00 FPS 30.00 FPS	一致的影格率 相容的替代方式
23.976 FPS	以電影格式拍攝的電視片／ 高畫質逐行掃描	23.976 FPS 29.97 FPS	一致的影格率 相容的替代方式
1080（59.94/60）	高畫質隔行掃描 （HD interlaced）	29.97 FPS	一致的影格率

時間碼相容表，由麥可・歐羅斯基（Michael Orlowski）提供

■ 打板／拍板

早期電影後製時，聲音要藉著拍攝時的打板聲來同步影像。拍攝時，拍板拿到鏡頭前，然後大聲唸出這次的拍攝資訊（場景及鏡次）後，快速闔上拍板棒，發出拍手般的響聲（所以叫做「拍板」）。剪接師可以看到拍板完全闔上的影格，然後將音軌上的響聲點準確對上那一格畫面，完成同步。要辨識這個影格很容易，就是拍板棒不再模糊或停止移動的第一個

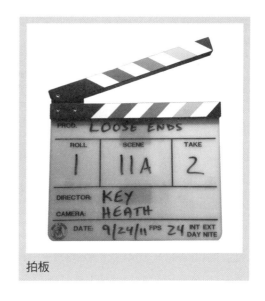

拍板

影格。音軌上的讀板聲提供了拍攝鏡頭編號的聲音註記，沒有這些資訊的話，每次錄音的開頭只會有打板聲，不容易辨識。

現在聲音很容易就能跟時間碼同步，但使用沒有時間碼的拍板來拍片仍然是獨立電影工作者最有效的同步方式。只要在非線性剪輯系統中，將聲音波形凸起處對到攝影機拍到拍板棒完全闔上的那個影格，就能輕易地達成影音同步。別忘了，在數位器材仍未普及的年代，好萊塢有大半世紀的時間都在用平台剪接機做電影剪接，digits（數字）這個英文字那時候還只是用來表示手指和腳趾而已。時光飛逝，能自動執行影音同步工作的自動同步軟體也已經發展成形。

■ 有時間碼的拍板

剪接師工作時可以參考錄下來的時間碼，但如果能在畫面中親眼確認時間碼的起點，工作會更加容易。為了解決這個問題，可以讀取並顯示時間碼的拍板誕生了。有時間碼的拍板在打板後會顯示闔上的準確時間碼並持續幾秒，讓剪接師工作更輕鬆。攝影機可以藉著置入式同步模式來複製跟錄音機相同的時間碼，減少每次拍攝都要檢查拍板時間碼的需求。如果攝影機不能接收或產生時間碼（例如

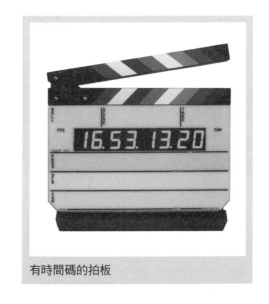

有時間碼的拍板

某些底片攝影機、DSLR 數位單眼相機、或類單眼相機），最好的辦法就是利用拍板來顯示已經調整成錄音機時間碼的時間。

有時間碼的拍板分為兩種：智慧型拍板（期待上市的那一天……）跟傻瓜型拍板。智慧型拍板可以讀取跟產生時間碼；傻瓜型拍板只能顯示接收到的時間碼。換句話說，傻瓜型拍板只是一個時間碼讀取器，並沒有產生時間碼的功能，也因為沒有自行思考的能力，所以被稱為傻瓜型拍板。這真是給我們的當頭棒喝……啊，我離題了。

傻瓜型拍板的時間碼是藉由接線來聯繫，但拍攝時最好還是不要多一條線在場景裡擋路。為此，錄音師麥克·德內克（Mike Denecke）發明了同步盒。同步盒可以裝在傻瓜型拍板的背面，利用置入式同步的方法來接收外部時間碼。同步盒置入了外部時間碼後，會自行再生後續的時間碼。如果不使用同步盒，傻瓜型拍板會需要不斷地接收外部時間碼來源。務必確保拍板跟錄音機時間碼的設定相符（影格率／丟格或無丟格）。如果要進行會回放預錄音樂的配樂拍攝工作，時間碼必須設定成接收狀態（也就是傻瓜型拍板的功能），讓回放音樂的時間碼顯示在拍板上，以便後續進行對同步的程序。時間碼也可以藉由無線系統，像是插話式聲音回送系統（IFB）或是無線監聽對講盒，傳到傻瓜型拍板上。

養成習慣，每天都要多次檢查拍板跟錄音機的時間碼是否一致。如果你懷疑時間碼偏移或發生斷訊，記得在錄音紀錄表上反映問題。拍板上任何外露的按鈕或切換開關都應該貼上膠帶固定，避免不小心按到或切到。提醒拿拍板的人（通常是第二攝影助理）不要為了省電就將拍板的電源關掉，導致同步出錯。如果攝影機接收的是實際的時鐘時間碼，每次換電池重新開機後，需要接上同步訊號來源，重新置入時間碼。

總結上述跟時間碼有關的一切，我們得到了一個基本的問題：製作案要以哪一種影格率來拍攝？這是錄音師設定錄音機時間碼的基本訊息，也

里克跟家人去迪士尼樂園度假

應該要確實告知後製總監和剪接師。先警告各位：用電話口頭上通知的訊息很容易忘記或是產生誤解，所以要讓後製人員（以電子郵件或任何方式）簽名確認時間碼格式。畢竟一拍完殺青，互相推卸責任的遊戲也就此展開。為了保護你的人和名聲，就用白紙黑字寫下來吧！

時間碼就跟黑魔法一樣。我們在這裡討論時間碼的重要原因有兩個：一是你必須對採用時間碼系統的原因和理由有基本的了解；二是這個主題有點囉嗦，出版社是按字數付稿費給我（開玩笑啦，他們是用多少相片來計算！）

出版社澄清：里克是我們的好哥們，他人很棒！但我們其實是照他下巴的山羊鬍長度來付錢！

■ 獨立聲音

獨立聲音是指任何沒有畫面、單獨錄下，所以不跟畫面同步的聲音。在單系統作業時，攝影機可用來捕捉獨立聲音。此時攝影機如果能對準聲音來源拍攝，獨立聲音對剪接會很有幫助。

獨立聲音的類型包括空間音、獨立音軌、音效和旁白。每次錄音前錄下聲板的響聲很重要。錄音檔最後可能堆放在某個地方，在軟體中不容易快速搜尋。所以最好在每次錄音開始前幾秒就錄製聲板，幫助剪接師節省找檔案的時間。聲板必須有清楚的訊息描述，聲音紀錄表也要寫上相關的資訊。

有些錄音師甚至會在攝影機拍攝無聲鏡頭時順便錄下獨立聲音，在攝影部門趕時間移動、沒時間打板，或因為任何其他原因而無法拍攝時，就可以做為插入鏡頭或建立鏡頭的背景聲音。這個做法對於收集畫面音效或空間音都很有幫助。盡你所能地提供任何有用的聲音！

■ 空間音

空間音是指在對白發生地點錄下的環境聲音，做為連續的背景聲音或營造空氣般的氛圍，讓音軌平順、弭平背景聲音的缺口。空間音，顧名思義，是指一個室內地點的聲音；如果是室外地點，你必須錄下 30 秒的自然音（也叫做環境音）。有些錄音師則使用「氛圍循環」來泛指室內或室外的環境聲音。

錄製空間音或環境音時，應該使用與拍攝時同樣的麥克風、在同一地點錄音。使用最頂級的立體聲麥克風來收環境音並不會對剪接師剪輯對白有所幫助。它也許能幫助聲音團隊建立鏡頭的背景聲音，但對白剪接師需要的是與對白一致、持續舖在底部的聲音。

新聞採訪作業時，如果要讓空間音傳送到攝影機，通常會將攝影機對著麥

克風所在的位置拍攝。有時候，製作人為了節省時間會要求攝影人員在環境音中穿插跳離鏡頭或是補充畫面，但這通常不是什麼好主意。因為剪接師可能不會知道這些畫面背後還有空間音，而且攝影師或拍攝者可能會發出雜音，毀掉環境音軌。

■ 獨立音軌

獨立音軌是沒有攝影機拍攝畫面的對白錄音軌，也稱為獨立對白。在拍攝時很難或不可能錄到對白的時候，獨立音軌通常可以解決這個問題。舉例來說，如果一場打鬥戲中間有很重要的台詞，但由於打鬥中吵雜的扭打摩擦聲或演員喘氣聲，沒辦法收好對白，你可以在拍攝完後，請演員唸幾遍那段台詞並且分開錄下來，讓剪接師選出最好的一段來使用。這些單獨錄下的獨立音軌，為沒有 ADR 配音預算的低成本電影提供了一個可行的辦法。其他情況，例如畫面外的旁白、在完美演出拍完後才發現台詞講錯，或是更改劇本等等，獨立音軌也能適時派上用場。

當演員唸台詞的音量過大造成失真時（例如突然大叫或尖叫），獨立對白也很有用。因為像這種情況，很難及時把推桿拉低避免對白失真，再迅速回到推桿原來的位置。獨立音軌的錄製目的就像環境音一樣，都是為了提供場景裡能與其他元素融合的聲音元素。再強調一次，你應該使用跟拍攝時相同的麥克風，在相同的地點收音。如果場景已經拆除、時間不夠，或是劇組即將打包離開，你應該找一個安靜的地方來錄獨立音軌。確認錄音的地點符合原本的場景，把發生在浴室的對白帶到車庫去錄，是沒辦用的。事實上，後製人員可能還要幫你的獨立音軌做 ADR 配音。

■ 獨立音效

獨立音效是與攝影機分開、在場景內單獨錄製的特殊聲音元素。包含獨立音效的現場音軌對後製工作相當有幫助；尤其像獨立電影因為預算限制，常會需要從現場音軌中偷取聲音來運用。你並不需要錄下場景中的每一個聲音，因為收錄對白的麥克風會同時收到關門聲及大部分道具發出的聲音。需要特別錄製的音效像是特定的道具聲、機器聲，或是在戲裡面很重要的名貴車輛，這些聲音都會非常有用。寫下需要錄製的音效清單也是一個好方法，利用無聲場景架設時，或是每天拍攝結束時收集這些音效。如果預算允許，也得到製片經理的同意，你可以另外找一天來收集這些重要的聲音。

錄製效時，要有不同的變化（大聲／小聲、短音／長音等等）。有一本專門在講音效錄製的好書，但不知為何，書名想不太起來……（編按：作者在此暗指的是他的另一本著作《音效聖經》）

■旁白

旁白通常會在後製階段進錄音室錄製，但有時候也會需要在拍攝現場開錄。旁白必須在安靜且無反射聲的地方錄製。現場最安靜的地方一般會在車裡，這年頭的車輛都有隔音設計以降低引擎及交通噪音，這對錄音師來說是件好事。而且不論在哪裡拍攝，現場一定會有車子。我已經在車內錄過無數次旁白，音軌也都很完美。大型衣櫃也是現場很好的錄音空間，裡面塞滿了衣服，有助於改善空間的聲音，讓你很好做事。

如果這些方法都不可行，試著動手打造一個能夠錄音的環境，有鋪地毯的小房間是個不錯的開始。你會需要處理牆面的反射音，但不要在牆面貼東西。先試著把隔音毯撐在 C 型燈架上，擺成 T 字形。這樣子架設愈多，愈能改善房間的收音。最起碼要把一對 C 型燈架擺成 V 字形，將麥克風架在 V 字燈架的中

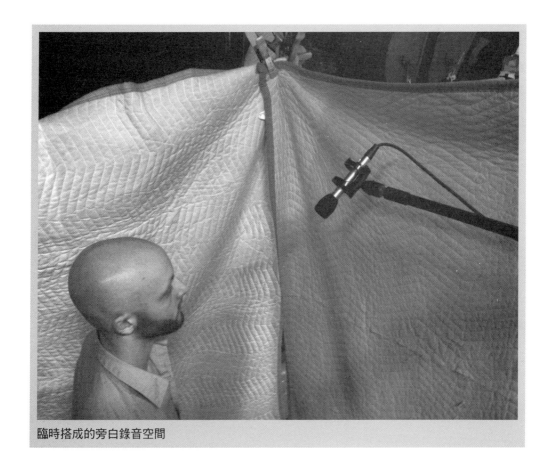

臨時搭成的旁白錄音空間

心點，讓演員面向 V 字型內部說話，錄音前請隔壁房間的工作人員保持安靜。記住，他們也有工作要做，所以只要在你錄音前通知他們就好，等你一完成錄音，就加速現場工作的進行。

旁白錄音另外要考慮的是劇本的擺放位置。正規的錄音間有譜架可以放劇本，讓演員的頭能夠對著麥克風，不用一直低頭看，也避免拿劇本時發出的雜音。另一個好處是方便並排頁面，讓演員能夠順順地唸台詞、不用忙著翻頁。然而在拍攝現場很難找到譜架，你必須自己發揮創意：用膠帶把劇本固定在燈架上；如果在車內錄音，可以把劇本貼在儀表板上。

收音時，演員的嘴巴可能會發出奇怪的唇音或口水聲，吃顆青蘋果能減少這類問題。吃些餅乾可以讓餓肚子的咕嚕聲安靜下來；隨手帶瓶水也很好。

新聞採訪時的旁白可以另外錄製，透過網路傳送給中繼站或電視台，再剪接成片段。如果畫面是一個人拿手持麥克風在街上做採訪，你可以用那支麥克風來錄旁白。這個做法不僅使旁白符合影片其他部分的聲音，還能削減錄音時的背景雜音，但只適用於新聞報導。如果你的聲音會傳送至攝影機，請攝影師對著唸旁白的人拍攝，不然會沒有畫面，剪接師也不會知道有一段錄好的旁白需要處理。

🎤**本節練習** 試著以雙系統作業方式來錄一場戲。記得把攝影機上的麥克風聲音關掉。拍攝時使用拍板，或簡單用拍手的方式打板。在聲音剪接軟體裡，試試看不靠打板聲來同步音像。除非畫面中有可以同步的聲音點，像是關門或放置道具，不然你應該會花個幾分鐘才能把聲音跟影像完美地同步在一起。現在，再利用拍攝前錄下的拍手聲音來對同步，在剪接軟體中找到雙手闔上的影格，把它跟聲音波形凸起處對在一起。觀察利用同步點跟不用同步點進行同步所花費的時間差異。這就是在沒有時間碼的情況下，用打板方式同步影音的邏輯。

Mixers

13 混音器

混音器是現場混音工作的核心。所有訊號都會進出混音器，麥克風、耳機、錄音機、攝影機等等，每樣設備都會跟它連接，是聲音工作的控制中心。

混音器有很多類型，但功能不相上下。混音器就像是一輛車，每輛車子都有大燈跟擋風玻璃雨刷，控制器卻不見得在同樣的位置。曾經有一個禮拜我租了一輛車到洛杉磯，車子的窗戶開關在中央控制面板上，因為我很習慣車窗控制在駕駛側的車門邊，害我花了整週的時間去記住那個開關在哪。等到我回家後，當然又花了一週時間去記住自己的車窗控制不在中間。混音器也是這樣，只要你某一陣子都使用同一台混音器，很快就會習慣它的聲音跟控制位置。然後改用不同混音器時就會有點挑戰。接案時，了解不同品牌的混音器對你會有幫助。

■ 混音器類型

「混音器」是個通稱，分成好幾種類型、有著不同名稱，例如現場混音機、混音台、混音面板、混音控制台等等。電影製作、電視台、廣播電台、錄音室、夜店、體育場館，甚至你家附近的餐廳酒吧都會用到混音器，不同場域的用法不同。混音器可以是大到有數百個輸入端的大型混音台，也可以是小到只有兩個音軌的簡易型混音機。應用範圍可以從葛萊美等級的音樂典禮製作、電影配樂、教會 PA 系統、家庭錄音室到 Podcasting。現場收音的兩種主要混音器型式分別是：外景用混音機和簡易型混音器。簡易型混音器通常指像 Behringer、Mackie 跟其他廠牌的小型平價混音器，有的型號甚至只要大概 30 美元！然而在這一類型中，更加精密、強大、科技藝術表演等級的混音器也可能超過 1 萬美元。所以為了避免混淆，並且對高端機型有充分的介紹，我們用「簡易型混音器」來指這種平價混音器，高檔機型則稱為「推車型混音器」（因為這種混音器通常都裝在錄音推車上）。

簡易型混音器

簡易型混音器非常經濟實惠,上面有輔助輸出、匯流排和直接輸出等功能。雖然價格低廉,但不少廠牌的聲音品質都還不差,可以提供各種製作需求使用。簡易型混音器的主要缺點在於需以交流電供電,這對外景拍攝來說並不方便。另外,比起較昂貴的推車型混音器,這種混音器的推桿較短(60mm)且不夠滑順。簡易型混音器的價格範圍落在 50 元至 1,000 美元左右。

Mackie 1202-VLZ Pro 混音器

下列是簡易型混音器的幾種型號:

- Allen & Heath XB-14
- Behringer XENYX 1204USB
- Behringer XENYX 1002B
- Mackie1202-VLZ3
- Mackie1402-VLZ3

外景用混音機

外景用混音機,顧名思義,是專門設計給外景作業使用。它的體積小、重量輕、耐用,而且是以電池供電。專業的外景用混音機有內建音頻產生器、路徑設定、輸出等功能選項。不同機型有不同的輸入數量。一般的新聞攝影採訪工作會使用三軌混音機;實境秀需要很多軌,所以要串接很多台外景用混音機,才能滿足軌數需求。由於體積與設計上考量,外景用混音機使用旋鈕式音量控制,這些小旋鈕不容易做平順的調整。比較高端的外景混音器會配備世界一流的前級放大器。外景用混音器的價格範圍落在 200 元到 4,000 美元左右。

Fostex FM-4

Sound Devices 302

下列是外景用混音機的幾種型號:

- Fostex FM-3
- Fostex FM-4
- Sonosax SX-M32
- Sound Devices 302

Wendt X5

• Sound Devices 552

• Wendt X5

推車型混音器

　　推車型混音器配備有等級較高的
前級放大器，以及訊號分配的靈活性，
各樣控制及聲音品質也比較優越。裝
有專業級混音台的長距離推桿
（100mm），在做聲音淡入淡出與調整
時更為流暢，兼有外景混音機的標準
功能、甚至更豐富。有些型號還有警
示音跟照明系統、收音桿持桿人員的
獨立耳機混音和錄音控制器。推車型
混音器的價格範圍落在 3,000 元至
12,000 美元左右。

　　下列是推車型混音器的幾種型號：

• Audio Developments AD146

• Cooper CS 208D*

• PSC Solice

• Sonosax SX-ES64

Cooper CS 208D

Sonosax SX-ES64

說明：雖然上面這款經典的 Cooper 混音機已
經停產，但現在仍然有人使用。

　　外景用混音機跟推車型混音器最主要的不同之處在於攜帶便利性。外景用
混音機設計成方便放在背袋裡，讓錄音師背著走；而且混音機的面板朝上，方
便做各項調整。推車型混音器不適合游擊式的拍攝模式。整體來說，推車型混
音器除了推桿移動比較流暢之外，訊號路徑分配功能也更複雜，缺點是只適合
在定點使用。有的錄音師會在拍攝時多帶一台外景用混音機，以防有像是車內
拍攝等機動的拍攝。其他時間，他們會使用推車型混音器。

■ 混音器的基本認識

　　混音器由三個部分組成：輸入、輸出、監聽。接下來是各部分的深入介紹。

1. 輸入部分

輸入部分是訊號導入混音器的地方。在外景混音機上，訊號永遠自左邊流向右邊，因此麥克風 XLR 端子的輸入孔位於混音器左側、輸出孔位於右側。推車型混音器的輸入及輸出孔皆位於背板上。

麥克風級／線級選項

輸入選項切換器能讓你選擇輸入來源是麥克風級或是線級的訊號。輸入選項如果切換到麥克風級，聲音訊號會傳送到混音器的麥克風前級放大器；如果切換到線級，聲音訊號會繞過前級放大器，將訊號傳送到音軌的下個處理階段。

虛擬電源

麥克風輸入可以選擇使用動態式電源或虛擬電源。動態式設定是給不需要虛擬電源供電，或者已經有獨立虛擬電源的麥克風使用。麥克風千萬不要重覆供電。有些簡易型混音器設有共用的虛擬電源開關，打開時會將虛擬電源供應至所有麥克風輸入端。外景混音機與推車式混音器均使用獨立的虛擬電源開關，僅將虛擬電源提供給特定的音軌。線在接上麥克風之前，避免事先開啟虛擬電源，以防訊號突波發生，造成麥克風損壞。正確做法是等線接上麥克風之後，再開啟虛擬電源。對於接上多支麥克風的簡易型混音器來說，在開啟共用的虛擬電源之前，一定要記得先把混音器的電源關掉。

增益控制

音軌的增益控制也稱做微調控制，用來調整混音器音軌輸入訊號的放大值。訊號大小能透過 LED 燈監控，亮綠燈表示有訊號輸入，變成紅燈時表示訊號已超載。有些 LED 燈可以設定成在訊號超載前就先亮紅燈，讓錄音師有反應的時間。增益大小並沒有一定的設定值，但你會發現有一個大多數時間都適用的最佳位置。設定增益大小時，先將推桿推到均一點（譯註：unity 或是 0 的位置，代表訊號輸出等於輸入，1:1 放大），然後調整增益旋鈕。目的是讓訊號 LED 亮綠燈，偶爾有瞬間大音量的時候才亮紅燈。

正確地設定增益控制，意謂著錄一般對話時，就不需要再調整。也就是說，「設定好就忘記它」。不過要錄大音量的聲音，像是尖叫聲時，還是需要調整增益控制。有些混音器配備的是可變式增益旋鈕，可以更精準地做訊號大小微調。有時旋鈕會設計成按壓的方式，以免不小心碰到。還有些增益控制是利用切換開關來選擇預設好的訊號放大值，例如 -60dB、-40dB、-20dB 等。可變式增益的設計由於訊號控制能力比較好，因此能提供最好的聲音品質。

大多數外景混音機在增益設定超過 75% 時會產生系統噪音。如果你必須把

增益大小調到超過 75%，先試試看更換麥克風的擺設位置、請演員說話大聲點，或者換一支不同的麥克風來收音。

內嵌式衰減鍵

衰減鍵

衰減鍵是一種衰減器，能降低訊號大小，避免超載。在錄製槍聲、噴射機這類聲音輸入過大，而無法以增益控制降低聲量的時機，就需要按下衰減鍵。有些麥克風上面也有衰減鍵，但最好在混音器或錄音機都沒有衰減鍵時才使用。因為我們常常會忘了曾經調過麥克風上的衰減鍵，導致下次使用發生問題，所以盡量有必要才使用。在不必要時使用了衰減鍵，混音器上的麥克風增益會需要開得更大，造成系統噪音或嘶聲進入訊號中。

極性切換開關

極性切換開關用來反轉輸入訊號的相位，有助於矯正因為多支麥克風線材不正確焊接所引發的相位問題。當極性切換開關開啟時，Pin 2 跟 Pin3 的訊號會交換，相位呈 180 度反轉。在這裡要提醒的是，這個切換開關只會影響平衡式接法的導線。如右圖，極性切換開關以一個特殊符號來表示。

極性符號

音軌推桿

音軌推桿是混音器上的主要控制器，控制音軌送到主輸出的音訊大小。當多個音軌送到錄音機的同一軌時，會以推桿來平衡各音軌間的關係，這就是混音的核心概念：混合多個聲音來源。如果沒有其他使用中的音軌時，音軌推桿就會將唯一的音訊傳送至混音器的輸出。

重要的是，推桿並不是增益控制。增益控制跟推桿的作用方式不同，功能也不同。有次我跟一位新手錄音師合作，他很確信知道自己在做什麼。設定混音器時，他永遠把所有音軌的推桿設到均一點，用微調旋鈕來調整各軌做混音。他說把推桿設到均一點可讓最大量的音訊通過混音器。這聽在任何了解訊號增益放大架構的人耳裡，非常可笑，跟正確觀念完全相反。

增益控制是做粗略調整，推桿則用來做細部調整。增益控制是提供正確訊號量進入音軌，再以音軌推桿來控制要使用多少進入的訊號。如果音軌的 LED

顯示訊號超載，那就要在增益控制處做調整；如果音軌 LED 燈顯示訊號未超載，但音軌輸出卻過大，這時就要用音軌推桿來調整。工作時，把手指永遠放在推桿上，以防音量有巨大波動，並隨時保持音軌間的混音平衡。

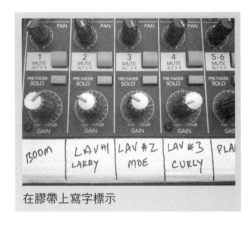

在膠帶上寫字標示

你使用的可能是推車型混音器的傳統滑動式推桿，或是外景混音機用的音量調整旋鈕。滑動式推桿是線性音量調整，較容易控制音量；音量調整旋鈕的設計主要是為了節省空間，多用在小型機器上。適當地「推動」推桿能讓聲音平順地淡入淡出，但轉動旋鈕反應較大、不夠細膩。滑動式推桿可同時操控數個音軌，旋鈕式只能一次操控一個。

在大部分音量調整旋鈕的 12 點到 2 點鐘位置中間都有個均一點（50% 到 70% 之間），每台混音器都不一樣，你應該詳閱說明書，找出最佳操作位置。如果音量必須調大到這個範圍以外，可能就表示輸入增益沒有設定到正確數值。

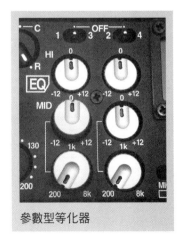

混音器上的等化器區塊

儘管有編號指示，眾多長得一樣的音軌跟旋鈕還是讓人看了兩眼發昏。使用可寫字的膠帶和不同色彩來標示、區分音軌，是工作時快速辨認音軌的好辦法。當有許多演員或明星在同一個實境秀節目時，有些錄音師甚至會在演員的音軌上貼一張該演員的小張相片，非常有用。

等化器（EQ）

等化器是一種濾波器，可以衰減或放大特定的頻段。衰減常用「削減」、放大則用「增強」來表示。標示在旋鈕旁的頻率代表被調整頻寬的中心點頻率。調整範圍通常在 -15dB 到 15dB 之間。

參數型等化器讓使用者可以自行決定被調整

參數型等化器

頻寬的中心點頻率，對於要影響的頻率有較精確的控制。這類型的等化通常位在中頻段，有時候又稱為「可變中頻」。

「等化」是錄音工作中備受討論的環節。很多錄音師認為聲音的修飾應該留給後製團隊，也有些人認為那是自己的職責。一般來說，聲音修飾的決定權應該留給後製人員，他們擁有所有製作的元素，可以在安靜且受控制的環境中客觀地聆聽。現場錄音師只能在拍攝現場這種不受控制的環境用耳機監聽。也許你可以將對白頻率做適度的等化，在耳機裡聽起來很棒，但不代表在後製階段的專業監聽喇叭上也會好聽。把這些工作留給後製去做，他們有更好的聆聽環境，對聲音的掌控能力也較強。

你要能抗拒操控機器的慾望，不要因為你懂得使用等化器、壓縮跟其他功能就大肆使用。集中心思在真正重要的事上，像是麥克風的選擇、擺設位置，這些都是後製沒辦法調整的。有些錄音師會在混音時把領夾式麥克風的聲音等化成跟吊桿麥克風一致。這種做法，如果 ISO 音軌的訊號不會受等化器影響的話是可接受；但如果混音器上的直接輸出是經過等化處理後（post-EQ）的訊號，獨立錄音軌就會受到等化器影響。不過，如果混音器的直接輸出是等化處理前（pre-EQ）的訊號，那就只有混音軌會受到等化器影響。假使你認為非得要做等化處理，先試試看調整麥克風位置，或是換一支麥克風。現場直播的聲音沒辦法做事後調整，這個時候就需要用等化器來修飾多支麥克風的聲音。

高通濾波器（譯註：high pass filters，簡稱 HPF），也稱做「低頻削減濾波器」，是一種用來削減低於頻率預設點的等化器。有的高通濾波器使用可變式控制，可調整頻率預設點（即頻率削減的上限），頻率預設點範圍通常在80Hz 到 140Hz 之間。其他的高通濾波器多半採用開關式，依各廠牌不同的設計，可選擇一個或多個頻率預設點。有些麥克風上也有高通濾波器開關，但強烈建議不要使用，因為這些開關常會因為忘記檢查而一直開著，所以盡量使用混音器上的高通濾波器就好。

高通濾波器是在現場做等化時「禁止變動」規則的例外。不過，使用高通濾波器進行低頻削減時還是要遵守幾項準則：第一、少用高通濾波器。原因是人聲的低頻會受影響，聽起來聲音單薄的很不自然。

第二、同一地點或場景裡的設定要保持一致。在你決定使用或不使用高通濾波器後，同地點的所有錄音都要遵照同樣的做法。切記這個準則只針對室內或室外特定地點的錄音。如果你在錄室外場景時用了高通濾波器，但其餘場景移到室內拍攝，那就可以關掉高通濾波器。

第三、不要在錄音中途才突然削減低頻。舉例來說，鏡頭從室外一直拍到

室內，不要在中間轉鏡頭時開關高通濾波器，除非有很強的風吹到你的麥克風，不然最好讓後製人員決定要怎處理。他們可以進行精準的自動化聲音調整。如果你正在新聞直播連線，在轉換鏡頭中開啟高通濾波器可能是你唯一的解決方式，那就盡量讓切換不明顯，不要分散觀眾的注意力。高通濾波器的切換聲很難掩飾，但可變式高通濾波器旋鈕能讓你偷偷進行低頻削減而不被注意。

最後，現場錄音如果要使用高通濾波器，記得記下你的設定以防哪一天你又回到同一地點拍攝。如果某一天風很強，另一天又平靜無風，可能就不太需要高通濾波器。但要是兩天的拍攝剪在一起變成同一場戲，高通濾波器設定上的差異就會很明顯，給後製人員帶來麻煩。

後製作業中，有時候在大場面鏡頭裡削減多餘的低頻，可以達到某種欺騙效果。演員站在鏡頭前錄下的聲音，聽起來會像來自 20 英呎以外。你應該把這個小技巧留給後製去做，避免在拍攝時修飾聲音，因為調整之後就很難回復，所以還是留待後製混音時再去選擇。

音像定位

音像定位是錄音的基礎工作。對現場收音來說，極左極右的定位是用來指定音軌的輸出。訊號要設定在左、中、右三個位置的其中一種：
• 極左音像定位：訊號傳送到第 1 軌。
• 極右音像定位：訊號傳送到第 2 軌。
• 中置：訊號同等地傳送到第 1 軌及第 2 軌。

為了將不同麥克風的音訊分開，必須做音軌設定。如果錄音時所有麥克風都被混到同一軌中，後製要進一步混音時就會沒辦法一一分開。一旦混音後，永遠就混在一起了。

你必須在麥克風或其他訊號來源連接到混音器時就設定好音軌。有些混音器配備的是可變式音像方位旋鈕，在後製或音樂混音時方便混音師將聲音訊號擺在左右立體聲音場的任一位置。決定訊號在立體音場中的位置，不是收音時該做的事。有鑑於此，有些製造商就將可變式音像定位旋鈕換成了三段式開關：L（左）、C（中）、R（右）。

現場收音是用單聲道麥克風錄音，如果你只用一支麥克風錄音，通常會將麥克風音像控制設在中間。當你把單聲道麥克風（或任何單聲道訊號）擺在中間位置，基本上訊號會同等地送到左右軌輸出，但這並不是真的立體聲訊號，只是將同樣的訊號複製到左右軌輸出。播放時，這個訊號會在左右喇叭播放，聽起來就來自中間位置，這種現象稱做虛擬中央。進一步來說，如果你有兩支

領夾式麥克風，音像定位一支在左、一支在右，但這仍然不是真正的立體聲。

立體聲麥克風有兩個不同的拾音頭，以 X ／ Y 收音方式固定，產生立體聲的音像。立體聲麥克風可能會用在補充畫面或自然音上，但絕不要用來錄對白。如果使用立體聲麥克風收音，必須把輸入軌的音像定位分別轉到極左和極右，立體聲麥克風的左音軌輸出定位到左邊，右音軌輸出定位到右邊。有些混音器上面有立體聲連動開關，將兩個音軌功能連動起來，只要一根推桿就能同時控制兩個音軌。

有的錄音師在特殊情況下會使用 MS（中間－側邊）麥克風錄音。收中間聲音的拾音頭就好比標準的槍型麥克風，兩側使用 8 字型指向的拾音頭收音，並在後製以解碼器調整立體聲音像。這種錄音方式可以在充滿異國風情的環境中錄出獨特的音軌，不過強烈建議最好是由具有 MS 麥克風操作經驗的錄音師來執行。MS 麥克風的型號以 Sennheiser MKH 418S 為例，裡面專門用來收中間聲音的拾音頭就是槍型麥克風 MKH416 的拾音頭。使用專門收中間聲音的拾音頭，功能就跟使用槍型麥克風沒有兩樣。

2. 輸出部分

輸出部分是訊號離開混音器的位置。有時候聲音訊號要送到多個地方，複雜一點的架構可能包括將音訊送到主錄音機、備份錄音機、多部攝影機、PA 系統、視訊輔助、無線監聽對講系統，當然還有收音人員，要監控的地方有很多！外景用混音機確實是能提供多個訊號輸出，但像這樣複雜的系統，推車式混音器可以提供更多組的輸出跟路徑設定。

混音器的輸出可分為五個部分：主輸出、直接輸出、子群組輸出、輔助輸出，以及消費級音訊輸出。

主輸出

混音器的主要目的是訊號調整、合併後送到最終目的地（例如攝影機、錄音機、PA 系統、直播設備等等）。混音器的主輸出是訊號送抵最終目的地之前最後通過的地方。通常主輸出會接到錄音機的輸入，訊號經過推桿後才送出，意思是音軌的推桿調整會影響主輸出的混音。

壓縮器與限幅器

訊號到達主輸出之前可能會先經過限幅器或壓縮器。當音量到達預設的閾值，壓縮器會開始壓縮聲音訊號的電路。從訊號音量超過閾值，到壓縮器產生反應的這段時間，稱為觸發時間。回復時間是壓縮器作用後回復到閾值所花的

時間。對大部分的插件和外接壓縮器來說，這些參數都可以微調出不同的效果。多數外景混音機和推車型混音器的壓縮器調整功能有限，但不影響它們的效用。

限幅器基本上是對特定閾值有著高壓縮比例的壓縮器，可以避免訊號超過閾值，預防無預期的瞬間大音量導致數位錄音機過載，形成削峰失真。限幅器無法讓聲音完全不失真，在數位錄音機跟攝影機上，即使用了限幅器，仍會發生失真情形。讓限幅器偶爾運作沒有問題，但應該避免經常使用。如果限幅器一直作用，表示你的訊號量太大了。在使用數位錄音機與攝影機時，一定要使用限幅器。

許多外景用混音機上的限幅器閾值設定都允許調整，但盡量只有在原廠設定造成嚴重錄音問題時才去改變設定。雖然能夠自行調整很不錯，但別忘了廠商也花了很多時間金錢請開發人員跟工程師來決定原廠設定。如果你有懷疑，就不要輕易調整。

以下是幾種混音機型號的限幅器原廠設定：

- Shure FP33 原廠閾值設定：+4dB
- Fostex FM-3 原廠閾值設定：+12dB
- Sound Devices 302 原廠閾值設定：+20dB

如果不斷地驅動限幅器，聲音動態會被犧牲。在播放廣播和電視時，最終混音成品的動態可能被極致壓縮，而把已經壓縮過的聲音再壓縮一次只會讓聲音壓得更死。相較之下，電影播放時比較偏好有動態聲音與好的聲音平衡，而不是過度壓縮的聲音。簡單就是美。

有些混音器的每一個音軌輸出（左右）都有各自的限幅器，或是跟兩音軌相連的限幅器。當音軌連動時，只要其中一軌的音量超出閾值，限幅器就會開始作用；當音軌各自獨立時，限幅器只會在音量超過閾值的那一軌作用。一般來說，限幅器不應該連動使用，沒有理由在左軌音量超過閾值時去限制右軌的音量。

輸出音量種類

輸出音量跟輸入音量一樣，都可以設定成麥克風級或線級。混音器的輸出音量大小必須與錄音機的輸入音量大小一致。把麥克風級的音量輸出到線級的輸入，訊號會過小或幾乎聽不見；而把線級的音量輸出到麥克風級的輸入，由於訊號比預期輸入的大很多，會造成失真。

輸出的音量大小一般都會設定成線級。送出麥克風級的訊號意謂著要在混音器內部將線級訊號衰減成麥克風級訊號。麥克風級訊號送到錄音機後，會透

過錄音機的前級放大器再把訊號放大回原來的線級訊號。這種先衰減訊號、再將其放大的做法會製造出不必要的雜訊。當混音器輸出設定為麥克風級時,錄音機上的虛擬電源記得關掉!

主推桿

主推桿的功用是在聲音訊號離開混音器輸出之前調整整體音量的大小。有些混音器在送出調校參考音之前,需要將主推桿設定在0的位置,參考音才會以正確地音量送到混音器的輸出。當調校參考音關掉後(有時會標示為「1KHz」),你可以將主推桿推到0,然後開始工作,但不見得要一直要保持在0的位置。如果輸出音量開始超載,只要降下主推桿就好。不論主推桿位置在哪裡,有些內建音頻產生器的輸出路徑會跳過主推桿控制,送出0VU或-20dBFS的校正參考音。請查看外景混音機說明書來確認這點。

直接輸出

有些混音器的每個音軌都有各自的直接輸出,讓該音軌的訊號直接送到多軌錄音機中,有如獨立錄音軌一般。直接輸出訊號通常是在推桿前送出,也就是說,訊號到達推桿前就已經與音軌分離。音軌內的訊號繼續送到推桿,仍會被混音再送到主輸出。由於直接輸出是線級訊號,請記得將錄音機也設定成線級輸入。

子群組輸出

子群組也稱做「匯流排」,能讓多個音軌的訊號合併,再由一支推桿控制。子群組可以透過子群組輸出或送到主推桿,經由混音器往外輸出。當錄音軌數量有限、需要將多軌合併成一軌時,子群組設定會很有幫助。某種程度上,子群組就像主推桿之前的另一支主推桿。

一台混音器可能有2、4、甚至8個子群組音軌。有子群組的混音器在每一音軌上都有路徑切換開關,用來決定訊號的目的地(例如:子群組或主推桿)。音軌上的子群組選擇按鍵上可能標示著「1／2」,代表訊號會輸出到子群組1或子群組2。如果要將訊號設定到子群組1,子群組的音像定位就要調整到左邊;如果要設定到子群組2,則調整到右邊。如要把訊號同時送到子群組1跟2,子群組音像定位則設定到中間。

輔助輸出

在簡易型及推車型的混音器上可以看到,輔助音軌是額外輸出音訊的路徑。單一音軌的訊號能同時送到多個輔助輸出。有些混音器會配備輔助輸出的切換

開關，以便選擇要在推桿前或推桿後輸出訊號。推桿前的輔助輸出訊號會在音軌推桿之前被輸出，調整推桿並不會影響送到輔助輸出的音量大小。子群組混音得以獨立於主混音之外進行，彼此訊號獨立、不相互干擾，利於傳送混音供轉播或監聽使用。相反地，推桿後的輔助輸出是在音軌推桿之後才輸出訊號，調整推桿會影響送到輔助輸出

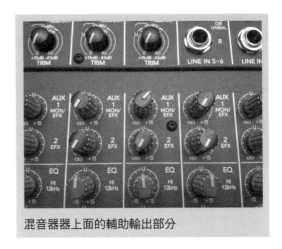

混音器器上面的輔助輸出部分

的音量大小。每個輔助輸出都有各自的輸出孔。有些混音器的每一個輔助輸出音軌上也會對應設置一個主推桿。

輔助輸出可用來設定監聽專用的混音。比如當你需要客製化一組收音人員耳機專用的混音時，可選用輔助輸出 1 來做設定，在混音器收音麥克風音軌上調整輔助輸出 1 的音量大小，讓收音麥克風的訊號從輔助輸出 1 送出。如果將輔助輸出設定為在推桿前送出，無論混音器上音軌的推桿位置在哪，收音人員都會聽到麥克風的聲音；如果輔助輸出選擇在推桿後送出，拉下混音器推桿，收音人員就聽不到麥克風聲音。要在這個專用混音中加入其他音軌的話，只需要調整加到音軌上的輔助輸出 1 音量。如果混音器有對應輔助輸出的主控推桿，所有輔助輸出 1 的訊號都會送到其主控推桿，在輸出前調整總音量。這個輔助輸出的主控推桿可以控制收音人員的監聽音量。請注意，輔助輸出通常是單聲道訊號，耳機延長線插入輔助輸出插孔後，只有左耳會聽到聲音。因此為了讓兩耳都聽得到聲音，可以使用單聲道轉立體聲的轉接頭。你可以特製一條線，把 1/4 英吋 TRS 耳機接頭的負極與正極焊在一起，形成一條特製的訊號線。關於如何傳送訊號給收音人員，將在第 14 章〈監聽〉中進一步討論。

消費級音訊輸出

消費級音訊輸出是從混音器主推桿訊號分出來的消費級線級訊號（-10dB），可以傳給備份用或是字幕聽打用的錄音機。而消費級錄音機所配備的特殊訊號衰減器使其能接收消費級的線級訊號、再送至麥克風輸入。

你一定要利用正確的輸出來取得到最佳訊號。避免用 Y 字型轉接線來分流主輸出訊號，否則會導致訊號衰減。如果一定要這麼做，盡量只用在較不重要的訊號路徑上，像是提供給無線監聽對講系統、或視訊輔助這一類僅供參考的訊號，才不會影響最終的聲音品質。如果需要從混音器同時送訊號給攝影機跟

錄音機、卻只有一組立體聲輸出時，應該先把混音器輸出接至錄音機輸入，再從錄音機輸出接至攝影機輸入。

聲板麥克風

混音器內建的聲板麥克風是為了方便錄音師在聲音檔中錄下拍攝的相關資訊。有些聲板麥克風會在開啟之前送出簡短的 440Hz 音頻（又稱為附屬音）。在使用 Nagra 錄音的年代，錄音師通常會在每次錄音結束前送出三聲「嗶」聲響的附屬音，以便在盤帶快轉或倒帶時辨認出不同次的錄音。現代錄音的檔案中有後設資料，因此已經很少這樣做了。大多數的簡易型混音器沒有聲板麥克風，解決之道是在混音器中沒有使用的音軌上，接一支像是 Shure SM58 的麥克風來做聲板記錄。其他混音器則有可能配置提供外接聲板，或是回話使用的麥克風輸入孔。

3. 監聽部分

監聽部分包括主輸出音量表、耳機監聽控制與監聽選擇。在這部分所做的調整並不會影響聲音成品，只是影響你如何監聽而已。

音量表

如果調校得當，混音器上的音量表會與錄音機的音量表一致。新型的 LCD 螢幕跟 LED 燈梯型音量表均可顯示亮度，方便在室外拍攝時讀取。新型混音器提供 VU、peak、VU/peak 等不同的音量表選擇。

單獨監聽

混音器上的單獨監聽功能讓你自行選擇要在耳機內監聽哪一軌的聲音。如果只選擇監聽其中一軌，就不會聽到其他軌的聲音；如果選擇監聽兩軌，也只會聽到那兩軌；對解決問題音軌很有幫助。單獨監聽的訊號可以在推桿前監聽（譯註：pre-fader listen，簡稱 PFL），或是推桿後監聽（譯註：after-fader listen，簡稱 AFL）。

監聽選項

簡易型混音器的監聽選項非常有限，通常只有輔助輸出、子群組和主輸出。大多數外景錄音機跟推車型混音器有較多進階的項目。以下是常見的監聽選項：
• 立體聲混音
 左耳聽到左軌、右耳聽到右軌的聲音
• 左軌

兩耳都只聽到左軌（第 1 軌）的聲音

• 右軌

兩耳都只聽到右軌（第 2 軌）的聲音

• 單聲道

左右軌聲音相加之後平均送到兩耳，對監聽相位問題很有幫助。

• 監聽／混音訊號

訊號從主混音切換到錄音機或攝影機的回傳監聽系統

回傳監聽系統

單系統作業時，因為攝影機的回傳音質較差，你可能得靠混音器上的監聽功能來進行重要決定。雙系統作業時，一定要直接監聽錄音機的聲音，因為這是錄音流程的最後一環，送到這邊的聲音會在影片製作時使用。使用配備進階監擇選項的混音器來監聽錄音機回傳訊號的同時，原本的監聽選項仍然會繼續運作。

錄音師要定時地監聽攝影機錄下回傳的聲音。也許攝影機上的音量表一直在來回跳動，但聲音的來源可能有誤，像是可能來自攝影機的機頭麥克風。更糟的是，混音器輸出的是線級訊號，攝影機卻選了麥克風級的輸入，導致聲音完全失真。要確認到底錄進去的聲音狀況如何，唯一的方法就是監聽。

多數攝影機的監聽回傳問題在於訊號來自於本身的耳機接孔。攝影機的耳機擴大器儘管其糟無比，還是能讓你知道錄到了什麼、聲音是否乾淨不失真。錄音師應該在拍攝過程的開始、中間、結束時有規律地監聽錄下的聲音，也許只是幾秒鐘，但已足夠判斷錄音是否正常。其餘時間則切回去監聽混音器輸出，這會比送進攝影機的訊號更清楚正確。

新聞攝影時，攝影師一定要監聽攝影機錄下的聲音。專業的攝影師永遠會一邊戴著耳機或單耳的耳道式監聽、一邊進行拍攝，以便同時聽到錄下的聲音和現場的聲音。由於攝影機音訊是隨著畫面所產生的主觀聲音，因此很難提醒攝影師去注意畫面外正在發生，以及可能要拍攝的事物，這時候，耳道式監聽就很有幫助。

許多攝影師會攜帶他們自己的耳道式監聽，你最好也準備一副、以防萬一。不要理所當然認為攝影師就該監聽聲音，雖然他們是該這麼做，但通常不會太放在心上，反而覺得這是你的工作，這就是要你來的目的！

下面是快速設定回傳監聽系統的方式：

1. 播放混音器上音頻產生器的聲音，並且設定混音器的耳機音量大小。耳機音量沒有一定要設定到多大聲，通常會調到覺得吵，但耳朵不會痛的程度。如

果攝影師戴著耳機，在你送出音頻前先通知他，喊一聲：「小心耳朵！」或者「要放聲音檢查了！」調校時你不必一直戴著耳機聽音頻，確認訊號沒問題後就可拿開耳機。你仍然可以聽到音頻聲，但不會聽力疲勞。

2. 把錄音機／攝影機的監聽回傳纜線接到混音器上。注意：如果線沒有接好，或是錄音機／攝影機處在關機狀態，你就不會收到回傳的訊號。

3. 把混音器上的監聽選項切換到「回傳監聽」狀態。

4. 調整錄音機／攝影機的耳機音量大小，在混音器上來回切換「回傳監聽／混音模式」，直到兩者音量一致。調校後，在兩種模式之間切換就不會有音量差異。如果錄音機／攝影機有耳機監聽選項，請設定到立體聲或 L ／ R。

5. 關掉音頻，在「回傳監聽／直接輸出」之間切換，檢查是否聽到雜音。錄音機／攝影機的耳機擴大器可能會有雜訊，所以要讓自己習慣在耳機裡聽到的回傳監聽聲音。

■ 混音器的設定

混音器設定的第一步是將控制面板「歸零」，也就是關掉所有控制功能，或是恢復標準位置。例如，把推桿拉到底、音像定位旋鈕或切換器置中、高通濾波器關掉等等。將控制面板歸零，可以降低因為忽略前一次拍攝設定而發生錯誤的風險。

每次到達拍攝現場，以及機位重新架設完成後都要檢查混音器的設定。每一次在不同人身上使用麥克風，都要檢查並測試音軌，不要以為開工時已經設定好混音器，一整天下來可以都用同樣的設定。旋鈕經常不小心就動到了，所以要多注意。

下面是使用 3 軌外景混音機在拍攝新聞時的設定，音軌輸入有 1 支吊桿麥克風和 2 支領夾式麥克風。

第一軌
• 吊桿麥克風
• 麥克風級訊號
• 48v 虛擬電源：開
• 高通濾波器 HPF：開
• 音像定位：極左

第二軌

- 1 號領夾式麥克風
- 麥克風級訊號
- 48v 動態虛擬電源：關
- 高通濾波器 HPF：關
- 音像定位：極右

第三軌
- 2 號領夾式麥克風
- 麥克風級訊號
- 48v 動態虛擬電源：關
- 高通濾波器 HPF ：關
- 音像定位：極右
 - 說明：立體聲連動設定應該關掉

主輸出
- 限幅器：開
- 主輸出推桿設定至 0 的位置
- 輸出設定為「線級」
- 消費型攝影機可能要調成「麥克風」級訊號

電源
- 開啟混音器的電源並檢查電池用量

耳機
- 監聽選項：立體聲
- 混音／回傳監聽選項：混音
- 監聽音量：關

彩色條紋訊號和調校參考音
- 將混音器輸出連接到錄音機／攝影機
- 攝影機輸入設定：線級訊號
- 調校參考音：開啟
- 兩種混音器音量表應顯示：
 - VU 音量表指示在 0dB 的位置
 - 全比例音量表峰值在 -20dB 的位置

- 用低音量檢查兩邊耳機的訊號是否正常
- 攝影機的兩種音量表應該顯示：
 - VU 音量表指示在 0dB 位置
 - 全比例音量表峰值在 -20dB 位置
- 打開攝影機的 SMPTE 彩色條紋訊號功能
- 將時間碼設定為 01:00:00:00（或是特定的時間碼）
- 錄 30 秒的彩色條紋訊號跟調校參考音
- 關掉 SMPTE 彩色條紋訊號
- 調校參考音：關掉

麥克風測試

檢查麥克風，設定各軌的輸入增益大小。

如果使用多個領夾式麥克風來錄音，第 2 軌的音像定位應該設成極左，第 3 軌設成極右，讓麥克風能錄在各自的音軌，方便未來在後製混音時調整。如果以超過 3 支領夾式麥克風來錄音，但錄音機／攝影機只有兩軌可用時，將其中一支領夾式麥克風（例如，主持人的麥克風）的音像定位至極左；其他領夾式麥克風（例如來賓的麥克風）的音像則定位至極右。如果三支領夾式麥克風都是給來賓使用，那就要決定誰是主要的談話對象，在混音中將他們分開設定。

■ 混音的技巧

任何一種製作案在呈現給觀眾之前，至少會有一個人專責處理聲音。劇情片的聲音團隊會處理你錄下的聲軌，你的工作就是要讓剪接師工作起來盡量輕鬆，不必為了維持鏡頭間音量的一致性而花太多功夫。然而總會有不得已的狀況發生，讓他不得不努力做調整，通常問題都是現場收音人員偷懶所造成。

每位演員的音量不一定要完全相同，只要前後一致就好。如果 A 演員的音量通常是 -12dB，整個拍攝場景要盡量保持在這個水平，當然音量會因為輕聲低語或大聲吼叫而變動。如果 B 演員講話比較小聲，錄在 -18dB 左右，通常也沒關係。不用為了配合另一演員而去提高訊號的增益，或增加音軌的背景音。相反地，應該讓 B 演員整場的音量都維持在 -18dB。

記得當你每次調整麥克風音量時，你也同時調整了背景音在混音中的大小。如果場景之間背景音的相對關係改變太大，後製時可能很難剪在一起。你必須在收音設定時就決定正確的背景音大小，整場拍攝保持一致。如果拍了幾個鏡頭後改變設定，會影響到整場戲其他鏡頭的收音。如果對白收音太小聲，在調

高推桿增加背景音之前，先試試看更換麥克風的架設位置。

在獨立錄音軌上，不要有事沒事就調整推桿位置、改變音量大小。不同人講話的動態或音量差異，就像一個人講話一樣，自然會有高低起伏。舉例來說，演員可能從小聲開始講台詞，然後突然提高音量，除非音軌有超載失真的風險，不然就讓音量保持原樣，以提供後製穩定的背景音大小。不過混音時還是必須適度調整推桿。推桿前輸出錄製的獨立音軌不會受推桿的調整影響。

如果需要在拍攝中改變音量，在對白停頓的地方快速調整比較不影響剪接。不要慢慢地增減音量。也許你認為只是稍微加大音量，但這會讓剪接師不好處理，特別是要將不同段對白接成同一鏡頭或要接到其他鏡頭的時候。找到不同演員音量大小的平衡點。把講話小聲的演員音量調大會明顯改變背景的音量。

新聞即時連線時，現場錄音師是唯一的聲音提供者，要負責所有事情。此時音訊會從混音器送到衛星訊號傳輸車，最後到達電視台。除了音量稍微改變之外，混音器的聲音會跟觀眾聽到的差不多。不要在數百萬觀眾收看直播時突然加大音量（沒有音壓，對不對？），這時候就真的得偷偷地調整。如果聲音破了或被攝者突然尖叫，那要盡快地降下音量。最理想的狀況是沒人注意到音量變動，但直播是無法預期的，你要視情況判斷。現場節目則什麼狀況都可能發生，你要保持警覺，隨時做好準備。

混音工作的重點是要非常投入在場景中，不能只看著音量表跟閃爍的指示燈。有鑑於此，許多錄音師會在混音推車上安裝小型影像監視器（甚至不只一台）來監看現場畫面。這能幫助錄音師知道什麼時候該推上或拉下哪根推桿，知道聲音是否符合攝影機拍攝的視角。當攝影機使用變焦鏡頭時，監視器特別好用，錄音師能藉此看到畫面的呈現。

影像監視器可以小到 5 至 7 英吋，並以電池供電（通常為 12 伏特）。你可以購買各種影像裝置（包括 iPad 應用程式和無線影像設備）或是副廠的監視器。訊號要視訊輔助那邊接過來，而非直接接自攝影機。視訊輔助將影像回放提供給導演、演員和有需要的工作人員，讓他們檢查或參考拍下的畫面。視訊輔助的器材裝備又稱為電視村（譯註：外景拍攝時，視訊輔助前面會擺放多台監視器，導演跟相關工作人員會聚集在此監看畫面，像個小村落，類似電視作業的電視牆）。混音器要送一組聲音至視訊輔助，供其錄進影像當中。在較複雜的電視村中，透過 Wi-Fi 或其他方式傳輸的數位訊號可能造成影音之間的延遲現象，這時候要使用數位延遲器來矯正這個問題，讓影音監看能夠同步。視訊輔助的角色是提供畫面訊號給其他人，但你要先有自己的視訊器材才能接收訊號。小型製作案不會配備視訊輔助，攝影部門可能會樂意讓錄音師將無線視

訊傳送器貼在攝影機上，而不願意被任何線綁住。由於無線視訊傳送器可能會干擾無線麥克風，切記要檢查兩者的頻率，確認不會發生訊號干擾。

為了錄到最佳音軌，試試看讓吊桿麥克風一直開著，一定會派上用場。例如，當演員身上別著領夾式麥克風，吊桿麥克風可以幫忙錄下環境音和道具的各種聲響，填補安靜的音軌。領夾式跟隱藏式麥克風混音時，只打開使用中的音軌，以減少雜音、避免收到不必要的聲音，例如衣服摩擦、無線麥克風爆音或呼吸聲，也降低發生相位問題的機率。

錄對白時如果有巨大聲響，像是摔破東西、特效裝置、槍聲、甩門之類的聲音發出，音軌會因此超載。處理這種音量過大問題的辦法，第一是調整推桿。錄製長時間、音量大的聲音如機關槍掃射時，你可以先降下推桿，等聲音結束後再推回去。不過太短的聲音很難藉由調整推桿來處理。

第二種辦法是不動推桿，請收音人員調整麥克風位置。大音量聲音發生時，吊桿麥克風可以往回拉幾英呎、對著其他方向，或綜合這兩種辦法。新聞事件收音時，錄音師可能無法預期到巨大聲響，或雙手不方便調整音量，這個技巧很有幫助。

第三種辦法是就讓聲音失真，靠後製團隊用不同的聲音取代。用音效換掉聲音，遠比請演員進錄音室重新配音容易許多。這種方法比較適合用在講完台詞立刻接著巨大聲響，或是推桿來不及正確調整的時機。畢竟對白是錄音的重點，你可以選擇讓大聲響收入音軌中，但把對白維持在可用的音量上。

最後一個辦法是使用多軌錄音機，用設定到適當音量的不同麥克風錄下這個聲音。吊桿麥克風當然還是會收到大聲響，但後製團隊會拿到另一個聲音效果正常、適合融入混音中的乾淨音軌來使用。

🎙️**本節作業** 錄一段戲裡有大力甩門的聲音，試試看上面提到的四種方法。哪一種方法的效果最好？還有沒有其他錄這場戲的創意方法？

Monitoring

14 監聽

錄音師很大一部分的工作重點在於即時判斷聲音的可用性，等演員都已經離開現場、器材貨車打包完準備上路時才嚷嚷聲音沒錄好是沒有意義的。經驗豐富的導演或是製作人通常會在一個場景拍完、準備離開前問錄音師「聲音有沒有問題」。就算他們沒問，主動告知聲音是否有問題或能不能用也是錄音師的職責。在電子新聞攝影時，向製作人詢問最終成品會如何使用，也是個好主意。如果整個背景會鋪上音樂，現場錄音裡的微小起伏也就沒什麼擔心的必要。

在錄音過程中，要監聽的兩個部分包括音質和音量。這是兩件事。你可能錄到很好的音量，但聲音品質很糟；或者剛好相反，錄到很好的音質，但音量很糟。就某種意義上來說，監聽是用你的耳朵跟眼睛去檢視錄音的成果。聲音的品質是靠耳朵去判斷聽起來正不正確？音量則是靠眼睛去判斷音量表上是否顯示正確的音量？

■ 音質

監聽是為了確保音訊不失真或出現雜訊。錄音的音量過低，容易產生嘶聲、音量過高，容易失真或削峰。錄音要的是適度的平衡，不過低也不過高，恰到好處。如果萬不得已，寧可選擇有雜訊，而不要訊號失真。雜訊有可能在後製時處理，但失真是不可能回復的。目前有新的科技能夠修復削峰（數位失真），但不要依賴它，最好在現場就錄到適當的音量。除了訊號的技術層面之外，也要仔細聽聲音的品質。麥克風是否放對地方？聲音跟攝影機的視角有沒有一致？對白與背景音的比例正確嗎？

■ 音量

對白音量應該設定在音量表上的哪個位置並沒有絕對的標準，但仍有一些可以參考的原則。在真實生活中，講話是有動態起伏的，談話的過程會有大小聲。收錄對白的音量設定要預留講話突然變大聲的空間。假使麥克風擺放得宜，一般對談的音量平均應在 -20dBFS 左右，最大峰值落在 -10dBFS 到 -6dBFS 之

間。峰值避免超過 -6dBFS，這樣演員如果即興大聲演出時才有彈性空間。技術上你可以讓最大音量達到 0dBFS，但也會面臨削峰失真的風險，這是數位錄音不可原諒的錯誤。找到適當的音量大小並保持下去，除非有特殊情況發生。

利用高通濾波器釋放音量空間

低頻的能量比高頻更大、更強，因而產生你聽不太到或不連續的聲音而影響對白的訊號品質。這時候要使用高通濾波器、釋放更多音量空間並消除不必要的低頻。低頻減少之後，你會發現音量表上的背景音的音量降低了。

音量表使用原則

下面是一些音量表在使用時要考慮的事項，只是大概的建議。不同人的聲音會有不同的動態跟頻率，影響到平均的音量大小。你的目標是在沒有雜音（錄太小聲所產生的嘶聲）或失真（錄太大聲的爆音）的情況下，盡你所能把訊號錄大。

VU 表（音量單位表）

• 耳語和小聲對談的音量讀取值約在 -12dB 到 -9dB 之間

• 平常說話的音量讀取值約在 -9dB 到 -3dB 之間

• 大聲說話的音量讀取值約在 -3dB 到 0dB 之間

• 避免讓音量長時間超過 0dB

說明：VU 音量表雖然不像峰值音量表那樣跳動很明顯，但小幅跳動的音量其實也一樣大。

類比峰值音量表

• 耳語和小聲對談的音量讀取值約在 -20dB 到 -8dB 之間

• 平常說話的音量讀取值約在 -8dB 到 +4dB 之間

• 大聲說話的音量讀取值約在 +4dB 到 +8dB 之間

• 避免讓音量長時間落在 +8dB 以上

數位峰值音量表

• 耳語和小聲對談的音量讀取值約在 -30dBFS 到 -20dBFS 之間

• 平常說話的音量讀取值約在 -20dBFS 到 -12dBFS 之間

• 大聲說話的音量讀取值約在 -12dBFS 到 -6dBFS 之間

• 數位峰值音量表絕對不能來到 0dBFS

多次練習之後，你會發現耳朵就像是音量表的延伸。電子新聞採訪作業時，錄音師會花較多時間注意吊桿麥克風、較少盯著音量表看。工作時會使用耳機

以固定的音量監聽，很方便聽出是否太大聲或太小聲（更別說是超載的聲音）。如果監聽音量設定過大，你很自然會混音混太小聲；相反地，如果監聽音量設定過小，混音很容易混太大聲。找到最適當的音量，在你的錄音生涯中堅持用這個音量來監聽，你的音軌會聽起來更好且一致性更高，耳朵也同時滿懷感謝。新聞採訪時，永遠站在攝影機的左邊，眼睛盯著攝影機的音量表看。

把音量表當做參考，而不是主要訊息來源。當你開車時，路上的標線能讓你看清車道的位置，如果跨線了很可能發生問題。然而，我們不會一邊開車、一邊盯著標線，眼睛會注意前方的道路交通狀況，標線只瞄一下。偶爾我們會察覺自己偏離了車道，這時候會很快地將注意力轉移到標線，修正駕駛路線。監聽現場混音也是一樣的道理，眼睛多數時間應該緊盯現場動靜，偶爾瞄一下音量表，確認聲音在正確的範圍。這跟我在《音效聖經》書裡建議「眼睛要不斷盯著音量表」的概念不同。因為相較於對白錄音，音效通常會在較能掌控且可預期的環境中的錄製，它們是兩種不同的專業。

比起混音器的音量表，錄音師應該多關注錄音機的音量表。畢竟混音器的音量失真可以在耳機中聽到，而錄音機因為是聲音錄製路徑的終點，監看音量表相形之下更為重要。就像《加州旅館》（Hotel California）的歌詞寫的：「來到這裡，就留在這裡」。

切記人類對顏色的本能反應：紅色代表有問題。如果訊號指示燈或音量表閃爍紅燈，你應該有所反應，這是器材在說：「危險！有壞事發生了或快要發生了！」不要忽視這些警訊。

每台攝影機的音量表不盡相同。好好測試你打算使用的攝影機，用不同的音量來錄對白及測試音頻，了解音量表的實際反應。

■ 耳機

混音工作需要一個干擾最少的主觀聆聽環境。用耳機跟用錄音室監聽喇叭來聽很不一樣。每個聲音、每個呼吸，甚至是演員鼻子的高頻呼吸聲都清清楚楚。耳機讓你感覺聲音是從頭內傳來，特別在監聽左右耳不同音軌時，定位會被完全扭曲。聲音透過錄音室監聽喇叭聽起來則比較自然，空間感、以及與聽者的距離也比較恰當。耳機聽到的聲音和最後觀眾在聆聽環境中聽到的不同，這沒什麼關係。錄音師總是希望能近距離聽到所有聲音元素，你的工作就是要評斷聲音。

耳機改變了你的空間感，這既是福、也是禍。為了更加了解耳機運作的特性，你可以透過喇叭、電視、電腦等設備來回放錄音，聽聽看它們的不同。適

應耳機或許要花些時間，但最終你還是能成功訓練自己用耳機來聆聽。聽看看有戴耳機跟沒戴耳機時，房間聽起來如何？聽見什麼？差異在哪？耳機不只是放大音量，也提高你對環境的認知。你會覺得自己擁有超能力，如果你的房間有老鼠，你可能聽到牠們吱吱叫，但戴耳機聽時，保證你連老鼠在想什麼都能聽見！

耳機類型

耳機分為三種類型：耳罩式、貼耳式、耳道式。

耳罩式耳機有杯狀的罩子包住整個耳朵，有助於減少聲音洩漏出去或進入耳罩內的聲音，讓你不受外界干擾，集中注意力在混音上。耳罩式耳機又通稱為封閉式耳機。

貼耳式耳機不包住整個耳朵，而是壓在耳朵上，對減低洩漏、阻隔外界干擾不是很有效。為了彌補這點，貼耳式耳機的設計大多會用耳墊緊壓耳朵，戴上後不一定舒適。專業型貼耳式耳機例如 Sennheiser HD25。

最後是耳道式耳機。雖然也有專業級耳道式耳機，但常見的仍是消費級的「耳塞式耳機」。耳塞式耳機絕不能拿來做專業混音，不過對於頭必須貼著攝影機，沒辦法戴一般耳機的攝影師來說就很管用。一定要請攝影師用耳機監聽攝影機音軌，儘管你自己可以監聽攝影機錄下的聲音，但最好還是有其他人監聽聲音，幫助判斷問題和尋找背景雜音。

去工廠、建築工地或其他有潛在危險的地方通常都要戴安全帽，這樣一來就很難再戴上耳機。解決方法有幾種：戴著耳機，把安全帽頭帶移到脖子後面；有些安全帽較大，可以調整安全帽內的頭帶，將耳機戴在下面。如果上述方法都不行，可能就要使用耳塞式耳機。注意，需要戴安全帽的地方通常很吵，耳塞式耳機可能完全無用。

開放式與封閉式耳機設計

專業級耳機採用封閉式設計，這代表耳罩內是封閉的。開放式耳罩是為了聆聽音樂而設計，樂音較開闊，藉著耳罩背面的網罩與孔洞讓空氣能在耳機內流動。這些孔洞使得外在的聲音進入耳機，卻也讓耳機內的聲音漏到外面。除了漏音外，風吹進孔洞中還會造成雜音，讓人很難判斷風的雜音是來自麥克風的收音或是耳機本身所造成。

耳機功能

監聽的精準度很重要。耳機一定要有幾項功能：第一、也最重要的功能是

平坦的頻率響應。消費級耳機的設計會加重特定頻率，讓音樂聽起來「悅耳」。設計方面以一般聆聽環境為考量，且頻率響應曲線以流行音樂為基礎，聲音不是很準確。現場拍攝時，這種耳機只給場記、製作人或不太管聲音的導演使用。對專業錄音師來說，平坦的頻率響應可以真實反應聲音的樣貌，這很重要！錄音師需要聽見真實的聲音，而不是人工的聲音。

第二個必要功能是封閉式的耳罩設計。封閉式耳機的耳罩可以完全包住外耳，將耳朵與外界隔離，讓配戴者專注在聲音上。如果飛機座位旁邊有個哭泣的嬰兒，有降噪電子元件的耳機會是最好的選擇，不過這種耳機在專業錄音上沒什麼用處。降噪會把真實的聲音改變為「較討喜」的聲音，所以也歸類為消費等級。也許有一天廠商會設計出精準降噪的耳機，但至少目前還沒推出。

封閉式耳機不只能隔離聲音，也避免耳機聲音外漏。耳機外漏的聲音會干擾其他工作人員，最糟的是再被麥克風收進去。完全隔離聲音是優點，但多數耳機無法達到這個目標。Remote Audio 這樣的廠商製造出可以在機場跑道和靶場使用的耳機，將耳朵跟外界完全隔離。雖然價格較高，但保護聽力的極度降噪功能提供了最佳聆聽環境。

第三個同樣很重要的功能是舒適性。你的錄音職業生涯有 60% 的時間要戴著耳機，時間相當長。因此要選擇不會造成頭部血液循環不良的耳機，又要夠緊，達到封閉式設計的功能。如果你還好奇，我只能告訴你其餘 40% 的時間你會花在搶訊號分配器、找器材故障原因，還有修理東西。建議你再戴一頂帽子，被耳機壓住的頭髮永遠不會有型。

購買耳機

準備至少 100 美元來買副好耳機，有些器材可以省點花，但一副好耳機可不能省。百萬級錄音不見得是因為器材昂貴，而是貴在打造一個準確的聆聽環境。耳機正是現場錄音的百萬級錄音室。

Sony MDR-7506 數十年來公認是業界耳機的標準。現場工作使用起來表現夠耐用、舒適且聲音好。耳機也可折疊成一半大小，收納很方便，很容易放進錄音背包。不要使用塑膠頭帶的耳機，現場收音時要一直使用耳機，所以要挑選耐用耐撞的型號。

要注意的是，「業界標準」這個詞指的是一種被廣泛應用的技術或器材，它不代表最好，只是最多人使用。如果你剛進這一行，不知道該買哪一種，業界標準設備很適合做為出發點。等你熟悉器材後，試試別的廠牌型號也不錯。多去嘗試你聽過的不同技巧，或是租借新器材來測試聲音表現。你可以在店裡測試麥克風和錄音機，但那不是了解實際聲音的最好方式。把新器材帶去實際

操練一番，再回錄音室聽聽看成果。
它真的滿足你想要的聲音和功能嗎？

Sony MDR-7506 的缺點之一是導線內的特殊線材。這種線材在拍片現場不容易修理，多半要連耳機整個換掉才行，修理費用幾乎可以買副全新的耳機。好消息是它非常耐用，十五年來我只用壞一副。當然，還有幾副是因為發生悲劇損壞了。

Sennheiser HD25 也是很受歡迎的型號。等級更高、更昂貴、聲音也更好的耳機所在多有。但你必須知道，價格並不代表專業的品質。很多消費級耳機的價格也高達好幾百美金，但應避免做專業使用。

Sony MDR-7506

專業耳機是設計用來搭配專業器材，所以使用時阻抗不成問題，通常阻抗範圍約在 60 至 75 歐姆（ohms）之間。低於 40 歐姆的阻抗會導致音訊不自然失真，通常只會運用在消費級耳機中。

線圈式耳機線較整齊不亂，選購時不僅加分，帶錄音背包出外工作時更是重要。小心不要把線圈拉直了，線若過度拉扯，可能就失去捲度，變成彎彎的直線，沒辦法再縮回。預防線圈過度拉扯的技巧是，從線圈式耳機線的中間接一小段繩子並綁在耳機線兩端，讓耳機線只能拉到一個程度。耳機要從頭帶處拿取，不要從線拉，再怎麼耐用的線也會拉壞。

不要把耳機線纏在耳機上，讓耳機線有不必要的扭轉拉扯，引發日後問題。如果不是使用線圈式耳機線，那麼線跟耳機可以分開，鬆散地收線並用髮圈或其他束帶綁好。不要用膠帶（即使是布面膠帶）來固定線圈，雖然短時間可能不會留下殘膠，但久了之後膠會開始分解，尤其在高溫潮溼下分解更快。膠帶可能早上還很牢固，但下午就變得沾黏，這是我學到的教訓。

耳機是很個人的物品。你必須習慣自己耳機的聲音、熟悉它的感覺。等你習慣一副耳機後，最好就固定使用它。你會知道它應有什麼樣的表現、什麼時候該做重要的決定。換新耳機時要有耐心，你需要時間適應新的聲音。即使是同樣的廠牌，每個型號的耳機聲音都不同。你是因為對聲音有專業的判斷跟選擇而被僱用，而耳機正是能讓你做出這些抉擇的工具，所以要好好挑選、聰明地挑選。

設定耳機音量

很不幸地，多數耳機的音量控制都是旋鈕，上面並沒有任何參考數值。有些耳機會有記號，做為旋鈕位置的參考點，但並不真的表示有多少音量送到耳機中。適當設定耳機音量的辦法就是送一個1KHz的音頻到耳機，調整音量到覺得音頻刺耳，但耳朵不痛的大小。達到這個音量後，在耳機音量旋鈕的位置做個標記，之後99%的時間都把你的耳機音量轉到這個位置。

線纏在耳機上面（不要在家嘗試）

正常狀況下，耳機音量設定好就不要更動，讓耳朵去迎接器材所發出的特定音量。如果演員音量小，你的注意力應該放在麥克風擺設、音軌推桿與其他因素，而不是擔心耳機不夠大聲。一般來說，只有在需要提高音量檢查潛在背景雜音，或是有很大聲的對白、爆破、交通工具聲，或其他可能傷害耳朵的聲音要錄製時，才需要降低耳機音量。其他狀況不要隨便調動。現場拍攝時很可能在跑動中不小心撞到或動到耳機旋鈕，所以配備按壓式耳機音量控制鈕的混音器跟錄音機比較適用。

別被耳機音量的控制給騙了。耳機音量並不會影響你的主輸出音量，耳機音量調大或調小只會影響送到耳機的音量。如果聲音訊號太小聲，要調整音軌推桿，而不是耳機音量。

耳機擴大機

有些耳機擴大機的噪音會比實際錄下的訊號還大聲。要找出你聽到的嘶聲是來自麥克風前級還是耳機擴大機本身，很讓人困擾。多去了解耳機擴大器的聲音，花些時間去習慣它！如果嘶聲是從主推桿之後的耳機擴大器而來，問題就可以解決，而且不會出現在你的聲音訊號中。所以重點是要會判斷嘶聲的來源。

幾乎所有攝影機的耳機擴大器都很爛，即便聲音訊號很乾淨，糟糕的耳機擴大器會讓聲音變單薄或失真。背後原因之一是廠商想要節省電力，卻使得耳機擴大器產生的訊號變弱。如果要削減攝影機的功能，聲音絕對是第一個被犧牲的，所以你需要判斷訊號是不是真的很差。確認是否收到乾淨訊號又錄到適當聲音的唯一方法，就是在另一台機器播放錄下的聲音，這可以幫助你了解一

台攝影機的耳機效果如何。

保護耳朵！

你只有一對耳朵，如果受損，你的聲音事業就結束了。聽力會隨著時間下降。有時在不同現場工作，為了清楚監聽對白會需要增加耳機音量，要小心別為了吵雜環境調大聲量而傷及耳朵。正常狀況下，你的耳朵不該在一整天工作後受損，也許會疲勞，但如果感到疼痛就代表你的監聽音量太大聲。此外，如果你在一天之內要開車去不同拍攝現場，不要把車內的收音機開很大聲，讓耳朵面對不必要的疲勞。

戴上耳機前，永遠記得先把耳機音量關掉，從關掉的位置慢慢加大到常用的音量位置，這樣可以保護耳朵，避免被無預期的過大音量衝擊。如果不這樣做的話，可能會造成暫時性或永久性的聽力損傷。

錄製槍聲、煙火聲，以及其他瞬間爆大音量的聲音時絕對不要戴耳機監聽。你可以戴著耳機，拔下耳機線或是將耳機擴大機音量關掉來幫助保護耳朵。偶爾你會需要在耳機下面再戴副耳塞加強保護耳朵。多帶幾副耳塞給其他工作人員，你會成為現場的英雄。

■ 監聽多軌錄音機

多軌錄音機能讓你選擇個別音軌監聽，甚至是設定矩陣式監聽。多軌錄音在設定音量時要個別監聽每個音軌，拍攝中則要監聽混音軌的訊號。大部分的多軌錄音機都可以設定成要監聽部分或全部的音軌。不管如何，你都應該知道如何去單獨監聽特定麥克風，或特別需要監聽的重要音軌。這樣一來，問題會比較容易排除。

如果不用在現場做混音軌，你應該監聽吊桿麥克風。如果在吊桿麥克風以外還使用了多支領夾式麥克風，監聽方法有下列幾種：

1. 立體聲式監聽（例如：將吊桿麥克風定位到極左，領夾式麥克風定位到極右時，你會在左耳聽到吊桿麥克風聲音，右耳聽到領夾式麥克風的聲音）。

2. 兩種麥克風都設定好後就不管領夾式麥克風，只監聽吊桿麥克風音軌（例如：如果吊桿麥克風定位到極左，你只要監聽左軌並專注這支麥克風）。

這麼做的是因為領夾式麥克風都固定在演員身上，麥克風位置不是那麼重要。相較之下，吊桿麥克風的收音桿會移動，因此需要監聽收音位置和音量。

第二種方式只有在領夾式麥克風做為備份時才使用用。如果領夾式麥克風

是主要聲音來源，就必須採取第一種方式。如果你要送聲音給導演的耳機，那就送吊桿麥克風的音軌，讓導演專注在場景上，不必擔心會有相位、衣服摩擦，或是無線麥克風斷訊等問題。

■ 信賴監聽

有些數位錄音機會像以前的類比機種一樣提供信賴監聽的模式。在此模式下，錄音師可以立即監聽錄到媒介後的訊號，而不是送到錄音媒介前的訊號。能夠即時播放錄下的音檔，錄音師會更有信心。

信賴監聽會產生延遲。如果使用的是類比錄音機，延遲是磁帶經過錄音頭到播放頭所花的時間，差不多半秒鐘左右。數位錄音機的延遲則是類比訊號轉換成數位音檔，數位音檔再轉換成類比聲音訊號所花的時間，可能從幾乎即時到數秒鐘之久。信賴監聽的一個另類好處是，產生延遲現象表示錄音機正在錄音。在監聽送到錄音機的訊號時，如果你沒壓下錄音鍵或者確認計數器在跑動，你到拍完都不會知道沒錄成功。有了信賴監聽功能，延遲現象成了另一個代表錄音進行中的指標。

■ 吊桿麥克風收音人員的監聽

吊桿麥克風收音員應該戴著耳機，分秒不卸！沒戴耳機簡直就像盲目地亂飛。耳機聽到的聲音是從混音器或直接從錄音機送出，收音員的耳機音量可由錄音師控制，或由收音員自己用耳機擴大器來調整音量。

利用一條雙芯導線將收音員的麥克風訊號傳給錄音師，再從錄音師那裡回傳耳機監聽訊號給收音人員，兩樣功能在一條導線內完成。雙芯導線會連接在收音員配戴的雙芯訊號盒，盒上有麥克風的輸入和輸出孔跟耳機用的輸出，有時候還會有耳機音量控制。訊號盒上的安全扣可以扣在收音員的皮帶或褲頭，用來收整過長的導線。

現在我們來談談收音人員的監聽訊號該從何而來。關於這點有兩派說法：第一種做法是錄音師把聽到的混音軌同樣送給收音員，這個混音是經過錄音師主觀選擇的麥克風組合混合而成。收音人員能因此聽到並了解混音裡有什麼，以及吊桿麥克風該如何配合混音，以避免多支麥克風重覆錄到相同聲音、產生相位問題，或漏掉某些重要聲音。除此之外，還能讓收音員聽到需要處理的問題，像是領夾式麥克風摩擦衣服、無線麥克風爆音等等。

第二種做法是只把吊桿麥克風的聲音送給收音人員，讓收音員專注在麥克

風的架設和定位。背後的邏輯在於收音人員應該只專注在自己手中的麥克風，提供其他麥克風的聲音會帶來困擾，分散他的注意力。相位或重覆收音並不是收音人員的問題，而是錄音師的問題。

JK 遠端音訊擴大機

認同這種說法的錄音師會說：如果把其他麥克風聲音傳給收音員，就等同在轉播超級盃時把一台有使用中畫面的監視器給每位攝影師看。實務上，如果攝影師忙著觀看其他人拍了什麼，要怎麼專心在自己的鏡頭呢？轉播超級盃時，技術指導的職責在於指引攝影師要拍攝什麼畫面。在多機作業中，攝影師會被下達該專注在哪種特定鏡頭的指示。舉例來說，A 攝影機負責拍特寫，B 攝影機拍全景，C 攝影機負責捕捉觀眾反應，技術指導再從這些基本方向中給予進一步指示。例如，在 A 攝影機調整鏡頭時讓 C 攝影機去抓特寫等等。同理，收音員也是依照指示，跟隨場景中的對話進行收音。而錄音師就像技術指導一樣，決定混音當中要以哪支麥克風為中心。

安全扣

我個人認為，監聽其他麥克風的聲音會妨礙收音人員的判斷，讓他搞不清楚聽到的到底是哪支麥克風、麥克風又指向哪個地方。最好讓他只專注在自己的工作上。如果不確定如何是好，就先從第二種方式做起，再試驗第一種方式。找到符合拍攝類型的收音方法。最後，還是要由收音人員決定他想聽到的監聽內容，只有聽得舒服才有能有最好的工作表現。

■ 與收音人員溝通

錄音師跟收音人員的雙向溝通方式稱為私人線路。沒有可以直接溝通的私人線路時，收音人員會用吊桿麥克風跟錄音師溝通，但每次溝通都得拉回收音桿，所以並不理想（也不一定容易）。私人線路可以使用有麥克風的耳機，像是 Sennheiser HMD-280-Pro 來達成。Remote Audio 出了一款改裝 Sony MDR-7506，加上一支可調式麥克風的耳機，叫做 BCSHSDBC，可做為錄音師與收音

人員間直接溝通的線路。

由於錄音師不會最靠近拍攝現場，或者人在另外的房間裡，收音人員通常就成了聲音部門的發言人。通常收音人員得用平靜的口吻過濾掉錄音師對其他工作人員或導演的憤怒，轉換成讓人聽得下去的誠懇要求。如果吊桿麥克風聲音送到混音軌，又分送到其他工作人員的耳機，那就不只是私下對講而已。我們很容易忘記溝通過程中還有別人在聽，等意識到的時候，通常已經講太多了。

■ 耳機分配

除了你自己跟收音人員以外，你可能還需要提供耳機給其他工作人員，通常包括導演跟場記，還有需要下指令的第一副導演、等著啟動效果指令的特效技師等等。客戶也可能需要耳機監聽，多數時間他們把耳機戴在脖子上，看起來很重視的樣子，這都沒關係，只需要確認你在拍攝現場有足夠的耳機可以應付多位高層長官。

現場拍攝時，拒絕提供耳機給重要人物是不可饒恕的罪過。耳機往往就像貼在椅背上的姓名條一樣，讓人覺得自己很有影響力。這些耳機能幫助客戶決定是否要保留腳本上累贅的台詞，特別是拍廣告時，傳遞的訊息要很精準，所以必須多準備幾副耳機來因應這種狀況。

有一次我幫汽車廣告錄音，監製在拍攝前一晚很緊張地打電話給我，告訴我隔天可能至少有十幾位主管要來現場，除了導演和場記外，請我給他們每人一副耳機。當時天色已晚，來不及打電話找出租公司，我立刻衝出門到「吉他中心」（譯註：Guitar Center 是美國知名的樂器連鎖店）買了一台 Behringer HA4700 耳機擴大機來支援耳機分配，還買了幾副買 4 送 1 的消費級耳機跟一堆耳機延長線，花了幾百塊。當然，因為這是最後一刻才提出的緊急需求，我跟製作組報了很大一筆租賃費。最後想也知道，現場沒用到任何一副耳機，有時候事情就是這樣。

遞耳機給非劇組的新手時，你需要練習這一小段話，內容大概是這樣：「這是給你用的耳機，為了保護你的耳朵，我先把音量關掉了。音量控制在這裡，請記得用好耳機後，幫我把音量調回來。」忘記說這段話可能會讓這個人在最不恰當的時間跑來告訴你，他的耳機壞了，只因為他找不到控制音量的地方。

Sony MDR-V150 是給客戶用的平價耳機裡還不錯的選擇。我經常看到它們在促銷，一包五副只要美金 99 元。以這個價格來說，它聽起來還不錯，貼耳式耳機不會有太多漏音。有些錄音師會放一對小喇叭在錄音推車上，讓旁邊的人可以聽到回放的聲音。磁帶類物品要遠離喇叭放置，否則會受喇叭內的磁鐵影

響而出問題。

便宜的線級混音器可以在電視村使用，讓導演選擇要監聽什麼。雖然很少導演會這樣做。但如果有這種需求，只要花 100 美元就可以解決。你還需要一些額外的導線，從多個音軌輸出監聽訊號到導演的混音器。這些監聽訊號可以從混音器的輔助輸出或直接輸出、或者錄音機的輔助輸出等位置送出。

使用酒精棉片來清潔公用耳機耳罩上的汗水。消毒對你或其他使用者都有好處，要記住耳機也在你的管理範圍內。我從不讓別人使用我個人的耳機，我會提供很多備用耳機給別人，但隨時帶著自己的耳機。這樣做可以減少耳機被亂用，而且保證耳罩上細菌也會是自己的。附帶一提，頭圍大的人如果長時間戴耳機，很可能會把頭帶撐壞掉。

■ 插話式監聽回送系統

插話式監聽回送系統（Interruptible Feed Back 或 Interruptible Fold Back，以下簡稱 IFB）是一種將節目聲音送回播報位置的設備，幫助播報人員跟工作人員監聽節目的進行。播報新聞時，IFB 的混音多是由電視台或地方播報中心完成。需要從播報現場送 IFB 混音給播報人員時，一定要提供減去主體後的混音訊號。減去主體的混音意思是，在訊號內容中刪掉播報人員本人不需要聽到的聲音，而其中最重要的就是刪掉播報人員的麥克風聲音。播報人員聽到自己的聲音時很容易分心。另一個更大的問題是，IFB 混音透過衛星或無線設備傳送回播報地點時會發生延遲，讓播報人員在 1 秒或 2 秒後才聽到自己聲音，造成播報的困擾。

強烈建議錄音師要監聽送給主持人或來賓等人的 IFB 訊號。在遠端現場節目直播時，錄音師是現場唯一能修理或解決 IFB 監聽問題的工作人員。如果不戴著 IFB 監聽，錄音師根本無法發現任何問題。

很多年前，我負責幫《電視法庭》（Court TV）頻道的珍妮‧瓊斯（Jenny Jones）審判案錄音。這則報導持續了數個月之久，也是我做過時間最長的案子。它讓我感覺這是一份「正式」的工作，每天有預定的工作流程：早上 7 點我們到達法院，架設轉播帳篷，把所有直播畫面都集中到這裡。衛星訊號傳輸車就停在附近，為了提供 IFB 與對講系統的訊號，並且接收來自轉播帳篷的影音訊號。帳篷內擺著好幾張椅子給新聞記者、來賓、攝影、燈光和錄音人員坐。

音訊設備包括：一台混音器，負責做領夾式麥克風的混音，再輸出訊號給轉播車；一組 IFB 訊號，透過 XLR 訊號線以菊鏈串接方式連接至每張椅子。菊鏈串接的末端設在混音器位置的 IFB 監聽盒，讓我可以監聽 IFB 訊號。為什麼我的 IFB 監聽要接在菊鏈的末端呢？因為我能藉此確認其他 IFB 監聽盒也收到

跟我一樣的訊號。
最後在製作人要求
下，我也要戴上對
講系統的耳機，才
能透過對講系統知
道拍攝的方向。此
時我的兩隻耳朵要
監聽三樣設備（混
音器、IFB、對講
系統），所以我必

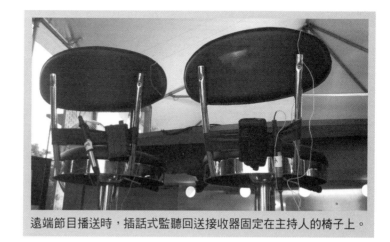

遠端節目播送時，插話式監聽回送接收器固定在主持人的椅子上。

須得有點創意。我的辦法是在右耳配戴 IFB 監
聽的耳塞式耳機，然後把混音耳機的右耳罩在
上面，對講系統耳機則戴在左耳上。我看起來
就像粗製濫造 B 級科幻片裡的小混混，但這招
很管用。我可以在混音時知道接下來要拍什
麼，還能一邊監聽 IFB 訊號。

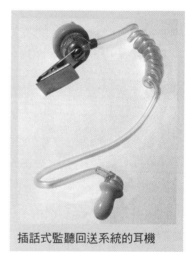

插話式監聽回送系統的耳機

帳篷搭好後，一天的工作進展就加快了。
早上 8 點 30 分我們要進行直播，回顧前一天
的聽證會並大概介紹一下今天即將要進行的部
分。9 點聽證會開始後，我們會休息到聽證會
的午餐放飯時間。上午這段時間由另一組工作人員在法庭內進行聽證會的直播，
轉播帳篷內的工作人員有幾小時的休息時間，但仍需隨時待命，一有什麼事情
發生就要衝去拍攝。午餐時間我們再做一次直播，回顧早上發生的事，直播後
又可以再自由休息。聽證會的下午時段偶爾會有中間休息時間，我們會在這個
空檔播放案件的最新進展。如果沒有下午空檔，就會一直等到 5 點做最後一次
直播，報導一整天的事件進展。

這些排定的流程很容易讓人因為安逸而痲痹，例行工作還能出什麼錯呢？
然而，很多錯誤就這麼發生了。對我來說，這是很好的學習機會。儘管做相同
的設定、相同的器材、相同的地點、訪問相同的人、持續幾個月的案子，總會
有什麼差錯。IFB 監聽回送經常就是問題之一，好幾次電視台成音人員都忘了把
送給 IFB 的混音刪去主持人的麥克風，使得延遲現象干擾主持人。監聽 IFB 訊
號讓我快速找出問題，透過對講系統回報問題。

有次在案件出現驚人發展的直播中，原告律師開始對他的 IFB 耳機不滿。

他聽不太到電視台記者的聲音，最後IFB訊號也掛了，他看著我，然後導播開始在我耳裡咆哮：「快想辦法！」在IFB串接最末端的我很快就知道是律師的IFB監聽盒壞了，因為我這邊的監聽盒仍

電視法庭珍妮・瓊斯審判案的直播節目工作人員

有訊號。我立刻跳出椅子，抓著自己的IFB監聽盒衝出去，一邊盯著攝影機監視器了解拍攝畫面到哪了，然後趴在地上爬到律師的高背椅下面，很快地把故障的IFB監聽盒跟好的對調，一切就恢復正常。當我再跑回去混音時，聽到對講系統傳來衛星傳輸車裡爆出的鼓掌聲，稱讚我的危機處理很迅速。如果我沒有監聽IFB訊號，轉播可能就會被迫進廣告直到我們處理好問題。一旦這個悲劇發生，掌聲毫無疑問會變成抱怨聲，而且讓我貼上標籤。正是因為我預先考慮到在末端監聽IFB訊號，還有像忍者一樣的快速反應，才拯救了那天的突發狀況。

如果發現新聞直播中IFB監聽系統整個故障的話，播報員可以用手機做為跟副控溝通、最後一搏的工具。這看起來也許會很可笑，但可能是直播時唯一能建立雙向溝通的方式。希望你永遠不會遇到這種狀況，如果真的發生了，就趕快拿起你的iPhone吧！

現場工作時，你可以利用混音器上的推桿前輔助輸出音軌來傳送IFB混音。你可以選擇有線或無線的IFB監聽盒。在需要使用無線IFB監聽盒、又剛好沒有準備時，可以改用在接收器端有耳機孔的標準無線傳輸系統來代替。主持人或演員可以戴著接收器，藉由接收器端的耳機孔聆聽來自傳送器的IFB訊號。輔助輸出音軌採用的是線級音量，如果傳送器接收的輸入訊號必須是麥克風級，那就需要使用衰減鍵、或調整輔助輸出的音量，以送出音量合適的訊號，降低因為音量差異所引起的失真風險。

無線IFB系統跟無線麥克風一樣，都有斷訊和干擾的問題，但這對監聽來說不那麼重要。拍攝中，IFB監聽中途斷訊雖然令人困擾，但不會影響拍攝跟收音。但如果是無線麥克風中途斷訊，可能就要重拍了。

IFB監聽用的耳機有多種形狀和尺寸，各種耳朵都能適用。選擇一副適合自

己的型號，耳道較大的人使用小耳機會很容易掉出來；耳道較小的人用大耳機會塞不進去。專業的實況轉播主播為了舒適度跟衛生，多半會使用專為個人訂製的耳機。酒精棉片是清潔 IFB 耳機的必需品，擦拭後能保護主播跟聲音工作人員不受細菌感染。耳機上可能有很多耳垢，我曾經看過耳機拿下來牽出的一大堆……你懂的。

■ 無線監聽對講系統

Comtek 是一個無線接收器的品牌，用以接收單一發送基地台的訊號，將無線耳機監聽分配給其他工作人員，地上就不會有多餘的線材。Comtek 設備由於被業界廣泛使用，因此成了無線耳機的代名詞。無線耳機監聽訊號會傳給每一個配戴接收器的人，這點很重要。絕對不要用它來傳送私人對話，所有人都在聽！以收音人員跟錄音師的溝通來說，IFB 監聽回送系統比較好用，儘管價格比 Comtek 系統貴。無線 IFB 系統可以取代 Comtek，提供工作人員使用。

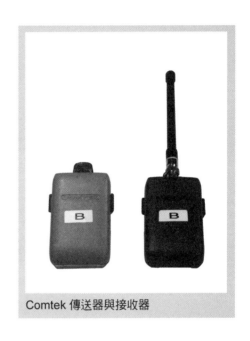

Comtek 傳送器與接收器

■ 無線耳機

消費級無線耳機在專業場合中沒有太大用處，但對沒多少預算購買無線監聽系統的獨立製片團隊來說，不失為一個經濟實惠的選擇。使用任何無線系統時，必須確認無線耳機的頻率不會干擾拍攝用途的無線系統。

🎙️**本節作業** IFB 監聽耳機有延遲現象時，說話會比收聽聲音難。試著用另一支手機打到你自己的手機，把你的手機對著耳朵，然後用另一支手機說話。觀察自己要同時處理進來跟出去的訊息時，說話速度會減慢多少。當你說：「地球人，我沒有敵意！」（Citizens of the Earth, I come in peace）時，這個練習會變得更有趣。

Power

15 電力供應

　　乾淨音訊的敵人是不乾淨的交流電。60Hz 的哼聲跟較高頻率的嗡嗡聲不只會搞髒訊號，也是錄音時的大麻煩。使用電池供電給器材不但可以消除這兩種雜音，也讓你能獨立作業。大容量的電池系統能供電給多個器材使用。

　　外景用混音機必須搭配攜帶式電源。標準電池像是 3 號電池（AA）跟 9 伏特電池在混音機一直開著的情況下，沒辦法持續一整天；其他大容量電池像是 NP-1，一次充電可以用一整天。但無論如何，混音機不用時電源最好關閉。經常檢查電池用量是很重要的事，你不會希望混音機在重要採訪途中沒電。如果要直播或錄製一段較長時間的活動，記得換上新電池。使用過的電池記得貼上膠帶，表示電池仍可使用，避免不必要的浪費。對 9V 和 NP-1 電池來說，膠帶還能保護接觸點，避免碰到工作背包裡的金屬物件，造成電池短路或漏電，甚至起火。

　　器材的供電方式有下列三種：

- 內部直流電
- 外部直流電
- 外部交流電

說明：許多器材會有上述三種方式的切換開關。

■ 內部直流電

　　內部電源指的是器材內的電池，可能是需要充電的固定式電池（如 iPhone）或是可更換電池的電池槽。這些電池槽可能對應不同的電池型號，例如 3 號電池、9V 電池、NP-1、專用電池，甚至像是 NPF 這類攝影機電池。攜帶式外景混音機可能會配備交流電轉換器，但一定要能使用直流電供電。如果不能使用直流電供電，就不要帶外景混音機

NP-1 電池

了！拍攝現場通常不會交流電，即使有也不會太乾淨。

■ 外部直流電

外部直流電在供電時可以利用直流電插孔、4 Pin XLR 接頭、廣瀨（Hirose）電源插頭，或是外部電池使用的專利接頭。此外，這種連接方式也能讓你透過外部的直流電源，像是交流轉直流的電源轉換器（編按：wall wart 又稱做「牆上適配器」），來為器材供電。有些器材在偵測到外部電源時，會從內部電池供電模式自動切換到外部電源供電，在使用外部電源的同時不需移除內部電池。新聞攝影機使用的外部電池重量相對較輕，方便攜帶在聲音背包裡。錄音推車使用的較大型電池可以供應所有器材一整天的用電。大電池很重，但既然裝在推車上，就不是什麼問題了。

■ 外部交流電

外部交流電使以標準的電源線來供電。可能是使用一般電腦電源線插頭（IEC C14），或是一條直接連到器材內的電源線。使用電源濾波器有助於過濾骯髒的交流電，確保不會出現哼聲和嗡嗡聲。

推車式混音器是專門為影視製作設計的產品，能以直流電供電，也兼容交流電。有些設計給其他行業使用的簡易型混音器（像是 Allen & Heath、Mackie 等廠牌）在現場拍攝時也能使用，品質一樣專業，缺點是以交流電供電。即使配備的是交流電電源線，每一部電子設備都還是以直流電運作。設備的內部有個整流器，將交流電轉成直流電。懂電子的錄音師可以自行改裝這些設備，跳過整流器讓設備直接使用直流電。事先警告：改裝設備之後就不能再享用原廠的保固服務，如果你無法承擔這件事，最好還是找別的錄音師或請專業維修工程師幫你改裝。設備要是接線不對，線路可能會燒掉。

沒有燈光師的允許，絕對不要在拍片現場使用交流電。你不知道這條電路能夠負荷多少電力，也不知道有沒有其他器材準備使用它。通常燈光師會很樂意幫你拉一條毒刺線（譯註：stinger，電影業界用語，指高負載的電源延長線）。使用有調光器的燈光器材要很小心，它確實能讓畫面看起來更加性感，但也會引發音訊上的各種嗡嗡聲。使用調光器時，確認所有以交流電供電的器材與連接音訊系統的設備分開。如果你的音訊先送到以電池供電的攝影機，然後又送進以交流電供電的監聽器，最後還是會出現討人厭的嗡嗡聲，隔離變壓器可以削減嗡嗡聲和哼聲；逆接地轉接頭也能消除這些問題。

■ 只用新電池！

每天開始工作時，一定要換掉用過的電池，裝上新電池。使用過的電池可以拿到跟拍攝無關的地方使用。我有一箱給手電筒、遙控器，甚至玩具使用的舊電池（當然是我兒子的玩具，因為我的玩具只吃新電池！）如果沒有專門的設備，就很難監控充電電池的用量。彩色或編號標示都有助於監控電池用量；這些方式用在任何器材上（飛船型防風罩麥克風、領夾式麥克風、無線麥克風等等）都有助於迅速找出問題。一旦發現充電電池有異狀，就要立刻更換。養成習慣，回家或回工作室後立刻把電池放上充電器充電。

高爾總統大選的巡迴採訪證

即使是剛拆封的新電池，也要記得測試電池電量！這聽起來可能很怪，但不是開玩笑。沒錯，我要分享一個明明是新電池卻沒電的慘痛故事。2000 年總統大選時，我在 MSNBC 電視台團隊，跟隨副總統艾爾・高爾（Al Gore）巡迴一週。這場選舉可說是美國史上競爭最激烈的一次。

這次巡迴之旅從威斯康辛州拉克羅斯市開始，順著密西西比河到密蘇里州漢尼拔市，副總統乘坐渡輪，我跟攝影師威斯則是一起乘坐威斯信賴的紅色老廂型車。我們趕在渡輪前到達下一站，架設好器材等著捕捉副總統到達、演說、跟群眾打招呼的畫面。結束之後，我們就得跳回車內奔向下一站。因為每個活動只有一次拍攝的機會，所以我們壓力很大。

在兩千年美國大選預告片中被拍到的里克和威斯

在旅行開始前，我們兩個討論過要帶哪些器材，並打包備用麥克風、收音桿、混音器，

以及跟這次任務有關的所有重要東西。我準備了很多盒要給混音機跟無線電設備使用的 9V 電池，還有一台用來錄製娛樂音效的 DAT 錄音機，不過那是另一個故事。

拍過幾個城市之後，一切很快成了例行公事。我們用記者證進到城裡，通過安檢，找到適合拍攝地點架設器材、檢查聲音和影像，然後等副總統出現。當 PA 系統響起呼叫樂團（The Call）的《就讓這一天開始》（Let the Day Begin），群眾就會大聲歡呼、隨著音樂搖擺，最後高爾站上舞台，發表帶來希望、激勵人心的演講。工作就像時鐘一樣規律，除了時間長一點外，大致還算輕鬆。

幾天後我們來到一座小鎮，準備好再次使用相同的設備、聽相同的歌曲跟相同的演講。這個時候，安檢人員都知道我們的名字了，我們說笑話給他們聽，他們賞我們一個白眼然後大笑，只要我們通過檢查哨就能爬上高台架設攝影機。我跟攝影機對好訊號後發現電池電力不足，所以先關掉混音機，拿出全新未拆封的 9V 電池更換，一切看似美好，只要等呼叫樂團的貝斯前奏出來就好。二十分鐘後音樂響起了，好戲上場。

威斯跟我打開電源，出乎意料地，混音器沒有反應。我整個嚇眼，不可置信地搖著頭，心想我不是已經換過電池了嗎？在高爾現身前，我只有一分鐘能解決這個問題。我保持鎮定從盒子很快拿出兩顆全新電池換上，打開電源開關，還是沒反應！瞬間我覺得就像星際大戰裡韓索羅登上千年鷹號，不懂為什麼超空間引擎不能發動一樣，大感困惑。吉他跟鋼琴重覆演奏那三個和弦，群眾熱烈鼓噪，我卻陷入極度恐慌之中。

我又抓了兩顆電池試，還是沒電！接著我意識到整盒電池都沒電了。車裡還有另一盒電池，卻是在幾百呎之外，簡直像有十英哩遠那樣。台上歌手已經開唱，沒多久高爾就會站上舞台，我跟我的電池就像溺斃在水裡一樣，突然間有隻手伸到我眼前，手裡拿著兩顆 9V 電池，我用期盼天使降臨般的眼神抬頭一看，一位錄音師同行可憐我的處境，給了我他的兩顆新電池。我鬆了一口氣，笑著點頭示意。兩秒之後電池換好，混音機電源打開，電源的綠色 LED 燈就像伴隨著韓德爾的《彌賽亞》音樂亮了起來。就在我看到高爾穿著招牌藍牛仔褲 T 恤站上舞台時，速速把歌曲淡出、進到《就讓這一天開始》。他對著群眾揮手，我們成功拍到了這個畫面。即便已經準備好全新的電池，還是要仔細檢查電池電量，我永遠不會再犯同樣的錯誤。直到現在，聽到那首歌還是會讓我的心跳漏一拍。這首歌成了恐慌之歌，永遠烙印在我的心中，也一再提醒我自己：即使是新電池，一定要再檢查一遍電量。

■ 充電式電池

　　一般來說，消費級充電電池比較省錢，但長遠來看，花費其實更多。消費級充電電池的缺點是壽命較短、電力可能突然下降。很多大容量的專業或半專業用電池價格雖然較高，但是電池壽命較長，可以續航超過一天。專業及半專業用電池最常見的像是攝錄影機電池、NP-1 電池（又稱為「賀喜巧克力棒」），跟安登・鮑爾電池（譯註：Anton Bauser 是廣播電視電影用的專業電池廠牌，又稱做「磚塊」）。這些電池可以裝入電池分配系統中，供電給聲音背包裡的多部器材。電池分配系統可以替你省下購買拋棄式電池的錢，電池更換起來也比較快，因為只要換一顆電池就好，不用每次都換一堆。

■ 電池種類

　　可供選擇的電池種類包括：鎳鎘電池（nickel cadmium，簡稱 NiCad）、鎳氫電池（nickel metal hydride，簡稱 NiMh）、鋰電池（lithium ion，簡稱 Li-Ion）。每種電池又分為專業級與消費級。說明如下：

鎳鎘電池

- 重量重
- 有記憶效應
- 持久
- 穩定放電
- 低溫運作正常
- 適當充電時電池壽命長

提供遠端音訊使用的電池分配系統

鎳氫電池

- 有些比鎳鎘電池輕，但大部分重量差不多
- 容量比鎳鎘電池高
- 壽命比鎳鎘電池短
- 沒有記憶效應
- 放電速率快
- 不使用時電力會隨時間衰減
- 極度低溫或高溫時，電力會快速下降

鋰電池

- 重量輕
- 沒有記憶效應
- 低溫運作正常
- 壽命最長
- 充電時間短

　　人們經常宣稱某一種電池比較好。錄音師最常使用的是鋰電池。但不論你選擇哪一種，至少準備兩顆電池，這樣在一顆充電時還有另一顆可以交替使用。然後基於這個原因，你可能還要買一個雙電池充電器，方便晚上同時充電。

🎤 **本節作業** 這裡要測定的是，你的電池可以在器材續航多久。打開器材的電源開關，直到電池完全耗盡為止。使用別種電池測試看看。注意，設備的虛擬電源如果開啟，供電就不會持續那麼久。拿到新器材與電池時，這是很好的測試方式。根據測試結果，你對拍攝現場的電力續航能力就有了基本概念。

Building A Sound Package

16 打包你的聲音裝備

好器材使用錯誤，聲音可能很糟；普通器材使用得當，聲音可能很好；爛器材錄到的聲音一定很糟。

■ 購買器材

器材不會憑空造出好聲音，真正的好聲音製造者是錄音師。好的器材對聲音固然有幫助，但聲音的質感出自於錄音師的專業。普通的器材可以錄出很棒的聲音，很好的器材也可能只錄到普通的聲音。相信我說的，不要掉入行銷的花言巧語。

當你開始採買自己的現場錄音裝備時，焦點要擺在真正重要的地方。器材永遠買不完，不要被發亮的指示燈跟旋鈕給誘惑了。我們很容易在這些選項中迷失，所以要清楚自己到底需要什麼，從真正的需求出發，否則你會買到不切實際的東西。

不同的拍攝類型可能需要某些特殊器材，但多數時間你需要的核心裝備會有下列幾項：
• 麥克風　　　　• 線材
• 錄音機　　　　• 耳機

當然，可以加入這份清單的器材可能高達上百樣。不過你一定會需要一支用來收音的麥克風、一條從麥克風連到錄音機（或攝影機）的導線，最後，還要一副監聽訊號的耳機。其他都是用來服務與支援核心裝備的次要需求。

核心裝備有一定的功能要求。麥克風要有好的訊噪比，並能承受高音壓。訊噪比是指期望得到或可用的聲音訊號量相較於系統噪音量的比例關係。錄音機要有高品質的麥克風前級放大器和雙系統作業的時間碼功能。耳機則要有平坦的頻率響應，以及兼顧封閉式設計與舒適性的耳機罩。如果你打算使用混音器，就必須找一台配備高品質麥克風前級放大器、訊號輸入數量符合拍攝需求，而且具備靈活路徑分配與輸出選擇的混音器。

要租賃或購買器材時，記得：「**相信自己的耳朵，而不是廠商的規格表。**」器材製造商是出名地會吹噓規格、掩飾事實。規格看起來很好並不代表現場使用也會聽起來一樣好。

以下是麥克風規格與價格的比較案例：

	A 廠牌	B 廠牌
轉換器	電容式	電容式
指向性	超心型	超心型
頻率響應	50Hz～20KHz	20Hz～20KHz
動態範圍	102dB	116dB
訊噪比	72dB	71dB
價格行情	160 美元	1,699 美元

整體來說，兩者規格相當接近。A 廠牌耳機的訊噪比多了 1dB（現實世界中是不易察覺的）；B 廠牌耳機延伸了較低的頻率響應，而且多了 14dB 的動態範圍。兩者最具體的差異是價格。A 要價 160 元，B 則要 1,699 元，差距超過1,000 元！請記住，現在是用眼睛去看麥克風（的規格表）而不是用耳朵聽。我親自聽過這兩支麥克風的聲音，絕對有 1,000 元的差距。

相反地，我也聽過一支價值 700 元跟另一支 1,300 元的麥克風，規格差不多相同，但 700 元的麥克風比較好聽。從這樣的案例中，我們學到了價錢較高並不代表品質就相對比較好。面對行銷話術你要精明一點，用耳朵實際去試聽器材的聲音，不要只看包裝盒側邊的規格，或毫不思索選擇高價位產品。聲音器材廠商做生意是為了獲取更大的利潤，追求更好的聲音不是他們的首要考量。

除非你很有錢，不然在入手第一套聲音裝備時，你必須有所妥協。簡單來說，你可能無法負擔最好的器材，所以會有一定程度的讓步。以不放棄聲音品質為前提，在器材的選擇上稍微犧牲。別擔心，只要你的錄音生涯繼續下去、建立主顧客之後，你就買得起較好的器材。問題是：哪些地方要妥協呢？

聲音的每個環節都很重要，高品質的混音器、麥克風、錄音機都很昂貴，以前只有幾種好機器可以選，價格也不便宜，而現在中價位器材的聲音品質已經比二十年前某些高階器材還要好了，人生真是美好！最糟的狀況是買到讓整體聲音品質變差的器材。與其買一支 2,000 元技術上高品質的麥克風搭配 500 元堪用的混音器，不如買支 1,000 元還不錯的麥克風搭配 1,500 元的好混音器。

試著去買些低價位的好東西，像是耳機、工作背包、機箱等等。這樣一來多多少少可以省個 20 塊，只是多出的預算還是不夠從 1,000 元的槍型麥克風跳到 3,000 元的等級。

對某些麥克風來說，品牌可能代表某種質感。很多時候，好的麥克風不會因為價格較低，就被認為是低劣的麥克風。用耳朵選擇品質最好且荷包負擔得起的產品，不要用眼睛去挑。製作人跟觀眾不會知道（也不會在乎）你用哪支麥克風，他們只會注意到聲音很糟。

除了要有好的聲音品質外，外景器材還有其他考量重點，像是可靠性與耐用性。器材必須能承受很艱辛、步調快、像吉他手在飯店房間亂搞之類的使用，如果你想買的器材沒辦法應付這些挑戰，還是選其他的吧！當然，也許買了你想要的器材會省下一些錢，但如果器材因為不能負荷現場嚴峻的條件而搞砸工作，可能會讓你失去工作機會跟客戶。務必選擇可靠的器材，而不是看價錢！

在有風險的環境錄音，最好準備「可消耗的」麥克風。我有幾支特別用來收危險音效的麥克風，例如在射擊區域內錄製槍聲。這些麥克風聲音很好，但不那麼貴，如果不小心被流彈打到，也不會變成白花花的犧牲品。我絕不讓昂貴的麥克風去冒這個風險。駐極體槍型麥克風這類廉價但品質不錯的產品可以用在雨中、船上，或其他有風險的拍攝狀況，像是灰塵跟碎片滿布的地方。我寧可損失一支 300 元的槍型麥克風，也不會讓 3,000 元的去當炮灰。

對了，購買器材的地點也要聰明選擇。曾經有位千萬富豪告訴我：「絕不要用定價去買任何東西！」這句話讓我感到納悶，像他那樣的人明明有能力買得起任何東西！我壓根兒懷疑這種心態是他致富的原因之一。然而直到今天，我的器材也都不是用定價買來。我要不是等到打折，要不就是跟售貨員談看看能不能給我優惠價。只要敢開口問，結果會讓你非常驚訝。我甚至在大筆採購時，談到連百思買（譯註：Best Buy，美國最大的家電、娛樂、電腦軟硬體零售通路商）這種零售店的經理都特別給我優惠。一次在一間店選購你要的大部分器材，能幫你創造議價空間。也許單樣器材在別的地方可能便宜個 20 元，但如果集中在同一間店買，你可能砍掉好幾百元。因此在購買前，先四處看看，詢問一些問題並試著議價。

■ 現場工作

當你在現場工作時，你只會有自己帶來的器材！多數拍攝現場可能就像叢林一樣，當地的五金行不會有得買。除了核心設備，你必須確認裝備裡有足夠

支援的器材跟解決問題的工具，能幫助你面對任何意外。下一頁的清單是你可以考慮帶去現場的東西。

任何使用後即丟棄的東西都視為消耗品。以聲音配件來說，包括了不能重覆使用的錄音媒介、拋棄式電池，膠帶跟其他像是膚色貼布、避震泡棉貼、OK繃等等的黏貼用品。防水布面膠帶在低溫下的效用不佳（可能因為放在車上過夜）。如果發生這種問題，使用前要先讓膠帶回溫一下。萬用工具鉗跟隨身手電筒的組合包有用又好攜帶，對修理器材或在低亮度的環境下檢查線路很有幫助。隔音毯有很多功能，在殘響很多的房間內，可以放在門窗下方用來降低反射音，或在搬運過程中用來保護器材。

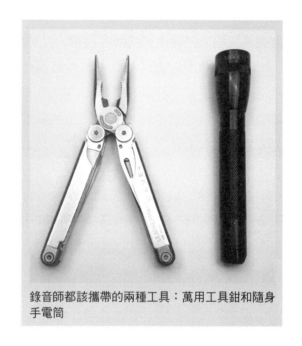

錄音師都該攜帶的兩種工具：萬用工具鉗和隨身手電筒

■ 可攜帶性

現場錄音的本質在於要不斷移動。錄音師需要相當多的器材來執行工作。在新聞採訪工作時，錄音師要把所有需要的器材背在背包裡。電影劇情片的收音需要更多的器材，不太可能全背在身上跑，因此器材會放在一台錄音推車上。照理來說，現場收音設備要能跟著你走。

每個聲音背包或每台錄音推車長得都不一樣，沒有什麼標準。身為一名錄音師，你會直覺地根據自己的需要跟混音風格來配置背包或推車的內容。即使沒必要，器材控跟科技狂也可以花數小時、甚至整個週末在組合器材。器材配置的主要目的是能像救護車駕駛一樣熟練操作。好好準備你需要的東西，清楚知道它們放在哪裡！

■ 聲音背包

聲音背包馬上會被各式各樣的器材塞滿。閃爍的燈光、旋鈕跟切換開關剛開始看起來可能很嚇人，但很快就會變成你熟悉的工具和好幫手。沒多久後，你只會在必要時才看著它們，其他時間你會關注現場動態和麥克風擺放的位置。

聲音裝備內容

麥克風（吊桿式麥克風跟領夾式麥克風）	垃圾袋
麥克風支援用品 　（收音桿、飛船型防風毛罩、防風配件等）	髮圈
領夾式與隱藏式麥克風架設配件	橡皮圈
混音機	竹節繫帶
錄音機	彈性拉繩
備份錄音機	繩索
備份媒介	內六角扳手
無線電系統	電壓表
耳機	萬用工具鉗
無線監聽對講系統（Comtek）	隨身手電筒
插話式監聽回送系統（IFB）	油性簽字筆
聲音紀錄表	烙鐵、焊錫
電池分配系統	WD-40 多功能除鏽潤滑劑
錄音推車電源	空氣除吹塵器
拋棄式電池	除膠劑（Goo Gone 固垢潔等品牌）
充電式電池	雨衣
電源逆變器	隔音毯
延長線	折疊椅 *
手機充電器	彈出式帳篷
筆記型電腦	毛巾
轉接器、接頭	雨傘
纜線測試器	大聲公
導線	無線對講機
逆接地轉接頭	急救箱
內嵌型衰減器	止痛藥
相位轉換器	防蟲液
收納保護盒、機箱	乾洗手液
束線帶	防曬乳
防水布面膠帶－黑色 2 吋寬	能量棒、點心
防水布面膠帶－白色 1 吋寬	這本書！;）=

說明：在拍攝現場混音可能是世界上唯一需要自備椅子的工作！

這就像彈吉他一樣，初學時總覺得有好多根弦和無數的琴格；等到上手之後，你可以輕易讓聽眾隨音樂起舞而不用低頭看手指的動作。史蒂夫‧范（Steve Vai）這樣的搖滾傳奇人物甚至會因為琴弦不夠演奏，而在吉他上多拉幾條弦。隨著時間推移，你會對器材瞭若指掌，然後開始尋找更複雜的器材放入背包中。

下列是聲音背包的一些款式：

- camRade AMATEII audioMate
- Kata Koala-3
- Petrol PS607 Deca 混音機背包
- Porta Brace AO-1X

聲音背包架構

聲音背包的工作中心是混音機。廠商大多都依照這種工作流程來設計背包的功能。用來裝無線麥克風系統的口袋設計了能讓不同隔間裡的線材穿過的線孔，還有收納耳機跟線材的地方。你想得到的任何需求幾乎都設計完好。不過這些背包的問題在於，它們大部分都使用魔鬼氈來封口和隔間。魔鬼氈很吵，使用起來不可能不發出聲音，所以任何調整都必須在開拍前做完。

吊桿麥克風的麥線應該從背包的右側穿出去，多數時間收音桿的末端會在這個位置。如果你讓麥線從背包的左側穿出，線會在你舉起收音桿時跨過面前（還會纏住你的耳機線）。由於現場錄音機的輸入多位在左側，你可能會想在背包裡固定放一條 18 英吋長的平衡式麥克風線，將吊桿麥克風線延伸到背包右側。這條短短的平衡式麥克風線有時候稱做「短仔」。如果你是左撇子，就不要理會剛剛讀到的東西。

連接新聞攝影機的集體線也應

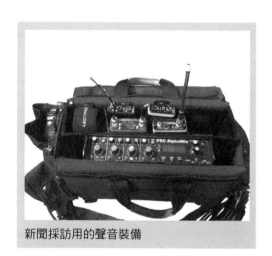

新聞採訪用的聲音裝備

Porta Brace 廠牌的錄音用安全背帶

該放在背包右側、混音機輸出的位置。避免站在攝影機左側時被線材妨礙。一般來說，背包左側應該準備兩條 20 英呎的麥線，接給領夾式麥克風使用。

聲音背包的外側大多有放耳機的口袋，收音時把過長的線收到裡面，才不會擋住自己或到處亂纏。避免把耳機掛在背包外面，不僅有可能弄壞耳機，也容易勾到其他器材或讓線材亂成一團。

聲音背包很重！就算原本只有 5 磅，但只要加上無線電系統跟電池，重量就會超過 10 磅。外出工作背包要盡可能輕量化，活動才會靈活，跑動也較容易。不需要的東西就留在車上！跑動時，轉接頭跟其他零散的東西可能會發出雜音，祕訣是把這些東西放在內有泡棉的收納袋裡，避免發出響聲。

肩帶式聲音背包

聲音背包多半都有一條背帶。不要把背帶直接掛在單邊肩膀上，這樣很容易滑落。相信我，我遇過太多次這樣的情況！背帶應該從左肩垂下，繞過胸前到臀部右側；這時混音機會保持在你的右側，而你可以手持收音桿，面向攝影機的左側收音。

最好買一條好的安全肩帶，一邊保護你的背部、方便操作，一邊為左肩省下因經年累月磨損拉扯要看整脊師的費用。安全肩帶能夠平均分散重量，讓背包不亂搖晃。安全肩帶的價格大約是 75 美元，這會是你最好的一項投資。

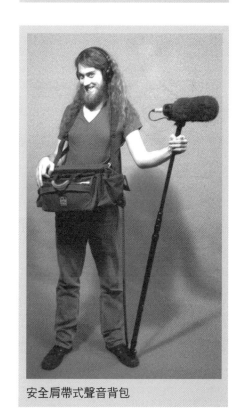

安全肩帶式聲音背包

無論你使用安全背帶或單肩背帶，背包都不能亂晃。混音機的各種控制器要剛好位於胸骨下方才好操控，器材也不會在移動時甩來甩去，或在跑動時像

垃圾車一樣發出聲響。你可以學學艾瑞克‧克萊普頓（Eric Clapton）或槍與玫瑰樂團吉他手史萊許（Slash）的吉他背法。你可能無法像史萊許一樣酷，但混音機會比較容易操作。

錄音推車

錄音推車最重要的特點在於體積大小和可攜帶性，不只要能放進車子裡運輸，現場作業時還要能通過門道，前進狹窄的角落。大一點的輪子比較好通過粗糙的地面，像是草地或碎石地。市面上有不少現成、由輕量化鋁金屬製成的錄音推車。有些還可以折疊，方便收納。

身經百戰的 PSC 錄音推車

下列是錄音推車的一些型號：
- Chinhda 推車
- Filmtools Thin Profile Junior 窄型小混音推車
- Kortwich "Tonkarre" 錄音推車
- PSC SC-4
- RastOrder MB 推車
- RastOrder 折疊推車

從影音推車改裝而成的錄音推車

這些推車的缺點是價格。品質好又耐用的錄音推車都要價超過 1,000 美元。在這之中，Chinhda 更開價到 7,500 元（努力存錢中…），雖然我不確定他們有沒有推供道路救援，但是放心吧！Chinhda 的裝備完善，有避震器和針對現場作業精確設計的功能。基本上，我要是有能力砸錢買一台 Chinhda 推車，還是會優先考慮把錢花在更好的錄音機或麥克風上面。這只是我的個人意見而已。

自製錄音推車很有趣，花費大概只要大部分市售推車的一半。如果你決定要自己打造推車，要確保有足夠的架位跟儲存空間，像是可以放置推車電池的空間、收音桿架，跟線材、耳機用的

傑佛瑞‧潘德葛瑞斯（Jeffrey Pendergrass）正在自行打造的錄音推車

掛鉤。在層架上舖一張毯子不僅能保護器材，也同時有張安靜的工作平面。每樣東西都要用螺絲栓緊在推車上，避免在推車移動中掉落。錄音推車要輕量、但堅固耐用。你可能會帶著它上下樓梯、跨過橄欖球場，甚至橫越沙灘。

錄音推車是可攜帶的工作站，任何情況下都要自給自足、獨立作業。隨時保持車上有一切所需的裝備，因為它基本上就是你的辦公室。後面的拖車可以用來搬運其他機箱，或當做隱藏式麥克風的架設區等等。飲料跟電子裝置不太適合出現在這。飲料要用有蓋的瓶子盛裝，避免潑灑在器材上。如果沒有蓋子，為了避免打翻，記得把杯子或罐子放在膠帶的捲軸中間。

傑佛瑞·潘德葛瑞斯的聲音推車停在拍攝現場

■ 機箱／器材保護

器材一定要用機箱好好保護。把器材放入堅固且內部有泡棉的機箱中運輸，泡棉會在器材摔下或受到撞擊時吸收衝擊。機箱也許有點貴，但總比換新裡面的器材要便宜許多！在拍片現場，不用的器材盡量放在機箱中，維持工作區域整齊，以免意外發生。走線位置永遠是絆倒人的危險地帶，所以要盡可能避開走道。線材不用的時

史考特·克萊曼茲（Scott Clements）的錄音推車

候要捲起來收好。這裡提供一個小技巧：貼幾塊防水布面膠帶在機箱外面，如果你剛好忘了整卷防水膠帶或只需要一小塊來固定領夾式麥克風時，就能派上用場。

現場作業會面臨各式各樣的危險。髒污、灰塵、潮溼都會縮短器材的壽命，所以要保護器材遠離危險。在灰塵量大的環境或瓦礫堆工作時要用東西蓋住器材，並且用吹塵空氣罐吹走器材縫隙中的灰塵。

避免讓器材長時間處在極冷極熱的溫度中，包括把器材留在車上過夜。結冰或是極端溫度會損害麥克風和其他電子設備。小偷也不得不防範，拍攝旅程中可能不方便把所有的器材都帶進旅館，那就用毯子把器材遮好，或是放在後車廂。記得把電池跟充電器帶進房間充飽電；再回到拍攝現場時不要忘記帶走充電器，你永遠預料不到現場什麼時候會需要充電。在沒有交流電的地方，可

以使用電源逆變器來充電。

電影拍攝現場並不安全。器材常會長腳離開，有時是遇上小偷，有時是因為其他部門也有類似的器材或機箱所以拿錯。為了以防萬一，記得把器材標示清楚，並確保器材都放在錄音推車附近或留在車上。推車一定要隨時鎖上！

■ 帶著器材旅行

旅行打包要輕便，到達目的地後再採買拋棄式電池，省下昂貴的行李超重費用。如果飛機一降落就要上工，那就要先準備足夠的電池直到找到商店補充用量。如果是國外行程，要檢查是否能在當地買到需要的電池，更重要的是確認在拍攝現場附近能不能買得到。此外，確認帶到適合的交流電轉換器供電池充電器使用。

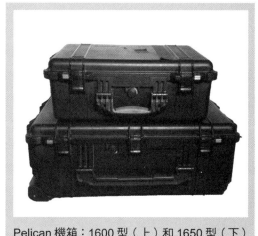

Pelican 機箱：1600 型（上）和 1650 型（下）

某種程度上，派力肯（Pelican）機箱算是旅行託運器材的業界標準。1600 與 1650 型是最常見的型號；1650 型比較大，有拉桿跟輪子，進出機場方便許多。

可以的話，把你的聲音背包當成隨身行李帶上飛機。也許安全檢查時你會被投以異樣眼光，可能被「隨機」抽查做個別檢驗，但這麼做還是有道理。我從不拖運自己的聲音背包，從不讓它離開身邊。我到哪、它就到哪，我寧可遺失其他行李，也不要這個背包搞丟或在轉運中遺失。畢竟降落之後，至少你還有器材可以開工，這是你旅行的主要目的！檢查器材機箱時，確認沒有「聲音部門」或「錄音器材」之類的標語貼在上面，這等於是在宣告箱子裡的東西值得去偷。也許貼上「髒尿布」的大貼紙會是防止被偷的好辦法。

在班機起飛至少兩小時之前抵達機場，給自己充足的時間辦好行李托運（聲音背包除外！）再登機。最後一分鐘才報到的話，你的行李會上不了同班飛機。長途旅行使人精疲力盡，最後你要做的是看著機箱都到齊、趕快到旅館休息。攜帶數個機箱旅行時，經常使用編號這招。大部分人會把號碼（例如：6-1、6-2……）寫在攝影專用紙膠帶或亮色防水布面膠帶上，依序貼到每個箱子上，用來提醒自己託運了幾件行李，有幾件已到達目的地。我曾被延誤一週才拿到行李，慶幸的是它剛好在我沒有預定工作的那一週飛抵家門，才不至於砸了招牌。

■ 器材維修

錄音師不用完全了解音訊電路和聲音科技的相關科學,懂這些也許會大有幫助,但不太重要。事實上,只有極少數錄音師有能力去維修器材。錄音工作真正的重點是要徹底了解聲音是如何作用,以及器材要如何使用。技術永遠贏過科技。賽車手不需要完全知道如何修理引擎內的各式零組件,還是能贏得印地 500 車賽;合格的機械技師就算知道如何把車修好,也沒有資格參加賽車。這兩人有各自的重要性,互不相讓,也不代表可以互換角色。當然,如果對技術與科技有深入的了解,你很快就能變成這行的頂尖好手!

知道「為什麼要這樣做」遠比知道「該怎麼做」更重要。做法可能因地制宜、有所不同,但原則從不會改變。這是了解現場錄音的關鍵。原則就是要錄下乾淨、一致而且清晰的對白。機械技師知道車子在比賽中要「怎麼跑」,但賽車手知道在賽道上「為什麼」要用某種方式操控車子。不管怎麼說,大多數你會自己動手去做的都只是表面的維修工作。

器材故障或損壞的原因很多,有時候就是碰巧「壞了」。演員或工作人員可能打翻了什麼,這些意外通常不在你的掌控範圍內。但如果器材是因為你的錯誤使用或欠缺保養而導致故障,那就太丟臉了。記住,除了你自己,沒有人能幫你照顧器材,東西終究是你租來或買來的,你必須扛起責任!

碎裂聲或失真的噪音有可能是因為線材壞掉。如果導線或器材部分損壞,或訊號斷斷續續,用一小塊膠帶做記號才不會忘記。我們很容易說服自己等一下會記得檢查器材。由於膠帶會在線材上留下殘膠,所以最好把膠帶貼在接頭的套管上。只要花一點點時間標記問題器材,就可以省卻後續的大麻煩。規劃例行的維修時間,重新焊接接觸不良的接頭、測試器材斷斷續續的問題,並且清理聲音背包或推車。當然也很推薦你多去尋找可以更換的備用單品!

領夾式麥克風、槍型麥克風,以及數位設備等器材的內部電池等等,最後還是需要更換。每隔一段時間,也許一年一次,全面進行電池檢測。聲音背包裡要隨時備有新電池,以防無預警沒電。飛船型防風罩裡面的避震架也要一併檢查,確認螺絲栓緊、橡皮筋繫好,避免防風罩內部遭受避震架的抖動或撞擊。

溼氣會累積在器材上,特別是在麥克風的振膜位置,因而影響工作效能。機箱內可以放入電子產品附贈的矽膠乾燥包或是其他能夠除溼的產品,以吸收溼氣、保護器材。這個矽膠乾燥劑廠商:www.silicagelpackets.com 還不錯。

記住,預防性的器材保養程序可以避免花費高額的維修費用!好好照顧器材,器材也會好好回報你。

■ 購買或租賃器材

　　表面上，擁有自己的器材，長期下來會省下很多錢。但如果你剛入行，還不確定是否要一輩子做現場錄音，可以考慮先以租賃代替購買，直到你對自己的工作選擇毫無懸念。如果你是想用低預算拍片的獨立電影製片人，一套聲音設備能幫你省錢，只要拍幾個案子就能回本。所以說，自己擁有器材這件事，有利有弊。

自有器材的優點

- 可以出租器材賺錢！
- 有自己的器材能帶來更多工作。
- 你是唯一使用器材的人，所以你很了解器材的使用狀況。
- 可以接下很臨時的案子。
- 不必花時間在收拾器材和歸還租賃的器材。
- 如果你在的城市有多個案子同時進行，很可能租不到器材。開拍前有時間的話，你可以從別的城市租器材，請店家寄給你，但可能衍生運費和器材沒有及時抵達的風險。
- 聲音科技經得起時間考驗（至少比攝影科技還持久），所以相關器材是相對安全的投資。
- 擁有器材很酷，讓你變得很有吸引力……（好啦這不是真的，但我還是忍不住想說）

自有器材的缺點

- 一套基本的聲音裝備可能就是一筆昂貴的投資，一套中規中矩的裝備可能至少都要 10,000 美元。
- 器材維修成了你的負擔，你不只會為了跟維修店洽談而傷腦筋，還要付清所有維修費用。
- 你必須幫器材購買損壞和偷竊的產物險。

　　很多錄音師只會接下包含器材租賃費用的工作。製作公司開價也有可能不包括租賃費用，但還是有人會接下工作，而只用自己的器材。

租賃

　　租賃器材也是工作的一部分，即便你有自己的器材，有些工作仍會需要租用額外的器材。有些製作人會把需要的器材清單寄給你，裡面通常包括：

- 至少有 3 軌的外景混音機
- 耳機
- 槍型麥克風、收音桿、防風罩
- 必要的線材和電池
- 2 支無線領夾式麥克風和無線電系統

　　有時候，製作人會給你一份特殊需求清單。如果這些項目不屬於標準的聲音裝備，像是額外的播音麥克風，那就應該可以向他們另外請款。如果製作公司傳給你器材需求清單，不要假設清單上面列的是標準器材。仔細閱讀這份清單，確認你有他們需要的所有器材。如果此時你需要租用器材，打電話到當地的器材出租公司詢問，或是跟別的錄音師借用，確認最後你拿到所有要用到的器材。租賃器材要盡快預約，器材被借出去的速度總是出人意料地快。不要等到最後一分鐘才預約器材，才發現全城的人都在拍片，器材都被借光了。如果事先知道租不到器材，你還有時間聯絡其他地方的器材店，請他們寄過來。有時候你可以跟製作公司收取提前租借跟歸還器材的費用，製作公司也可能會找音響出租公司幫你處理這些問題（譯註：負責做 PA 公共廣播的音響出租公司也叫做 PA）。

　　如果你租了器材，最後拍攝卻沒用到，你還是得付租用費。製作人可能會說某件器材從頭到尾沒有拿出機箱過，但你必須提醒他們，即便那是為了保險起見才租用的器材。器材已經租了，出租公司才不會管你有沒有真的使用這樣器材。你的立場要堅定，把租賃器材的發票交給製作公司。

　　租賃器材的時候，一定要在離開出租公司前檢查器材。我們經常都是在最後一刻、深夜，或拍攝一整天後的回家路上才去拿器材。這時不要急著離開，多花個五分鐘仔細檢查器材，可以避免拍攝時發生問題，或花時間派人跑回去出租公司拿你忘記的線材。

租／借器材的檢查清單：
- 器材能不能完全正常運作？
- 你知道怎樣操作器材嗎？
- 有沒有發生過什麼特別狀況？
- 線材全部正確嗎？
- 線材上的接頭是否跟你的器材相容？
- 如果是靠電池運作的器材，有沒有緊急時可用的交流電電源線或電源供應器？
- 電池電力全充飽了嗎？
- 有沒有電池充電器？
- 是否需要特別的錄音媒介？

- 需要特殊工具才能維修或操作嗎？
- 無線設備是否包括麥克風、麥克風架、頻率相符的傳送器／接收器、備用天線等等？
- 無線設備的頻率在使用地區是不是合法的使用頻率？
- 器材要什麼時候歸還？
- 器材有排定給別的製作嗎？這個問題很重要，如果你們的拍攝日程要延後幾天，器材還可以繼續租借嗎？

　　絕對不要在沒有經過測試的情況下就把租賃器材帶到現場，還「假設」一切不會出錯。務必在離開出租公司前開機測試！雖然我無法證明，但我相當肯定 assumption（假設）這個字是拉丁文當中「預期會失敗」的意思。如果音響出租人員代替你去取用器材，把這份清單給他，要他務必確認。

■ 器材保險

　　多數出租公司在你租用器材前會要求你的製作公司投保。如果製作公司已經辦好保險，那就可以把出租公司加入保險文件的附件當中。這部分在第 20 章〈關於娛樂產業〉將有進一步的討論。

🎙️**本節作業** 有時候我們必須在做決定之前重新評估什麼才是最重要的。想像你有兩萬美元可以購買一套聲音裝備，列出你會購買哪些器材。寫完清單後，想像如果預算少了一半，現在你會怎麼花那一萬元？如果只有五千元呢？在這裡刪去的項目，能幫助你了解哪些器材是真正必要的、哪些只是可有可無的「酷炫玩具」？購買器材時記得要節省一點。

The Ten Location Sound Commandments

17 現場錄音十誡

　　現場錄音工作有 20％的時間花在操作，80％的時間花在解決問題上。電影製作的真實面貌源於運用技術的創造性過程，而不是發揮創造力的技術性過程。電影是一種藝術形式。而正如所有的藝術形式一樣，它沒有規則可循，而更像是海盜一般，有些生存戒規。現場收音工作有十條一定要遵守的戒規，它們絕對可靠，經過驗證是對的。下面就是「現場錄音十誡」，任何違反十誡的意圖都是種罪……

1. 你要提供乾淨、一致且清晰的聲音訊號。
2. 你要在到達現場前檢查好你的器材。
3. 你要熟悉你的器材並確實保養、整理地井然有序。
4. 你要校正你的攝影機或錄音機訊號。
5. 你要消除背景噪音。
6. 你要仔細聆聽你的聲音訊號。
7. 你要避免沒有聲音。
8. 你要在製作團隊中扮演積極的角色。
9. 你要收集環境聲音
10. 你要隨時準備應付任何事情。

■ 第 1 誡 你要提供乾淨、一致且清晰的聲音訊號

　　錄下的對白要盡可能乾淨、好用，並容易理解。為了要達到這個目標，你必須遵行錄好現場收音的祕訣：使用對的麥克風、在對的地方、對的時間，錄對的音量！

乾淨

　　聲音訊號要避免過多的背景噪音、對話重疊、道具摩擦碰撞、工作人員的雜音跟偶發的雜音。這些聲音不只會分散注意力，讓對白不清不楚，甚至讓剪接師很難作業。

對話重疊的情況發生在演員搶進對方台詞的時候。如果兩位演員都出現在畫面中，可以看見兩人互動的話也許沒關係。新聞專訪座談中，也很常見製作人或採訪者先發問然後等待回答，為的是不要在回答時搶著問問題，讓剪接工作更容易。訪問的問題可能不會剪入成品當中，但是在訪問者與受訪者的來回對話或是激烈爭辯中，對話重疊也是談話的一部分，所以可被接受。

劇情片也一樣，在螢幕上對話不斷重疊，這是說故事的過程之一。如果重疊發生在主鏡頭或雙人鏡頭時，就要確認兩位演員都在麥克風的收音範圍內。如果從其中一名演員的背後拍攝，則應該盡量減少畫面外的對話重疊情形，才能清楚錄到正對畫面的演員對白。如果觀眾看不到畫面外演員的嘴唇在動，就不需要在該鏡頭中聽見那名演員的聲音。重疊的對話特別難剪接。快節奏、來回對話不重疊的對白場景在後製剪接時比較容易。

有些演員喜歡在畫面外有另一位演員跟他真的對話，幫助他入戲。這時候要請畫面外的演員稍微延遲一下會重疊的對白，以便剪接音軌。拍攝反拍鏡頭時，可能從背後看到演員的嘴巴動作，但對話重疊部分可以不出聲音，讓正對鏡頭的演員聲音可以清楚地錄下。但最終，這還是導演的決定。如果導演想捕捉激烈對話的瞬間，那就要確認兩位演員的聲音都能清楚錄到。如果你只有一支吊桿麥克風而必須要收鏡頭內或鏡頭外的演員對白時，一定要優先選擇收鏡頭內的演員對白。只要提供不重疊的對話音軌，後製時要取代鏡頭外的對白會比較容易。

乾淨的聲音訊號也意謂著聲音錄在適當的音量上。錄太小聲，音軌可能會產生嘶聲；錄太大聲則可能引起失真。無論是哪種情形，原本應該漂亮的音軌就會出現瑕疵。增益隨時都設定在適當的位階，並維持良好訊號大小，可以確保正確錄下聲音。仔細聆聽，你可以很快指出音軌上的每一個缺點。

處理背景雜音的技巧會在第 5 誡時深入介紹。

一致性

鏡頭到鏡頭間的一致性，比起場景到場景間的一致性更為重要。送出的聲音製作檔如果整體音軌具有一致性，後製人員一定會很感謝你。盡力維持同樣的對白／背景音比例，也就是，演員聲音與環境音的差距量不變。這代表在同一場景內以不同角度拍攝的對話，不該讓人注意到背景音的音量有所不同。

麥克風位置或是器材設定一旦改變，都會影響對白錄音的一致性。同一地點鏡頭與鏡頭間的麥克風選擇、擺設位置，以及增益、濾波器設定都要保持一致。舉例來說，在一天的拍攝中途才開啟高通濾波器，接下來的鏡頭要和當天

稍早還沒打開高通濾波器所拍的鏡頭剪在一起時，就會發生問題。在設定器材時就要做出正確的決定，並且保持下去，剪接師會感謝你所做的一切（可能不會真的道謝，但有這種想法就是了）。

如果聲音出現極大改變，應該是聲音跳接了或連續性出了問題。想像在客廳場景的角落有一盞燈，如果前一個鏡頭燈是關的，後一個鏡頭燈卻打開，就會引起觀眾注意，把觀眾抽離故事。場景的聲音也是如此，如果演員正在客廳裡說話，鏡頭中沒有任何背景聲音，但換到下一個鏡頭時，我們卻聽到窗外卡車開過街道的聲音，觀眾會被這個不一致的聲音所吸引而從故事中抽離。聲音的跳接與連續性是現場收音最常有的問題。

從廣角鏡頭轉換成視野較窄的鏡頭時，需要轉換聲音的空間感，這是自然的聲音變化。距離攝影機 3 英呎的演員聲音聽起來不該跟距離攝影機 30 英呎的演員一樣。在同一個空間中拍攝不同鏡位時，不要去改變麥克風位置，以免聲音不一致。

清晰度

觀眾應該要很容易聽懂對白裡的每一句台詞，而這與麥克風的選擇與擺設位置最有關係。直接音與殘響之間的平衡，對於對白的清晰度有很大的影響。如果麥克風距離演員太遠，對白會被殘響淡化，台詞很難聽得清楚。殘響多過於直接音，就好比拍攝失了焦。麥克風需要換個位置，讓收音對象和器材中間不要有阻礙，或是距離太遠而影響收音的清晰度。

以麥克風的挑選和擺設來說，消費級攝影機是一個不好的例子。消費級攝影機不使用指向性麥克風；更糟的是，竟然還是次級的立體聲麥克風。這種麥克風固定在攝影機的前端。以舊式磁帶型攝影機為例，麥克風設置在離機器不到 1 英吋的位置，錄影時馬達轉動就會產生可聽見的機械噪音，被麥克風錄進去。更重要的是，聲音會受制於攝影機的角度。如果攝影機在拍攝中旋轉 180 度，聲音會幾乎消失。如果鏡頭在兩人對話間來回移動，聲音也會跟著攝影機的指向來回移動。當這些問題全都加在一起，對白會被大量的空間殘響聲或風聲淡化，沒人能聽懂演員說了什麼。

再舉一個例子，從擋風玻璃外拍攝演員開車時，麥克風應該架在車裡收音，觀眾才能了解演員在說什麼。在說故事的世界裡，為了要捕捉演員的表演，會用上相當多的作弊手法。攝影機從窗戶外拍攝，並不代表麥克風也要架在外面收音，那樣的收音不會清楚。

如果連錄音師專注在對白上也無法理解聽到了什麼，那觀眾更無從得知了。

盡你所能，讓每句話都被清楚聽見。

■ 第 2 誡 你要在到達現場前檢查好器材

拍攝前打包行李就像準備去露營一樣。露營愛好者會把他們所有的露營器具擺出來，沿著車道排列，一一確認是否每樣東西都備齊了。他們會檢查手電筒的電池，確認爐具有足夠的瓦斯跟夠多棉花糖可以烤。這樣抵到野地時，他們已經知道所有東西都帶到而且全都能運作。一旦倘佯於大自然中，他們只能倚賴準備好的裝備。現場工作就像露營一樣，你也只有這些帶來的東西。

列一張重要項目清單並護貝起來，像飛行員每次飛行前的例行檢查一樣。在你準備上工前，通盤檢查這些項目，確認你帶了每樣東西。不要開車到現場後才發現你忘了一條能把無線電接收器連到混音器的 6 吋訊號線，這會令人相當沮喪。

啟動並測試每樣器材，確認它們能正常運作，並將電池完全充飽。將錄音媒介放入錄音機中，把硬碟或記憶卡進行格式

聲音裝備清單

化，錄一段訊號來測試。確認無線電系統調到配對好的頻率上。如果你會經常更換飛船型防風罩裡的麥克風，確認裡面的麥克風是對的。我就曾經帶到空的飛船型防風罩去現場。戴著耳機測試麥克風，確認耳機正常，你能藉此清楚聽見訊號的音質。音量表的燈亮起並不代表麥克風訊號就是乾淨的。

■ 第 3 誡
你要熟悉你的器材並確實保養、整理地井然有序

別被騙了，擁有器材不代表就知道怎樣使用！這道理就跟擁有一把吉他並不會讓你搖身一變成為艾迪・范・海倫（Eddie Van Halen）一樣。你要像軍人那樣，矇住雙眼還是知道如何拆解並重組武器那樣地了解自己的器材。了解每個旋鈕、切換開關和選單中的選項，知道故障時要如何處理。有些型號的混音器跟錄音機有別的廠牌型號沒有的特殊選項，不要期待每台錄音機都有同樣的功能，當然也不要期待同樣的功能會出現在同樣的位置！

很遺憾地，聲音科技產品的廠商之間缺乏一致的標準，所以產品不會用同樣的方式生產或有著一模一樣的功能。有些現場混音器配備主推桿，有些沒有；有些錄音機的輸出統一使用 XLR 端子，有些則使用不同接頭的組合。旋鈕指示欠缺標準化這件事就更別說了！

　　如果你喜歡某個廠牌的品質，你就要習慣他們的思維模式，雖然這可能對新手來說不太方便，但等你了解技術基礎、訊號流程跟器材如何連接後，只要找出廠商把你喜歡的功能藏到哪裡就好了。某個功能也許隱藏在子目錄的某個地方，一旦你找到它，下回你就記得在哪裡，跟車子的道理一樣。

　　以前我曾經笑別人開新車時要花時間熟悉所有控制器、調整後照鏡、記住儀表板的各種功能，對我來說只要直接跳進車子、腳踩油門，開就對了！但有一次在外地旅行的夜晚，我的想法徹底改變。

　　那個夜裡風雨交加，我開著租來的車子剛從機場離開。五分鐘後，我發現自己已經順著高速公路開到 60 英哩遠的地方。我總是用同一種速度在開車：加速度。天空很快地下起雨來，而且是傾盆大雨。我急忙想啟動雨刷，於是伸手到車子的雨刷控制器，結果右轉燈開始閃動，糟糕！我又試了別的控制器，但什麼都沒發生。

　　我沮喪地想打開頂燈，看看到底做了什麼。但很不幸，頂燈開關跟我的車不一樣，沒有在相同地方。雨大到嚴重妨礙行進。我沒讓自己熟悉這些特別的車輛控制器，所以必須把車子開到安全的地方再重新啟程。我討厭繞路跟遲到，在咒罵這輛車的設計師和他的祖宗十八代以後，我終於找到可以安全穿越這場暴風雨的所有控制器，甚至還調整了根本是 NBA 籃球員才搆得到的兩側後照鏡，重新上路了！現在我已經有安全操控這輛車需要的所有資訊。

　　面對器材也適用同樣的道理。在把自己魯莽地丟入現場作業的暴風圈之前，你一定要試用看看新器材。雖然一開始你會很不理解某些功能怎麼不在預期的位置，但很有可能這是工程師花了很多時間才做成的決定。當然，我還是堅持自己可以設計出更好用的設備。我要再提一次，那次開始旅行幾天之後，我又為了找油箱蓋的把手花了整整十分鐘，結果原來是要壓下油箱蓋的小門才能打開。現在我不會再浪費時間詛咒素未謀面的工程師，我會打開置物箱，好好地閱讀說明書。

　　只用你熟悉的器材、閱讀說明書、看教學影片、測試目錄中的所有項目，徹底去了解器材功能。如果你不了解某個功能，要打破砂鍋問到底！重要器材的說明書要帶到現場。智慧型手機很方便，可以下載器材說明書，但別太相信這些科技產品能在一團混亂的現場拯救你。特別是在荒郊野外沒有手機訊號的

地方時，沒有什麼比紙本說明書更好的了。

有時候在沒有拍攝壓力、神經緊繃的狀況下，器材也會令人困擾。如果器材沒有妥善管理與適當保養，只會加劇緊張與壓力。花些時間保養跟整理器材會讓你的現場工作更有效率。

在現場時，器材要整齊有序，線材不能像義大利麵那樣糾纏在一起，你絕不會想為了解開打結的麥線而讓拍攝暫停。轉接頭應該收在一起，不要讓聲音背包變得雜亂。錄音媒介跟其他重要的東西要放在安全的地方，要用時才會知道去哪裡找，在移動過程中也不會造成損壞。

一整天漫長的拍攝工作後，你會很想把所有器材趕快丟上車回家。這時不要心急，要好好收拾、盤點器材，才可能來得及找回弄丟的器材。下次工作的準備也不會花太多時間。

■ 第 4 誡　你要校正你的攝影機或錄音機訊號

每一次攝影機架設好、每一次休息時間結束，都要測試音頻以設定器材。音頻測試可以確認訊號流程與音量是否適當，只要花幾秒鐘，就可省下現場工作寶貴的時間。如果器材沒有正確接好，測試音會馬上告訴你。只要注意所有連接器材的音量表和指示燈，就能迅速發現旋鈕或推桿有沒有不小心動到。在啟測試音的開關前，事先提醒其他戴著耳機的工作人員。

我剛入行時，從攝影機的音頻測試中學到一次教訓。那次在晨間新聞節目《早安美國》（Good Morning America）漫長訪問拍攝中，製作人決定中場休息一下，讓來賓出去呼吸點新鮮空氣，事實上，我們全都需要休息。停機的時候，製作人要求攝影師去拍一些室外鏡頭，他拔下攝影機的連接線，將音訊輸入切換成攝影機機頭麥克風，然後就走出去拍攝。我則是待在攝影棚內等他回來後重新接上線，再繼續接下來的訪談錄音。

三十分鐘過後要更換錄影帶，我發送測試音頻到攝影機，但攝影機沒收到任何訊號，讓人很困惑。我們檢查了接線，一切都正常，攝影機的音量表在剛剛訪談時有跳動，所以我很肯定聲音有錄下來。又檢查了一陣子，才發現攝影機的音訊輸入被設定成機頭麥克風了。我們很害怕地告訴製作人剛剛拍的三十分鐘訪談需要重錄，製作人當然氣炸了。雖然說是攝影師切換了開關、重接了線，但我沒有在他回來後仔細用音頻測試重做設定，絕對是我的錯。現在我絕不會再犯同樣的錯誤，我一定會在攝影機移動或更動接線後重新發送測試音頻來做檢查。

■ 第5誡 你要消除背景噪音

攝影機鏡頭跟麥克風的運作方式不同。攝影師很容易藉著橫搖、變焦、使用遮光片，甚至擺放道具、物件來隱藏東西、不被鏡頭拍到。然而聲音是全方位的，它會反射、穿透、共振與迴響。鏡頭構圖技巧對麥克風來說並不管用。拍攝古希臘戰鬥場景時，攝影機可以左搖來避開到背景駛過的車輛，但是麥克風在演員大喊：「這裡是斯巴達！」時，仍然會聽到車流經過的聲音。重點是你無法簡單地加一面道具牆就消除從那個區域發出的雜音。橫搖麥克風會削弱一部分車輛的直接音，但不是全部，更別提反射音或殘響了。聲音不只是吵而已，還很雜，它來自四面八方，又發散到各處。所以選擇拍攝地點時要很小心，選不好會導致整場聲音都很糟或需要重新配音。

在錄音室裡，人人都能錄出好聲音，在現場要錄出好聲音可就需要技巧跟經驗。錄音室很安靜，現場卻不是。選擇對的地點拍攝可以解決多數的聲音問題。但很不幸地，多數製作公司在做決定時並不會讓錄音師參與，使得錄音師陷入嚴重不利的狀態，而經常在需要解決大量的問題，只為了讓音軌聽起來「還可以」。讓錄音師參與場地勘察，能大大地改善音軌的品質。

當你到達現場時，注意一下會聽到什麼。這對兩人一組的新聞採訪來說很容易，但是對包含鑽地機、一堆車輛的大型製作團隊來說會很困難。一旦攝影機架設好、知道演員的位置後，站在那個位置聽聽看聲音如何。這是麥克風擺設的位置，如果你用耳朵就能聽到問題，透過耳機一定也會聽到。你甚至可以放置幾支麥克風再戴上耳機，更精準地測出背景音的音量大小。以坐著的訪談來說，你可以把領夾式麥克風掛在椅子側面，讓麥克風跟待會要夾在人身上時朝著相同的方向。必要的話可以請工作人員安靜一下，讓你檢查問題，不要太害羞，你需要時間去解決問題，而且必須在準備時間做好，不要等到大家都準備好要開拍時才去解決問題，因而擔誤製作時間。

知道會有一些背景雜音之後，問題在於：多少背景雜音才算太大聲？這沒有一定的答案，理想情況是要像在真空中錄音一樣，但這不大可能。實務上應該在背景雜音跟對白間找到平衡點，讓對白清楚且容易聽懂。很不幸地，現實世界充滿了嘈雜聲音，即使在鄉下，也零零星星有些蟲鳴鳥叫聲。盡你所能來區分對白跟背景音。對後製過程有正確的理解，能幫助減輕你對背景雜音的焦慮。現場收集到的聲音不一定會跟拍攝的畫面一起使用。精華片段跟旁白一定要用清楚的聲音，太多背景雜音會妨礙音檔跟補充畫面的剪輯。

要削減的背景聲音有三種：聲學聲音、環境音、偶發聲響。每個地點的空

間聲學條件都是獨一無二的；不同空間的聲音聽起來不會一樣。環境音跟所在的環境有關，可以是恆久不變或是間歇的聲音。偶發聲響通常是暫時或意外的。首先我們就來看看如何處理不理想的聲學聲音。

聲學聲音

在戶外工作時，背景環境音永遠是個挑戰。室內通常比較不需要處理背景雜音，主要的挑戰會是空間聲學的問題。聲波會反射，依照空間的大小、形狀跟建造時使用的牆面種類會形成不同的殘響。有時候殘響是短時間內回擊的聲音，有時候則會經歷較長的衰減 y 過程。

收音地點會改變音質，這點千真萬確。在壁球場收音，聽起來就會是壁球場，在車庫收音，聽起來就會是車庫。一旦聲音受到地點的影響，聲學上的印記跟殘響就無法去除。有些後製方法是可以嘗試，但不要過於倚賴。如果現場對話就已經有殘響，後製時也會有殘響。殘響不一定是件壞事，壁球場聽起來就該像壁球場，車庫聽起來就該像車庫。但如果是使用倉庫做為錄音棚，用景片搭出一間小房子，那可就麻煩了。

新聞採訪人員經常使用飯店房間做訪問，只要取景適當，畫面看起來也能相當溫馨。然而，如果飯店房間是長方形加上硬質牆面，畫面再怎麼來溫馨，聲音會很冷酷而且有很多回音。面對這種狀況，就需要處理房間的聲音問題。你可以先把床罩掛在燈架上，減少一些反射音；把床墊靠牆立起來，讓房間看起來像是前一晚有搖滾明星待過一樣，利用床墊吸收回音。只要這些物品不被拍到就好。

在巨蟒劇團（Monty Python）製作的《萬世魔星》（The Life of Brian）電影中，讓全片達到高潮的片尾曲正是演員艾瑞克・埃斗（Eric Idle）在飯店房間內用床墊搭成的配唱間錄的。真聽不出來這首名曲是從這樣簡陋的地方誕生。如果對巨蟒劇團管用，對你也會管用，不要低估了簡單技巧就能做到的事，然後……「永遠樂觀看待生活」（譯註：Always look on the bright side of life 就是上面所說的片尾曲歌名。）

對於聲音很糟的地點，最好的因應之道就是去參與拍攝地點場勘。但很不幸地，高預算的電影很少會找錄音師一起去勘景。有經驗的低預算電影製片人較願意找錄音師一起去場勘，避免後製時出現額外的問題，而增加要事後配音的花費和時程。

新聞採訪跟拍電影的聲音處理方式不太一樣，但技術是相似的。每種製作類型使用背景雜音的方式都有其獨到之處。新聞節目通常會把地點當成故事的

一部分，如果是在籃球場上採訪 NBA 球員手，聽起來就要像在籃球場上。

在錄音攝影棚內工作並不如外傳的那麼好，這裡不是聲音天堂，工作起來不見得那麼容易。錄音攝影棚的概念，顧名思義，是指在空間聲學上有做過處理，能夠隔離外界聲音的地方，這些處理包括牆面、地板、門，甚至是天花板。但要注意不是所有錄音棚都有相同的條件，即使是專業錄音棚也還是會有很多問題必須解決。

首先，不要視「隔音」為理所當然。像是工廠、鐵道、機場這些地點附近的噪音仍然會滲漏進錄音棚內。底特律某間錄音棚位於印刷工廠隔壁，許多汽車大廠都選擇在這間斥資數百萬、經過專業設計與聲學處理的建築內裡拍攝廣告。錄音棚蓋完幾年後，有家印刷廠在距離 50 呎外買了一棟大樓。現在只要錄音師忘了用濾波器砍掉低頻，錄下的聲音就會聽到低頻撞擊噪音。

一旦進入「隔音罩」內，你會發現各式各樣的聲音問題。多數問題來自於隔音罩內部，像是器材、工作人員或景片。景片大多做成平面，基本上是在木頭框架中釘上薄片三夾板做為表面，可能會額外加上保麗龍板或其他材質，讓它看起來像石頭或磚塊。問題是景片聽起來仍像是木頭。所以在前置作業就先討論拍攝時要怎樣減低景片產生的聲學問題，對收音會很有幫助。空心的木造平台跟階梯可以用舖上吸音棉或噴上發泡填縫劑，讓腳步聲較不明顯或變輕。舖地毯當然會有幫助，但中空的結構可能讓木板產生更多共鳴聲。

租借或購置倉庫比較便宜，很多獨立製片會以倉庫來取代錄音棚。倉庫看起來雖然像錄音棚，聽起來卻不像。只是把牆面跟地板塗黑，放一些吸音棉，不會讓倉庫搖身變成合適的錄音棚。這些倉庫提供劇組人員所有在錄音棚拍攝的優點，對聲音卻沒有任何好處。倉庫的特色就是通常會蓋在鐵路、高速公路，或是交通繁忙、有很多聯結車經過的工業區附近。

如果必須在倉庫裡拍攝，要讓製片人知道屋頂可能因為沒有適當處理過，下雨天會導致嚴重的聲音問題。如果周圍交通或高速公路太吵了，可能要考慮在晚上車流量較少的時間進行拍攝。這種環境的聲學條件可能在你搭布景前就已經很糟。簡單來說，倉庫很適合靜態攝影，但非常不利於動態拍攝。然而，情況就是如此。《魔戒》（The Lord of the Rings）三部曲是在機場旁的錄音棚內拍攝，這部超級賣座的大成本電影對於選擇最好的錄音地點顯然不是很感興趣，要是你的製作公司也像這樣，不必太驚訝。

即使有大筆預算，還是很難駕馭空間。特殊的建設公司可以蓋出在聲學上達到安靜水準的錄音室。這必須投入很多時間和金錢，這兩樣現場拍攝都沒有。如果空間有太多殘響，建議直接換個空間；如果沒辦法更換，你就得想辦法做

空間聲學的處理。補充說明，你不可能在拍攝現場做好「隔音」。正確的空間隔音必須處理內部牆面、天花板，甚至是地板下方的地基。你現在能做的只有基本的處理。

演員或攝影機在空間內的位置都可能幫助降低一些殘響。空間的中央會有最多殘響，吸音毯可掛在這邊，幫助吸收反射的聲音。關上通往走廊或很多回音的房間門能削減過多的殘響。拉上窗簾、放些地墊也會有很大的不同。

環境雜音

討論過聲學上的挑戰後，現在我們來看看環境音的問題。

車流聲

車流聲是目前為止最常遇到的背景雜音類型，到處都有車！在室內地點要處理遠方車流聲的第一步，就是關上所有門窗。可能你需要跟機械電力部門協調，以免從窗戶或門外拉進交流電線時無法關上門窗。如果還是聽得見車聲，試著讓演員和攝影機遠離窗戶。室外工作沒有門窗，拍攝會面臨更大的挑戰。電影拍攝現場必須請當地警察做間歇車流管制，控制拍攝間的交通狀況，這不僅是避免背景出現不想要的東西，也提供一個安靜的收音環境。

暖爐／冷氣

找出溫控器或其他控制器，測試這些設備的運作狀況。有些冷氣機要花幾分鐘才能關掉，完全關掉後聽一下現場，這可以幫助你聽到平常被冷氣聲遮住的其他聲響。等你滿意背景音的大小後，你可以打開冷氣直到拍攝前再關，保持空間內涼爽舒適。演員在燈光下會覺得很熱，任何能讓他們覺得涼快的東西都有幫助。別忘了室外拍攝也可能會很靠近冷氣機，這時同樣需要把它關掉。

HVAC 暖通空調系統

辦公大樓通常會有控制整個樓層或辦公區域的中央空調，可能不允許你自行關閉。遇到這種狀況，試著擋住風管。排氣口若是在地面，可以用大衣或器材機箱擋住；排氣口若是在上面可能就需要些創意了。你可以用有旗板框的燈架來引導或阻擋氣流，如果排氣口的面板可以拆除，試著用大衣塞住排氣口看看。

關掉空調後，房間會很快升溫，工作人員的體溫、空氣不流通，再加上幾千瓦的燈光會讓演員流汗、讓工作人員昏昏欲睡。所以最好讓空調一直開到準備拍攝時再關，盡量保持空間涼爽。還有，一定要在較長的休息時間調大空調，如果房間太熱，演員可能會融化。我永遠也忘不掉長時間訪談時房間的那種悶熱感。有一次我們在拍攝《電視法庭》的其中一集時，製作人經驗不夠，拍了

過多內容。新手電視製作人常常會為了想讓老闆印象深刻而感到焦慮，對最後剪接過程的運作卻沒什麼概念，他們很怕沒拍到足夠的內容，所以會用五種不同方式問相同的問題。

這個訪談包含補充畫面和回顧影片，總長度只需要約 5 分鐘。正常這樣的訪談要花一個小時，如果議題很熱門或是來賓停不來時可能錄到兩個小時，但我們這次卻錄了超過五個小時！最後錄影帶還不夠用，攝影師必須到車上拿墜機專用帶才行。這捲錄影帶是為了緊急狀況所準備，一直藏在車上，是新聞人員的習慣做法（例如：如果工作人員開車時看到飛機墜毀在他們前面，這捲帶子就派得上用場）這是我唯一一次看到有人使用這捲錄影帶。

拍攝空間很小，燈光像烤火雞一樣，緩慢地烤著我們。身為錄音師，我戴著耳機，感覺比其他人熱上兩倍。當空調關掉，而我又坐在燈光後方的黑暗之中，睡著是遲早的問題。這真是一次人家付錢給我又能睡覺的美好經驗！

我至少打瞌睡了三、四次，我不覺得很丟臉，因為每次醒過來我都會看到攝影師也在睡！攝影師把攝影機鎖在腳架上，在製作人不斷追問來賓：「然後發生什麼事？」的單調聲音中慢慢睡著。訪談太長了，以致於攝影師幾個小時後要求要休息一下，他走進我們所在的辦公大樓休息室，把放了整天的咖啡壺放進微波爐中重新加熱，然後重重地關上門，就像在春假中啤酒聚會的兄弟會成員那樣！

終於，製作人帶著一整箱錄影帶跟幾張卡片離開了。這幾張卡片是我們趁著痛苦漫長的訪談時間為她寫的生日賀卡。我很想看看當她放下那堆錄影帶時剪接師會做何反應，希望他們在有空調的剪接室裡能順利剪出她的長篇史詩。

冰箱

只要從牆上拔下插頭就可以關掉冰箱。如果因為冰箱太笨重無法搬動而構不到插頭，只要關掉插頭的斷路器或是調整恆溫器，避免冰箱啟動就可以了，最後記得再把它們調回來！為了提醒自己恢復冰箱恆溫器，我的小聰明就是把車鑰匙放在冰箱裡，除非我拿鑰匙，不然就沒辦法離開現場。

幾年前，有位實習生看到我寫的這個技巧。他在我家實習時，想要錄製車庫門的音效，而車庫內有座用來儲存派對食材的冰箱。他記得這個技巧，拔掉冰箱插頭後把他的鑰匙留在裡面，等錄完音效後就拿回他的鑰匙走了，但他忘記把冰箱的插頭插回去！我們沒注意到這件事，直到幾週後我太太發現了價值三百元的爛肉！所以，如果你要這麼做，記得拿走鑰匙的同時要把電源恢復！

電腦

如果電腦螢幕不會被攝影機拍到或是被電腦合成影像（譯註：computer generated imagery，簡稱 CGI）取代，就把電腦關掉。電腦內部的風扇會發出噪音。如果會拍到電腦螢幕，可以試著用隔音毯蓋住電腦主機，但要在背後留個洞給風扇散熱，才不會因為過熱，造成中央處理器損壞。如果螢幕跟主機是場景的一部分而且會被拍到，試著把主機移到另一間房間，拉一條長線接上螢幕，然後放另一台沒插電的主機在鏡頭裡，當做無聲的替身。

螢幕與電視機

有些液晶或電漿螢幕的風扇可以關掉。不能關掉的話，就得搬走它們或用毯子蓋起來。舊型陰極射線管的螢幕跟電視機會產生惱人的 15KHz 高頻，在機器上面及背面蓋上毯子可以幫助降低噪音。如果不管用，詢問一下是否能把螢幕關掉或移到離麥克風較遠的地方。如果音訊直接輸入攝影機，而攝影機又接到螢幕上，就有可能產生必須處理掉的蜂鳴音。有時候，改用電池供電可以消除螢幕的蜂鳴音。

電風扇

電風扇一定要關掉，但如果場景裡需要有轉動的電風扇，你還是要接受這個事實。遇到這種狀況，問看看能不能將電風扇移到不會吹到麥克風的地方。如果電風扇會吹向著麥克風，你要為麥克風裝上飛船型防風罩或防風套。記住，有些電風扇能用較慢的速度運轉，葉片看起來在轉動，但不會產生強勁風力。

音樂（廣播、音響、PA 系統等）

在購物中心、餐廳等公共場所工作時，要跟場所的負責人協調關掉播放音樂的 PA 系統。在得到拍攝許可或需要拍攝許可的封閉式場所來說，這應該不是什麼問題。音樂成為問題的理由是，第一，它會干擾對白錄音；第二，有版權問題，沒有支付昂貴的授權費，沒有辦法在商業節目中使用音樂。如果是拍電影，沒有適當的著作權聲明就不能使用音樂（更不用說，對白音軌中如果有音樂，尤其是剪好的音樂，都要作廢。）新聞採集這類工作又完全是另一回事。新聞報導中如果有背景音樂，是被允許的，這被視為合理使用。即便如此，你還是要盡量減少或刪掉背景音樂。

時鐘

時鐘滴答聲一開始很容易被忽略，麻木又單調的聲音在架設時常被工作人員走動和一般的環境音給蓋掉，等到場地安靜下來、攝影機開拍後，微弱像節

拍器的滴答聲就會變成像在用力打鼓一樣。拔掉電池會讓這個小鼓手安靜下來。場記會要求同一場戲的時鐘時間保持一致，以便維持場景的連貫性。咕咕鐘必須要拆除，埋在外頭的無名墳墓裡。

電燈安定器

日光燈通常有很吵的安定器，燈泡愈老舊，蜂鳴聲愈大。在體育館、溜冰場這類地點拍攝時，必須有日光燈平均照亮這樣的大型空間。攝影指導會想要讓日光燈亮著，雖然不是太理想，但因為蜂鳴音會整場持續著，加上不會太大聲，所以不是太大的問題。如果安定器斷斷續續地響著或是特別大聲，可能就要詢問能否換掉燈泡，或是不要用那盞燈來拍攝。同樣地，一定要記得收集環境音。

雨聲

雨天可能會迫使製作團隊改到雨備地點，也就是備用場景拍攝。如此一來就不會拍到雨景，但如果雨繼續打在屋頂上，還是會對音軌造成各種問題。堆疊一些雨墊或其他材質來處理屋頂的雨聲問題。比較便宜的解決辦法是在屋頂舖上稻草或松針。

嘈雜的鄰居

看到攝影人員在鄰居後院拍攝訪談的場景，總是能引誘人也跑出去修剪自家草坪，以此為藉口就能站在外面觀看拍攝情形，但他們不知道割草機已經成了阻礙拍攝的亂源。通常只要友善地請他們等一下再割草就夠了；有時候可能要跟他們來個「傑克森式握手」（比如偷塞給他們 20 元）

一般來說，人們不會知道他們製造了多少雜音。日常活動比你想像的還吵，直到你必須保持安靜時才會發現每件事物似乎都很大聲。舉例來說，打包午餐便當似乎沒什麼，但如果是一大清早大家都還在睡的時候，輕折紙袋也會像烈火燃燒一樣大聲！我們很習慣每天發出的各種聲音。

噓！

群眾

當你要求人們降低說話音量或安靜幾分鐘時，你會很驚訝有些人會因此覺得被冒犯。在辦公大樓之類的地

方工作時，貼上標示寫著：「請保持安靜！錄影進行中。」你可以請製片助理充當看門人，保持門關上並且提醒大家錄影正在進行中。記住，如果在公共場所，無論是否影響拍攝工作，人們是有權力發出聲音的。給人家臉色看只會讓他們愈講愈大聲。

在公共場合進行新聞採訪時，訣竅是避免跟旁觀群眾有眼神的接觸。攝影師用一支眼睛看觀景窗，另一支眼睛閉著，記者忙著看攝影機鏡頭，他們專注在工作上，人們就不會試著來搭話。相較之下，錄音師看起來就好像沒在做事（出乎預料吧？）。如果你盯著音量表或是吊桿麥克風，人們就比較不會來問：「你在哪一家電視台工作？」或者不識相地問：「你們在拍哪部電影？」我通常會回答：《終極警探5》或《大白鯊5》。《大白鯊》比較好笑，如果拍攝地點一點也不靠近海邊的話（想想看場景在內布拉斯加州）。

工作人員

經驗豐富的演員和工作人員知道拍攝時要保持絕對安靜的重要性。有時候，當他們聚在一起聊天或做一些會發出聲音的事，像在收拾用具時，你要克制自己想斥責他們的衝動！錄音師是出名地特別會對發出雜音的工作人員大吼大叫。

要謹慎而有技巧地跟工作人員溝通，最好把這個情形告訴導演或副導演，讓他們處理。通常一個簡單的眼神接觸就已經足夠，你不會想要得罪工作人員，也許哪一天你會有求於他。這個圈子很小，你可能又會跟他在別的製作案中碰到。

拍攝中，手頭上沒有事的工作人員會聚集到放滿各式食物的後勤桌。不用說，如果後勤桌離拍攝地點很近，工作人員小聲談話、咖啡機濾出咖啡、打開糖果等各種聲音會很快傳到音軌中。對錄音師來說，工作人員的雜音干擾就像在拍攝時經過攝影機鏡頭前面一樣惱人。

發電機

發電機常被暱稱為「珍妮」（編按：genny 從發動機的英文 generator 而來），放在離拍片現場愈遠的地方愈好，避免發動噪音散布在音軌中。有經驗的燈光師會自動做這件事，但也可能需要找別人來幫忙。要有心理準備，因為電力纜線很長很遠。對聲音部門來說，一台太靠近現場的發電機就像是把2000瓦的佛氏聚光燈（Fresnel）當做工作燈一樣，燈光會溢出到拍攝現場，影響燈光師努力為場景打好的光。同理，發電機的噪音也會傳進拍攝現場，影響聲音人員努力架設的麥克風。詢問別人的態度一定要好，嘴巴甜一點的好處很多！如果很頑固、不好相處的燈光師拒絕處理，只要把訊息告知第一副導演就好了。

飛機、火車與汽車

就算攝影指導真的這麼以為，但混音器上並沒有所謂的「飛機過濾器」，有時候製作人跟導演也需要知道這點。如果背景中有架飛機，請給製作人或導演一個手勢，不要大叫：「卡！」這不是你該喊的。如果發現拍攝現場有空中交通的問題，你可以建議導演將場景分成較短的鏡頭拍攝，對錄音會較好。這些在飛機通過中間拍攝的短鏡頭有乾淨的聲音，可以剪在一起。

只要錄到的環境音不跟對白聲音重疊，剪接師很容易就能剪掉某些短暫的外來聲音（汽車喇叭、狗叫等等）。但如果像是飛機、火車跟汽車經過這些較長的聲音，幾乎不可能剪得掉。原因之一是都卜勒效應（Doppler Effect）。都卜勒效應以它的發現者——奧地利物理學家克里斯蒂安・都卜勒（Christian Doppler）命名，指的是物體經過時會造成聲音頻率由高變低，警車鳴笛開過去就是一個很好的例子。基本上，警車經過的過程從開始到結尾有很明顯的音高改變，因此聲音要剪斷或淡入淡出會變得很有挑戰性。假如是很重要的談話（例如：在訪談中討論到很敏感的話題，來賓突然情緒崩潰哭了起來），你會希望在場每個人都保持靜止不動，讓攝影機繼續拍到事件結束。如果剪接師決定使用其他聲音來搭配這個片段，可以小試身手；如果不是的話，聲音上會聽起來不連貫。

在等待間歇的背景噪音過去時（例如飛機經過、車流聲等等），不必要等到聲音完全消失才開始錄音。事實上，最好在達到相對安靜以前就開始錄音，讓攝影機跟錄音機達到應有的運轉速度，並且做下個鏡頭的打板，等到背景噪音安靜下來時，導演可以喊開錄。如果不這樣做，會浪費寶貴的安靜時間在等待機器達到正常運轉速度。

臨時演員

當場景在擁擠的環境像是酒吧或派對時，背景的演員會假裝在說話，但實際拍攝中是保持安靜的，只有主要演員的對白會被錄下來。背景人聲（不清楚的人群聲）可以再後製再加上去。不幸地，多數演員會本能地用正常音量說話，拍攝時聽起來是沒問題，但在後製中他們的表演會看起來點不自然，因為在現實世界裡，他們要大吼來才能壓過背景雜音。建議演員拍這種場景時要提高音量說話，讓人有身歷其境的感受。如果在新聞採訪中無法控制吵鬧的背景聲音，請主持人講話大聲點，才能超過背景音被觀眾聽到。

寵物

很難要求背景裡的動物保持們安靜，特別是狗。處理小狗叫聲的辦法有幾

種。首先，詢問狗主人是否可以帶牠們進室內；第二，試著餵狗看看，沒有比一塊好吃的牛排或花生醬餅乾能叫杜賓狗快速閉嘴了！第三（最後也只能這樣），開槍射那隻狗吧！不！我不是指用攝影機拍牠，我的意思是真的拿槍射。當然！你絕對不該為了拍片去殺害任何動物，打牠的一隻腳就好，但要小心製作團隊裡沒有任何善待動物組織的成員。（編按：相信作者只是一貫地開開玩笑，多想想其他辦法，請不要傷害動物。）

特殊效果

我們得承認，特殊效果真的很酷！我剛開始工作時幫幾個案子做過特效，也是擁有執照的煙火技師。我曾經跟搖滾小子（Kid Rock）、雷姆斯汀樂團（Rammstein）跟林普巴茲提特樂團（Limp Bizkit）工作過。搞燈光的傢伙有的人被火燒，有的人甚至炸了車子！我的手指目前都還健在，代表在特效的世界裡我做得相當不錯。

特效為鏡頭增添了許多讓人驚豔的元素，但也增添了相當多噪音。風機、煙霧機、火焰叉、煙火跟其他拍攝需要的神奇裝置，聲音往往不受控制。這種狀況下，確認導演知道這場戲可能需要配音。即便現場聲音可能不會用在成品中，還是要盡量錄下最好的聲音，做為演員配音用的參考軌。如果特殊效果在進行，但攝影機不去拍，問看看可不可以不用那個裝置。

攝影機雜音

有時候現場的雜音是來自攝影機本身。不只底片攝影機，使用錄影帶跟硬碟的影像攝影機也是這樣。你可以使用專為攝影機設計、用來抑制聲音的軟式隔音罩。緊急時，可以用隔音毯、甚至工作人員的大衣來降低攝影機噪音。沒有攝影師的允許，絕對不要碰攝影機！這就像抓住警察的槍一樣，一定要先詢問。如果你問可不可以在攝影機上放東西，攝影師有點不高興的話，也不用覺得驚訝。

影像攝影機也不一定安靜。錄影帶攝影機內部因為有轉動帶子的電動齒輪，會發出噪音。使用硬碟錄影的數位攝影機也差不多，硬碟會有風扇，同樣也會發出噪音，而且很容易過熱。如果拍攝時想要蓋住硬碟降低噪音，記得在休息時間要拿掉軟式隔音罩，以便散熱。別讓我提起人人都想要的 Red One 攝影機！

在寫這本書時，Red One 攝影機有非常令人驚豔的畫面，但代價是會有一種像小台吹風機在吹的噪音充滿你的音軌！之後有個更新軟體推出，能讓攝影機在錄影時關掉風扇，但有些攝影指導不願意用這個功能，因為這台攝影機是出名地容易過熱，然後自動關機。我曾在一個使用 Red One 拍攝的佛羅里達電影

劇組裡待過五週。這台攝影機過熱至少有十幾次，結果製作公司要另外再租第二台攝影機來替換。就因為過熱，攝影指導不太願意關掉風扇。我若懇求他，他會讓步，但攝影機會自動關機。所以最後我們也只能忍受它。一逮到機會，就關掉風扇。

偶發雜音

討論過背景雜音，現在我們來看看要如何避免或改善偶發雜音。

手機

拍攝時手機要關機，這個應該不用多說了。手機就算設定成震動模式，當它開始震動，尤其放在平面上，還是會干擾拍攝。此外，手機會干擾音訊——無論是有線或是無線。iPhone 似乎是最會干擾音訊的機種。

電話

電話鈴聲要確實關掉。如果你不知道如何關掉鈴聲，那就拔掉牆上的電話線插頭。這樣拍攝時看起來線仍接在電話上，但不會真的響。記住，現場可能仍有其他電話，必須一一確認。

椅子

會嘎嘎作響的椅子應該用比較不會發出聲音的椅子取代。訪談時應避免使用旋轉椅，因為第一，拍攝時演員會前後移動，影響拍攝；第二，椅子移動時會發出聲音，影響錄音。

電梯

當工作地點靠近電梯時，詢問能不能請製片助理把電梯搭到別層，讓電梯門保持開啟，避免拍攝中電梯門開關或鈴聲響起。如果可以，用無線對講機讓製作助理知道什麼時候拍攝完成，才不會妨礙大樓裡其他人使用電梯。

會發出聲響的台車／推軌

大部分專業用台車都是靜音的，這也是為什麼它們價格昂貴的原因之一。使用台車時，工作人員通常是發出雜音的罪魁禍首。台車在軌道上運動時，地面可能會發出聲音，在推軌下方鋪上隔音毯會有幫助。如果會發出吱吱嘎嘎的聲音，有些人會在推軌上灑痱子粉或滑石粉。不論如何，把這訊息告訴機械部門，讓他們來處理雜音問題。如果推軌必須設置在會發出聲音的地面上，也可以鋪上舞蹈地板（譯註：舞蹈地板又稱為舞蹈地膠或黑膠，一般是以軟質的 PVC 製成）。

便宜的台車可能會很吵。便宜又好用的小型台車是以合板製成；所以加上了側板、工作人員又站上去之後，特別容易發出聲音。你必須跟機械、攝影部門一起設法讓它變安靜。

燈光設備

柔光網罩、色片、柔光紙在風微微吹過時會發出雜音，詢問燈光師能不能用色片夾或其他方式把它們固定。

首飾

會發出雜音的造型首飾問題應該跟服裝部門討論。如果是拍攝訪談，首飾可能會摩擦到領夾式麥克風，而項鍊可能在帶手勢講話時發出聲音，詢問一下是否可以都拿掉。

工廠 PA 系統

跟工廠管理人商量能不能減少使用或暫時關掉公共廣播聲音。有些演員在廣播時會暫停台詞，之後再加緊往下演。如果這時廣播的殘響已經完全消逝，那就沒問題。

會發出雜音的道具、布景及車輛

使用中的布景、道具、機器在拍攝演員講話時必須保持安靜。如果演員在鏡頭一開始要關掉車子引擎然後下車，拍攝時車子不需要真的發動。這是拍電影的神奇之處，引擎聲可以事後配音效，但如果對白中錄下了引擎聲，就無法移除了。其他運作中的道具都要盡可能關掉，例如：演員邊洗手邊說台詞，而攝影機不會拍到水龍頭時，她可以假裝在洗手，以免破壞對白音軌。畢竟她是演員，一定會演得很好！

道具

當演員手拿著道具講台詞時，道具的聲音特別容易錄進入音軌。採取必要的措施，避免道具聲音干擾。例如，在桌巾下放一塊軟墊讓餐具不發出碰撞聲，放在茶托上的茶杯底部也可以黏一塊毛氈。替那些會發出吱嘎聲的道具上點油。向機械部門詢問器材車上有沒有 WD-40 這樣的多功能除鏽潤滑劑可以使用。

在鏡頭中出現發出聲響的道具一定有其原因，所以發出聲響沒什麼關係。如果特別大聲的話，試著抑制它們的音量。例如，如果畫面中出現了冰塊，但冰塊碰撞杯子的聲音可能大過於對白，這時就要詢問道具部門有沒有假冰塊可以取代。假冰塊可以在道具店或賣新奇事物的商店裡找到。不要用裡面有假蒼蠅的惡作劇冰塊，以防鏡頭拍到。

拿紙袋在拍攝時會非常吵，詢問道具部門是否可用水將能將紙袋噴濕，降低雜音。有的錄音師會準備噴霧瓶來解決這個問題。塑膠袋最糟糕，就算放好還是可能繼續發出雜音。最好的辦法式是用別種材質的袋子來取代。如果不行，試著把報紙或其他東西塞進袋裡，讓塑膠袋不會慢慢扁掉。

布景

搭建的場景會比真實的場景還吵。搭景通常使用較輕的材質，要看起來逼真但不用花太多錢。後果就是門的位置常常對不精準，開關時發出可怕的聲音。把門對齊就可以減少這種聲音。如果演員需要甩門，在門框上放置泡棉可以減少雜音。布景樓梯通常是空心的結構，會產生很多低頻共振，在下面鋪設隔音毯可以降低音量。

道具、地板和其他的布景可以做得跟真的一樣，但聲音卻聽起來不像。紙糊的石頭掉落時會聽起來像是薄紙板；合板做成的太空船艙門聽起來是合板；漆成水泥外表的木頭地板聽起來還是木頭地板。每種例子的對白音軌都需要專門的技巧來拯救。

對於布景與道具陳設所發出的雜音，最好的解決方式就是避免與對白重疊。如果不可行，那就試著去降低發出的雜音。以地板問題來說，用吊桿麥克風收音幾乎沒辦法防止對白與腳步聲重疊。使用領夾式麥克風收音時，腳步聲比較不明顯；但如果用吊桿麥克風從演員上方對著地板收音，腳步聲會大的令人生氣。邊走路邊講話很自然。拍攝這樣的畫面時，不太可能像講台詞之前假裝先關門那樣，用什麼小技巧去欺騙觀眾，唯一的方式就是降低腳步聲的音量。

在地板上鋪地毯、隔音毯、地墊，或是其他能吸音的材質，會是最快也最容易的辦法。如果攝影機不會拍到地板，那就只要在演員走動路徑上動手腳就好了。如果不會拍到腳，問問演員能不能把掉鞋子脫掉。如果鏡頭拍攝的範圍較寬而能看見地面時，你唯一能做的只剩下讓鞋子消音：把避震泡棉貼或毛氈黏在演員鞋底。背景的臨時演員可以放輕腳步，不去妨礙對白收音。如果還是不管用，臨時演員的鞋子也要以相同方式處理。提早預防這個問題，不要在拍了第一個鏡頭後才喊暫停，幫五十名臨演黏避震泡棉貼太耗時間了。你應該在還沒拍攝前就決定要做什麼，在燈光架設的時候開始解決問題，服裝部門會很樂意幫忙，開口問一下不會怎樣。

作弊

藉由作弊手法，道具或布景可以在畫面中露出或隱藏起來。為了看起來比較高大，演員可能會站在墊箱上，這時要稍微調整一下，背景道具才不會像是

從演員頭上長出來。觀眾沒那麼聰明，很容易被視覺上的錯覺矇騙。改善聲音是另一種作弊的方法。如果背景聲音太多，透過拍攝反應鏡頭或跳接鏡頭來改變攝影機或演員的位置，有助於調整人聲與背景聲的比例。盡你所能地利用這些作弊方式來改善音軌。

如果對白中間有些畫面需要音效（例如警笛、汽車警報器、微波爐嗶嗶聲等等），先單純地把這個場景錄拍下來，音效留給後製去處理。你可以開啟警車警示燈但不要鳴警笛。反覆切換遙控器的上鎖和解鎖按鈕，讓車燈閃動，就可以模擬真實的警示燈。這樣假造出的閃動車燈，不只在視覺上提醒後製人員要記得加上音效，乾淨的背景聲音也方便錄到清楚的對白。

在場景中很容易加入音效，但音效很難從對白軌中移除。因此，相信擬音團隊跟聲音剪接師的專業，盡量錄下自然的聲音，但不要被畫面中的一舉一動搞得汗流浹背。如果道具太吵，看看演員能否假裝跟道具互動，或至少降低道具發出的聲音。如果演員在講一段台詞的中間把啤酒瓶丟進垃圾筒裡，可以在垃圾筒底部放些毯子，減少啤酒瓶的撞擊聲。如果不行的話，詢問演員能不能改變說台詞的時間點，在句子中間或一個自然的空檔再丟啤酒瓶。其他減少物體移動聲響的技巧還有在道具底部貼泡棉等等。

使用毛巾消音

新聞採訪的後製幾乎不會處理聲音問題，就算有也是極少數。旁白疊上背景音樂的同時，也做了音量的平衡與混音。但說穿了，現場錄下的聲音就是最後成品的聲音。所以，就算補充畫面不會拍到水龍頭，還是得要求拍攝對象真的去使用洗臉盆，包括水龍頭和其他用品等，才能錄到合理的聲音。

屏蔽背景頻率

背景音所涵蓋的頻率如果會與對白頻率起衝突，現場錄製時就要先處理。這些頻率會遮蓋或屏蔽對白，讓對白不容易被聽懂。一旦錄下後，這些頻率就很難在後製時用等化器修正。而很遺憾地，其實這個問題在拍攝現場也無法用等化器處理。如果對白和背景音的頻率相同，在等化器調整後兩者都會受到影響。所以發生這種情形時，需先考慮改變麥克風的選擇與架設位置，還不能解

決的話，詢問導演是否可以調動演員的位置，以利降低背景雜音。如果背景音的頻率低於對白的頻率範圍，可能還有機會處理掉；高頻率的背景聲音很容易分散觀眾在聽對白的注意力。一般來說，當麥克風開著，音量表讀到背景音在-30dB 或更高的位置時，你就要而採取應變措施。低於 -70dB 的背景雜音是天上掉下來的禮物，要好好珍惜。

有所謂好的背景雜音嗎？

如果攝影機拍到某個聲音來源，只要不壓過對白音量都沒問題。新聞採訪更是這樣，如果你看到背景有車流經過，聽到車流聲很正常，但不要讓觀眾費力才能從車流聲中聽見採訪內容。

新聞採訪是在真實的現場拍攝，所以會有真實的背景音。如果是電影，通常會需要在後製時重建現場聲音。背景音是故事的一部分，應該要包含在內；但是對白音量永遠要大過於背景音，讓觀眾清楚聽見。然而，如果鏡頭都是中景至特寫，觀眾可能無法理解這些背景音的來源；遠景有助於建立這些聲音的來源。只要用兩秒鐘帶出背景中工廠機器的畫面，鏡頭切換到工廠辦公室時，觀眾就能知道背景的機器聲來自哪裡。

背景永遠會有雜音，你的目標是盡可能去削減背景音，然後找到一種方法來維持背景音的一致性。如果你沒有聽見任何雜音，要不是耳朵壞掉了，要不就是來到了聲音天堂。所以，還是留點線索在音軌中，讓其他錄音師或混音師有跡可循。

■ 第 6 誡　你要仔細聆聽你的聲音訊號

錄音師理所當然要一直戴著耳機。混音時沒戴耳機，就像照相時眼睛閉著一樣。不過，一般聽覺的聽跟聆聽的聽並不相同。

聽覺是一種非自願的過程。耳朵並不像眼睛，從來不會闔上，你沒有辦法停止聽到聲音。聆聽則是一種有意識的選擇，你可以選擇專注在特定聲音上，過濾掉四周的雜音。雜音仍舊存在，你的耳朵聽不到它，是因為你的意志過濾掉那些聲音，讓你專注在特定聲音上。舉例來說，你在一間擠滿人的餐廳跟同桌的人隔著桌子交談，這時如果隔壁桌的客人提到你認識的人，你的聽覺注意力會轉移到他的談話內容上。你的眼睛可能仍然看著桌子對面的談話對象，但耳朵卻在聽另一個聲音來源。過了一兩分鐘後，你的注意力轉回對面的人，她現在瞪著你、等你回答問題，而你甚至不知道她剛剛問了什麼！

混音時，不要被任何你聽到的聲音給淹沒了。先專注在人聲上。你能不能

分辨聽到了什麼？人聲能不能清楚地與背景音區分開來？聽得懂演員在說什麼，並不代表聲音品質是好的，就像你可以聽懂家庭錄影帶的內容，但它的**聲音糟透了**！

再來專注在背景音上。背景的音量一致嗎？會不會太大聲？如果拍攝場景在重型機械工廠，背景音可能很大聲，但是聲音與畫面相符。像這樣的情形，你就沒辦法改變背景的音量。你必須專心挑選麥克風跟找到好的架設位置，來降低背景音量。你可以嘗試不同的槍型麥克風收音位置，或是使用領夾式麥克風。最後，仔細聆聽不一致的背景音。（例如：間歇的車流會在交叉路口號誌燈變換時變大聲 vs. 穩定的高速公路車流聲；辦公室電話鈴聲；附近機械行業的作業聲；定時啟動的空調機組等等）這些聲音出現的頻率如何？能預測嗎？對拍攝工作的影響程度多大？我們很容易忽略不一致的聲音，所以要仔細聆聽。

決定了對白錄製的音量後，再來就是要管理背景音的音量與修正可能的不一致問題。先只專注在對白上，就能輕易察覺背景音量的改變。這就像眼睛直視前方時，如果有東西從眼角移出去，你很容易發覺。同理，如果專注在對白的聲音品質，背景音突然改變也會很快引起你的注意。

當你專注地聽，話語會模糊成只剩下聲音的形體。你不會聽見演員所說的內容，因為你忙於注意聲音的品質。來打個比方，這就像見樹不見林，你在仔細聽一棵樹的時候也不會同時聽見森林的聲音。很多次在訪談時，製作人問我來賓說了什麼，我告訴他們我沒注意到。他們下意識地認為我沒努力工作，這很正常，畢竟我是唯一一個在房間裡戴耳機的工作人員。照理說我要聽到每一字、每一句。但相反地，我是在做批判式聆聽；不專注在聽對方說了什麼，而是聲音聽起來如何。

聆聽最後的成品，了解你的錄音被如何使用。錄音在耳機上跟在電視機或電影院播出有很大的不同。了解聲音透過這些媒體傳遞後會變得怎樣，有助於在現場收音的決策。當我在做直播節目時，我會用我的家用錄影系統錄下直播（這是數位錄影機問世前的錄影方法）。回家後我會坐下來聽聽看播出的聲音，讓自己實際了解觀眾聽到了什麼。

在新聞採訪界有句話說：「剪接師能培養出最棒的攝影師！」意思是說，攝影師如果對後製過程有充分的了解，更能知道要拍什麼、要拍多少才能供應給剪接師最好的素材。聲音製作也是如此，如果你能花些時間跟著後製團隊，或是處理自己的製作案，就會對聲音的運用、現場要避開的錯誤有更深的認識。

做為錄音師，你需要學著做批判式的聆聽。只要多練習，你就能濾掉各種背景雜音，並且專注在音軌的小細節上面。你也能因此學會將注意力轉移到來

自隔壁房間、影響對白音軌的微小門窗雜音。工作人員常常會問：「你到底是怎麼聽到的？」這時，你會覺得自己像巫師一樣，不過這種能力也可能是種詛咒。人們在電影院吃爆玉米花的微弱聲音總是立刻讓我起雞皮疙瘩；半夜的遠方噪音讓我難以入睡；每次有人點暖爐時我就會驚醒。這是沉重的負擔，但也因此讓我錄得更好。跟你預告，只要一直做下去，你會發現自己也有這種能力！

■ 第 7 誡 你要避免沒有聲音

M.O.S 這個縮寫的意思是「沒有聲音」。也就是說，一般影像或電影在拍攝的時候只有畫面、沒有聲音。

如果你是第一次聽到這個用語，你可能會疑惑：「為什麼是M.O.S，不是W.O.S.？」好問題！據說以前在拍電影沒有聲音同步這回事的年代，有位德國電影工作者告訴他的工作人員，他們正在拍「mit out sound」（無聲畫面）。這到底是英文太爛還是德文英文兩種語言混合，沒人知道。不管怎樣，這個詞已經用了

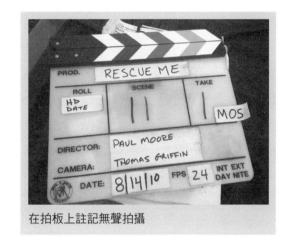

在拍板上註記無聲拍攝

幾十年，也有其他解釋，但最被公認的還是「mit out sound」。

下面是 M.O.S 的其它常見說法：

• Without Sound 沒有聲音
• Motor Only Shot 只在正式拍攝時錄聲音
• Minus Optical Stripe 減去光學音軌
• Minus Optical Sound 減去光學音軌聲音
• Missing Optical Sound 沒有光學音軌聲音

現場作業時，無聲鏡頭的標準做法是要在拍板、攝影紀錄表和聲音紀錄表上做註記。如果沒有任何說明，剪接師會以為聲音檔案遺失了，然後電話就會開始狂叩，急著向你要聲音。

沒有理由要拍攝無聲畫面，即便某個鏡頭要當做補充畫面使用，至少還是要用攝影機上的麥克風收音。你永遠不會知道剪接師需要什麼，所以盡量提供各種音軌。多數的電影獨立製片付不起錄製擬音的費用，所以他們會從錄到的

音軌中偷出各種聲音利用。在這一類製作中，每次拍攝都要錄下自然音。

要特別說明的是，新聞採訪時，M.O.S. 代表「man-on-the-street」，意思是在路邊或人行道之類的公共場所隨機訪問路人。這個縮寫通常會記在工作表上；如果是唸出的縮寫字母，多半是指無聲鏡頭。

■ 第 8 誡　你要在製作團隊中扮演積極的角色

不要只管輕鬆地坐著，盡你所能地多去參與決策。可能的話，提出參與勘景的工作，幫助節省拍攝時間跟後製花費。拍攝地點的外觀幾乎都會比聲音的好壞更受重視。很少會有導演「只為了聲音」就更換拍攝地點。如果會換，那也是預算很少或是地點的空間和環境聲音條件實在太糟的緣故。

勘景主要能幫助你了解拍攝時會遇到的問題。在過程中收集愈多資訊，拍攝前的準備就會愈周全。一定要在實際拍攝的相同時間造訪拍攝現場，背景音會隨著一天的時間而改變。早上 11 點的現場聽起來可能很好，但下午 4 點到 7 點卻有很多車流聲。如果拍攝工作安排在這個時段，你會有很多麻煩。早晚的蟲鳴鳥叫比較悅耳，在你尋找郊外的拍攝地點時，將這些記在心裡。

下列是勘景時要考慮的事項：

火車、飛機和汽車

• 地點靠近鐵路嗎？如果是，有沒有當地的火車時刻表？
• 是不是飛機航線經過的地區？
• 附近有沒有工廠或其他會發出噪音的建築物？如果有，什麼時候會輪班？輪班時間會有大約一個小時的大量交通噪音，製作團隊可以趁這個時候午休，直到交通恢復平靜。
• 拍攝地點如果靠近交通繁忙的街道？可以申請交通管制嗎？
• 附近有沒有學校？如果有，有沒有公車時刻表？休息時間是什麼時候？小朋友在休息時間會非常吵。有些學校的不同年級會有不同休息時間，這代表休息時間可能長達數小時。

建築物問題

• 拍攝地點有沒有空間聲學上的問題？快速了解室內空間殘響的祕訣是：站在場地中央拍一次手，仔細聆聽產生的殘響量，要多久時間殘響才會消失？
• 空間的聲音聽起來如何？空間內有些區域的聲學條件會比另一個區域好。在大空間內走一圈，決定哪個區域最適合錄音。

- 有沒有會干擾拍攝的管線問題？有的管線會發出很多雜音，或有水流聲。如果會有問題，這個問題能不能預測？還是會斷斷續續的？
- 溫控裝置在哪裡？容不容易關掉？
- 有沒有需要關掉或移除的電器或機器？
- 製作團隊的發電機要放在什麼地方？

附近環境

- 附近環境大概是怎樣？附近有狗嗎？有沒有放學後可能會很熱鬧的遊樂場？
- 附近的橄欖球場或棒球場在拍攝時會不會剛好進行球賽？

　　這些都是一般會考慮的問題，每個地點都不同。建議外景拍攝要在離峰時間進行。舉例來說，製作單位最好能得到允許在酒吧後面的房間拍攝；但如果是在營業時間拍攝，隔壁房的客人會發出很多讓人討厭的背景雜音，各種雜音不一且無法控制。店家本來很樂意讓你到他們店裡拍攝，但是當你開始接近他們的客人，店家就會不高興了。

　　如果你不能參加勘景，也一定要參加前製會議，這是能夠遇見其他部門長官的機會，並事先認識你即將共事的工作團隊。你能藉此了解導演重不重視聲音，但不要對導演想獲得好聲音的承諾感到太興奮。導演剛開始可能對聲音很有熱情，但是當進度落後、超出預算時，很容易就會浮現使用配音的念頭。喜劇類作品最好不要使用配音。喜劇是關於說話的時機與方式，配音時要重現這兩點會比其他電影類型更具挑戰度。導演要清楚知道這點。

製作會議應該提出的重要問題

- 能給我一份劇本做準備嗎？
- 場景的拍攝地點在哪裡？
- 拍攝地點的聲音符合劇本的設定嗎？
- 場景中有多少演員會開口說話？
- 演員會移動嗎？或是固定位置？
- 有沒有任何鏡頭需要兩位以上的吊桿麥克風收音人員？

　　拍攝時要主動，不要被動反應。聲音不會憑空消失，假裝你什麼都沒聽見並不代表它不在那裡！要立刻回報問題，不要等到工作人員花一小時布置好要拍的鏡頭後，你才來檢查有沒有聲音問題，到那時候已經太晚了。對周遭環境保持警覺，預先料想可能發生的問題，不要等問題發生才處理。

　　聲音部門因為要等燈光、攝影跟其他人都忙完退開，所以通常都是最後才完成準備工作，結果總被認為是擔誤拍攝工作的一群人。不要留下把柄，讓製

作團隊有這種印象。聲音部門通常需要等待數小時，卻只有短短幾秒的時間可以工作。雖然這完全不是你能掌握的，但所有目光都會盯著那些看似整天游手好閒的聲音人員。不要讓其他工作人員等太久，多觀察別人，先設想可能會出現的問題。如果對製作中的變動有疑慮，可以詢問副導演。先準備好演員的領夾式麥克風、放上麥克風前先做好測試，準備好一切後等待正式開始拍攝。

新聞採訪過程中發生問題了，要立刻回報給製作人。如果只是回報給攝影師，可能會加重他的工作，或因為解決方式對攝影不利而不被理睬。有些攝影師具有團隊精神，會想給客戶最好的作品；有些則是上班族心態，只想趕快拍完收工。聲音品質是錄音師的責任，無論是否要多花點時間，你都要解決問題。絕不要抱著「有聲音就好」的心態，一定要試著找到最好的聲音！有時候會成功，有時候會失敗，但一定要盡力錄到最好的聲音。

■ 第 9 誡　你要收集環境聲音

不用再問要不要錄空間音了，你該做的是提出錄空間音的要求。十次拍攝中，有九次會沒有時間錄空間音，你要態度堅定，提供空間音給後製人員是你的責任。這跟提供乾淨的音軌同樣重要，都是你工作的一部分。

在特定地點拍攝完成後要立刻喊：「請等一下！讓我錄空間音！」攝影機在新聞採訪工作中會當成錄音機使用，請攝影師對著麥克風位置拍攝，確認攝影機有在錄影並記下時間，一邊盯著攝影機的時間碼。如果演員或來賓不熟悉收集空間音的過程，必須讓他們知道：在開拍前要先保持不動或就定位，要不然空間音的前 10 秒會錄到別人要求他們就定位的指令。

祕訣是，在第一次拍攝前收集好空間音，讓工作人員跟演員定下心來準備接下來整天旋風式的各種挑戰。此外，如果一整天下來空間音不斷改變，你會有開拍時的空間音樣本。如果空間音改變了，一定要在拍攝完成後再收集一次空間音樣本。同一地點不同區域的空間音都要收集，因為在同一間房子裡，廚房、客廳或臥室的空間音聽起來都不一樣。

外景拍攝一定要收集自然音／環境音。後製時可能會利用噴泉、蟲鳴、鳥叫、車流聲和其他背景音來建立背景音軌，以填補對白之間的空白。提供這些聲音給後製人員是你的責任。

一整天的拍攝內容可能被剪成短短一兩分鐘的場景。如果早上拍的鏡頭緊接著傍晚拍攝的鏡頭而背景音不同，差異會很明顯。舉例來說，早晨的車流量很大，下午可能比較小，兩個鏡頭剪在一起時，背景音會突然改變。雖然聲音

後製可以利用音效庫裡的素材來掩蓋這個差異，但最好的聲音仍舊是錄音師錄下的現場音源。拍攝時如果遇上車流聲大小不同，最好能在休息空擋前、開拍前和拍完後都錄些背景音。

收集空間音時，混音器的設定和麥克風的擺位要保持跟拍攝時一樣的狀態。例如拍攝時發出蜂鳴聲的電燈，為了要符合場景中對白的錄音，應該讓它開著。如果演員拍攝時戴著領夾式麥克風，不只要確認麥克風開著，還要放在跟拍攝時同樣的位置；例如演員拍攝時坐在椅子上，就讓麥克風擺在椅子上。這些步驟能幫助空間音跟錄下的對白保持一致。還有一個很有效的辦法是，對準發出特定雜音的物品中軸，錄下它的聲音。提供後製團隊純粹雜音的聲音樣本，有助於挖掉音軌裡的雜音，也可以做為降噪的音源取樣。

■ 第 10 誡　你要隨時準備應付任何事情

如果現場收音有什麼永恆不變的道理，那就是每件事都會不斷地改變！任何假設的事情都有可能、也會發生。你的工作之一就是要為可能發生的事預做準備。要像童子軍那樣地思考。

這條誡命的概念是要準備足夠的彈藥來應付各種戰鬥。而多數時候，在這些戰鬥還沒開始前你就知道自己能獲勝。將它視為對未知事物的預防措施。備而不用，總比要用時什麼都沒準備好多了。

確認工作用的重要器材有備用品和更換用的零件，是現場錄音的工作內容之一。備用錄音機或麥克風不必是原廠型號，但要有能使用的東西。器材被偷（俗稱的「器材會長腳」）、咖啡灑到器材上、不明原因故障都可能發生，便宜的器材也可以救了當天的工作。別無選擇時，你會很驚訝這些「次級」器材多麼管用。一定要帶著備用錄音機、混音器和麥克風到拍攝現場，你永遠不會知道什麼時候會需要它們。

我的工具箱

工具箱

一個裝著各式接頭、轉換器、維修工具，以及其他解決疑難雜症的用品的工具箱，可說是現場工作的救星。你可能不會

有適用於每種狀況的導線，但只要有適當的轉接頭就能將任何導線變得可用。我一定會把工具箱帶到拍攝現場。新聞採訪拍攝時，如果我不能隨身帶著它，也會把它放在車上，就近取用。十年前我做了這個工具箱，至今還沒有這個小幫手解決不了的情形發生。

　　不要讓製作公司主導你的器材需求，避免掉入這個陷阱。如果他們告訴你只是要拍一段兩個人的室內座談，你還是要帶著整套器材（包括額外的領夾式麥克風、吊桿麥克風、收音桿等等）。如果製作人臨時決定要記者做現場播報，他會期望你弄來一支手持麥克風（你知道的，就是採編平台告訴你不用帶的那支）。新聞採訪工作常會淪為踢皮球心態下的犧牲品，採編平台很快就忘了是他們要你只帶一對領夾式麥克風的事，然後把過失全算在你的頭上。所以一定要帶上你全部的器材！

　　除了器材，還要為每件事做好準備。照理來說，沒有一輛小貨車能裝下現場收音所有的器材。你要有足夠的智慧，頭腦是你最重要的器材。不是每樣問題都能用器材解決。效法馬蓋先的精神，利用所有你手上能用的東西。

🎙**本節作業** 在拍攝期間，記下這次你忘記帶或需要採購的用品清單。不要欺騙自己下回一定會記得帶這些東西。忙碌一天後，你的腦袋會像漿糊一樣，可能早就忘了這件事，然後下次你可能又會忘記帶！ Evernote（www.evernote.com）這款應用程式很方便，下載後能讓你從電腦或智慧型手機來建立和查看自己的筆記（包括相片和錄音）。當然你也可以用老方法，寄電子郵件來提醒自己。

Applications

18 應用實例

新聞採訪與電影製作在麥克風擺位、處理背景雜音、訊號流程和聲音錄製這幾個方面的原理都相同。它們在工作流程上有很多相似點，卻是兩種完全不同的事。下面來看看一般現場錄音在不同方面的應用。

■ 單人作業

單人作業是工作人員只有攝影師一個人的製作方式。基本上，攝影師身兼攝影與聲音部門。這種製作方式如果操作得宜，也是能製作出不錯的聲音。當然，他們可能無法錄到很棒、或是最好的聲音訊號，但還算能錄到不錯的聲音。

單人作業時，不可能同時操作攝影機跟拿著收音桿，所以需要記者用的手持式麥克風或領夾式麥克風。因為沒有使用混音機來控制麥克風的混音師人力，所以會將麥克風直接接上攝影機。有時候也可能使用攝影機的機頭麥克風。但除了主動讓機身接近拍攝物體外，沒有其他辦法調整機頭麥克風。如果確實設定好並監聽手持式或領夾式麥克風的音量，則可以錄出具有新聞價值的影片。這個方法不建議用在別種製作上。但一天拍攝時間慢慢減少，你還是得從現有的器材裡找尋解決之道。

如果你發現必須自己一人作業，別驚慌，花幾分鐘確實設定收音方式並測試音量大小。如果等到開拍前才設定，你可能會遺漏什麼，或是匆忙跑過必要的步驟。數十年以來，新聞工作早已經以單人作業方式進行了無數完美的街頭報導。好好檢查音量的話，你會安然度過。身為攝影師，如果你想把單人拍攝工作做得有模有樣，你應該投資一支高品質的槍型麥克風來收音。

■ 電子新聞採訪

電子新聞採訪團隊裡的錄音師代表了整個聲音部門。他負責收音、混音、為拍攝對象佩戴麥克風等所有的聲音工作，同時也擔任攝影師的搬運工，幫忙背備用的攝影機電池及儲存媒介等等。拍攝補充畫面時，錄音師會幫攝影師拿

三腳架（有時也叫「棒子」）或幫忙收拾器材。

在低預算製片和一些地方新聞團隊中，聲音不被重視。因此錄音師多被視為助理，僅僅幫忙順麥克風線及戴耳機確認聲音沒有失真而已。如果你發現你是以這種方式開始職業生涯的話，繼續努力！雖然你現在「只是助理」，只要繼續磨練你的技術，有朝一日你會成為一位很棒的錄音師。每個人都有自己的起點，認真工作並從中獲取寶貴經驗！

新聞工作的重點是要能一到現場就準備好開始工作，意思就是器材要架好、攝影機對好聲音訊號、聲音背包做好工作準備。藉由集體線跟攝影師連接在一起後，務必跟著攝影師的移動步伐。攝影師去哪你就去哪，要不就是誰也別想動！攝影師倒退走時，你要幫忙引導他，提醒他觀景窗外發生的事，讓他能夠反應。觀察主持人、收音桿、注意混音機音量，以及預測攝影師下一步要做什麼，有很多好玩的事。你必須對器材與周遭環境保持警覺，不然就沒資格當新聞採訪錄音師。

新聞製作的本質是即興，一天工作當中很少能照計畫走，跟電影製作完全相反。你要不加思索就能反應，並從中錄到你要的東西。新聞採訪的拍攝時間很長，有時候製作人沒辦法放你去吃飯，為了避免肚子餓，一定要隨身帶些零食和飲料。

伏擊式採訪是種採訪類型，受訪者不知道自己將被訪問，直到攝影機已經在他面前。這種採訪通常是想曝光某些人或事，工作跟狗仔隊很類似，但比較有格調，有主題的訴求。有時候，伏擊式採訪會用來揭發名人醜聞或拍攝重要事件。無論是哪種情形，你必須做好收音的準備，拍攝對象不會等你、也不會讓你在他身上佩戴麥克風。你可以將吊桿麥克風設定到第一軌，攝影機機頭麥克風設到第二軌，以防你跟攝影師分開了，或是吊桿麥克風沒有及時對到正確位置上。機頭麥克風這時就會成為你的安全網。

當你的採訪對象不想對媒體說話時，要有被罵的心理準備。有時場面十分混亂，人不停向後跑、撞到彼此；或是拍攝對象堅持沒什麼可說的，最後反過來大聲指責或對攝影機表達抗議。你可能要背著 15 磅的器材跟著攝影師一路跑，還得注意頭上的收音桿不要打到旁觀者或旁邊的同行。

記者會這類活動上會準備媒體訊號分配盒，將一支麥克風的訊號分配至數十個 XLR 接頭，供新聞採訪人員接入使用。訊號分配盒上的每一個輸出通常都有一個麥克風級／線級的切換開關。訊號分配盒的地線哼聲常被人詬病，所以記得帶一個接地斷開器。沒有媒體訊號分配盒時，會演變成「各顧各的」狀態。每位採訪人員都要手持麥克風或將槍型麥克風架在腳架上收音。如果空間有限，

可以使用像雙頭麥克風夾這類支架，將麥克風架在另一支麥克風上面。除了訊號分配盒的訊號外，多準備一支槍型麥克風來收環境音與記者的發問。

媒體訊號分配盒

專訪座談是基本的新聞節目型態。受訪對象抵達後，要盡快為他戴上領夾式麥克風，才能知道空間音和受訪者的講話音量。等到攝影師準備拍攝才檢查聲音問題很浪費製作時間（時間就是金錢），因此在架設時就要開始檢查聲音。架設器材時工作人員會很吵，所以可能會有點挑戰。別害怕要求工作人員暫停一下以便檢查聲音。請工作人員暫停工作前，你的器材要全部就定位。要是看到你叫他們保持安靜卻還在弄東弄西，他們會不太高興。意思是，你要把混音器設定好，放一支麥克風在適當位置上。工作人員暫停工作後，好好聆聽房間內的聲音、背景雜音，聽聽看有沒其他問題。你的工作速度要快，現實中，你只有 10 到 15 秒去做這件事。雙機

記者會的媒體麥克風架

作業的座談可能會需要送聲音訊號到兩台攝影機上。如果不用的話，把聲音送到主要的攝影機就好。

電話連線訪問是在現場拍攝受訪者，製作人從遠端透過電話擴音提問的一種訪問方式。提問在現場收音時通常會被捨棄，之後再重新拍攝製作人的部分，讓人以為製作人也在現場。所以，你以為電視上看到的都是真的嗎？有時候會需要錄下電話裡的聲音。電話的聲音可以透過一種特殊設備切入電話線或是手機訊號中，將訊號轉換成線級之後錄下。直播拍攝是典型的「看（聽）到什麼，就是什麼」。直播拍攝會即時播出，沒有出錯的空間。因為是直播，失誤了就沒辦法補救。直播的成功與否，端看你事前的準備工作做得好不好。

下列是直播的準備事項：

• 架設聲音器材
• 檢查電池電量
• 測試麥克風

- 送線級測試音給衛星訊號傳輸車
- 架設／測試對講系統
- 架設／測試插話式聲音回送系統
- 協助攝影師調整燈光及攝影機
- 必要時充當拍攝對象的替身

　　直播的準備工作會在正式播出前至少一小時或更早就開始，所以在直播前有相當長的待機時間。直播前 10 到 15 分鐘應該再確認一次所有事物，才有足夠時間進行故障排除。

　　新聞採訪的錄音師會陷入激烈的戰鬥中，有時候是真的動手了。各式各樣的狀況就像在拍真實版的電影一樣，從戰場到恐怖份子攻擊、種族暴動，到記錄幫派份子的真實生活等等。新聞採訪錄音師必須深入其中，才能把新聞帶給全世界觀眾，擁有特別人格特質的人才能勝任這種工作。我對這種冒險生活不太熱衷，不想為了在有線電視新聞網播出的幾分鐘新聞冒生命危險。

　　我做過最危險的工作之一是拍攝動物星球頻道的《動物警察：底特律篇》。這個實境節目是根據密西根人道協會（Michigan Humane Society）調查團隊處理的動物死亡、非法鬥狗與動物虐待案件進行拍攝。外景拍攝從來沒有一天是真正好玩的，要不是危險重重，就是很令人傷心。無論當天計畫拍什麼，第一件事就是穿上防彈背心，令人萬分警醒。

　　要跟瞬間可能攻擊人的發狂鬥牛犬工作已經夠嚇人了，還得面對會朝非法鬥狗調查員開槍的飼主，真是慘上加慘。我的年紀愈來愈大，還有一個兒子，所以不想會再做那樣的工作，真的不值得。然而，這可能是你職業生涯中的冒險經驗，決定權在你，但可別忘了穿上防彈背心！

　　新聞採訪錄音師公認是現場錄音界的苦工，這點一直讓我很訝異。他們雖然要搬運攝影機電池、架設燈光、從卡車上卸下器材，卻能不斷磨鍊自己，在一瞬間就錄到可用的聲音片段，儘管錄音對象不願意讓人聽見。

　　有些劇情片的錄音師很不屑新聞採訪錄音師，因為他們沒有真正了解、或去欣賞新聞採訪要錄出好聲音所需的功夫。新聞採訪沒有所謂的配音，錄音師通常只有一次機會錄下對的聲音。雖然最終成品不像電影一樣會在 40 英呎的大螢幕放映，但各種製作類型都需要優秀的聲音品質。

　　在很多人的想像中，新聞採訪不是件迷人的工作，沒有椅子可坐、沒有後勤提供熱咖啡，當然也沒有人幫你拿收音桿。更悲哀的是，新聞採訪錄音師賺的錢只有劇情片錄音師的一半。但那就是工作，無論你加入的是可能會提名奧斯卡金像獎的電影，或只是簡單的晚間新聞現場播報，你都要嚴肅看待自己的

工作，盡力做到最好。

■ 現場多機作業

　　現場多機作業通常會用衛星訊號傳輸車來直播事件。體育賽事這類的大型節目在現場會有轉播車處理攝影機的鏡頭切換、電腦繪圖與混音工作。體育賽事轉播時，會派出幾位攝影人員拍攝球員的更衣室訪談、場邊訪談和記者會，訊號再傳到轉播車上。有幾個不同的播報位置，像是在場邊的記者與賽事播報員，都會用上插話式聲音回送系統和麥克風。依據體育賽事的性質，場邊報導的記者可能使用手持式麥克風，播報員則使用架在桌上的手持式麥克風或頭戴式麥克風播報。靜音切換器是一種有按鈕的特殊設備，可以暫時關掉麥克風，讓播報員可以私底下交談或是咳嗽而不被播出去。

　　演唱會錄音很有趣，工作一開始，可能要先與樂團會面，再來他們付錢請你聽音樂，簡直雙贏！太棒了！不過你可能有些工作要做就是了。演唱會可以用立體麥克風、攝影機機頭麥克風或槍型麥克風錄音，但最好的聲音是直接從外場音控台（譯註：front of house，簡稱 FOH，在表演藝術中指的是設在觀眾席所在區域，而非舞台或後台區域的音控台）接來的訊號。你可以直接從外場音控台接訊號至錄音機，事後再對同步，或是從錄音機送到無線傳輸器，再傳送給攝影機錄下。外場音控台的混音不是為了讓轉播使用，而且會有劇烈的音量波動，所以你要注意音量變化。除了外場音控台的混音外，還需要再錄一些歌迷尖叫的環境音。

　　我經歷最酷的演唱會經驗是跟接吻樂團（KISS）的合作。我們幫 VH1 電視台拍攝《瘋狂樂迷》（Fanatic）節目，那集是以吉恩‧西蒙斯（Gene Simmons）的一位粉絲為中心，我們跟拍她即將遇見偶像的過程。在演唱會中，製作人想要單純拍樂團的表演，但不用聲音，他們會把外場音控台錄下的聲音拿來用，這表示我沒什麼事可做，只要透過無線中繼器把觀眾聲傳到四處跑的攝影機上就可以。所以我詢問他們是否可以待在舞台前看表演，很驚訝地，他們同意了。

　　演唱會超級棒，煙火效果很猛，儘管我戴了耳塞，音樂還是震耳欲聾。我為了想感受第一吉他手艾思‧佛萊利（Ace Frehley）的神奇樂句所以站在舞台左側，當時還不曉得這是樂團原始團員最後一次在底特律同台演出。以丟吉他撥片出名的他們，整晚對著歌迷狂灑撥片。我引起艾思的注意，他把一個撥片釘在我胸前，撥片從我胸前掉落到地面。我一邊撿起撥片，一邊瞄到左邊大眼

晴年輕女孩的羨慕眼神，我抬頭看看只
有 4 英呎外的艾思，又回頭看看那女
孩，低下頭、會心一笑地把艾思的撥片
送給她。艾思似乎對我的反應有點驚
訝，他點點頭給我一個微笑，然後再丟
一片到我的聲音背包裡。這奇妙的片刻
讓一整天辛苦的工作都值得了。

一生只有一次的紀念品

劇情片製作

比起聲音，劇情片的製作極度重視
畫面。很不幸這是事實，更不幸的是很多製片人都妄想聲音一定可以在後製修
補。沒錯，這是真的！後製可以修補一些東西，但一定不是最好的解決方式。

製片經理只有一個目標：準時交出影片而且不超出預算。他們關心的是拍
攝的預算，而不是後製預算，所以很容易就下令「後製去再修」，以加速現場
拍攝工作，省下拍片時間與金錢。獨立製片人必須認清自己無法負擔「後製再
去修」的費用。

錄音工作要破釜沈舟，不應該把後製當做一條後路。在劇情片或電視劇製
作中會有一整個負責處理與替換現場聲音的部門；其他製作類型會直接剪接你
錄下的聲音，幾乎很少做聲音的調整，所以一定要盡你所能交出最好的聲音。

後製補救之能與不能

世界上沒有什麼絕對的事（倒是這句話說得很絕對）。有些東西後製能夠
修補，有些卻不行。重要的是，了解什麼狀況是可補救的、什麼狀況必須得替
換掉。以下是一些可依循的原則：

音量

音軌間的音量不一致的狀況可以補救；但如果只有單一麥克風收音，演員
台詞卻重疊了，就無法補救不一致的對白音量。

頻率等化

兩支麥克風的音質差異可以在後製時用等化器修正，但現場使用等化器修
過的麥克風聲音就沒有辦法再移除。

雜音

低音量或是雜音可以修復到一個程度，但過度調變或失真的音量沒有辦法補救。

聲學問題

如果聲音訊號相對比較乾（譯註：聲音乾指的是直接而很少空間殘響的聲音）的特性可以補救（例如加上殘響效果，讓錄音棚錄下的聲音聽起來像在洞穴中）。但你無法反向操作；把音軌中多餘的殘響移除，把像是從洞穴裡發出的聲音變成像在錄音棚錄下的聲音。

背景音

如果場景需要製造飛機從頭上飛過的音效，可以在後製時添加；但如果是演員說台詞時錄到的飛機聲，則沒辦法移除。

空間感

近距離收音的對白空間感可以改變，讓它聽起來像在遠處；但遠距離收音的對白沒辦法讓它聽起來變近。

配音

錄壞的對白可以事後配音，但沒有參考軌給演員參考就很難進行。

音樂

酒吧或夜店場景可以在對白之外加上音樂當背景音，但對白軌中的音樂沒辦法移除。

▮錄音師身兼聲音設計師

在獨立電影圈，錄音師身兼聲音設計師已經蔚為潮流。數位科技讓低預算電影在拍攝與後製上也能得到一定品質的音軌。由一個人負責整體音軌，製片人的聲音需求就能集中在單一來源，費用比較划算，因此這種方式很合理。

錄音師／聲音設計師的判斷比較容易被導演聽取，不然在爭論後製團隊能不能處理特定問題時，導演可能會忽略錄音師面對的困難。如果錄音師就是後製團隊的成員，在電影尚未剪輯前他就知道什麼地方需要處理。我用這種方式做過無數短片，過程很有趣。當電影完成時，除了可能雇用作曲家譜寫配樂外，音軌從頭到尾都是你的作品。

■聲音團隊

電影製作是在亂中有序中創造並凝聚出一個故事的過程。當電影工作人員接手一個現場時，就像是馬戲團來到城裡一樣。電影拍攝生活就是巡迴表演，一群吵鬧的人在一起工作，只是沒有臭味而已。器材則像一群入侵初熟農田的飢餓蝗蟲，到處都是。因為這樣，所以需要管理部門來維持運作秩序，不然會亂成一團。

劇情片的聲音部門包括一位錄音師和收音人員，在較大型的製作中會加上第三人，叫做助理或收音二助。每個職位都有不同的職責。

錄音師是聲音部門的首領，下列是錄音師的主要職責：
• 預訂聲音工作人員
• 決定器材需求與租賃事項
• 混音
• 錄音
• 分配訊號給監聽及回放系統
• 製作聲音紀錄表
• 協調後期製作

吊桿收音人員或收音大助負責在拍攝時擺設吊桿麥克風，當然還有很多其他要執行的任務：
• 架設、或替拍攝對象裝上領夾式麥克風
• 在錄音師與場景之間不斷溝通
• 注意並參與走位和彩排
• 記住台詞或對白關鍵字，做為提示
• 練習手持吊桿麥克風時的姿勢和動作
• 聆聽雜音來源（腳步聲、道具碰撞聲等等）並排除問題
• 提醒錄音師無法處理的潛在問題

收音二助／助理的主要任務是做為收音人員和錄音師的助手，讓他們能專心工作，加快進度並減少錯誤發生。以下是助理的負責事項，如果製作團隊無法多請一位助理，這些職責會落在收音人員身上。
• 必要時身兼第二位吊桿收音人員
• 準備並標示好錄音媒介
• 檢查電池電量／充電

- 準備並分送無線監聽對講機／將無線接收器夾在座位上
- 在聲音組與電視村之間拉線，以利進行雙向影音訊號傳輸
- 準備時間碼拍板／接上要做同步的外部訊號
- 拉線給收音人員
- 幫收音人員順線
- 幫拍攝對象配戴麥克風
- 架設隱藏麥克風
- 收工時清潔弄髒的線材
- 更換電池
- 從演員身上收回領夾式麥克風
- 操作回放裝置
- 架設感應線圈
- 架設鈴聲與燈號系統
- 幫忙管理無線電天線
- 準備並分配插話式聲音回送系統
- 協調機械電力部門，提供交流電給錄音推車
- 分發避震泡棉貼給演員
- 處理發出雜音的道具或環境中的聲音問題
- 幫忙移動錄音推車
- 分配與收回無線對講機
- 文書處理工作（拍攝進度表、標示錄音媒介等等）
- 補充消耗品（錄音媒介、電池等等）
- 簡單器材維修
- 架設／拆除帳篷
- 拿咖啡、水、零食給錄音師和收音人員

　　助理是很適合入門電影錄音工作的職位。這些看起來瑣碎的工作能幫助你適應各種層面的製作工作，也讓你第一線參與聲音部門各種角色的作業方式。

■ 現場保持安靜！

　　錄音師在錄音前可能會要求現場保持安靜，確保演員與工作人員完全關掉手機（不是只調成震動模式）。鈴聲與燈號系統是用來通知工作人員拍攝正在進行中，鈴聲響一聲表示拍攝開始，響兩聲表示拍攝結束。當紅燈亮起時，絕

對不要在錄音棚走動！不是所有錄音棚都有鈴聲及燈號系統，所以有些錄音師會自己準備。如果沒有鈴聲與燈號系統的話，詢問能不能派製作助理站在門邊，告訴工作人員與參觀的人拍攝正在進行中。

保險鏡次

保險鏡次是為了預防主要鏡頭的聲音或是影像出現問題時，能有多拍的鏡頭可以替換使用。如果沒有 100% 把握聲音訊號很乾淨，可以請求再拍攝一次做為保險。有時候可以利用回放來檢視是否需要重拍；但有時候最快的方法是直接再拍一次。如果真的重拍，不要有壓力，你的工作就是錄下乾淨的聲音。攝影師不會接受鏡頭上的污點，你也不應該接受音軌中的瑕疵。當你產生懷疑時，為了保險起見，請要求再拍一次。

錄音推車要停哪裡？

最簡單的答案是：任何你可以停的地方！有些錄音師喜歡把錄音推車停在拍攝現場附近，有些人則偏好推車跟拍攝現場有段距離。推車靠近一點，你能快速到現場做故障排除、打手勢等等；推車如果停在其他房間或拍攝現場外，你比較能專注在耳機的聲音上，不會聽到或感受到現場空間的物理聲響。很多錄音師會待在靠近視訊輔助的地方，場記通常也待在這裡，這樣比對聲音和場景時比較容易。這個位置也意謂著線不用拉太長，聲音器材也較不會擋到動線。

推鏡

有些鏡頭拍攝時，吊桿麥克風收音人員可以跟著攝影師一起乘台車，一來比較容易將麥克風保持在鏡頭外，二來在演員邊走邊路、邊講話或其他移動鏡頭拍攝時，能與演員保持一致的距離。這種做法的技巧是將雙芯導線順著整條台車軌道拉好，避免線拉扯到收音桿。請你的助理（如果有的話）在拍攝時負責線的收放。如果演員原地不動，但攝影機要朝著演員推拉鏡頭時，要在台車外找一個定點收音。

現場配音

數位電影製作讓現場配音得以實現。無法錄好聲音的鏡頭可以在拍攝後立即配音，錄下最好的演出。這很合理，因為演員仍在角色中，表演、節奏和情緒能量都還在他們心裡，加上不用額外花錢請演員回來配音，也不用租借錄音場地。除此之外，由於配音是在適當的環境中錄製，聽起來也更自然。對每個人來說這都是雙贏的做法！

預錄配樂拍攝

預錄配樂拍攝基本上會使用音樂，但偶爾也會參雜音效或錄好的對白（所以也指「混合音軌」）。演員在某些特定時刻會需要聽重播。如果場景中沒有對白，例如拍攝音樂錄影帶或舞蹈表演時，預錄音軌可以透過喇叭播放。如果演員要在預錄配樂拍攝中間講對白，在對白出現時要把音樂拉小聲（或關掉），收音才會乾淨清楚；等對白結束後，再把預錄配樂重播音軌拉大聲，讓演員繼續跟著節拍跳舞。如果在預錄配樂拍攝中間錄製了對白，可能需要第二次打板。第一次打板是為了讓對白對同步，第二次打板則是讓配樂對同步。

用來拍攝的預錄音軌會交給錄音師，錄音師要負責標註音軌的起始點，並且在每個鏡頭拍完後的某個對的時間點播出音軌。這個工作可以交給收音組的成員，像是助理來負責。預錄配樂拍攝的音軌通常都有時間碼，當副導演或導演喊：「播放！」時下音樂。音樂可以錄在播放音軌中的第一軌、節拍則錄在第二軌。錄音室會提供你音樂檔案中的節拍軌；如果歌曲沒有中途改變節拍速（BPM）的話，你也可以用節拍器自製節拍軌。

一般低預算的獨立電影通常會以標準規格的 CD 來錄製和播放此音軌。但要注意，CD 播愈久，速度漂移情形愈明顯。如果場景是一鏡到底，可能會因此發生問題；要是中間能夠剪接，剪接師很容易就能修正音軌的同步問題。在較高預算的製作中，播放音軌會有時間碼，並且藉由有時間碼的拍板顯示在攝影機前，如此一來，剪接師在後製時可以很輕鬆地同步音軌，不會產生漂移問題。如果懷疑漂移情形發生，可以試拍一些畫面，確保音軌播放時影音能確實同步。

夜店跟某些場所也許能提供 PA 系統讓製作團隊使用，但不允許你更動他們的系統設定，所以就算能用也沒什麼意義。他們甚至會派自己的音控師來幫你操作系統，藉機向製作團隊收費。不管是哪種情形，幫製作公司省錢的辦法是直接租借一套 PA 系統。帶來的 PA 系統一定要比你預計用到的功率更大，雖然配樂拍攝時的音軌是做為參考而不是為了娛樂使用，但還是要讓所有演出人員聽得清楚。相較於規模較小的夜店，音樂廳這類的大型場地需要能把功率推到更大的 PA 系統。

配樂拍攝時如果需要演員一邊跟著節奏、一邊錄製較長的對白，會需要使用重拍軌或耳道式監聽。重拍軌是只有音樂拍點的音軌，拍點經過等化器調整，所以拍攝現場只會聽到極低頻的重低音（通常是 50Hz 或更低）。由於這些低頻在人聲頻率中極罕見，所以可以在對白軌後製時消除。但要記得：你需要一台能夠負荷低頻的大型或超低音喇叭。與此同時，要特別注意聽看看現場在播放

音軌時有沒有物品震動或發出聲音，對白軌會收到這些聲音。

　　配樂拍攝的音軌可以透過感應線圈分別送給演員。在夜店舞池等較大區域中可以設置環狀線路，形成室內感應線圈。從喇叭後級擴大機輸出後的訊號連接一條感應線，放在地板上。交織的訊號線讓訊號像是繞著線圈傳輸，因而在線圈中產生感應現象，讓耳機收到訊號。瑞士峰力（Phonak）公司製造的感應式助聽系統能在室內環狀感應線路中作用，或透過戴在演員脖子上的感應線圈來感應。不過直至今日，許多錄音師還是習慣耳道式監聽多過於感應線圈。

　　在演員使用手持式麥克風（透過 PA 系統表演、唱歌之類）的場景中，表演用的手持式麥克風聲音可以單獨錄在一軌，但這不應該被視為主要的對白聲音來源。乾淨的對白還是要以吊桿麥克風或領夾式麥克風來收音。表演專用麥克風在螢幕上的聲音表現不像在現場演出那麼好。配樂拍攝時，手持麥克風錄下的聲音較悶、少了抑揚頓挫。而且由於缺乏避震，所以手握麥克風時產生的雜音也得列入考量。演員手部的大動作或姿勢變化都會讓聲音很快偏離收音範圍。講台專用麥克風，以及隱藏在道具中或假裝成道具的麥克風也一樣。

🎙️**本節作業** 練習單人作業！找個人拍攝一段訪問，試著操作攝影機並維持良好的錄音音量。除了使用攝影機的機頭麥克風，練習設定手持麥克風、有線與無線領夾式麥克風的音量。多錄幾次同樣的場景，每次都用不同的麥克風收音。聽聽看成果，你做得如何呢？

Set Etiquette

19 現場工作禮儀

　　儘管拍攝工作沒有白紙黑字寫下的禮儀規條，但電影、電視節目及其他製作類型還是有很多潛規則要遵守。這些潛規則大部分是一般常識，但也有不少是代代相傳而來。一旦違反，你很可能就會被劇組踢出去或再也接不到通告，所以為了保住飯碗，我們就來看看有哪些錄音師要遵守注意的地方。

■ 認清錄音師的角色

　　任何製作的核心元素都是聲音與影像，負責這兩部分的工作人員是攝影師翰錄音師。其他所有的職位都有貢獻，但不是最主要的。悲哀的是，這種想法在好萊塢逐漸式微，現今錄音師成了另一種也需要實際操作器材的技術人員。錄音這門技藝始終跟過去一樣重要，但受重視的程度似乎已經跌落。

　　製作過程的一半是聲音，另一半是影像。有趣的是，四十位在拍攝現場的工作人員中，只有兩、三人負責聲音，其他人都是影像相關人員（除了平等為每個人服務的後勤人員以外！）。這加深了「聲音人員」與其他工作人員的對立心態。外界誤以為這個工作不如其他部門重要，因為只需要極少數的工作人員。更糟的是，沒人看到你辛苦的成果，只覺得你看起來好像整天都坐在那裡閒閒沒事做！這絕對不是事實。

　　導演可能不在乎、甚至不會注意你的技術與努力。但請放心，後製就會見真章。意思是，做好時他們不會注意，沒做好時他們才有感覺！當一天結束，聲音問題只會是你當天或者特定鏡頭的問題，然而這個問題會在後製階段一直困擾著導演。一些有經驗的導演，特別是對預算極為敏感的獨立電影導演，比較願意給聲音人員合理的時間把工作做好；但如果你遇到的大多是對聲音無感的導演，也別太沮喪。

　　在拍攝過程中，錄得好時沒有人會稱讚聲音人員，錄不好時會得到一堆抱怨，你必須習慣！這是一份沒人感謝的工作。在進到後製階段前，只有你自己和收音人員知道錄得好不好，這可能很叫人失望。每當攝影指導拍完一個鏡頭時，大家都會擠到監看螢幕前發出「哇～」、「啊～」的讚嘆聲，立即獲得肯

定。但你絕不會發現有一群人聚集在錄音推車附近戴著耳機，對你的錄音發出「哇～」、「啊～」的聲音。如果你錄得好，大概就只能想像剪接師在剪對白時會對你的傑作會心一笑。如果你心靈脆弱，每五分鐘就需要別人的讚賞，那就去當個演員吧！再一次從製作公司接到案子是錄音師唯一、而且最需要的讚賞。

有句話說：「現場他們可能沒那麼喜歡你，但後製時會愛死你！」抱著這種想法去工作吧。你就像未來使者。你知道他們擁有什麼，只是他們還沒發現，而很快他們就會知道。

你是唯一負責聲音製作的人，不要因為其他工作人員給你壓力就嚇得做出自己也不認同的決定。進到了後製，最好笑的是看到製作人心意改變得有多快，他們總會懊惱現場沒給你機會多錄一次。他們當然不會承認這點，而你可能還得承受責難。攝影師可能會試圖影響你對麥克風的選擇，或者要不要為了安全起見再錄一次。必要的時候，尤其是錄到了讓人無法接受的聲音，態度一定要堅定。

避免詢問製作人或攝影師的意見，或是跟他們一同處理聲音問題。他們沒有聲音專業，你才有！詢問他們聲音上的問題幾乎不會得到正確的訊息，而且這代表你對自己的工作缺乏自信，導致他們不信任你的所做所為。做好正確的決定，抬頭挺胸，這才是製作公司付錢找你的理由。

▓ 工作態度

態度會決定你的職業生涯成功與否。我曾經看過天才型的錄音師，態度卻自以為是，結果沒什麼工作找他。也有那種不懂什麼是專業線級訊號的錄音師，因為人很好相處而得到一堆工作。很多製作公司是根據與別人共事的能力，以及能否提供好的錄音品質來雇用錄音師。他們寧願要一位態度良好又適任的錄音師，而不是一位技術一流但態度很差的錄音師。這告訴我們，要成為最好的錄音師，態度一定要比技術好。

清楚知道錄音師的角色定位。你不必對整個製作負責，你的職責是在拍攝期間收集好聲音，你沒有最終決定權。因為自己的決定被推翻而態度惡劣，通常只會讓事情更糟，大家都看在眼裡。接受製作人或導演的最終決定，然後邁步向前。無論如何，都會有人打電話給你問東問西。不是每次拍攝都能錄到最好的聲音，想開點！

錄音師跟導演唯一的對話通常都是負面的。你唯一會跟導演說話的時機是報告背景有飛機飛過、衣服摩擦到麥克風、無線電發出爆音或現場有工作人員

講話，也難怪大家對錄音師的刻板印象就是愛抱怨。我用個寓言故事來解釋這件事。

有一位和尚皈依了一間戒律森嚴的寺廟，立誓要保持沉默。寺方允許他每隔十年破例開口說兩個字。經過了十年的修行，住持問這位新來的和尚他想說哪兩個字，和尚說：「床……硬」，住持只點點頭。又十年過去，住持再來詢問，和尚回答：「飯……冷」，住持點點頭。十年後，住持又來問和尚同樣的問題，和尚說：「放棄！」，住持微笑地說：「真的不意外，因為過去你所做的也只是抱怨而已！」

這個故事告訴我們，你說一字一句都會累積。除了「早安」、「晚安」，其他時間工作人員聽到錄音師開口，都是語氣堅決的：「安靜！」、「那不好！」或是「老天爺！誰幫忙殺了隔壁那隻狗吧！」，因為說話時間間隔久，話又說得少，加起來給人的印象通常就很負面。錄音師是出了名的「冷場王」和「掃興鬼」，這是這份工作的包袱。重點是不要變成器材背後的壞脾氣怪獸，工作時多露出笑容，好處很多。態度良好的錄音師會獲得更多工作機會。

無論你多麼沮喪，絕對不要一走了之，這肯定這會讓你被趕出這行。你唯一有權利這樣做的情形是當生命安全遭受威脅。除此之外，如果你選擇離開現場，就要有心理準備直接開車到失業救濟處。無論爭吵多麼激烈，或是導演對你多不尊重，絕對不要走出現場。如果你辭職不幹，很可能被永久驅逐。

▌準時

我個人對通告時間有套標準：如果我準時出現，就代表已經遲了 15 分鐘！一定要提早抵達拍攝現場，如果遇上塞車、迷路或找不到停車位時，才有足夠時間衝刺。絕對不要成為拖延製作團隊開工的原因。你不會想在一天開始的第一顆鏡頭就倉促架設器材，搞得自己緊張又疲憊不堪，這只會導致更多錯誤發生。

如果要一連好幾天工作，收工離開現場前要先確認隔天通告的時間與地點。如果製作人說他們會連絡你，記得確認你的電子郵件信箱或語音信箱。如果睡前仍未收到通告，要主動跟他們連絡，確認訊息沒有遺漏。

▌適應、創造、克服困難

現場作業的真言是「不計代價」跟「不擇手段」。電影工作者是解決問題的人。沒錯，拍電影有太多問題要解決！唯一不變的道理就是每件事情都會在最後一刻變卦，所以你必須有萬全的準備。一場戲可能要重頭來過、甚至全數

刪除；道具或車輛可能無法運作；周遭環境很容易出狀況，特別是受制於天氣的室外拍攝地點。要習慣凡事有變化，不要抱怨，保持樂觀從容以對。如果你想要安穩地工作，那就去有空調的錄音室或後製工作室。現場工作就像是在蠻荒的西部，只有最強的牛仔才能生存。

你可能在電影拍攝現場聽過 D.F.I. 這個詞，它的原意是「導演的進一步指示」（director's further instructions），意思是導演（又）改變心意了。今日，D.F.I. 是指「另一個一閃而過的念頭」或其他不太友善的意思。D.F.I. 通常用來阻止被派去拿某樣器材的工作人員，因為器材已經用不上了。雖然很容易怪罪導演在到現場前沒有事先想好，但要知道過程中變化不斷、有時甚至會有更好的想法。改變有時候是解決問題的好方法。為了製作能順利成功，你必須貫徹美國海軍陸戰隊的口號：「適應、創造、克服困難」。如果你對你的專業與電影製作過程有充分的了解，儘管有些不安，這些改變也不算什麼。

■ 做足準備

日子是一連串「趕拍與等待」的例行公事，突然忙亂活動一陣子之後又會恢復平靜，這是新聞採訪工作的普遍情形。新聞事件不在任何人的掌控之中，工作人員會趕著做好拍攝前準備，然後枯坐幾個小時等待事情發生。拍電影也有很多「趕拍與等待」的日子。工作人員就像緊急救援人員一樣，他們訓練有素，當鈴聲響起，每個人就立即跳起來行動，以極精準的方式執行工作。有時候最艱難的部分是保持清醒，當下可能沒有什麼要做的事，但你不能打瞌睡，必須隨時待命，當第一副導演喊開錄時，你已經準備妥當。機警地利用待機時間，檢查器材、填寫紀錄表、閱讀器材說明書、跟其他同在等待的工作人員聊天。想當然了，與人交際可以獲取其他正在招募人手的工作情報。

拍攝的日子總是緩慢地開始、急促地結束。這是一種自然的推進速度，但不一定是好事，通常這是因為晚開工的關係。拍片就像是一台有著很多運動部位的機器，需要一段時間暖機，才能達到正常的運行速度，而這通常已經過了半天。於是大家被迫加快腳步，確保下半天的拍攝工作按計畫進行。工作時間像是先被縮短再延展開來。午餐前，拍攝工作就好像火車準備離開車站，旅客上車、放好行李、機務員把煤炭放入鍋爐中，步調穩定。等哨音吹響，火車發出聲音緩慢地離開車站。切換到午餐後的拍攝現場，製片經理如果發現拍不完當天所有鏡頭，火車就要加速狂奔！這樣的進展，在每個場景、每個城市、每一天都上演著。大家上車吧！

成為團體的一分子

在錄音室裡，聲音是唯一的焦點。但對整體電影製作來說，聲音只是焦點之一。畫面非常重要。儘管這本書聚焦在聲音的重要性上，但它只占製作過程的一部分，當你想跟堅持只用遠景拍攝所有事物的攝影指導大吵一架時，把這點記在心裡。這是真的，較近距離的鏡頭能錄到比較好的聲音。只是，畫面勝過千言萬語，如果這些畫面再加上聲音，效果會加乘千倍之多！遠景有助於詮釋情感或勾勒場景的全貌。準備好團隊精神，跟團隊充分合作。但願攝影指導也這樣做。

當你準備好拍攝當天的器材時，一定要把你的自我意識留在家，這在拍攝現場可不受歡迎。電影要成功，團隊精神很重要，如果每個部門都只堅持己見，電影就不可能拍成。表達你的考量與需求並願意妥協，在拍片現場不合群會讓日子很難過。

電影團隊是命運共同體，就像個小村莊。而如同所有的村莊，最後都會發展出人與人之間的借貸關係，互相交換幫助，這是人類的行為常態。或許你自認是團隊的老大，但總有一天你會需要別人伸出援手。如果你總是袖手旁觀，遲早會有報應。拍片需要團隊合作，要慷慨助人。這不僅不會損及你份內工作的專業能力，多做一點，別人還會感念在心。但如果你固執又難相處，別人也會記得。做一位樂意幫助別人並與人為善的工作人員，好人會有好報。

新聞採訪工作中，錄音師的角色是擔任攝影師的助手，幫忙搬攝影器材、架設燈光，以及把你的聲音背包當成攝影師的個人背包使用，都是工作之一。你對燈光、攝影了解愈多，對攝影師愈有幫助，會帶來更多工作。

你的職業生涯中會遇到很好的工作人員，也會有性情古怪的人。電影這行沒什麼特別的，就是一種生活方式，你無法控制別人的行為，但你可以控制自己應對別人的方式。避免在拍攝現場對別的工作人員發脾氣，那只會把負面能量帶到已經很緊繃的工作中。無論導演或攝影指導是否認知這點，聲音只占製作的一半。你不必去捍衛自己的角色，只要專注在工作中。避免任何衝突，和顏悅色的人大家都喜歡。當你對別人好，帶來的幫助會超乎你的想像。

絕對不要跟其他工作人員交惡！圈子很小，壞事傳千里，你們會不小心又碰面，然後被迫一起消磨漫長且尷尬的時間，所以說話要謹慎。

當我跟老友們工作一起拍片時，我會用一句老行話提醒對方：「你不是來這裡交朋友的，你是來拍片的！」友誼是拍片衍生的副產品，但絕不是目標。大家都想好好合作、不出意外，但不需要為了交朋友而犧牲聲音的品質。

■ 安全第一

　　拍攝現場不是最安全的工作地點。既沒有永恆這回事，也沒有任何東西真的有拴緊固定。工作人員盡可能將走道淨空也標出了危險的地方，但也只能做這麼多。纜線與器材總是散落一地，你必須把穿越走道或人來人往區域的訊號線貼好，保持場地安全。

　　學習好的「移動」方式。在場景裡走動時要小心，不然可能會傷到自己、也傷到別人或器材。知道要怎樣走，你就不會被線材或燈具絆倒，或者撞到東西。腳步放輕，眼睛看著目的地。別忘了往上看，頭上也有很多危險！

■ 服裝規定

　　拍攝工作的服裝規定要視工作性質而定。拍電影通常較隨興，有時候工作人員看起來就像搖滾演唱會的巡迴工作人員、獨立藝人和英語教授的混合體。個人風格和才能至上，不會有人去批評，至少口頭上不會說什麼。但由於燈光很難控制，穿深色衣服工作比較不會反光。在舞台與現場節目工作也是相同道理，工作人員需要融入背景或不被人看到才行。新聞採訪通常也依循這個規定，電視台與網路可能特別規定員工的穿著。有些特別的製作案會要求穿著商務休閒套裝——西裝外套加領帶；如果是在正式場合採訪總統等級的重要人物時，甚至會需要穿著晚禮服。一定要遵守服裝規定，沒有特別規定時可以穿輕鬆點。如果你很容易流汗，最好戴頂帽子，畢竟水是電子器材的敵人，額頭的汗水可能在你低頭調整旋鈕時會不小心滴到混音機上。

　　穿著正確的衣服工作，絕對不要穿拖鞋去採訪新聞，這會妨礙跑動和收音！拍電影時，你應該穿上能完全包覆腳的鞋子或靴子。電影拍攝現場就像在工廠或商店工作一樣。有許多很重的器材（燈具、腳架等等）進進出出。雙腳經常因為滑倒或意外事故而受傷。另外，工作時不要佩戴會發出聲響的首飾。

　　視天氣穿著適當的衣服。不管你信或不信，工作當天的天氣預報有時候會出錯！我很晚才得到這個教訓。多少個寒冷的日子我只穿著 T 恤跟薄外套站在室外，在凍掉幾根手指後（好吧！是有點太誇大了……），我終於學會在後車廂多放一件外套跟手套。你永遠猜不準天氣變化，做好最壞的準備。多層次穿衣法總是管用，如果覺得太熱了，你可以脫掉衣服再繼續工作。

　　下列是建議每次都帶在行李中的用品：

- 雨衣
- 雨傘
- 外套
- 毛衣／運動衫

- 手套
- 太陽眼鏡
- 額外的襪子

- 帽子
- 靴子或備用鞋

　　要穿得舒服，而不是時髦。穿著不舒適會容易分心，影響工作表現。如果你忘記帶外套或雨衣，也不要成天抱怨，沒有人喜歡愛抱怨的人！把抱怨吞下去，告訴自己下次拍攝時要穿對衣服就好。

　　「那個，我是跟樂團一起的……」這種話從來都不管用！不要弄丟你的後台通行證！現場工作時，後台通行證是你服裝的一部分，保管好證件是你的責任。證件遺失後要再辦新證件會拖慢拍攝進度。沒有證件，就算你揹著聲音背包、戴著耳機也沒辦法通過警衛那關。

■ 電影拍攝現場

　　電影拍攝現場的禮儀很簡單，就是做好你的份內工作，不要妨礙或耽誤別人。當然還有很多其他事情要考量。

　　電影拍攝現場存在著階級制度，你必須尊重一連串指令，部門主管應該和導演討論他們的需求與顧慮。收音人員不應該在沒有錄音師的要求下擅自接近導演。

　　跟對的人溝通你的需求。如果你需要服裝師幫忙調整無線麥克風位置，不要去麻煩導演，直接去找服裝負責人。有些事情倒是要跟導演討論：不好的錄

是的！我跟著樂團工作！

音鏡次／要求重拍一次、請演員調整說話音量等等。拍攝時若錄音狀況不佳，錄音師有責任要跟導演溝通，不要假設導演有聽到背景發出的雜音。如果導演要用沒錄好的鏡頭，那是他的決定。盡量鼓吹導演再拍一次，但要知道決定權不在你身上。如果導演決定「進後製再修補」，記得把這點寫在你的聲音紀錄表上，事後要追究責任的話，你的註記就是最好的證明。不要在紀錄表上抱怨或告狀（像是寫下「導演不聽我的建議……」）相反地，註記要簡潔扼要，例如「導演驗收此鏡次」或「導演說要重配音」。

在錄音室表現很優秀的錄音師，不代表到了現場也能很出色。兩者的技術上雖有共通處，但仍然是兩個不同的領域。錄音室需要的技術好比用腳跟著音樂打節拍一樣，現場錄音則像是編排過的舞蹈。在錄音室裡，錄音師像是坐在一堆旋鈕推桿後的國王，透過對講系統下達指令；現場作業時，錄音師遠離城堡，他不是卑微的平民，而是一位騎士，接收導演的指示。導演就是國王，他了解如何打仗，但是不懂怎樣握劍。

了解電影拍攝現場的政治運作後，首先要知道，拍電影不是民主的展現。如果事事奉行民主，人類歷史的第一部電影可能到現在還在拍吧。所以並不是這樣，拍電影比較像君主專治。導演就是國王，國王總會得到他想要的，你不尊敬國王就會被逐出他的王國，也就是拍攝現場。在片場政治圈中進退得宜的本領，通常跟了解你的器材一樣重要。懂得判斷並選擇要不要跟其他部門發生衝突，不必每次有狀況就展開長期抗爭。你應該適時讓步並繼續工作下去，拍片有相當多要讓步的時候，你不會總是贏的一方。保持冷靜，無論你的技術多好，你不需要負全責，這不是你的電影，你也不是發號施令的人。沒錯，錄音師是聲音部門的領導者，但不用驕傲，你的部門只有兩、三個人。你不在最底層，也不在最高層。放下自尊心，音量表仍然會跳動，生活依舊很美好。

不要對牛彈琴。如果導演對聲音不感興趣，或是給聲音部門很大的空間，那就盡你所能地錄好聲音。跟人爭論或促使人去重視問題是沒用的，如果導演不想理，你的工作就是要彌補這個問題。不要心態消極，想著：「他們不在乎的話，我也不用在乎。」這可能被你自己合理化，但等到進入後製階段，你會被當做壞人看待。你不會想因為在片場一時失去冷靜而玷污了自己的名聲。態度稍微保留，把事情好好解決。

在每一個鏡次中間都要跟導演溝通問題，絕對不要用插話、打斷拍攝。喊卡並不是錄音師該做的，用手勢請示導演要停止或繼續拍攝。每位導演跟製作人的習慣都不同，有些會關心聲音狀況，有些則毫不理會。如果不時因為一些小問題而拖慢了拍攝進度，不只會增加製作費，你的名譽也會受損。在可接受

與不可接受中間找到一個平衡點，經驗是你最好的導師。

跟導演交談要簡短、溫和並切入重點。導演身處在龐大的壓力下，沒有時間跟你閒聊。為了自己的企畫案接近製作人或監製更是不行。如果談話中要交換連絡方式，請在拍攝結束後再做，不要在現場過度交際，以免干擾其他正在工作的人。態度要友善有禮貌，但切記，時間就是金錢，你是來這兒工作的。

講電話要用最小音量。如果你必須使用手機，一定要走出拍攝現場才不會打擾到人。記得一定要告訴別人你暫時離開一下。有一次我跑去上廁所，我很確定還有很多時間，因為導演還在討論走位問題，燈光也要重新調整位置。過一會兒，我聽到一陣笑聲，等我洗完手回到現場後，我發現導演已經喊口令要錄了。每個人都靜靜地在等我回答：「錄上！」導演又喊了第二次，現場還是一片靜默。終於他們發現我人不在錄音推車旁邊。這是一部小成本的獨立電影，我沒有因為不在位子上被指責；如果發生在較大預算的拍攝現場，事情就沒那麼簡單了。

較大場景的拍攝，工作人員會以無線對講機或廣播來溝通。如果你需要暫時離開崗位，一定要監聽你的無線廣播，以防有人叫你回到現場。關於這點，因為聲音人員通常要關掉廣播才能工作，所以可能不太好記住。

絕對不要邀請朋友或家人來現場。你連問都不該問，這很不專業，而且會拖慢現場工作進度。如果你認識的人想進入這一行，可能你要先說服製片經理讓你用這個人當不支薪的助理。切記，你必須為這個人的行動負責，所以一定要先讓他們好好讀過這一章。拍攝工作需要簽署保密協議和一些文件，所以不能用未成年的助理。

■ 停錄的時機

有時候導演會忘記喊「卡」，這時你可能要小心地提醒他「還在錄」。錄音師要堅持錄到喊卡才能停，這點很重要，不要擅自決定。在導演喊卡前就停止錄音可能會毀掉那次拍攝，而且錯全在你身上，所以絕對不要這麼做。如果不確定，詢問一下是不是應該停錄了（通常會問：「要停嗎？」）或者直說：「還在錄喔！」避免每次都過早錄音或錄得過多，這會吃掉錄音媒介的儲存空間，不必要的檔案大小會造成後製人員讀取、轉檔和管理上的困擾。

■ 與拍攝對象工作

對白是現場收音的焦點，說對白的人有不同的稱謂。下面是鏡頭上的人物

與定義：

- **幕前人才**：這個通稱可以指明星或演員，也可以指專業的記者或發言人。
- **演員**：扮演劇本中角色的人，台詞是寫給他的。
- **明星**：有影響力的演員，明星的表演和參與是節目成功的關鍵。他是吸引觀眾到戲院的人。
- **記者**：通常出現在新聞節目中，記者會提供新聞報導並採訪人物。
- **播報員**：可能是配音員、體育賽事播報員，或是其他不需要出現在螢幕上的戲劇角色。
- **來賓**：採訪報導或故事的焦點，也叫做受訪者。
- **主持人**：節目的中心。主持人可能是提問者、播報者，或是吸引觀眾的明星。
- **拍攝對象**：一個故事或一個特定鏡頭中的焦點人物。

　　一般來說，這些幕前人才都會被當做皇室成員看待。他們不是真的有皇室血統，當然也不比其他工作人員優秀。不過他們擁有廣大的影響力與支持度，而且也是眾所皆知地會擺架子。

　　大家都聽過關於演員責罵工作人員、提出荒謬要求、憤而離場、搞砸工作氣氛的可怕故事。這不是常態，但確實也不時發生。如果你遇到這樣的人，要學著點頭微笑。你很難做些什麼來改善這種情況，但說錯話、做錯事很容易讓狀況更糟。

　　有位新聞人員曾經要求我把防水的布面膠帶貼到她的上衣，讓她看起來比較瘦。她很堅持這樣做，而且她是以經常打電話回公司抱怨工作人員聞名。很不巧的是，密西根州沒有足夠的防水布面膠帶能解決她的問題；不過我還是照做了，在她的上衣貼滿膠帶，直到她滿意。有些幕前人才會非常無禮地對待與鄙視別人，但你還是要笑笑地繼續你的工作。

　　導演負責管理演員，即使你有正當理由需要跟演員溝通，包括請演員台詞唸大聲點或輕一些等大小決定，都要先得到導演的核可。

　　尊重演員的隱私權。他們要準備表演、彩排走位與台詞，跟你一樣都需要專心工作。在要拍攝強大戲劇張力的場景時，保持現場氣氛中性、不被外界擾亂。當演員在醞釀他準備拿演技獎的死亡戲時，避免開玩笑。沒錯！我已經因為這個問題被罵很多次了。

　　避免跟演員要簽名，通常這是不允許的。在我職業生涯中，我可能只要過一或兩個簽名，是在我剛入行的時候；如今拿到製作人簽名的支票就足夠了。請求合照也要小心，有時候演員會對工作人員很熱情，拍攝結束後會跟大家一

起拍照留念，這時候就是好時機。但沒有允許千萬不要拍照，現場偷拍的人下次通常就不會再被雇用，特別是上傳到網路的照片又得到負評。

我曾經跟棒球傳奇球員小卡爾・瑞普肯一起工作三天（譯註：Cal Ripken, Jr. 是美國職棒大聯盟 MLB 球隊「巴爾的摩金鶯」的前游擊手，也是該隊隊史上最偉大的球星），搞笑的是我不是運動迷，根本不知道他是誰。那次是為了底特律一間汽車公司拍攝企業內部影片，我以為他只是隨便一位發言人而已。拍攝結束後，卡爾開始幫工作人員簽名，我悄悄地靠到燈光師身旁詢問為什麼大家都要拿發言人的簽名，他只是搖了搖頭。相同的經驗也發生在跟布瑞特・法爾夫（譯註：Brett Favre 是美式足球聯盟 NFL 球隊「綠灣包裝工」的傳奇四分衛）合作的時候，那年綠灣贏得了超級盃⋯⋯那又是另一個故事了。重點是，這些人可能在幕很有影響力，但一天結束時，他也只不過是一位在現場做著自己工作的人。請尊重他的隱私。

小卡爾・瑞普肯為工作人員簽名

■ 保密協議

NDA 是 non-disclosure agreement（保密協議）的縮寫。這是一份是你可能必須簽署才能加入製作團隊工作的法律契約。基本上簽完一份典型的保密協定，就代表你同意對製作相關資訊保密，包括不對外透漏拍攝現場演員和導演之間的爭執、手機相片、影片，以及重要的故事情節或轉折等。違反這項協議不僅會讓你損失大量金錢，也可能永遠毀掉你的工作。即使在沒有簽署保密協議的

情況下，推特跟臉書貼文都可能成為你職涯的終結者。把現場發生的事留在現場就好。

🎤**本節作業** 回想一些你曾經共事過卻很難相處的人，列出他們觸怒你的人格特質。現在，再列出你自己的人格特質中有哪些可能觸怒別人？要誠實回答。如果你怕別人會記住你清單上寫的東西，請用隱形墨水。最後問問自己該如何改進缺點，讓自己成為有趣的合作對象。請記得，通常會被雇用的工作人員都是因為能跟別人相處融洽，而不是操作器材的技術有多厲害。

20 關於娛樂產業

人們稱這行「娛樂產業」是因為它真的是一種事業。事業關乎賺錢，本質就是如此。拍電影的人想要實現願望，而娛樂產業是要把這些願望都變成金錢。製作費用會吃掉製作公司的利潤，而身為工作人員的你是製作費用的一部分，所以他們會盡可能壓低你的薪水。歡迎來到娛樂產業！

音樂、電影、電視等藝術工作不同於其他行業。人們對這些工作懷抱熱情，他們會盡一切努力成為行內的一份子，甚至藉由不支薪工作來跨越門檻。但不久後，這種熱情就會消失。別誤會我的意思，工作還是很有趣，但激情很快就會轉為單純的享受。

你的生涯演變可能會像這樣：

1. 拍片只是興趣

你開始崇拜這個行業，包括迷上電影或電視節目。很快地，你會開始逛消費級和專業級的電子器材商店，從平價器材玩起。你的夜晚與週末被業餘電影製作占滿，過不久你已經陷入狂熱之中，認知到你必須要以此謀生。現在你會摸索進入這行的方法，而這可能會引導你進入電影學院。

2. 進入這個行業

等到你從電影學院或實戰經驗中學習成長後，你會開始找尋任何可以實際到現場拍片的工作機會，開始打電話給所有你周遭的專業錄音師，看看有沒有可以免費幫忙的機會。專業人士勢必會表明他們對你的電影學位沒興趣，你需要的是更多實務經驗。接下來他們會告訴你要有耐心，要用自己的方式一步步踏入這行。你可能會對這看似冷酷的建議感到驚訝，而更堅決地想證明他們錯了。你會更努力，這些努力會有回報。最後你終於找到在現場實習或當製作助理的機會。

3. 低薪工作階段

你的好運來臨，開始有薪水可以領了。薪水不會很多，可能不夠維持生計，

但家族聚會時你可以吹嘘自己朝電影事業邁出了一大步。蜜月期不會持續太久，最佳狀況是一、兩年後你可以真正開始賺錢，進入一般的支薪階段。

4. 半專業階段

到了這個階段，夢想已經成真，跟好萊塢名人通電話這種事已經沒那麼大不了。你開始覺得公寓有點小，為了要找個新家，你需要一份不錯的收入。在這個階段之前，你的另一半總認為你的工作只是「興趣」，現在你開始覺得有必要去證明這是份認真的工作。你開始購買自己的器材，慢慢提高你的開價。

5. 專業階段

終於來到最後階段。現在你是專家了，開始不太想接低薪的工作，譴責「低薪／無薪」的徵人廣告。你對現場工作更有自信，最後一刻的突發狀況只會讓你會心一笑，翻翻白眼表示有完沒完，但不像十年前菜鳥時期那樣陷入恐慌之中。如今會有想進入這行的年輕人打電話給你，你會告訴他們你對他們的電影學位沒興趣，他們需要的是更多實務經驗。接下來，你會告訴他們要有耐心，要用自己的方式一步步踏入這行。這就是拍片世界的生命循環。

■接案

大多數錄音師都是自由接案者。自由接案的生活很有挑戰，但很值得。首先，你要做自己的老闆，真相當然不是如此，但這樣想會有趣一些。你永遠都要回應客戶。

接案工作不是吃大餐，就是鬧饑荒。你可能有幾個月忙到不行，但又有幾個月閒到發慌，我總是建議效法螞蟻的工作方式：有工作得做時就要做，因為冬天很快就來了。這個想法對我很管用，我不明白為何有些自由接案者不是很業務導向，他們從不回電話或回訊息，看起來對接案不是很感興趣。他們就像整個夏天都在玩樂的蚱蜢，冬天就得挨餓。對我個人來說，除非是假日，我絕不會拒絕工作，我會很快回覆電話跟訊息。只要我能做，我就接下案子，因為我知道經濟拮据的日子總在不遠處。

我被很多客戶列在電話名單的首位，只因為他們知道我會盡快回覆。他們告訴我原因時我很驚訝，我以為大家都搶著要工作，但很明顯我錯了。只要讓人家容易找到你，工作機會就會上門。

如果電話不響，那就主動拿起電話去問！我很積極打聽工作，我會打給客戶讓他們知道我接下來的工作安排，這樣他們就知道我什麼時候有空。如果你

想多多接案，就要認真做，光坐在那裡等電話響，並不能付清代繳的帳單。

自由接案者最好的廣告就是口碑。人脈是生存的關鍵。我做過最好的投資就是製作一盒要價45美元的名片，看起來很有派頭！我去到哪都會帶著，在皮夾、車內置物箱、聲音背包和我所有的機箱裡都放了一些。我身上一定有名片，直到今日，我還會不小心發現十五年前印的名片！

多參加同行的聚會、接案者的派對和其他的當地活動，跟人見面並分享資訊。加入你所在地區的臉書社團，關注城裡的大小事。無論別人目前狀況如何，都要保持禮貌和尊重。小小的製作助理也可能一夜之間變成握有權力的製作人！

多利用線上資源讓製作公司找上你，從這邊下手：

- www.Mandy.com
- www.ProductionHub.com
- www.RealityStaff.com
- www.Globalproducer.com
- www.iCrewz.com

大多數的自由接案者會互相幫忙，彼此推薦客戶，這對雙方都有益處。被推薦的人得到工作，推薦的人則是幫了客戶的忙——製作人不會忘了你曾伸過援手。這個圈子小、關係緊密，幫助別人也是遊戲的一部分，但絕不能搶走別人的客戶。如果你幫別人代班，不要遞你的名片給客戶，這很不上道，因為客戶嚴格來說是屬於你的那位同事。你應該告訴客戶，如果他們想再雇用你，請他們透過發案給你的人來連絡；如果被推薦的客戶想再找你，先讓你的推薦人知道，這是好事。有些接案者會偷走客戶，但他們最終會自斷生路，沒人會再願意推薦他們。報應很快就會降臨，做生意要有品。

■ 受雇

自由接案者有三種受雇方式。第一種是直接由製作公司雇用，你需要簽署交易備忘錄或合約。薪資發放公司會要你填工時紀錄表，或在支付款項前請你提交帳單。

第二種是由專營影視工作人員的人力仲介公司雇用。人力仲介做為製作公司跟自由接案者的中間人，他們會從你的日薪裡面抽成做為服務費用。倚靠人力仲介有好有壞，你可以透過他們得到更多工作，但每次工作都會被抽取一定比例的傭金。

第三種是被攝影師雇用，這在新聞採訪工作很常見。攝影師可能直接被製

作公司找上、或透過人力仲介得到工作。他們通常會談一筆固定的統包費用，包括器材租賃、攝影師本人和錄音師的工資。當製作案結束後，攝影師會遞交帳單給客戶，而你要把自己的帳單給攝影師。客戶會整筆支付給攝影師，攝影師再轉付給你。不只付款流程拉長，還有很多紙上作業。攝影師通常會在燈光部分報一筆固定費用。舉例來說，他可能總共在錄音師和錄音器材項目報了 450 元；如果你使用他提供的聲音器材，你就只能提交自己的日薪帳單，假設是 200 元，這樣原本 150 元租賃費的聲音器材就等於要價 250 元，相當有利可圖。可能的話，不管有沒有收取租賃費，我都會使用自己的器材。在跑轟機動的高壓情況下收音，很容易因為使用別人的器材而失誤。我熟悉自己的器材，寧可用自己信任的東西。多年來，我跟那些願意讓我用自己器材的攝影師有很多好的合作經驗，也跟他們收取了租賃費。他們大可以不必這麼做，但他們記得起步時的艱難。我會拿租賃費來添購更好的器材。如果你也這麼走運，就把幸運代代相傳下去。

■ 交易備忘錄

製作案正式開始前一定有紙上作業，稱做交易備忘錄，也就是錄音師與製作公司的實質合約。新聞製作因為工作通常只有一天，所以很少簽交易備忘錄。交易備忘錄會詳細約定日薪、超時工資、器材租賃、工作保險、交通費用、每日津貼、帳單付款規定等等。如果由錄音師負責預約其他相關人員（收音人員與收音二助），錄音師可以代他們簽署備忘錄。一旦跟客戶合作一段時間後，你會比較放心不用每次都簽署。然而製作公司如果才剛起步、第一次拍片或從未跟你合作過，雙方一定要簽妥交易備忘錄，以免在收費產生誤解。

■ 薪資報酬

當你終於決定要開張，此時你還沒有足夠的年資或經驗要求高報酬。你要一步步來。但相對地，如果你開價太低，別人不會認真看待、或者認為你不是一位專業人士。剛開始的價碼可從日薪一半以下起跳。

現在來談談怎麼做生意。錄音師的服務通常是以日薪計算，日薪是指在約定時數內工作的固定費用。一旦超過預定的工作時間就算超時工作。多數製作案的日薪以 10 小時為基準，有些電影製作會要求以 12 小時來計算一日工時。

日薪會因區域和製作類型而不同，下面是一些約略的費用參考：
你的收費應該要固定。製作公司可能告訴你他們無法負擔你的費用，有時候這

職位／項目	平均日薪	獨立／低預算電影的日薪
錄音師	$ 250 ～ $ 500	$ 50 ～ $ 250
收音人員	$ 200 ～ $ 350	$ 50 ～ $ 200
收音二助（助理）	$ 200 ～ $ 350	$ 50 ～ $ 150
器材租賃	$100 ～ $ 750	$ 50 ～ $ 200　　（美元）

說明：如果你在獨立劇情片團隊中看到對方請來了收音二助，快許個願吧，因為這是你的幸運日……

是真的，但有時候製作人只是想試試看能不能用較低的價錢雇用你，這就是講價的技巧。你的任務是把聲音錄好，製作人的任務是用最少錢把片拍好（例如：盡量用便宜的價格找到優秀的工作人員）。

你的工作是去賺錢！製作公司的工作是要省錢。

如果你以出賣自己的價碼聞名，消息會很快傳聞。你會發現自己一直在跟人討價還價。對方要你降個 50、75 塊這種話，成了一種只是為了節省開銷的話術，那些錢並不會真的影響製作的底線。製作人可能以窮為藉口，但實際上製作費的公定價已存在多年，他們早就知道費用範圍在哪。我知道有些人從不會降價，但他們好像一整年都排滿工作；我也認識一些為了得到工作而經常降價的人。到了年終，堅持不降價的人過得比較快樂、錢也賺得比較多。

每隔幾年左右，你的開價可以調高 5 至 10%，但要有心理準備聽到客戶的抱怨。一旦他們習慣付你固定價錢後，當你的工資調高，他們會覺得被忽視了。有的客戶會理解，有的會威脅不再用你，這個狀況很棘手。當你調價後，最好讓自己的技術跟著提升，盡你所能地多加練習、研讀書籍、看部落格文章，並提出一堆問題。客戶通常願意多付點錢找有經驗的人，而不會為了省錢去用沒經驗的人。

提高費用是無法避免的，但有一天你會跨過這一關！用極低的價碼起步，會讓你很難晉升到正常薪資。你現在可能很難理解這點，因為低價似乎讓更多工作上門。這也許是真的，但未來的你要是遇見現在的你，一定會很生氣。你的兩個靈魂會為了當初為何那麼快就出賣自己而陷入激烈爭執，未來的你會告訴現在的你有房貸，而那些用來買器材的小型企業借貸也還在償還當中。以前你發誓不會生的孩子現在正巴著你問可不可以去迪士尼樂園玩！這就是人生，遲早都會來。當它發生時，你會記得我現在對你說的，或許現在的你不認同，但未來的你一定會認為我說得對！

■ 超時工作

　　超時是指工作超過雙方約定的日薪時數，如果你的日薪是以 10 小時計算而你工作了 11 小時，你應該有 1 小時超時費用。超時費用一般是時薪的 1.5 倍，如果你收取 10 小時一天工資 300 元的話，時薪就是 30 元；超時 1 小時會是 30 元乘以 1.5 倍，所以你整天的工資會是 345 元（日薪 300 元加上超時工資 45 元）。因為是時薪乘以 1.5 計算，也稱做「1.5 倍工資」。有些工作人員會在超時的前兩小時收取 1.5 倍工資，第三小時增加成 2 倍。拍片很操，有時候可能會長達 16 小時！所以拍片前要記得強調超時收費方式，這些訊息一定要寫在你的交易備忘錄裡。

■ 整備時間

　　製作公司有責任給工作人員合理的整備時間。整備時間可能不太相同，但通常是 8 到 10 小時。在 10 小時的情況下，如果晚上 10 點收工，下個通告時間不能早於隔天早上 8 點。工會對整備時間有嚴格的規定，但很不幸地，很多獨立電影並不遵循這項規定，有時候你必須被迫接受這種狀況，特殊情況可能還會要求你通融一下。安全第一！你的安全比任何拍攝都重要。

　　有次我為 NBC 電視台（譯註：美國國家廣播公司 National Broadcasting Company 的簡稱）的突發新聞故事單元工作。這個工作需要我的團隊（也就是我跟我的攝影師好友威斯）在機場附近紮營，等待海外釋回的幾名戰俘抵達。我們知道當晚可能要在那過夜，所以帶了一些書、一台攜帶型電視跟一堆零食，我們在威斯的休旅車裡等了將近 23 小時！威斯跟我輪流睡覺，兩人都有好好地休息，所以沒有什麼危險。終於有消息傳來，戰俘們已經著陸了，我們衝過去要拍畫面時，他們已經在大家意識到之前就被帶走了。那天我們從 NBC 那裡賺到了大把鈔票。做為美國廣播員工與技術師協會（National Association of Broadcast Employees and Technicians，簡稱 NABET）的會員，我們有權利去申訴包括過度超時工作與用餐等問題；但切換到錄音師的身分，這是我單日賺過最多錢的一次。很多時候，新聞單位會送另一批輪替人員來避免工作人員超時，一切都取決於人員與當下情況。以前我總是期待超時發生，因為我想盡可能多賺點錢。如今年紀比較大了，我很樂意把這種機會讓給年輕人。

　　獨立電影似乎有自己的生態，拍攝時間常遠超過 16 小時。這很危險，很容易造成工作人員過度疲勞。收工要開車回家時這會是很嚴重的問題。電影《歡樂谷》（Pleasantville）的第二攝影助理布蘭特・赫胥曼（Brent Hershman）就是

這樣。那天他工作 19 個小時後,死於開車回家的路上。這個悲劇觸怒了劇組人員與工會,認為製作公司忽視拍片的安全。如今,工會對於超過建議時數,以及未提供適當整備時間的拍攝工作有相當嚴厲的處罰。

■ 半日工資

工資通常是按日計算,錄音師接案很少用時薪計費。工會來的工作能以小時為單位,有些會有每日最低時數規定。對於時間較短的工作,自由接案者可收取半日工資。半日工資的定義是少於 5 小時,時間一旦超過 5 小時,費用就變成以整天計算,所以 6 小時以上會以一日 10 小時來計算。雖然只用了平常時間的一半,錄音師普遍會收取 75% 的日薪做為半日工資。舉例來說,你的日薪如果是 300 元,半日工資就是 225 元。

我知道有些錄音師就算只工作半天也不會降低收費,客戶之所以願意付給他們全天的工資,是因為錄音師的時間已經被當天的案子占去,通常無法再接另一個工作。另一種種況是雙重支薪,意思是你同一天接超過一份工作,這真的賺很多。如果按照前面的收費標準,兩份工作都收取半日工資 225 元,10 小時結束後你就賺了 450 元,而通常一日 10 小時的薪資也不過 300 元而已。

雙重支薪的工作安排要非常小心。你必須確定第一份工作準時收工。如果第一份工作超時了,第二份工作就會遲到。舉例來說,我曾經做過相當多《早安美國》的直播工作,這個節目是早上 7 點到 9 點播出。如果當天直播在早上 7 點 15 分開始而且只播出 5 分鐘,那我可以在早上 8 點就收工回家。如果別的拍攝需要我在早上 9 點抵達現場,我知道我能結束第一份工作再準時出現,這是不會出錯的行程安排。

在我還年輕又愚蠢的年紀,有一次我決定連排四份工作。第一段工作從早上 7 點到下午 5 點;第二段要熬夜從晚上 7 點到早上 5 點;第三段從早上 5 點到下午 5 點;第四段其實是第二份工作的第二晚,一樣從晚上 7 點到早上 5 點。這些工作像在滾雪球一樣,愈滾愈大。我原本是先答應兩個跨夜的工作,然後才接到第一天的拍攝,接著是隔天另一份工作。那時我才剛起步,四份工作加起來等於能在 48 小時內淨賺 1000 元,賺到這筆錢就可以支付我的房租與設備!我怎麼有辦法拒絕?

第一個 24 小時很輕鬆度過,我在拍攝現場四處跑,感覺很棒。到了第二天早晨,整個地球上已經沒有足夠的咖啡能讓我保持清醒,非常可笑!我在第三份工作超級長又無聊的訪談中打瞌睡,幸好攝影師人很酷,很同情我這個年輕的貪心鬼。我還記得從瞌睡中瞄到他搖搖頭笑著;然後我重新振作,有點尷尬

地完成了第四份工作。幾天之後，我早上醒來發現不太舒服，就像宿醉那樣難受，我發誓再也不這樣做了。掌握自己的步調，雙重支薪是很好，但可能一不小心就讓你陷入麻煩當中。

■ 出差

半日工資一般會發生在出差交通日。出差期間除了日薪外，交通日的標準做法是收取每日津貼（per diem，拉丁文，意思是「每一天」）。每日津貼包括發生在出差期間的雜支開銷，像是餐費這些，但不包括交通費（計程車費、行李託運與停車費）。這些開銷的收據必須跟著帳單一起提交出去，所以要好好保管！沒有收據的帳目通常就不能報銷。有些製作公司會在出差前給你每日津貼的現金或支票，有些會在提出帳單請款時核定支付。製作公司應該要預約住宿交通並支付你的所有交通費用；無論何時，你都不該用自己的錢來支付這筆款項。如果製作公司要求你這樣做，你要堅決說「不！」，這是一個非常犯規的問題，也預示著某些危險。

■ 為「好名聲」工作

獨立電影製片人最常保證兩件事。第一是答應把你的名字放入片尾的工作人員名單，這很重要！你的名字當然應該放上去——你可是參與了這部電影的製作啊！第二是他們保證下次拍電影會找你，通常這是指「大片」，但不要只因為可能是「大片」，就被說服加入。幾乎每一位電影製片人都曾這麼說過，「這次幫幫我，下回我拿到大的電影製作案一定記得找你！」說真的，每位我合作過的獨立電影製片人都這麼說過，我相信他們是真心的，但那不重要。如果他們真的拿到了「大片」，他們可能被迫去雇用工會裡的 A 級工作人員。如果你剛好就是，那很好，不過那也只是另一樁生意而已。「大片」也是照你的一般日薪來付費。然而只要想到因為參與其中所帶來的一些好處，就讓人情不自禁。不要對你的生涯規畫存有過度幻想，要明白這些都是以努力工作為前提。

完成某些工作，讓人們認可你的技術這點很重要。這可以藉由參與風評好的製作案來達到。免費幫忙是一把雙面刃，能夠累積經驗沒錯，卻也削減了靠這行維生的專業價值。說實在的，除非你有在其他製作案工作的經驗，不然沒有人雇用你進入專業的拍攝團隊。這就跟青少年想找份工作賺錢買車的困境一樣；他們需要開車去工作，但付不起買車的錢，除非他們已經工作賺到了錢。

獨立電影製片人會為了讓你去幫忙拍片而說任何話。他們孤注一擲，滿腔

熱血，但口袋全是空白借據。我不是要打擊獨立電影，我愛獨立電影，一有機會也會幫助他們。我不求回報地幫忙，並以很少的費用或免費出借我的器材。他們有強烈的意圖，但沒有足夠的實戰經驗，不了解在開拍前就應該要籌好所有資金。那種抱著只要電影開拍後、資金就會到位的錯誤想法，不只是藝術上的自殺，對辛苦的工作人員也很不公平。重點是要去了解你即將投入的領域，希望我的一些經驗能幫助你了解獨立電影。這個事業並不穩定，但你可以參與很多很酷的電影。在獨立電影的商業層面外，拍片現場還可以建立豐富的人際關係，這些遠比從電影中獲取的酬勞還有價值。

■ 器材租賃費用

　　器材租賃費用通常不會涵蓋在你的日薪當中。有些錄音師會被找來操作製作公司或攝影師提供的器材；有時候對方會期待錄音師自己帶器材，或從出租公司租一套器材。租賃費，也就是器材租金，包含混音機、吊桿麥克風／收音桿、一對無線領夾式麥克風、耳機、必要的線材及轉接器這樣的新聞採訪的基本設備收費通常從每日 75 元至 150 元。電影聲音設備租金從低預算電影等級的每日 200 元，到需要較多種器材、高預算製作的每日 600 元以上不等。以某些工作來說，你能夠從中賺到的租賃費甚至還高於日薪！如果製作公司要求使用不在標準租賃設備內的其他器材（通常是額外的無線設備），他們必須額外支付這些項目的租金。大部分出租公司都有提供以週計價的方式，每週租賃費是每日租賃費的三倍。

　　不同城市和不同國家都有各自的整套出租行情。剛進這行時，要去尋訪你工作區域附近可接受的設備租賃價格，不要削價競爭。儘管他們是你的競爭對手，但你們同在這一行，收費最便宜不僅會害了自己，也破壞了行情。維持一定的收費是對自己及其他人的基本禮貌。

　　器材出租公司會要求出示保險才出租器材，所以製作公司需要提供保險證明給對方。避免代表製作公司使用你的個人保險。製作公司確實可能會替你支付保險的自付額，但他們不會管你每年遞增的保費！製作公司的保險證明必須把出租公司列為附加被保險人。如果是你的器材被租用，你也應該列為附加被保險人。所有事情看似繁瑣，卻都是基本做生意的注意事項。器材可能損壞遭竊，如果還未曾發生在你身上，做好心理準備吧，這遲早會發生！狀況發生時，唯一能依靠的只有白紙黑字簽名的那張承諾。

　　外面世界有很多騙子，他們會利用你的善心。偶爾免費借人器材是沒關係，但如果客戶知道你願意免費提供器材，他們就會期待下次也照辦。切記，這是

「娛樂產業」，不是「慈善事業」。

■ 取消工作

「表演必須進行下去」不只是一句鼓勵表演者的口號，也是電影工作者的生活方式。其他行業的員工請病假時，事情還可以進行。速食店負責炸物的廚師感冒不到，壓力會落到另一位廚師身上，承受雙倍的責任。但如果因為錄音師卡到其他拍攝而取消工作，所有事情會亂成一團。工作人員不像炸物廚師，他們有特定職責，而且這種人才很少，在電影這行裡沒聽過有人請病假的事。在我從事現場錄音這麼多年的經驗中，我只取消過幾次工作。當我真的必須取消工作時，我會在打電話給客戶前先確認能找到可信賴、有水準的錄音師來頂替我。沒有先找好代班就打給客戶，告訴他們你沒辦法現身的做法很不可原諒。

我永遠忘不了有次打電話給客戶，告訴他們我在急診，隔天沒辦法工作。雖然我已經找好代班人選，但客戶很生氣地告訴我，他們找我是因為我的技術，他們不知道代班人的技術夠不夠。即使我已經跟那個客戶合作了至少數十次，他們真的從此就不再打來找我。那已經是將近十年前的事了，那次之後我再也沒跟他們說過話。如果你打給製片經理說你的手臂骨折現正人在醫院，而他回答：「那你今天會晚點來嗎？」時，不用太吃驚。當你受雇於一個案子，你就等於跟這個工作結婚了。忠於你的客戶，工作自然會變多，你的名聲也會變好。取消工作會導致你失去工作，而且有損名譽。

工作取消的方式是雙向適用的。有個不成文規定，如果客戶在工作前 24 小時內取消拍攝，他們有責任要支付你全薪。因此，客戶可能會打給你並請你先「保留」一下，意思是他們那天打算要工作，但如果有別的公司也想雇用你，他們有優先權；如果工作真的取消，他們會打來通知「釋出」這個機會，以避免取消的費用。也許客戶會給你一個「確切」的工作預約，意思是他們確定要在某個特定日子雇用你，你應該為此拒絕其他的工作邀約。我只遇過一個客戶沒支付取消費用，可能他們是外地來的，反正就是沒支付帳單。我的所有客戶都一定會付取消費用，即使沒有簽署任何確切的文件。我真的不建議跟好客戶為了取消費用起爭執，但如果他們經常取消工作，你可能會失去來自其他客戶的收入。

■ 付款方式

帳單的標準付款期限是 30 天，意思是帳單應該要在工作後 30 天內全部付

清。有些製作公司喜歡玩文字遊戲，他們會在收到帳單後 30 天才付款，而不從工作履行後算起。有些電影公司會透過薪資發放公司來付款；有些會在每週完結時開支票付款。如果你做的是長期製作案（超過一週），每週結束時應該遞交帳單。有些錄音師會對其他州的新客戶採取不同政策。要求別州新合作的公司在工作日前先付款，以確保收到款項。這樣的情形並不罕見。

你可以提供客戶兩種收費方式。第一種是以用進出時間為標準，意思是從你離開工作室起就開始計費。如果人力仲介或製作公司需要你過去拿取或準備拍攝器材時，時間通常會從你抵達他們公司開始算起，然後在一天工作結束、把器材歸還後結束。另一種方式是在你抵達拍攝現場時開始計費，意思是把抵達拍攝現場視為上班，離開拍攝現場視為下班。如果一天之中有多個拍攝現場，那麼直到你離開最後一個拍攝現場前，都算在工作時數內。交通時間與油資費用通常適用於需要前往 50 英哩外拍攝的案子。無論你選擇哪種計費方式，都應該在拍攝前讓客戶了解這點，最好要以書面方式記下（電子郵件或是簡訊就已足夠），發生計費爭議時才有憑據。

有些客戶可能會問你願不願意在一天工作開始前就先上工幾小時、或工作結束後繼續工作幾小時，並仍以標準一日的工資計算。有些情況下這樣的要求還算合理；但有時候，鏡頭之間的停機時間也應該算入工作時間。這些差異要視製作的類型，以及你跟客戶的關係來決定。

超額里程、停車費跟其他雜費的收據應該跟帳單一併提交，保留這些收據的影本以免正本在郵寄過程中遺失。不過，現在大多數帳單都是透過電子郵件來傳送，因此要避免送出可編輯的文件，以免遭到更改。使用 PDF 檔能確保文件不會再更動。

■ 收集單據

拍片的樂趣之一是追蹤帳單進度。有些客戶在雇用人時很快速，但付款很慢。這很令人難過，也很現實。你不惜一切代價想跟客戶保持良好關係，卻可能意味著要等待未付款的帳單。付款的標準期限是 30 天，但通常真正到款會落在 45 天左右。如果你在第 31 天打電話給客戶要求付款，客戶會有點焦慮，最好對他們包容一些。比較不幸的是，你的房東仍然會在月初來敲門、要你付房租，事情就是這樣。

獨立電影製片人很容易因為超支而臭名在外。這可能是因為對會計作業馬虎、不預期的花費，或是膽怯的投資者退出。不管怎麼說，最後都是工作人員的費用被犧牲。我參與過朋友執導的幾部電影，他們非常想付我錢，但不知為

何始終付不出，這並不一定是他們的錯，那不重要。重點是一週結束時真的領不到薪水。為了挽救友誼與保持業務往來關係，我開始在答應獨立電影工作前預先收費。每當我違背自己訂下的政策時，最後都變成要為錢而戰，成為一種後期工作。如果沒有預先付費，我不會幫獨立電影工作，如果他們只能付 50% 的錢，我會去做，但直到款項付清前我不會釋出最終版的混音。製作人會答應你能拿到錢，對你甜言蜜語，甚至會用較激進的手法，在你要求簽署交易備忘錄時假裝被冒犯而生氣。總之底線是：講歸講，但是在商言商。工作不是為了幾句好聽的話，而是為了賺錢。沒有錢就沒有聲音。

在我的職業生涯裡，雖然偶爾要努力爭取才能拿到錢，但慶幸沒有遇過完全不付錢的人。準時出現在拍攝現場、賣力工作，最後得到的是製作公司遲發幾個月的工資，真的很叫人沮喪。我拿過最遲發的薪水是幫一部獨立電影工作，這部片後來在百視達（譯註：Blockbuster 國際連鎖錄影帶出租店）成績不錯並在幾家電影院放映過。片名還是保留不公開的好，加上劇本是我朋友寫的，線索應該夠多了……。

那部影片的製作人看似是個好人，我跟他工作過兩次，兩次都很晚付款。第三次合作電影時（我知道我是個笨蛋），我們協議在每週結束時付薪水，他也同意我的混音成品在付款完成前不會釋出。在付款方式上，我指名要現金，因為之前他有過跳票的紀錄。他想說服我這次會不一樣，有資金雄厚的投資者做後盾。我還是小心翼翼地進行這部電影的錄音工作。

拍攝幾週後，果然不出所料，拍片現場開始傳出製作公司花光資金，大家週五會拿不到薪水的消息。製作公司最想要的是影片和聲音，我因為握有聲音檔案，所以沒有很焦慮。如果製作公司不發薪，我有籌碼可用來確保我跟我的組員有錢可拿。

那個週五成了漫長的一天。製作公司很明顯準備讓工作停擺，最後一天他們急著想拿到所有素材。當天工作結束時，我把錄下的數位錄音帶調包成空白帶，提防事情變棘手，畢竟我在底特律市區工作，那裡什麼壞事都可能發生。製作人知道他們還有首歌要配上舞蹈演出，需要我釋出音樂帶，可惜的是我沒那個意願。

其他工作人員沒被告知製作公司要破產了，所以製作人把我拉到一邊，塞給我一張支票；但那之前，所有的款項都是用現金支付，我馬上就意識到情況變嚴重了。他要求我給他們錄音帶，我當然也提醒他，雙方協議在錄音帶釋出前要付清我跟收音人員的現金工薪。製作人被惹怒了，他提高音量威脅我。談了一陣子之後，我收下支票，答應支票兌現的隔天要釋出錄音帶。他滿頭大汗，

眼裡帶著恐懼地同意了這件事。

隔天銀行通知我製作公司的帳戶沒有足夠的金額可以兌現支票，我並不意外，所以還是沒交出錄音帶。接下來幾個月，我收到好幾次製作人打來幹譙的電話，要我交出錄音帶讓剪接師能開始剪接。我拒絕了，同時也很好奇他沒有錢要怎麼請剪接師。然後事情再次重演，剪接師可能也不知道拿不到錢。威脅的電話響了好幾個月，我們都知道沒有聲音的電影將胎死腹中。他別無選擇，只能開出提高價錢的協議，最後他終於付錢了。

我拿到這筆錢是在拍攝結束整整 365 天後。我們相約當晚在一處停車場碰面，像做毒品交易那樣，他跳進我的車裡拿給我裝有現金的信封袋。我點完錢後從座椅下拿出錄音帶給他，交易完成。見面時間很短、氣氛良好但沒什麼對話。從此之後我們也沒聯絡，我想這樣我們兩人都會開心點。最後江湖上的傳聞是，很多工作人員都沒拿到薪水。

我要特別說明的是，我堅持我的收音人員必須也拿到錢，否則不釋出錄音帶。從某方面來說，製作人只想付我錢，但那對收音人員不公平。他信任我，他是我的工作夥伴，一個好的錄音師一定會照顧好自己的團隊。

■ 拒絕客戶

遠離那些承諾會付錢，卻經常遲付或拒付超時工資的客戶，這對商業往來不是好事。絕不要告訴客戶你不想為他們工作，這個說法不好；你應該在他們打電話預約時就告訴他們你沒空。幾次之後，他們就會將你從經常往來的名單上剔除，去找別的錄音師。

最近我才從遲付工資的客戶那裡拿到我的錢。有一間頗大的製作公司以遲付帳單出名。在好幾次 45 ～ 60 天的漫長等待後，我開始覺得有點被壓榨了。壓死駱駝的最後一根稻草是逾期將近 60 天的帳款，我指的是款項本來就有 30 天內必須支付的規定，額外又逾期 60 天，等於工作完成後有將近 90 天我都沒收到款項。

我第二次打電話給他們的付款部門，還是得到推託之詞，會計說：「先生，我已經拿到你的支票，就在我的桌上，今天會寄出去。」所以我假裝下午剛好要到他們公司附近，很樂意順路過去拿支票，幫他們省掉郵資。電話那頭瞬間陷入一片寂靜，停頓很久後，會計聽起來比我更火大，告訴我那會違反他們的規定，經理必須批准並簽署那張支票才行。然後她掛掉我的電話。那是我拿到付款幾週前發生的事，他們經理的簽字墨水想必很久才能乾。我再也沒跟他們合作過，因為我不願意。他們也曾打電話來敲時間，但我總是表現得很忙。實

際上是我開除了這個客戶。

希望你在工作中能填滿無數很酷的回憶與故事，幫助你沖淡那些不好的經驗與必須面對的棘手付款問題。要像坐雲霄飛車一樣，一定要全程把你的手腳都放在車內。

🎙**本節作業** 對你居住城市內的電影、電視業做些調查，列出可以投遞履歷的在地製作公司名單，與自由接案者和器材出租公司聊天，了解區域內的行情。在你讀完這本書後，這些筆記會幫你進入這行，不要擔心，叔快接近尾聲了！

That's Wrap!

21 殺青！

這本書可以總結成幾句話：**選擇正確的麥克風、把麥克風放在最佳收音位置、錄在正確的音量上，並且處理不要的背景雜音與殘響。錄出乾淨、一致且清晰的對白。**如果每次你走進拍攝現場都有把這段話放在心上，你會帶著最好的聲音離開。

你會面對無數的困難，這本書已經試著涵蓋最常遇到的問題。但你要了解沒有任何狀況會完全相同，永遠都會有新的挑戰。藉由了解你的目標、你的器材、你在製作中的角色，你很快就能熟練工作，成為一位受客戶信賴的錄音師。

有些錄音師可能會同意書裡所說的每件事，但狀況並非完全如此。我在從事製作的生涯中學到，解決問題的方法不會只有一種。如果你詢問十位不同錄音師他們怎樣錄同一個場景時，你會得到十種答案，每一種方法都很可靠而且合理。只要確保自己在過程中壓力不會太大，應該聚焦在成果上。你錄音的成品是否乾淨、一致且對白清晰？如果不是，你必須重新思考工作的過程。

在你想趕快開始使用酷炫的器材之前，我還有些話想說，希望對你的錄音之路有所幫助。

有一種拍片文化是無法從書上或教室學到的，無論我想在這本書裡面放進多少資訊，還是無法解釋電影拍攝現場的節奏，或者無法言傳的語言；然而那是一種工作人員都能了解的氛圍，也就是工作的流程。有點像是樂團在舞台上演奏得好好的，突然間開始即興起來那樣，你可以藉由讀吉他譜來學習歌曲，但直到其他樂團成員一起演奏時你才會感覺到歌曲開始有生命。拍電影也是這樣，它不像排行榜前 40 名的流行歌曲，倒像是爵士音樂，是藝術與科學的結合。你可以在書上學到科學，但必須實際去操作旋鈕、去拿收音桿，跟別的工作人員通力工作，才能真正理解電影製作的藝術。實作是唯一能增進功力的方法，光讀這本書絕對不夠。

每當你有懷疑時，就勇敢提出問題吧！這在你職涯的起步階段很有幫助，如果你不明白一個詞彙或看似數不完的拍片術語簡稱，開口問就對了。我用來了解事情與提問問題的其中一種方法就是去詢問不同的人，你會驚訝地發現許多人真的不知道他們在講什麼。到處問問，從其他工作人員那裡得到一個普遍

的共識。記下你學到的新事物並列出你尚且不懂的地方，在網路查找資料或加入臉書的錄音師群組發問。

持續關注技術而非科技。科技會改變，但技術不會。告訴自己不要被閃著炫麗燈光、很多旋鈕跟按鍵的最新器材誘惑了。只要有適當的時間跟顏料，任何藝術家都能畫出西斯汀教堂。相較之下，電影製作更接近在短時間內用五金行買來的廉價顏料去畫西斯汀教堂。運用書裡的提示和訣竅，從這裡出發，用你已經有的工具就可以錄出好聲音！一頭栽進去，並且從錯誤中學習。

記住，不要分什麼是壞經驗、什麼是好經驗，這些通通都是你的經驗。把困難的案子當成是「學習經驗的機會」。你會犯錯，可能因為你打了幾通電話就讓事情變糟了；導演不把你看在眼裡（抱歉，出版社不讓我罵髒話）；攝影指導甚至給你取了討人厭的綽號……把這些視為樂趣！不要氣餒，繼續往下個地點錄音，那邊可能有更有趣、更刺激的事物等著你！

錄音師的工作很冗長乏味。為了在這行工作而犧牲個人喜好確實是很棒，你會有無法預期的工作行程，家庭時間變得很寶貴，你的工作夥伴很快會成為另一群家人。有時候你得為了拿到薪水而奮戰，但有時候你也會花錢如流水。你的錄音作品會保存在百視達架上的暢銷電影、或是數十年都受到粉絲愛戴的電視節目中。

如果你擁有《神鬼奇航》（Pirates of the Caribbean）傑克船長那樣的自由靈魂，你會很高興這份工作「每天都不一樣」。你可以到外地出差、遇見很棒的人、跟明星閒聊，以及結交很多朋友。有一天你可能會發現自己在上百萬人，甚至上億人收看的突發新聞中出現。你也會在工業園區後方的辦公室，花無數個小時聽老闆談論車輛轉向柱裝到儀表板上要用的特定螺絲有多重要。這就是錄音師的生活 —— 要不習慣、要不就離開它。如果你選擇要走這條路，就要學會享受每個片刻，包括收集環境音的每一分、每一秒。

🎙**本節作業** 在你開始連絡當地的製作公司詢問工作機會前，先做些獨立製作案。剛開始，自願幫忙沒關係，但不要變成工作常態。記住了，這是娛樂產業！

致謝

我從來沒有機會真正成為搖滾明星,這就當做是上台領獎的小抄吧:

感謝 KDN 製作公司的 Bill Kubota 和 Dave Newman,當年願意雇用一個剛從電影學院畢業,初出茅廬,狂妄不羈又一頭長髮的小子;

感謝我的好友 Gary Allison、Scott Clements、Fred Ginsburg、Colin Hart、Michael Orlowski 和 Jamie Scarpuzza 等人的專業協助、幫忙查核內容、還有給我許多關於這本書的好點子;

感謝編輯 Gary Sunshine 的專業加持,讓這本書的文字唸起來不會像小學五年級生那樣幼稚;

感謝爸、媽長久以來的支持,即便他們還是不太曉得我到底是靠什麼維生;

感謝 Tracy,我最好的朋友(最親愛的老婆),總是能把我的神經質和瘋狂想法,還有日常所需照顧得很好,讓我始終能夠完整;

感謝我的兒子 Sean,全心全意、天真地相信我是世界上最酷的老爸;

最後,感謝上一本書《音效聖經》所有讀者的支持,謝謝你們鼓勵我繼續寫作。

感謝你們所有人為我的生命注入正面能量,你們太棒了!

中英詞彙對照表

中文	英文
英文．數字	
AES 美國聲音工程協會	Audio Engineering Society
.BWF 檔（廣播波形格式）	broadcast wave format
ADR 事後配音 （自動對白替換、自動對白錄音）	automatic dialog replacement, automatic dialog recording
BNC 端子	BNC connector
EBU 歐洲廣播聯盟	European Broadcasting Union
CF 卡	compat flash card
MS（中間—側邊）麥克風	mid-side mic
PA 系統（公共廣播擴音系統）	PA（public address）system
Pin （接腳）	pin
PZM 音壓式麥克風	pressure zone mic, PZM
RCA 端子	RCA（Radio Corporation of America）connector
S/P 數位傳輸介面	Sony/Philips Digital Interface Format, SPDIF
SD 卡	secure digital card
SMPTE 電影電視工程師協會	Society of Motion Picture and Television Engineers
VU 表（音量單位表）	VU Meter, volumn unit meter
XLR 端子	XLR connector
八木天線	yagi antenna
三比一定律	3:1 rule
3 畫	
大特寫	extreme close-up
子混音	sub-mix
子群組	subgroup
小蜜蜂	body pack
工作人員名單	credit
干涉管	interference tube
4 畫	
六角扳手	Allen wrench
分貝	decibel
分配放大器	distribution amplifier
分集式接收器	diversity receiver
匹配器	matchbox
反相	out of phase
心型指向	cardioid
手持麥克風	handheld microphone
毛片	dailies
5 畫	
半日工資	half-day rate

卡（停）	cut
卡特里尼夾	Cardellini clamp
可變中頻	sweepable mid
台車	dolly
四分之一波長天線	1/4 wave or quarter-wave antenna
四芯線	quad cable
外景用混音機	field mixer
失真	distortion
平方反比定律	inverse square law
平台式剪接機	flatbed editor
平行供電	parallel powering
平板拖車	rig and tow
平面式麥克風（界線式麥克風）	boundary microphone
平衡導線	balanced cable
由下往上收音（挖冰淇淋姿勢）	scooping
立體聲音軌	stereophonic, stereo
立體聲麥克風	stereo microphone
立體聲錄音機	stereo recorder
6 畫	
丟格	drop frame, DF
交互調變	intermodulation
交易備忘錄	deal memo
交流電	AC power
交流轉直流電源轉換器；牆上適配器	AC to DC power adapter, wall wart
伏擊式採訪	ambush interview
全指向性	omnidirectional
吊桿式麥克風	boom mic
吊桿收音員	boom operator
同步（聲畫合板、對同步）	syncing
同步盒	sync box
同軸電纜	coaxial cable
回授	feedback
回復時間	release time
回傳監聽訊號	monitor return feed
回話	talkback
回聲	echo
多功能麥克風	all-purpose microphones
多軌錄音機	multitrack recorder
多音軌	polyphonic
字幕聽打	transcription
宅錄錄音室	home-recording studio
收音二助（助理）	utility person
收音桿	boom pole

收音距離	reach
有線	hardwire
耳塞式耳機	earbuds
耳罩式耳機	circumaural headphone
耳道式監聽	in-ear monitor, IEM
耳機監聽控制	headphone control
耳機擴大器	headphone amplifier
自由跑動	free run
自動音量調節	auto level control, ALC
自動增益調節	auto gain Control, AGC
7 畫	
位元深度	bit depth
低頻削減濾波器	low cut
吸血鬼夾（翻領式麥克風夾）	vampire clip
吹塵器	air duster
均一點	unity
批判式聆聽	critical listening
抑制區	rejection zone
每日津貼（零用金）	per diem
角度極性	angle polarity
防風毛罩	wind furry
防風套	windshield
防風海綿	foam windscreen
8 畫	
取樣頻率	sample rate
定位	cueing
底噪	system noise
延遲	delay
拍板	clapboard
放大器	amplifier
氛圍循環	ambience loop
泛音	harmonic
直接音	direct sound
直接輸出	direct out
空間音	room tone
空間感	perspective
近接效應	proximity effect
附屬音	sub tone
雨人	Rain Man
非平衡導線	unbalanced cable
非線性剪輯	none-linear editing, NLE

9 畫	
保密協議	non-disclosure agreement, NDA
信賴監聽	confidence monitoring
削峰	clipping
前級放大器（前級）	preamplifier（preamp）
前製會議	preproduction meeting
封閉式耳機	close-back headphone
建立鏡頭	establishing shot
後設資料（詮釋資料）	metadata
拾音頭	capsule
指向性	directionality; polar pattern
星鉸四芯電纜	star quad cable
毒刺線	stinger
甚高頻	very high frequency, VHF
相位交錯系統	phase alternating line, PAL
相位抵消	phase cancellation
相位埠	phase port
背景人聲	people walla
重拍軌	thump track
限幅器	limiter
音軌推桿	channel fader
音效	sound effect
音能	acoustic energy
音量	volume
音像方位旋鈕	pan pot
音像定位	pan
音影	acoustic shadow
音調	pitch
音頻產生器	tone generator
音壓	sound pressure level, SPL
音壓式麥克風	pressure zone mic
飛船型防風毛罩	windsock
飛船型防風罩（齊柏林）	blimp（zeppelin）
10 畫	
倒板	tail slate
哼聲抑制器	hum eliminator
振幅	amplitude
振膜	diaphragm
旁白	voiceover
時間碼	timecode
時間碼拍板	timecode slate
時間碼相容表	Timecode Compatibility Chart
時碼產生器	timecode generator

時鐘時間	time of the day, TOD
消費級音訊輸出	tape out
特高頻	ultra high frequency, UHF
疼痛閾值	threshold of pain
真分集式接收器（純自動選訊接收器）	true diversity receiver
純電容式麥克風	true condenser mic
純電容式槍型麥克風	true condenser shotgun
衰減器；衰減鍵	pad
訊號流程	signal flow
訊號衰減	signal degradation
訊噪比	signal-to-noise ratio, SNR, S/N
迷你麥子彈	lav bullet
迷你麥兔毛罩	lav furry
迷你麥轉接頭	lav connector
逆接地轉接頭	ground lift
配樂拍攝	playback, sound playback
高心型指向	hypercardioid
高通濾波器	high pass filters, HPF
高頻波	high frequency wave
11 畫	
假電池	dummy battery
偏壓技術	Bias technology
側面收音	side-address
偶極天線	dipole antenna
副導演	assistant director
動圈式麥克風	dynamic mic
動態範圍	dynamic range
區域	zone
參考音	guide track
參數型等化器	parametric equalizer
基板	back plate
密部聲波	compression (sound wave)
座談專訪	sit-down interview
彩色條紋訊號	color bar
掃頻器	frequency scanner
掉格	dropped frame
接地	ground
接頭（端子）	connector
推車型混音器	cart mixer
推車電池	cart power
旋鈕式音量控制	pot fader
混音軌	mix track
混音機	mixer

現場音	production sound
現場配音	on-set ADR
現場錄音	location sound
甜蜜點	sweet spot
疏部聲波	rarefaction (sound wave)
移動對白	traveling dialog
軟式隔音罩	barney
都卜勒效應	Doppler effect
頂端收音	top-address
麥克風技巧順位	Hierarchy of Microphone Techniques
麥克風級	mic level
12 畫	
備份媒介	backup media
備份錄音機	backup recorder
單一指向	unidirectional
單系統	single system
單音軌	monophonic
單獨監聽	soloing
報板	marker
場記	script supervisor
場景	scene
媒體訊號分配盒	press box
插入損失	insertion loss
插入鏡頭	insert shot
插件	plug-in
插話式監聽回送系統	interruptible feed back, IFB
智慧型拍板	smart slate
殘響	reverberation
減去主體後的混音訊號	mix-minus feed
測試麥克風	test mic
無丟格	non-drop fram, NDF
無線中繼	wireless hop
無線接收器	wireless receiver
無線發射器	wireless transmitter
無線電干擾	radio frequency interference, RFI
無線電頻率	radio frequency, RF
無線對講機	walkie-talkie
無線監聽對講系統	Comtek system
無聲鏡頭拍攝（沒有聲音）	M.O.S.
無響室	anechoic chamber
畫框範圍	frame line
發射轉接器（方塊）	plug-on transmitters /cube

等化器	equalizer, EQ
等響度曲線	equal loudness contour
筒形轉接頭	barrel connector
虛擬中央	phantom center
虛擬電源（幻象電源）	phantom power
視訊輔助	video assist
貼耳式耳機	supra-aural headphone
超 16 釐米	Super 16mm
超心型指向	supercardioid
跑轟戰術	running and gunning
鈕扣型麥克風	pin mic
開放式耳機	open-back headphone
間接音	indirect sound
集音盤	parabolic reflector
集體線	snake
13 畫	
傻瓜型拍板	dumb slate
匯流排	bus
塞音	plosive
微調控制	trim control
感應式助聽系統	inductive hearing systems
感應線圈	induction loop
業界標準	industry standard
極左 / 極右音像定位	hard panning
極性切換開關	polarity switch
置入式同步	jam sync
補充畫面	B-roll
跳離鏡頭	cutaway
隔離變壓器	isolation transformer
電子現場製作（多機現場作業）	electronic field production, EFP
電子新聞採訪（電子新聞採集）	electronic news gathering, ENG
電池分配系統	battery distrubution system
電容式麥克風	condenser mic
電能	electric energy
電視村	video village
電源逆變器	power invertor
電源濾波器	power filter
電話連線訪問	speaker phone interview
電話端子（TS 端子、TRS 端子）	phone connector
電磁感應	electromagnetic unduction, EMI
預先倒帶	pre-roll
預錄緩存	prerecord buffer

14 畫	
圖場	field
實體路徑	physical path
對白 / 背景聲的比例	dialogu/background ratio
對軸	on-axis
對數週期天線	log-periodic dipole antenna, LPDA
幕前人才	talent
槍型麥克風	shotgun mic
監製	executive producer
監聽	monitoring
監聽選項	monitor selection
福萊柴爾──蒙森曲線	Fletcher-Munson Curve
網路電台（播客）	podcast
赫茲	hertz, Hz
輔助輸出	aux output
領夾式麥克風	lavalier mic
15 畫	
劇情片	feature film, features
增益	gain
增益分層	gain staging
增益控制	gain control
增益旋鈕	gain fader
影格率	frame rate
影視工作人力仲介公司	crewing agency
數位音訊工作站	digital audio workstation, DAW
數位峰值音量表	digital peak meter
數位單眼相機	digital single lens reflex camera, DSLR
數位無線系統	digital wireless system
數位零度	digital zero
數位滿刻度音量表	digital full scale meter
數位錄音帶 （數位錄音機）	Digital Audio Tape, DAT
數位錄音機	digital recorder
數位轉類比轉換器	digital to analog converter, D/A
暫態響應	transient response
線級	line level
緩存大小	buffer size
複合波	complex wave
調光器	dimmer
調校	calibration
遮光斗	matte box
駐極體麥克風	electret mic
齒音	sibilance

16 畫	
器材租賃	gear rental
導線	cable
整流器	rectifier
整備時間	turnaround time
機箱	case
機頭麥克風	camera microphone
獨立音軌	wild track
獨立音效	wild sound effect
獨立對白	wild line
獨立錄音軌	ISO track
獨立聲音	wild sound
輸出音量表	master output's meter
錄音師（混音師）	sound mixer
錄音機	recorder
錄音攝影棚	soundstage
錄製跑動	record run
錄音推車	sound cart
錄影節目製作	video production
閾值	threshold
頻率	frequency
頻率敏捷式無線電設備	frequency agile wireless unit
頻率響應	frequency response
17 畫	
壓力梯度	pressure gradient
壓伸	companding
壓縮器	compressor
應變長度；護線套	strain relief
擬音	foley
環境音	nat sound, natural sound
環境音	area tone
環境噪音	ambient noise
聲板	voice slate
聲板麥克風	slate mic
聲波	sound wave
聲音紀錄表	sound report, sound log
聲音背包	sound bag
聲音組員	sound crew
聲道	channel
聲道備援	channel redundancy
螺旋天線	helical antenna
避震泡棉貼	Hush Heels
避震架	shock mount

隱藏麥克風	plant mic

18 畫	
斷訊	dropout
濾波器	filter
簡易型混音器	compact mixer
舊式錄影機	video tape recorder, VTR
轉接頭	adaptor
轉換	transduction
雙系統	double system
雙指向性（8字型指向）麥克風	bidirectional （figure eight）microphone
雙軌錄音機	two-track recorder
雙重支薪	double-dipping

19 畫以上	
離軸	off-axis
鞭狀天線	whip antenna
鬃毛雨墊	hog's hair
鏡次	take
鏡頻	image frequency
類比峰值音量表	analog peak meter
類比轉數位轉換器	analog to digital converter, A/D
類單眼相機	prosumer camera
觸發時間	attack time
攝影助理	assistant camera
攝影機穩定器（斯坦尼康）	Steadicam
疊頻	aliasing
聽力範圍	hearing range
聽力閾值	threshold of hearing
變焦鏡頭	zoom lens
邏輯路徑	logical path
鷹嘴夾	Mafer clamp
纜線測試器	cable tester

國家圖書館出版品預行編目資料

現場錄音聖經 / 里克.維爾斯(Ric Viers)著 ; 林筱筑, 潘致蕙譯. -- 修訂1版. -- 臺北市：易博士文化, 城邦文化
事業股份有限公司出版：英屬蓋曼群島商家庭傳媒股份有限公司城邦分公司發行, 2023.01
　　面；　公分
譯自：The location sound bible : how to record professional dialog for film and TV
ISBN 978-986-480-261-6(平裝)

1.CST: 電影製作
987.44　　　　　　　　　　　　　　　　　　　　　　　　　　　　111020331

DA4008
現場錄音聖經：第一本徹底解說影視對白收音方法

原 著 書 名 ／ The Location Sound Bible :How to Record Professional Dialog for Film and TV
作　　　　者 ／ 里克．維爾斯（Ric Viers）
譯　　　　者 ／ 潘致蕙
責 任 編 輯 ／ 邱靖容、謝沂宸
監　　　　製 ／ 蕭麗媛

業 務 經 理 ／ 羅越華
總 編　　輯 ／ 蕭麗媛
視 覺 總 監 ／ 陳栩椿
發　行　　人 ／ 何飛鵬
出　　　　版 ／ 易博士文化
　　　　　　　城邦文化事業股份有限公司
　　　　　　　台北市中山區民生東路二段 141 號 8 樓
　　　　　　　電話：(02) 2500-7008　　傳真：(02) 2502-7676
　　　　　　　E-mail：ct_easybooks@hmg.com.tw
發　　　　行 ／ 英屬蓋曼群島商家庭傳媒股份有限公司城邦分公司
　　　　　　　台北市中山區民生東路二段 141 號 11 樓
　　　　　　　書虫客服服務專線：(02) 2500-7718、2500-7719
　　　　　　　服務時間：週一至週五上午 09:30-12:00；下午 13:30-17:00
　　　　　　　24 小時傳真服務：(02) 2500-1990、2500-1991
　　　　　　　讀者服務信箱：service@readingclub.com.tw
　　　　　　　劃撥帳號：19863813
　　　　　　　戶名：書虫股份有限公司
香 港 發 行 所 ／ 城邦（香港）出版集團有限公司
　　　　　　　香港灣仔駱克道 193 號東超商業中心 1 樓
　　　　　　　電話：(852) 2508-6231　　傳真：(852) 2578-9337
　　　　　　　E-mail：hkcite@biznetvigator.com
馬 新 發 行 所 ／ 城邦（馬新）出版集團 Cite(M) Sdn. Bhd.
　　　　　　　41, Jalan Radin Anum, Bandar Baru Sri Petaling,
　　　　　　　57000 Kuala Lumpur, Malaysia.
　　　　　　　Tel：（603）90563833　　Fax：（603）90576622
　　　　　　　E-mail：services@cite.my
美 術 編 輯 ／ 林雯瑛
封 面 構 成 ／ 陳姿秀
製 版 印 刷 ／ 卡樂彩色製版股份有限公司
插 圖 來 源 ／ Desinged by ibrandify / Freepik

2019年04月25日 初版
2023年01月05日 修訂1版
978-986-480-261-6

定價1300元　　HK$433